Philippe de Montebello RENDEZ-VOUS WITH ART

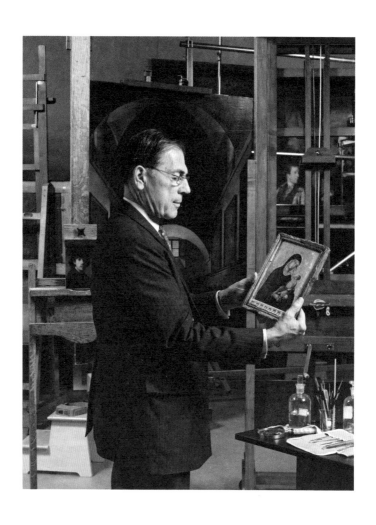

두초 디 부오닌세냐의 〈성모와 아기 예수〉를 들고 있는
필립 드 몬테벨로, 메트로폴리탄 미술관

예술이 되는 순간

필립 드 몬테벨로, 마틴 게이퍼드 지음 주은정 옮김

*design*house

예술이 되는 순간
메트로폴리탄 관장의 숨은 미술 기행

1판 1쇄 발행 2015년 3월 5일

펴낸이 이영혜
펴낸곳 디자인하우스
 서울시 중구 동호로 310 태광빌딩
 우편번호 100-855 중앙우체국 사서함 2532
대표전화 (02) 2275-6151
영업부직통 (02) 2263-6900
팩시밀리 (02) 2275-7884, 7885
홈페이지 www.designhouse.co.kr
등록 1977년 8월 19일, 제2-208호

편집장 김은주
편집팀 박은경, 이소영
디자인팀 김희정, 강현진
마케팅팀 도경의
영업부 김용균, 고은영
제작부 이성훈, 민나영, 이난영

ISBN 978-89-7041-634-2 03600

이 도서의 국립중앙도서관 출판시도서목록(CIP)은 서지정보유통지원시스템 홈페이지(http://seoji.nl.go.kr)와
국가자료공동목록시스템(http://www.nl.go.kr/kolisnet)에서 이용하실 수 있습니다.(CIP제어번호:2014032097)

지은이 **필립 드 몬테벨로**는 메트로폴리탄 미술관 역사상 가장 오랜 기간 동안 재임했던 관장이다. 그는 프랑스 미술 아
카데미의 회원이자 레지옹 도뇌르 훈장의 수훈자이며 종종 고문으로 활동하면서 문화 정책에 대한 조언을 통해 전 세계
적인 영향을 미치고 있다. 현재 뉴욕대학교 예술대학의 피스크 킴볼Fiske Kimball 교수이자 프라도 미술관의 명예이사
로 활동하고 있다.

지은이 **마틴 게이퍼드**는 평론가이자 작가, 큐레이터이다. 저서로는 《다시, 그림이다 - 데이비드 호크니와의 대화》, 《내
가, 그림이 되다 - 루시안 프로이드의 초상화》, 《고흐, 고갱, 그리고 옐로 하우스》 등이 있다. 2009년 런던 국립초상화미
술관에서 열린 〈컨스터블의 초상화〉전의 공동 큐레이터를 맡았으며, 〈스펙테이터〉와 〈선데이 텔레그라프〉의 미술 평
론가를 거쳐 현재 《블룸버그 뉴스》의 수석 미술 평론가로 활동하고 있다.

옮긴이 **주은정**은 이화여자대학교 대학원 미술사학과에서 〈일리야 카바코프의 설치에 나타난 제도 비판〉으로 석사학
위를 받았다. 옮긴 책으로 《다시, 그림이다 - 데이비드 호크니와의 대화》, 《내가, 그림이 되다 - 루시안 프로이드의 초상
화》, 《천년의 그림 여행》(공역), 《피트 몬드리안 - Taschen 베이직 아트》 등이 있다.

표지 사진 : 두초 디 부오닌세냐의 〈성모와 아기 예수〉를 들고 있는 필립 드 몬테벨로(2004.442). Metropolitan Museum of Art
뒤표지 사진 : 왕비 얼굴의 파편, 신왕국 시대, 아마르나 시대, 제18왕조, 아크나톤 통치기, 메트로폴리탄, 구입,
Edward S. Harkness 기증, 1926(26.7.1396). 사진 Bruce White. Image Metropolitan Museum of Art

목차

머리말 - 메트로폴리탄 미술관의 노란색 벽옥 입술 6

1 피렌체의 오후 14
2 홍수와 키메라 26
3 바르젤로 미술관에 빠지다 35
4 장소성 46
5 두초의 성모 56
6 메트로폴리탄 미술관 카페에서 68
7 웅장한 컬렉션 72
8 예술적인 감성 교육 92
9 루브르 미술관에서 마음을 잃다 101
10 군중과 미술의 힘 109
11 프라도 미술관의 천국와 지옥 120
12 히에로니무스 보스와 타인들과 함께 미술을 보는 지옥 128
13 티치아노와 벨라스케스 137
14 시녀들 146
15 고야 : 외도 152
16 루벤스와 티에폴로, 다시 고야 157
17 로테르담 : 미술관과 불만 173
18 마우리트하위스 미술관의 스타 찾기 184
19 이것을 어디에 두겠습니까? 193
20 파리의 우림 탐험 204
21 영국 박물관의 사자 사냥 218
22 대중정에서의 점심 식사 230
23 파편들 238

수록 작품 목록 241
찾아보기 245

메트로폴리탄 미술관의 노란색 벽옥 입술
Yellow Jasper Lips at the Met

부서진 노란색 돌조각 앞에 멈춰 선 몬테벨로는 말했다. "이것은 메트로폴리탄 미술관의, 아니 전 세계, 모든 문명에서 가장 훌륭한 작품 중 하나입니다." 우리가 본 오브제는 얼굴의 아래쪽 일부만 남아 있었다. 눈썹과 코, 눈과 같은 윗부분은 아무것도 남아 있지 않았다.

그것은 조각가가 이 얼굴을 완성한 후 3,500여 년이라는 오랜 시간 동안 무수한 사고들로 파괴되었을 것이다. 턱과 뺨, 목의 일부와 입이 남아 있는 이 조각은 매 웨스트의 입술처럼 통통하고 관능적이다. 살바도르 달리는 초현실주의 소파에서 영화배우 매 웨스트의 입술 형태를 사용하기도 했다. 또한 이것은 어느 모로 보나 그 자체로 〈모나리자Mona Lisa〉만큼이나 수수께끼 같다. 입술에는 미소랄 게 없으며, 이제 막 떨어지려는 듯한 표현만 있을 뿐이다.

BC 14세기경, 나일강 중부에 위치한 궁전에 살았던 이집트 여성의 얼굴을 묘사한 이 조각의 주인공은 네페르티티(이집트 제18왕조의 왕 아크나톤의 왕비 - 옮긴이)일지도 모른다. 그러나 부서진 조각의 남은 부분을 발견하기 전까지는 아무도 정확한 사실을 알 수 없을 것이다.

"당신이 두상의 윗부분을 발견한다고 해서" 필립은 계속해서 말했다. "내가 감격할지는 알 수 없습니다. 나는 여기 남아 있는 조각의 완벽성에 매료되어 있기 때문입니다. 나는 미술사에서 말하는 추상적 개념이 아니라 눈이 보고 있는 것에 대한 경탄에서 즐거움을 얻습니다. 이것은 강렬한 즐거움입니다. 마치 당신이 좋아해서 영화로는 보고 싶지 않은 책과 같습니다. 당신은 이미 특정한 방식으로 남자나 여자 주인공의 얼굴을 마음속에 그려보았을 것입니다. 이 노란색 벽옥 입술의 경우, 나는 사실 사라진 부분을 한 번도 상상해보지 않았습니다."

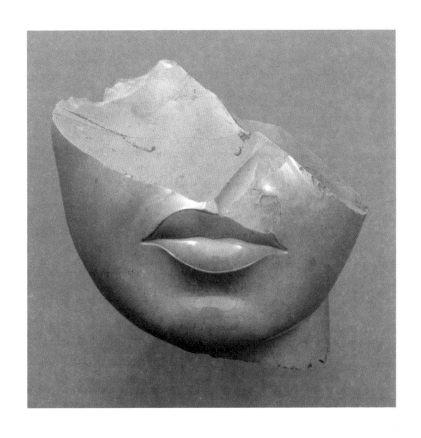

왕비 얼굴의 파편, 신왕국 시대
BC 1353~1336년경, 이집트

—

이름을 알 수 없는 이집트 왕비(또는 공주)의 입이 가진 매력은 그것이 파편이라는 사실에 있다. 이 노란색 벽옥 조각뿐만 아니라 메트로폴리탄 미술관에 있는 모든 전시품은 건물의 일부이거나 조각의 일부분, 집이나 저택, 궁전에서 떼어온 것들이다.

마찬가지로, 많은 미술관에서 우리가 보는 것은 전체에서 떼어낸 부분들이다. 얼굴의 일부분인 이 입술은, 파라오 아크나톤의 통치 기간에는 의미가 통했을 테지만 이제는 우리가 알지 못하는 어떤 맥락으로부터 떨어져 나온 것이다. 특유의 양식이나 신념과 더불어 그 시대는 신왕국 시대의 흘러간 한 순간일 뿐이다. 신왕국 시대는 기나긴 이집트 예술과 문명, 역사의 일부를 이루며 궁극적으로는 고대 근동과 지중해 지역의 보다 광범위한 연대기에 속한다. 역사는 '러시아 인형'처럼 보다 큰 역사의 일부로 편입되면서 이어진다.

마틴 게이퍼드(이하 마틴) 언젠가 루시안 프로이드의 모델이 되었을 때 그에게 초상화를 그리는 데 있어서 가장 어려운 점이 무엇인지 물었습니다. 그의 대답은 놀라웠습니다. 그는 자신이 변한다는 사실이 가장 어렵다고 말했습니다. "나는 매일매일 다르게 느끼기 때문에 내 그림 중에 어떤 것이라도 잘 풀려나가면 그저 놀라울 따름입니다." 며칠 뒤 그림의 주제인 나 역시 끊임없이 변한다는 사실이 드러났습니다. 항구적인 이미지를 만들려는 그의 시도는 움직이는 두 표적, 곧 미술가와 모델을 뒤쫓는 노력이었습니다.

이는 비단 2004년의 루시안에게만 해당하는 사항이 아닙니다. 우리가 만약 어떤 작품 앞에 다시 서게 된다면 보는 사람이나 오브제 중 적어도 한쪽은 처음과는 얼마간 달라져 있을 것입니다. 미술 작품은 시간의 흐름에 따라 서서히 변형됩니다. 세척되거나 '보존' 처리 되거나 재료 물질이 오래되기 때문입니다. 시각적으로 동일한 상태를 유지한다 하더라도 함께 있는 작품에 따라 그 작품이 다른 인상을 줄 수도 있습니다. 이 이집트 왕비가 살바도르 달리의 작품 옆

에 놓인다면 결코 같은 것으로 보이지 않을 겁니다.

보는 일이 업인 우리는 훨씬 더 쉽게 변한다. 청명한 가을날에 필립과 함께 메트로폴리탄 미술관을 돌아다니지 않았다면 나는 이 노란색 벽옥 입술 앞에 멈춰 서지 않았을 것이다. 그리고 분명 내가 봤던 방식으로 보지 않았을 것이다. 내가 이 입술을 다음에 다시 본다면 다른 여러 요인들과 함께 처음 보았을 때의 기억에 영향을 받을 것이다. 이 조각을 수백 번은 봤을 필립 또한 나와의 경험에 영향을 받을 것이다. 모든 것이 이와 같다.

우리 모두는 관점이 해체되고 시각이 끊임없이 변하는 시대에 살고 있다. 현재라는 순간은 늘 움직인다. 이런 관점에서 보면 과거는 그 외양이 끊임없이 변할 수밖에 없다. 이는 거시적인 이야기이긴 하지만 일상에서 예술과의 개인적인 만남 또한 그렇다. 만약 당신이 디에고 벨라스케스의 〈시녀들Las Meninas〉을 천 번 가까이 본다 해도 매번 그 경험은 다를 것이다.

필립과 나는 공동 프로젝트를 시작하며 서로의 여정 중에 기회가 닿는 대로 여러 곳에서 만나기로 했다. 우리의 의도는 미술사나 미술비평이 아니라 감상의 공유를 실험하는 책을 만드는 것이었다. 다시 말해 역사나 이론이 아닌 미술을 보는 실질적인 경험을 이해해보고자 했다. 이는 특정 경우에 미술이 어떻게 느껴지는지를 살펴보는 것으로, 그것은 우리가 무언가를 볼 수 있는 유일한 방법이기도 하다.

항상 그렇듯 그런 경험의 결과는 아픈 허리, 미술관이 문을 닫는 시간, 일시적인 기분과 같은 임의적인 요소들의 영향을 받는다. 또한 거기에는 대개 미술에 대한 글에서 걸러지거나 상투적인 문구로 압축되는 감정인 사랑이 배어 있다.

옛 프랑스어 '아마추어amateur'는 여러 의미를 가지고 있다. 본래 '어떤 것을 사랑하는 사람'을 의미하는 이 단어는 현대 영어에서는 '비전문가'를 가리킨다. 필립과 나는 미술과 관련된 일을 하고 있지만 본래적인 의미에서 둘 다 미술의 아마추어이다. 우리는 미술을 사랑한다. 새로운 도시에 도착해서 처음으로 가는 곳이 미술관이라고 말한 이고르 스트라빈스키와 마찬가지로 새로운 컬렉션이

나 처음 가보는 교회, 이슬람 사원, 신전이 우리를 흥분시킨다. 그런 곳을 둘러보는 것이 여행이 가진 의미의 절반 이상을 차지하며, 그것이 다른 무엇보다 여행책이 우리에게 주는 색다른 즐거움이다.

마틴 당신을 미술계로 인도해준 어느 특정한 순간이나 경험이 있습니까?

필립 드 몬테벨로(이하 필립) 그건 무척이나 어려운 질문입니다. 그런 질문은 지어낸 이야기나 절반만이 사실인 이야기를 낳을 가능성이 무척 큽니다. 하지만 마음속에 떠오르는 한 가지 이야기가 있으니 그 이야기를 따라가보겠습니다. 그것은 나의 첫사랑으로, 사실 책 속의 여인이었습니다. 그녀는 나움부르크 대성당에 있는 우타 후작부인입니다. 나는 그녀를 여자로서 사랑했습니다. 내가 열다섯 살이 되던 해, 아버지는 앙드레 말로의 《침묵의 소리Les Voix du Silence》를 집으로 가지고 오셨습니다. 네 가지 색조로 멋들어지게 표현된 흑백 도판들을 훑어보던 내 눈앞에 우타 부인이 나타났습니다. 높이 올라온 아름다운 깃과 부은 눈꺼풀을 가진 그녀는 마치 사랑의 밤을 보낸 듯했습니다. 대성당의 서쪽 성가대석 높은 곳에 있어서 가까이 볼 수 없었던 그녀가 그때는 내 손안에 있었습니다. 나는 지금도 그녀가 세상에서 가장 아름다운 여인 중 하나라고 생각합니다. 시간이 흐른 후에, 그녀를 인터넷에서 쉽게 찾아볼 수 있다는 사실을 알게 되었을 때 나는 무척이나 실망스러웠습니다. 그녀를 매혹적이라고 생각하는 사람이 나만이 아니라는 사실을 알았기 때문입니다.

우리는 2년이 넘는 시간 동안 여섯 개의 나라에서 만났다. 현대미술가 데미언 허스트는 그의 작품에 〈나는 내 남은 삶을 모든 곳에서 모든 이와 함께 보내고 싶다. 일대일로, 언제나, 영원히, 지금I Want to Spend the Rest of My Life Everywhere, with Everyone, One to One, Always, Forever, Now〉이라는 제목을 붙였다. 성실한 미술 애호가들은 이미지와 오브제에 대해 어느 정도 이와 유사한 태도를 가지고 있다. 그들은 모든 시대와 전 세계의 시각적인 창조물 전체를 동등하게 경험하고, 가능한 한 그 모두를 가슴속에 간직하고자 한다.

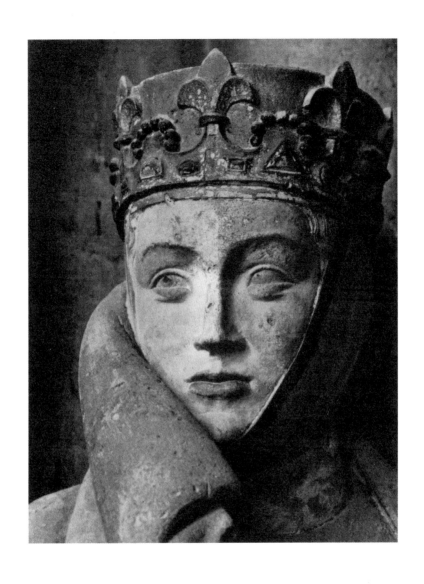

우타상의 세부, 성 베드로와 성 바울 나움부르크 대성당,
앙드레 말로의 《침묵의 소리》 도판과 동일한 장면

필립 우리가 방문한 장소 중 일부는 바쁜 스케줄 속에서 서로 만날 수 있는 곳으로, 또는 특정 도시에 머물고 있을 때에는 순간적인 충동으로 선택했습니다. 우리가 방문하고 싶어 했던, 그리고 방문해야 했지만 방문하지 못한 장소들도 많습니다. 나는 베를린과 비엔나, 상트페테르부르크, 이스탄불, 카이로가 우리의 공통 여정에 있었으면 좋았을 것이라고 생각합니다. 파리에서도 클뤼니 중세 박물관에 갈 시간이 있었다면 좋았을 겁니다.

마틴 당신과 나는 삶의 상당 시간을 미술을 보면서 보냈습니다. 그것이 우리의 공통점입니다. 하지만 우리는 미술계라는 나무에서 각기 다른 영역에 속해 있습니다. 나는 비평가이자 저술가이고, 가끔 미술가들을 인터뷰합니다.

필립은 1977년부터 2008년까지 31년간 뉴욕의 메트로폴리탄 미술관 관장으로 있었다. 그전에는 메트로폴리탄 미술관 시니어 큐레이터로 지냈다. 휴스턴 미술관 관장으로 잠시 일한 경력을 제외하면 그는 세계에서 가장 규모가 큰 미술 컬렉션 중 한 곳에서 줄곧 지낸 셈이다.

노란색 벽옥 입술을 떠나오면서 필립은 그의 미술 및 미술관의 관계에 대해 회고했다.

필립 거의 반세기 동안 미술관은 나의 세계였기 때문에 이 책에 나오는 내용을 미술관학적인 사색이라고 해석할 수도 있습니다. 분명 미술관과 관련된 여러 문제들을 언급할 테지만 초점은 미술에 둘 겁니다. 어쨌든 나는 미술관 세계에 들어왔습니다. 그 세계 속에서 미술 작품들을 발견할 수 있고, 매일 작품들과 함께할 수 있기 때문입니다. 작품들의 물성을 즐기고, 작품을 손에 들고 이리저리 움직여볼 수 있으며, 무엇보다 나의 열정을 다른 사람들, 다수의 사람들과 나눌 수 있습니다. 나를 매혹한 것은 그 내용이지 결코 그것을 담고 있는 그릇이 아닙니다.

이 책은 두 명의 저자가 썼지만 다양한 관점을 담고 있다. 그것은 순간들, 실제

작품 앞에서 보낸 많은 순간들의 컬렉션으로, 이론을 제시하고자 하는 시도들과는 거리를 두었다. 우리 두 사람은 때로 의견을 같이했지만 그렇지 않을 때도 있었다. 의견을 나누면서 좋은 생각이 떠오르기도 했는데, 이는 둘 중 어느 한 사람이 창안한 것이 아니다.

필립 우리는 우리의 반응과 감응, 대화를 엮어 미술을 어떻게 경험하고 바라보고 생각하는지, 그리고 남아 있는 이집트 여성 조각상의 경우처럼 보고 있는 대상에서 사라진 부분을 어떻게 도로 제자리에 가져다 놓으려고 하는지를 이야기하는 책을 만들었습니다. 미술관은 우리가 종종 즐거움과 열광, 지루함, 짜증과 함께 미술을 만나는 곳으로, 미술관이 이 책에서 큰 역할을 하고 있는 것은 사실이지만 이 책이 다루는 것이 미술관은 아닙니다.

1

피렌체의 오후
An Afternoon in Florence

2012년 6월, 우리는 그림과 조각의 도시, 미술로 가득한 피렌체에서 만났다. 피렌체를 여행하면서 교회와 미술관을 둘러보지 않는다는 것은 말이 안 된다. 그곳에서는 예배의 장소가 미술의 성전으로 탈바꿈하는 것을 경험할 수 있기 때문이다. 우리가 처음 방문한 곳은 부분이 아닌 전체를 온전히 경험할 수 있는 곳으로, 500년 전에 그려진 벽화가 온전히 남아 있는 걸작 그림들의 전집이라 할 수 있다.

필립은 강연 때문에 며칠간 피렌체에서 머물고 있었다. 아르노 강의 남안에 위치한 올트라르노 호텔에 숙소를 정한 나는 도착하자마자 필립과 만나 점심 식사를 한 뒤 뜨겁게 달궈진 텅 빈 거리를 걸어 산타 마리아 델 카르미네 성당의 브란카치 예배당으로 향했다. 입장권을 구입하고 들어가니 성당 안에는 우리를 제외하고 아무도 없었다.

필립 우리가 보는 많은 것들이 그렇듯이 이곳은 시각적인 팰림프세스트(글자가 거듭 쓰인 양피지 - 옮긴이)입니다. 다시 말해 시간이 흐르면서 나란히 자리하거나 중첩된 일련의 이미지와 수정의 연속체라 할 수 있습니다.

이 예배당은 1386년경 피에트로 브란카치가 지었는데, 그로부터 약 40년 뒤 그의 조카가 마솔리노에게 프레스코(회반죽 위에 벽화를 그리는 기법 - 옮긴이) 장식을 의뢰했고, 마솔리노는 나이 어린 동료 마사초와 함께 작업했다. 프레스코화는 미완성 상태로 남겨졌다가 15세기 말에 전체가 완성되었고, 뛰어난 화가 필리피노 리피에 의해 일부 수정되었다. 이곳은 예배의 장소일 뿐만 아니라 예술의 성

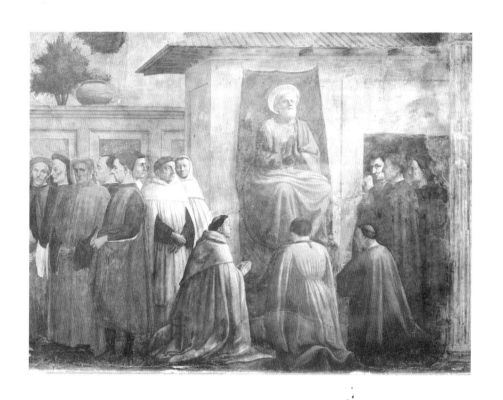

마사초와 필리피노 리피, 〈테오필루스 아들의 부활과 옥좌에 앉은 성 베드로〉(세부)
1425~1427, 1481~1485년경, 브란카치 예배당

지였다. 젊은 시절 미켈란젤로 부오나로티는 이곳에 와서 마사초의 프레스코화를 모사했다. 그 뒤 성당은 화재와 18세기 후반의 개조 등 재해와 변형을 겪었고, 프레스코화는 20세기 후반에 깨끗하게 세척되고 복원되었다. 그럼에도 불구하고 예배당 안으로 발을 들여놓았을 때 우리는 15세기 그림들로 가득한 타임캡슐로 들어간 듯한 느낌을 받았다.

필립 우리가 이 안으로 '발을 들여놓고' 있다는 사실이 중요합니다. 이곳에서는 미술관이 할 수 없는 것, 다시 말해 미술가가 작업한 당시의 세계와 시대의 틀 안으로 들어가는 것을 실감하게 됩니다. 물론 사람은 지나간 과거 속으로 다시 돌아갈 수 없습니다. 그렇지만 이 경험은 우리가 얻을 수 있는, 그것과 가장 근접한 것이라 할 수 있습니다. 이 성당의 모든 것, 특히 마사초가 그린 인물들의 생생한 육체가 우리를 그 시대로 안내해줍니다. 무게감과 실재감은 분명 당시에 찬탄을 불러일으켰을 겁니다. 이미 이 벽화들은 르네상스의 핵심 요소인 위엄과 진지함, 도덕적 권위를 보여줍니다. 그리고 이 도시의 커져가는 자신감을 반영하는 확신과 차분한 엄격함을 드러내고 있습니다.

—

브란카치 예배당을 나온 우리는 다시 아르노 강을 건너 도시의 동쪽에 위치한 산타 크로체 성당으로 향했다. 그곳은 프란체스코회를 위한 거대한 성당으로, 13세기 말에 짓기 시작해서 15세기 중엽에 완성되었다. 화가이자 건축가이며 저서 《미술가 열전Lives of the Artists》을 통해 근대미술사의 시조로 여겨지는 조르조 바사리가 16세기 말에 일부 개조했으며, 정면은 19세기에 추가되었다.
산타 크로체 성당은 지금도 여전히 성당이기는 하지만 초기부터 피렌체 유명인들의 묘지인 사원으로 바뀌기 시작했다. 19세기경에는 이탈리아 유명인들을 기리는 기념당 역할을 했다. 미켈란젤로를 비롯해 갈릴레오 갈릴레이, 니콜로 마키아벨리, 조아키노 로시니의 무덤이 이곳에 있다. 또한 장식을 맡은 미술가들

때문에 성당은 일찍부터 또 다른 특징을 띠게 되었다.

바로 위대한 미술 작품의 집합소가 된 것이다. 미술 애호가들에게 이곳은 미술관으로 탈바꿈한 성스러운 공간이다. 루브르 미술관이나 메트로폴리탄 미술관에 들어갈 때처럼 성당 안으로 들어가기 전에 매표소 앞에서 줄을 서는 것은 당연하게 느껴진다. 1490년대 미켈란젤로도 페루치 예배당과 바르디 예배당에 있는 지오토 디 본도네의 프레스코화를 모사하면서 미술을 공부했다. 이곳의 그림과 조각, 건축은 모두 피렌체 미술의 초기 경전이라 할 수 있다. 지오토와 필리포 브루넬레스키, 도나텔로를 비롯한 여러 미술가들의 작품이 이곳에 있다. 산타 크로체 성당과 미술관의 한 가지 차이점은 이 성당에 있는 작품들이 모두 여기에 설치되기 위해 제작되었다는 사실이다.

필립 우리는 피렌체의 법관이자 초기 인문주의자인 카를로 마수피니의 무덤 앞에 있습니다. 이것은 데지데리오 다 세티냐노가 만들었습니다. 아칸서스 잎으로 장식한 멋진 밝은색 석관은 삶에서 죽음, 궁극적으로는 영적 세계로의 여행을 상징하는 날개 달린 조개껍데기에 의해 위로 날아가는 듯합니다. 양쪽에는 사랑스럽고 장난스러운 두 명의 푸토(르네상스 시대 작품에서 자주 표현되는 발가벗은 아기 형상으로 날개를 달고 있기도 하다. - 옮긴이)가 방패를 들고 망을 보고 있습니다.

석관 자체가 뛰어난 조각 작품입니다. 오늘날 같은 미술관 시대에 이처럼 전체가 하나의 조각 작품같이 조화를 이루는 '건축물'을 얼마나 자주 만날 수 있을까요? 조각된 모든 부분이 오점 하나 없이 전체를 구성하면서 전체가 하나의 이야기를 이루고 있습니다.

이는 우리가 미술관에서 감탄하는 대상이 종종 더 큰 조화로운 전체로부터 떨어져 나온 파편이라는 사실을 다시 한 번 일깨워줍니다. 만약 이 푸토 조각상 중 하나가 메트로폴리탄 미술관이나 루브르 미술관 좌대 위에 고정되어 있다면, 우리는 여전히 감탄을 하겠지만 작품에 붙은 라벨만이 이 조각상이 본래 훨씬 더 큰 전체 구성의 한 요소임을 환기시켜줄 것입니다. 전체를 볼 때만 부분들의 관계, 즉 서로 관련이 있는 푸토들의 자세, 마수피니 와상을 의식하는 푸

데지데리오 다 세티냐노, 카를로 마수피니의 무덤
1453년경, 산타 크로체 성당

토의 흘긋 쳐다보는 시선을 이해할 수 있습니다. 이 작품은 합당한 장소에 있을 때 훨씬 더 풍부하고 실제적인 진정성을 띱니다.

마틴 만약 벽에서 이 모든 조각들을 골라내어 미술관으로 가져간다면 중요한 것을 잃게 되겠죠.

필립 맞습니다. 이 무덤은 성당 내부에 설치되도록 계획되었기 때문입니다. 이런 경우 무덤은 성당에서 필수적인 부분입니다. 이 조화로운 총체를 다른 곳으로 옮겨 간다면 공간과 규모, 빛, 심지어 음향 효과까지 모든 것을 잃게 됩니다. 바로 그것이 엄밀한 의미에서 이곳에 존재하는 경이로움입니다. 내가 이렇게 말하는 것은, 이제는 성당 자체가 모든 작품이 애초부터 이곳을 위해 의도되고 계획된 미술관이거나 미술관으로서 기능하기 때문입니다.

단일한 장식 계획에 따른 구성 요소들은 아니지만 산타 크로체 성당의 실내는 여러 다양한 시기와 양식의 첨가 요소들로 가득 차 있습니다. 전체적으로 보면 다층적인 역사라 할 수 있습니다. 때로 우리가 보는 것은 회칠로 덮여 있던 지오토의 그림처럼 전문가의 손에 복원된 것입니다.

바르디 예배당과 페루치 예배당에는 1320~1325년경에 제작된 지오토의 프레스코화가 있다. 이 그림들은 회칠에 덮인 상태로 19세기에 발견됐는데, 각기 상이한 시간의 작용을 겪어 매우 대조적인 모습을 보인다.

바르디 예배당의 프레스코화는 부온 프레스코 기법으로 채색된 것으로 회반죽과 화학적으로 결합되어 조건이 충족되면 지속성이 매우 뛰어나다. 이곳에 있는 지오토의 프레스코화는 무덤과 기념물이 벽에 삽입된 부분을 제외하고는 보존 상태가 무척 훌륭하다. 현재 우리가 보는 것은 회칠이 제거된 이후 바로크 양식의 아치와 장례 구조물의 형태로 인해 흩뜨려지고 가로막힌, 지오토의 거장다움을 보여주는 회화의 단편들이다.

그 옆에 위치한 페루치 예배당은 매우 상이한 운명을 보여준다. 이는 지오토가 사용한 기법 때문인데, 그는 이곳의 벽화를 부온 프레스코 기법이 아닌 세코 프레스코 기법으로 그렸다. 마른 회반죽 위에 그림을 그려 물감이 접착되지 않는

세코 프레스코화는 시간이 지나면서 서서히 벗겨지고 흐려진다. 최근의 분석에 따르면 이 프레스코화는 본래 패널화처럼 풍부한 색감을 가졌을 것이라고 한다.

필립 여기서 우리는 우리가 잃어버린 것이 무엇인지 알 수 있습니다. 원래 이 그림은 색채가 훨씬 더 선명해서 이야기를 한층 더 분명하고 효과적으로 만들어주었을 겁니다. 그런데 이제는 색이 바랜 태피스트리를 보는 것 같습니다. 태피스트리 뒷면을 보면 빛에 노출된 앞면과 선명도 차이가 현저합니다. 가능하다면 뒷면을 앞으로 해서 걸고 싶어질 정도입니다. 페루치 예배당의 벽화를 바르디 예배당의 벽화와 비교하면 시간이 흐르면서 색이 바래는 현상이 어떻게 프레스코화의 효과를 약화시키는지 알 수 있습니다.

우리는 남쪽 익랑 끝에 있는 바론첼리 예배당으로 자리를 옮겼다. 이곳에는 지오토의 제자 타데오 가디가 1328~1338년경에 그린 프레스코화 연작 〈성모의 일생The Life of the Virgin〉이 거의 완벽하게 보존되어 있다. 가디는 유리창의 스테인드글라스도 디자인했다.

필립 이 프레스코화를 보면 공간과 빛, 이야기를 다루는 혁신적인 방식 외에도 장식적이면서도 다채로운 조화, 즉 벽을 따라 성경 전체를 그림으로 풀어낸 감각에 놀라게 됩니다. 이는 지오토의 페루치 예배당이 어떠했을지 짐작하게 합니다. 여기에는 본래 훨씬 더 인상적이었을 트롱프뢰유(눈속임이라는 뜻으로 관람자가 그림을 실제로 착각할 정도로 대상을 사실적으로 재현한 것 - 옮긴이) 그림과 기둥, 벽감 그리고 전체를 조화롭게 통일하는 색채 조합 계획이 있습니다.

14세기 초로 거슬러 올라가는 이 예배당은 아주 예외적으로 손상되지 않고 온전한 상태로 남아 있다. 제단화의 틀은 예외이다. 제단화의 여러 패널들은 〈성모 대관식Coronation of the Virgin〉과 〈천사와 성인의 영광Glory of Angels and Saints〉을 묘사하고 있다. 전체 작품에는 'Opus Magistri Jocti(대가 지오토의 작품)'

위 : 지오토 디 본도네, 〈성 프란체스코의 장례식〉, 1320년대, 바르디 예배당
아래 : 지오토 디 본도네, 〈사도 요한의 승천〉, 1320년대, 페루치 예배당

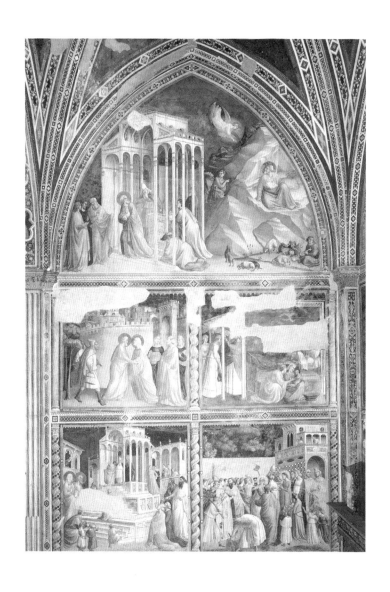

타데오 가디, 〈성모의 일생〉, 1328~1338년경, 바론첼리 예배당

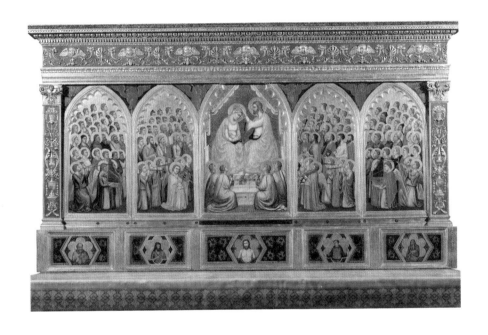

지오토 디 본도네, 제단화, 1334년경, 바론첼리 예배당

이라는 지오토의 서명이 붙어 있지만, 많은 학자들은 여기서 타데오 가디를 비롯한 여러 화가의 스타일을 찾아냈다.

필립 훌륭한 상태로 보존되어 있는, 지오토와 그의 제자들이 제작한 이 다폭제단화는 대단히 흥미로운 사례입니다. 지오토는 미술에서 위대한 인문주의 전통의 초기에 위치해 있음에도 이 작품의 경우 그는 근본적으로 고딕 미술가로 간주될 수 있습니다. 그 뒤에 이 제단화는 15세기의 그림으로 탈바꿈합니다. 15세기 말, 도메니코 기를란다요가 이를 고전적인 방식으로 완전히 재구성했습니다. 하지만 그가 작업한 그 외의 것들을 보세요.

프레델라(제단화 제일 아랫부분으로 회화와 부조 등으로 장식된다. - 옮긴이)에 놓인 예수와 성인을 묘사한 네 개의 패널은 위쪽의 중심과 더 이상 일치하지 않습니다. 고딕 양식의 틀이 제거되었을 때 패널들을 새 직사각형 틀에 맞추기 위해 아치의 상단부를 모두 잘라냈기 때문입니다.

마틴 이 복잡한 틀은 거의 건축 작품이라 할 수 있습니다. 이러한 틀은 프레스코화가 예배당 건축 안에 자리 잡는 것처럼 그림이 자리 잡는 작은 구조물이 됩니다. 16세기가 되어서야 사람들은 이미지와 그 배경의 조화에 대해 생각하기 시작했습니다.

필립 15세기에는 시대착오가 그다지 중요한 문제가 아니었습니다. 앞선 시기의 다폭제단화를 현대적으로 바꾸고자 하면 고딕 양식의 상단부와 피너클(로마네스크 고딕 건축의 장식용 소탑 - 옮긴이), 작은 벽기둥을 제거하면 됐습니다. 프레델라에 있는 패널이 더 이상 중심에 있지 않다는 것은 중요하지 않았습니다.

현재 산타 크로체 성당의 제단화를 후기 고딕 양식으로 되돌릴 수 있는 가능성은 없습니다. 없어진 부분을 가지고 있지 않을뿐더러 기를란다요의 재구성이 르네상스라는 시대와 그 시대 작품 제작 관행에 있어서 타당성을 띠기 때문입니다. 수 세기 동안 그것은 성당의 필수적인 부분으로 유지되었습니다.

현 상태의 성당에서 내가 애석하게 생각하는 것은, 원래 고딕 양식의 큰 창 아래 자리 잡은 제단의 위치를 위해 지오토와 그의 동료들이 이 다폭제단화를 특

별히 그렸다는 사실입니다. 따라서 그 틀이 바뀌지 않았다면 오늘날 우리는 완벽하게 보존된 14세기 초 피렌체파의 예배당에 발을 들여놓을 수 있었을 겁니다. 물론 이와 같은 다소 골동품 애호가적인 향수는 르네상스 시대의 사고방식이나 관행에 부합하지는 않습니다.

오늘날 미술 애호가들이 종종 갈망하는 것은 어떻게든 시간의 파괴에 저항하는 것이다. 물론 그것은 바람일 뿐이다. 필립이 브란카치 예배당에서 말했듯 "사람은 결코 과거로 돌아갈 수 없다."

필립 작품을 구성하는 물질을 넘어 정신적인 가치를 향해 나아간 위대한 시대의 작품에 대해 사람들이 보여주는 보편적인 반응이 있는 것 같습니다. 위대한 시대의 작품은 우리를 매혹하고 잃어버린 문명 가까이로 데려갑니다. 그것은 실재하는 역사의 흔적입니다. 오래되었다는 사실이 우리로 하여금 그 작품에 관심을 가지도록 만듭니다. 1900년경 형식주의 미술사의 비엔나 학파를 이끈 알로이스 리글은 그러한 관심을 훌륭하게 분석했습니다. 그는 현대의 기념물 예찬을 논하면서 '역사적인 가치Denkmalswert'와 '오래됨의 가치Alterswert'를 구분했습니다. 후자의 경우 우리는 오래된 오브제를 그 세월 때문에, 즉 아무리 하찮은 것이라 해도 그것에 자연과 시간이 가한 변화들 때문에, 사물과 우리를 갈라놓는 시공간적 거리에 대한 날카로운 인식 때문에, 그리고 오래전에 그것을 만든 사람들에 대해 공감할 정도로 가깝게 느끼는 방식 때문에 가치 있게 여긴다는 것입니다.

마틴 덧붙이자면 지나간 세월이 가져온 변화로부터 얻는 즐거움도 있습니다. 폐허와 변화, 그리고 영국의 화가 존 파이퍼가 언급한 사람과 자연에 의해 야기된 "기분 좋은 부패pleasing decay"에서 유래하는 낭만적인 즐거움이 있습니다. 하지만 부패는 또한 파괴의 과정이기도 합니다.

2

홍수와 키메라

A Flood and a Chimera

가능한 한 변하지 않고 유지되기를 바라면서 그것을 지속시키기 위해 애쓰고, 불가능하다 하더라도 과거 상태로 만들고자 노력할 정도로 사랑을 받는 것은 비단 미술관 컬렉션의 파편들뿐만 아니라 도시 전체가 될 수도 있다. 데이비드 호크니는 사물이 살아남는 대략적인 두 가지 이유를 발견했다. 사물이 단단한 물질로 만들어져서 시간의 영향을 견디거나, 누군가가 그것을 사랑하는 것이다. 여기서 그 누군가란 미술관이나 토스카나의 문화재 담당 부처와 같은 기관일 것이다.

프란체스코회 성당에 있는 산타 크로체 미술관으로 들어가면서 우리는 새삼스레 피렌체를 방문하고 있다는 사실을 떠올렸다. 유명한 회화와 조각 걸작들로 채워진 이곳은 수도원의 오래된 식당 안에 자리 잡고 있다. 아르노 강과 가까운, 피렌체에서 가장 낮은 저지대에 위치한 이 성당은 1966년 11월 강둑이 무너지면서 물과 기름, 진흙으로 뒤범벅되었다. 대재앙이라 할 만한 그 사건으로 많은 작품들이 손상을 입은 것은 물론 일부 작품은 거의 전체가 훼손되었다.

필립 1966년의 재해로 피해를 입은 작품 중에서 눈에 띄는 것은 치마부에의 〈십자가상Crucifix〉입니다.

이 인상적이고 웅장한 작품은 르네상스가 시작되던 여명기의 귀중한 유물로, 이탈리아 미술가들이 비잔티움으로부터 물려받은 방식에 인간성과 리얼리즘이 스며들기 시작하던 때에 제작되었다. 홍수 때문에 표면의 상당 부분, 특히 예수의 얼굴과 몸의 물감이 벗겨져 수년간 세심한 복원 작업이 진행되었지만 작업

결과가 시각적으로 겉돌아 십자가상을 미술 작품으로 경험하는 것은 거의 불가능할 지경이라는 데 필립과 나는 의견을 같이했다.

필립 미술관 작품 관리자에게는 훼손 흔적을 시각적으로 감소시키기 위한 여러 선택안이 있었을 겁니다. 홍수 전에 찍은 많은 작품 사진이 그러한 복원이 가능하도록 도움을 줄 수도 있었을 겁니다. 하지만 십자가상은 그 상처를 노출한 채 남겨졌습니다. 당국이 그것을 재앙의 희생물로 남기기로 선택했기 때문입니다. 이는 폭격을 받은 베를린의 카이저 빌헬름 교회가 제2차 세계대전 후에 파손된 상태로 남겨진 것과 어느 정도 유사하다고 할 수 있습니다.

아마도 대부분의 관람객들은 알아채지 못하겠지만 우리가 미술관이나 그 밖의 다른 곳에서 보는 오브제들을 보존하려는 노력은 끊임없이 이루어지고 있다. 호크니의 요약에 따르면, 이는 지난 시대로부터 보존되어온 특정 파편들에 대해 우리가 느끼는 공동의 애정 같은 것이다. 하지만 그러한 애정은 거칠게 표현될 수도 있고 부드럽게 표현될 수도 있다. '보존'과 '복원' 역시 부드러운 것에서부터 거친 것, 즉 세심한 세척에서부터 과도한 복원에 이르기까지 다양한 수준으로 이루어진다. 그 작업과 관계된 기술의 상당 부분은 과학적이지만 개입의 정도에 대한 최종적인 결정은 종종 취향에 달려 있다.
점심 식사 후에 방문한 두오모 미술관에서 필립은 실물 크기의 막달라 마리아를 조각한 도나텔로의 빼어난 작품 앞에서 멈춰 섰다. 이 작품은 마르셀 프루스트의 소설에 등장하는 유명한 '차에 젖은 마들렌'처럼 기억의 문을 열고 우리를 약 50년 전으로 데리고 갔다.

필립 내가 처음 봤을 때 도나텔로의 〈성 막달라 마리아St Mary Magdalene〉는 이곳이 아니라 세례당 안에 진흙으로 반쯤 뒤덮여 있었습니다. 1966년 가을, 나는 메트로폴리탄 미술관으로부터 여비 지원금을 받아 피렌체에 왔습니다. 그때가 9월 말쯤이었는데, 내가 소개받은 사람들 중에는 미술 애호가이자 전문

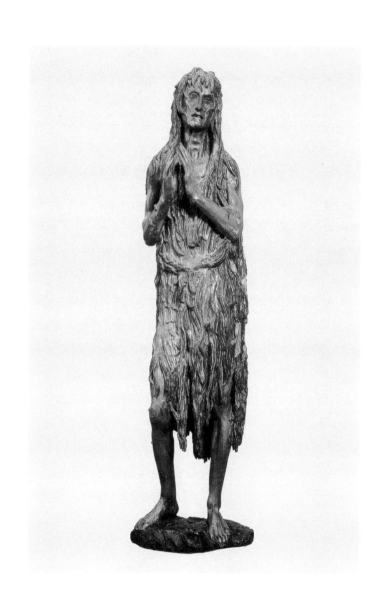

도나텔로, 〈성 막달라 마리아〉, 1457년경

가인 해럴드 액턴 경도 있었습니다. 그의 멋진 저택 라 피에트라는 현재 뉴욕 대학교가 소유하고 있습니다. 그는 11월 5일 점심 식사에 나를 초대했습니다.

이야기는 하루 전날인 11월 4일부터 시작됩니다. 그날 아침, 며칠간 이어진 폭우 끝에 아르노 강물이 불어나 마침내 둑이 터지려고 했습니다. 나는 칼차이우올리 거리에 있는 숙소로 돌아오는 길이었는데, 베키오 다리를 건너고 있을 때 강둑이 터져버렸습니다. 밀려드는 물을 가까스로 앞지르며 숙소까지 뛰어온 나와 일행은 억수같이 쏟아지는 비를 피해 모두 위층으로 올라갔습니다. 나는 발코니에서 두오모 광장, 특히 세례당과 대성당을 걱정스레 내려다보았습니다. 자동차와 가구들이 세찬 물결에 휩쓸려 엄청난 속도로 떠내려가는 것이 보였습니다. 거대한 물결은 세례당의 문, 즉 르네상스의 혁신과 천재성의 영광스러운 증거인 이른바 '천국의 문Gates of Paradise'에 가 부딪쳤습니다. 나는 속수무책으로 다음 날 아침 물이 빠질 때까지 위층에 머물다가 제일 먼저 광장으로 뛰어갔습니다. 그곳은 대혼란이었습니다. 사람들은 충격을 받아 주변을 맴돌았고, 나는 종아리까지 차오른 진흙을 헤치며 겨우겨우 세례당으로 걸어갔습니다.

동쪽 문이 열려 있었습니다. 로렌초 기베르티의 패널화가 일부 훼손되어 한두 점은 아예 바닥에 떨어져 진흙에 묻혀 있었습니다. 그곳에는 공무원이나 경찰은 없고 오직 당황한 미술관 직원만 몇 명 있었습니다. 나는 그들에게 메트로폴리탄 미술관 신분증을 보여주고 안으로 들어갔습니다. 가장 먼저 눈에 띈 것은 도나텔로의 〈성 막달라 마리아〉였습니다. 그것은 지저분한 진흙으로 덮인 채 여전히 입구 왼쪽에 서 있었습니다. 다른 조각들도 진흙 범벅이었습니다. 이튿날과 그다음 날에 거쳐 사람들은 신속하게 막달라 마리아의 조각상을 치웠습니다. 손상된 것이 분명한 그 조각상은 구제되어야 할 작품 중에서 상위에 있었을 겁니다.

그날 해럴드 경과의 점심 식사를 앞두고 나는 발이 꽁꽁 묶였습니다. 전화도 없고 타고 갈 운송 수단도 없었기에 연락할 방법이 없었습니다. 그래서 결국 3, 4킬로미터를 걸어 라 피에트라로 가기로 마음먹었습니다.

약속 시간이 지나 그의 집에 도착한 나는 초인종을 눌렀습니다. 하인이 문을

열자 나는 필립 드 몬테벨로라고 말했습니다. 그는 행색이 말이 아닌 나를 보더니 믿기 어렵다는 표정으로 "해럴드 경과 점심 식사를 하러 온 것이 아닌가요?"라고 말했습니다. 나는 그렇다고 대답했습니다. 그러자 그는 "그런 차림으로요?"라며 반문했습니다. 그들은 아무것도 모르고 있었습니다. 나는 아르노 강이 범람해 피렌체에 재난이 발생했다고 말했습니다. 그는 즉시 해럴드 경을 불렀고, 해럴드 경은 나를 보며 이렇게 말했습니다. "젊은이, 옷을 갖춰 입고 와서 나를 만나야 하는 거라네." 나는 해럴드 경에게 끔찍한 홍수가 발생해 기베르티의 작품이 진흙 속에 누워 있다고 간단히 설명했습니다.

우리는 당연히 점심 식사를 하지 못했습니다. 그는 운전기사를 불러 급히 피렌체 중심부에 가장 가까운 곳까지 갔습니다. 사냥 부츠를 신은 해럴드 경은 두오모 광장으로 내려가 세례당 안으로 들어갔습니다. 그는 도나텔로의 〈성 막달라 마리아〉를 보고 그 자리에 서서 눈물을 흘렸습니다.

이후 며칠 동안 나는 큐레이터와 관리자들이 작품을 옮기는 것을 도와주었습니다. 차차 많은 자원봉사자들이 몰려들어 오히려 방해가 되는 상황이었고, 때마침 여비 지원 기간도 끝나 그곳을 떠나야만 했습니다. 시간이 흘러, 그 홍수로부터 피해를 입은 프레스코화들은 대부분 구제되었습니다. 스트라포 다 무로 기법을 통해 벽으로부터 조심스럽게 벗겨낸 프레스코화에 평행선을 그려 넣는 타테조 기법을 사용해 파손된 부분을 복원했습니다. 정확성을 기하기보다는 주로 색조의 조화를 목표로 한 작업이었습니다. 세부 묘사 필사에 있어서는 어쩔 수 없이 정확성이 떨어졌습니다. 홍수가 가져온 한 가지 유익한 결과도 있습니다. 다수의 프레스코화 밑에서 시노피에라 불리는, 적색토를 사용해 그린 붉은색 정교한 예비 드로잉이 발견된 것입니다.

두오모 미술관을 나온 우리는 북쪽으로 향해 인적이 드문 거리를 지나 피렌체에서 관람객이 가장 적은 미술 기관 가운데 하나인 고고학 박물관으로 갔다. 우피치 미술관으로 몰려드는 관람객 100명 중 기껏해야 한 명 정도가 이곳에 올 것이다. 이 우선순위는 로렌초 데 메디치를 당황하게 만들 것인데, 이곳에

서는 그의 가장 소중한 소장품 중 하나를 볼 수 있기 때문이다. 그것은 말 머리를 묘사한 고대 브론즈 조각상으로, 로렌초에게는 이것이 산드로 보티첼리와 같은 그의 지시를 받은 당대 미술가들의 노력보다도 훨씬 더 진귀하고 소중했다. 현재 보티첼리의 그림은 우피치 미술관에서 가장 인기 있는 작품이다.

필립은 일 마그니피코(위대한 자, 로렌초 데 메디치를 이름-옮긴이)의 관점에 공감하는 것이 분명했다. 그는 아침 식사 때부터 고고학 박물관에 가야 한다고 마음먹었다. 우리가 도착했을 때 그곳에는 우리뿐이었다. 매력적이고 아름다운 작품이 많이 있었지만, 우리는 계속해서 한 작품 앞에서 맴돌았다. 그것은 신화에 등장하는 키메라로 알려진, 사자와 염소, 뱀이 혼합된 짐승의 청동 조각이었다.

필립 우리는 몇 번이나 참지 못하고 이 전시실로 돌아와 작품 앞에 다시 섰을까요? 이것이 바로 훌륭한 작품이 지닌 특징입니다. 끈질기게 주의를 끌고 손짓하며 부릅니다. 이는 계속해서 다시 듣고 싶은 음악이나 다시 읽기를 즐기는 책과 같습니다. 걸작이 우리에게 주는 것은 그것이 세부에 있든 전체에 있든 결코 고갈되지 않습니다. 예를 들어, 우리는 이 작품을 이미 세 번이나 돌아와서 봤지만 바람에 날리는 뻣뻣한 혀처럼 형상화된 곤두선 갈기, 생명력과 기교의 특별한 결합이라 할 수 있는 조각 전체의 방어적-공격적 자세에 대해 열광합니다. 그럼에도 나는 이제야 배의 정맥을 알아보았습니다. 이것은 세심한 관찰을 표현한 또 다른 세부 묘사입니다. 하지만 이러한 요소들이 우리가 계속해서 이 전시실로 돌아오는 이유를 설명해주지는 못합니다. 이 동물이 지닌 사나움과 영혼 그리고 작가의 창조력 넘치는 상상력의 결실이 바로 그 이유이기 때문입니다. 이 작품은 단순히 장인이 만든 것이 아닙니다. 지금 우리가 보고 있는 것은 깊이 느끼고 생각한 진정한 미술가의 작품입니다. 그는 자신이 전달하고자 하는 것을 정확하게 파악했고 멋지게 성공했습니다. 나는 이것이 모든 훌륭한 미술 작품에 적용될 수 있고, 그 반대 역시도 가능하다고 생각합니다. (인식된 의지일 뿐이라 해도) 의지와 그 실현에 격차가 있다면 그 작품은 충분하지 않습니다.

미술가가 누구인지, 누가 왜 조각을 주문했는지는 아무도 모른다. 다만 분명한 사실은 이 작품이 에트루리아 사람에 의해, 또는 적어도 에트루리아 사람을 위해 제작되었으며, 에트루리아의 신 티니어에게 봉헌되었다는 것이다. 이 조각이 신화에 등장하는 그리스 영웅 벨레로폰과 한때 짝을 이루었을 수도 있다는 가능성도 제기되었다. 벨레로폰은 성 게오르기우스 이야기의 전조로서 괴물 키메라를 죽였다(불을 뿜는 키메라는 용의 변종처럼 느껴진다).

만약 그렇다면 벨레로폰 조각상은 오래전에 사라졌다는 이야기가 된다. 이 키메라 조각은 1553년 11월, 아레조에서 작업부들에 의해 다른 몇 점의 에트루리아 청동 조각상들과 함께 발견되었다. 발굴물을 손에 넣은 코시모 1세, 곧 토스카나 대공은 피렌체의 베키오 궁전에 있는 자신의 컬렉션에 소장했다. 벤베누토 첼리니는 그의 자서전에서 그와 대공이 작은 조각들을 닦으며 며칠 저녁을 보냈다고 기록했다. 첼리니는 소형 망치를, 코시모는 보석 세공용 작은 끌을 들고서 조각에 붙은 흙을 제거했다. 키메라는 발견되었을 때 이미 뱀의 머리가 달린 꼬리가 사라지고 없어서 18세기에 교체되었다. 이 작품은 이 점을 제외하고는 유일무이한 명작이다.

필립 당시에 이와 같은 키메라 도상의 전통이 있었다 하더라도, 과감히 말해 나는 이 작품과 비교하면 다른 많은 키메라 조각들은 평범해 보였을 것이라 생각합니다.

작품의 제작 연도는 BC 400년경으로 추정된다. 그 시기는 로마가 기초를 닦고 있던 무렵으로, 이 작품은 그만큼 오래되었지만 생생하게 느껴진다. 그래서 2000년 뒤의 작품인 바르젤로 국립미술관에 있는 도나텔로의 조각처럼 새것같아 보인다. 이것은 청동이라는 내구력이 뛰어난 재료가 지닌 특징 중 하나이다. 청동은 시간의 일반적인 효과를 무효화하여 수 세기, 심지어 수천 년 전에 만들어진 작품을 거의 동시대의 작품처럼 보이게 한다. 청동은 누군가가 녹이기로 마음먹지 않는다면 놀랄 만큼 오래 지속된다. 호크니의 설명에 따르면 청

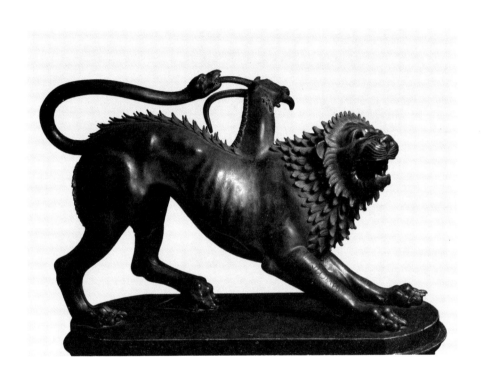

아레조의 키메라, BC 400~350

동은 매우 단단한 물질이어서 사랑을 받지 않는다 해도 살아남을 수 있다. 로마의 시인 호라티우스는 자신의 시가 청동보다 더 오래 지속될 기념비라고 호언장담했다.

청동의 이러한 측면은 또한 필립과 내가 그해 말 영국 왕립미술원에서 본 훌륭한 전시의 전제이기도 했다. 그 전시는 다양한 시대와 장소의 오브제들을 한자리에 모아놓았는데 재료가 모두 청동이라는 공통점만을 가지고 있었다. 키메라와 헤르쿨라네움에서 발굴된 초상 조각처럼 수천 년 동안 땅에 묻혀 있던 작품들이 거의 새것처럼 보인다는 사실이 놀라웠다.

키메라가 강렬한 인상을 주는 것은 청동이 가진 속성 때문만은 아니다. 이 조각은 시간을 견뎌내는 능력뿐만 아니라 시간을 '거치면서' 작품을 만든 사람들이 가졌던 믿음이나, 본래 가졌을 메시지에 대해 모르는 사람과도 교감할 수 있는 능력을 가지고 있다. 말로 설명하기 어렵지만 훌륭한 미술 작품은 그것이 만들어진 시대를 초월한다.

3

바르젤로 미술관에 빠지다
Immersed in the Bargello

피티 궁전 뜰에서 저녁 식사를 마친 우리는 다음 날 아침 바르젤로 미술관에서 만나기로 했다(피티 궁전에 대해서는 나중에 다시 언급하겠다). 미술관화 과정의 후기 단계를 보여주는 이곳은 중세 시대에 요새와 감옥, 곧 죽음과 고통의 장소라는 실용적인 목적을 지니고 건축되었다. 그리고 19세기 중반에 이르러 전혀 다른 곳으로 변모했는데, 바르젤로 국립미술관이 되어 도시 주변의 교회와 공공장소에서 모은 르네상스, 고딕 시대 조각 작품들의 저장고가 된 것이다.

바르젤로 미술관은 대중이 미술을 감상하는 시설을 마련하려는 시민과 정부가 빚어낸 욕구의 산물이자 낭만주의 시대의 징후였다. 만약 21세기에 피렌체의 조각과 장식미술을 위한 미술관을 의뢰한다면 이곳처럼 역사를 암시하는 건물, 곧 분위기로 가득한 석조 요새에 작품을 모아놓은 미술관은 생각하지 못할 것이다.

필립 이상하게도 뜰에 들어섰을 때 벽의 위아래에 보이는 조각된 파편들이 배의 선체에 들러붙은 따개비처럼 보였습니다. 피렌체 전역에서 가져온 오브제들이 벽과 사물들 위에 붙어 있지만 그중 어느 것도 본래 의도한 자리에 있지 않습니다. 나는 이런 즉흥성이 무척 마음에 듭니다. 햇살과 그림자의 멋진 유희를 느낄 때, 건물의 역사에 대한 선명한 감각이 떠오릅니다. 계단을 올라가 돌로 된 안뜰을 내려다보면 피의 이미지가 연상됩니다. … 한때 처형이 집행되었던 이곳은 피렌체의 바스티유나 그레브 광장이었습니다.

이 건물은 1255년에 카피타노 델 포폴로 또는 시민의 영도자, 곧 비귀족 계층을 대표하는 통치자를 위한 거처로 지어졌다. 이후에 포데스타, 즉 사법부의 수장

이 이곳에 거주하였고, 16세기에는 경찰의 수장인 바르젤로가 살았다. 이곳은 수 세기에 걸쳐 감옥이나 막사, 사형장으로 사용되었는데, 1479년 레오나르도 다 빈치는 죽은 채 창문에 매달려 있는 베르나르도 디 반디노 바론첼리를 스케치했다. 바론첼리는 산타 크로체 성당의 제단화와 예배당을 주문한 일가 중 한 명으로 파치 가의 음모에 따른 줄리아노 데 메디치의 암살범이기도 했다. 이곳은 18세기 후반에 마지막으로 죄수들이 마당에서 처형된 후, 1786년에 처형이 폐지되면서 1850년대 후반까지 경찰 본부로 유지되다가 이후에 미술관으로 바뀌었다.

지상의 전시실에 들어가자 웅장한 16세기 조각 작품들이 펼쳐졌다. 그중에는 미켈란젤로의 〈바커스Bacchus〉와 〈브루투스Brutus〉, 〈피티 톤도Pitti Tondo〉, 잠볼로냐의 〈머큐리Mercury〉와 같은 굉장한 걸작들이 있었다. 하지만 이 작품들은 피렌체를 방문하는 대다수의 사람들이 따르는 스타 시스템의 영향으로 좀처럼 대중의 관심을 끌지 못하는 것 같았다. 필립은 벤베누토 첼리니의 〈페르세우스Perseus〉의 부조와 조각으로 장식된 대좌에 주의를 기울였다. 〈페르세우스〉는 전날 산타 크로체 성당에서 돌아오는 길에 로지아 데이 란치에서 본 중요한 청동상이기도 했다. 당시 우리는 실제로 무엇을 보고 있는지, 원작인지, 아니면 미켈란젤로의 〈다비드David〉처럼 복제본인지 하는 이야기를 나누었다. 필립이 언급한, 아니 통탄한 것처럼 피렌체는 때때로 그 둘을 구분하기 어려운 곳이다. 이것은 특별한 의미를 지닌다. 바르젤로 미술관에 있다는 것은 더 큰 미술관 안에 있는 미술관에 있는 것과 같다. 피렌체 전체가 얼마간 미술관화되었기 때문이다.

필립 나보다 더 많이 아는 동료들은 분명 다음의 사실에 충격을 받을 겁니다. 피렌체에서 나는 무엇이 원본인지 아닌지, 또는 무엇이 복제본의 최초 판본인지 몰라 곤혹스럽습니다. 이것이 내가 피렌체에서 매우 상세한 안내서를 필요로 하는 이유입니다. 어제 첼리니의 〈페르세우스〉 조각을 봤을 때 나는 우리가 보고 있는 것이 정확히 무엇인지 확신하지 못했습니다. 나는 확신하지 못하는 것

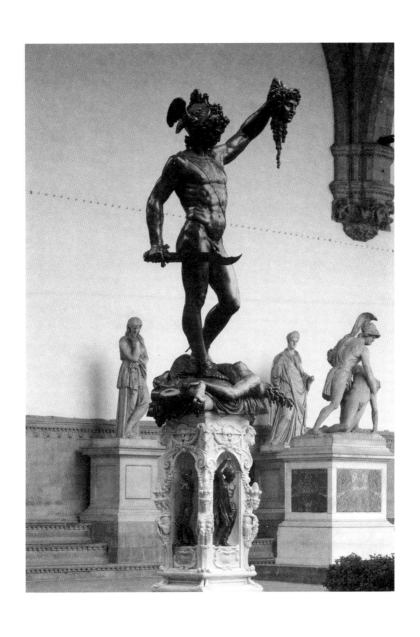

벤베누토 첼리니, 〈페르세우스〉, 1545~1554

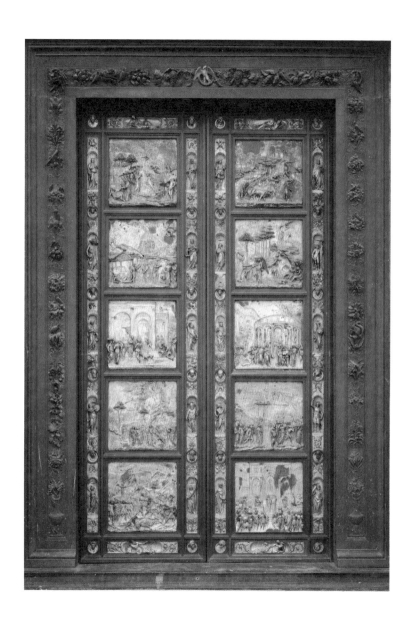

로렌초 기베르티, 천국의 문, 1425~1452, 세례당, 피렌체, 1970년 원래의 위치에서 촬영

이 싫을 뿐만 아니라 못마땅합니다. 불확실성 때문에 나 자신의 반응을 의문시하는 상황이 싫습니다. 잘못된 좌대 위에 있긴 하지만 그 〈페르세우스〉는 복제품이 아닙니다. 그리고 좌대를 구성하는 작은 청동 조각들과 부조들의 원본은 모두 이곳 바르젤로 미술관에 있습니다.

나는 이탈리아 르네상스 전문가가 아니기 때문에 피렌체를 돌아다닐 때 원본과 복제본의 여부를 확인할 수 없습니다. 피렌체에 대한 조금의 지식을 가지고 있다면, 예를 들어 오르산미켈레 성당을 지날 때 그곳에 있는 도나텔로의 〈성 게오르기우스St George〉가 주조된 것이 틀림없다는 생각을 하게 됩니다. 원작은 바르젤로 미술관에 있기 때문입니다. 하지만 늘 이런 것은 아닙니다. 이 도시에 있는 훌륭한 작품들 일부가 오염으로 최근 몇 년 동안 교체되긴 했지만 모두가 교체된 것은 아닙니다.

따라서 지금 피렌체를 돌아다니는 나의 여정은 19세기의 방문과는 상당히 달라야 합니다. 당시에는 관람객들이 자신의 눈앞에 있는 것을 어느 정도 확신을 가지고 볼 수 있었습니다. 그러나 때로는 원본과 복제본의 구분이 크게 중요하지 않은 경우도 있습니다. 베키오 궁전 밖에 있는 미켈란젤로의 〈다비드〉상은 비록 원본이 아니라 할지라도 그 자체로 원본의 크기와 자세를 전달해주고 르네상스 시대에 그랬던 것처럼 피렌체의 정치적 중심지인 시뇨리아 광장의 지형학을 이해하게 해줍니다.

세례당에 있는 기베르티가 제작한 '천국의 문' 역시 최근에 제작된 복제본이지만 그 사실이 관광객들이 문 앞에서 핸드폰으로 사진을 찍는 데 방해가 되지는 않습니다.

관람객들은 이름이 가진 명성, 즉 이 청동 문이 천국의 문 역할을 할 만큼 아름답다는 미켈란젤로가 말한 것으로 추정되는 말에 매료된다.

기베르티가 이보다 먼저 제작한 청동 문이 세례당 근처에 있지만 아무도 눈길을 주지 않았다. 문은 세례당으로 향하는 입구 역할을 했는데, 관람객들은 15세기의 완벽한 조각 원본을 곁에 두고서도 매표소 앞에서 줄을 서서 기다리기

만 할 뿐이었다.

필립과 나는 걸작의 디자인과 개념보다는 원본의 오브제에 중요성을 두었다. 디자인과 개념은 복제본 '천국의 문'에서도 아주 잘 볼 수 있다. 복제본을 사진 찍으며 주변을 가득 메운 사람들은 17~18세기 전문가들과 흡사한 점이 있다. 18세기 전문가들은 고전 조각이나 유명한 그림의 복제본을 감상하는 데 있어서 아무런 불편도 느끼지 못했다. 18세기 작가이자 여행가인 샤를 드 브로스는 다음과 같이 말했다. "나는 훌륭한 거장의 원본을 획득하는 데 안달하지 않는다. … 나는 내가 지불할 수 있는 돈으로 구할 수 있는 유명한 그림의 아름다운 복제본을 원한다."

필립 작품을 보호하기 위해 만들어진 복제본과, 단순히 이미지를 영속시키기 위해 종종 대량으로 제작되는 복제본에는 중요한 차이가 있습니다. 원본이 더 이상 존재하지 않는 그리스 조각을 복제한 로마 작품이 바로 그 예입니다. 그리스 작품들은 대개 청동으로 만들어져 이미 고대에 녹아 없어졌습니다. 그리고 상당수가 복제본의 복제로, 종종 여러 가지 변형으로 존재합니다. 이는 방대하고 흥미로운 주제입니다.

우리는 미켈란젤로와 첼리니, 잠볼로냐의 작품을 본 다음에 바르젤로 미술관의 주요 전시실로 향하는 계단을 올라갔다. 필립은 단숨에 로마와 비잔틴, 중세 상아조각으로 가득한 유리 진열장이 있는 전시실에 마음이 끌렸다.

필립 내가 좋아하는 오브제가 이 진열장 안에 있습니다. 여기에는 관능을 지닌 환상적인 것들, 집정관의 이면화, 로마와 비잔틴 작품들이 있습니다. … 순전히 기교만을 위해 조각된 경우를 제외하고 나는 상아로 만든 모든 것을 좋아합니다. 그러나 작품에 대해 하나하나 이야기하면서 시간을 보내지는 맙시다. 나는 이 오브제들의 촉각적 특징을 짐작만 해야 하는 현실이 다소 안타깝습니다. 과거에 살고 있지 않는 이상 우리는 이 오브제들을 손안에 들고 어루

만질 수 없습니다. 작품 관리자들도 라텍스 장갑을 착용하고 이것들을 다룹니다. 이곳 바르젤로 미술관이 이 상아조각들을 다소 산만하게 전시한 방식이 상당히 마음에 드는군요. 마치 진열장 안에서 그것들을 '발견'하는 것 같기 때문입니다. 현대의 미술관은 때로 너무나 정돈되어 있습니다. 오브제는 완벽하게 정렬되어 있고 정확히 맞춰진 핀포인트 조명 아래서 "나를 경의에 찬 눈길로 좀 봐줘" 하고 고함을 칩니다.

우리는 30분 정도 진열장을 자세히 살펴본 다음 미술관의 대형 홀로 자리를 옮겼다. 그곳은 여러 지역에서 발견된 15세기 피렌체 조각들의 훌륭한 컬렉션으로 가득한 드넓은 공간이었다. 전시 작품 중에는 도나텔로와 안드레아 델 베로키오, 기베르티의 걸작들이 많았다. 왠지 그곳에는 미술관의 분위기가 풍기지 않았다.

필립 이 대형 홀에 들어섰을 때 미술관이 이곳에 가장 뛰어난 작품들을 전시해놓았을 것이라는 느낌이 들 겁니다. 물론 미술관은 그렇게 했습니다. 나는 이 전시실에 있는 것이 무척 좋습니다. 마치 르네상스의 용광로에 있는 것 같기 때문입니다. 이곳처럼 많은 걸작을 가지고 있는 전시실이 또 있을까요? 바르젤로 미술관은 적절한 환경 속에 뛰어난 피렌체 작품들을 혼합해놓았습니다. 이것저것 뒤섞여 있긴 하지만 상당히 멋집니다. 이곳은 미술관이면서 아니기도 합니다. 작품들이 명확한 교훈적인 의제에 따라 정리되어 있지 않고, 본래 설치된 곳과 가까운 곳에 함께 모여 있기 때문입니다.
저쪽에 있는 〈성 게오르기우스〉의 신성한 조각처럼 도나텔로의 〈다윗David〉은 그 순간의 자신감을 물씬 풍깁니다. 〈성 게오르기우스〉는 어디에 있든 가장 훌륭한 미술 작품입니다. 이 조각상은 오르산미켈레 성당 외부 벽감에서 떼어낸 것이지만 우리는 창을 통해 그것이 원래 있었던 곳을 볼 수 있습니다. 이 사실은 조각이 이 도시에서 지녔던 도상학과 목적, 상징주의의 측면에서 도나텔로가 한 일이 무엇인지를 보다 쉽게 이해하게 해줍니다. 그는 성 게오르기우스를 피

렌체의 수호자로서 표현했습니다. 또 다른 예로 도나텔로의 이 〈다윗〉상이 그의 〈유디트와 홀로페르네스Judith and Holofernes〉처럼 메디치 궁전에 있었던 이유를 들 수 있습니다.

학자들에 따르면, 코시모 데 메디치가 도나텔로의 다윗상과 유디트상을 궁전 뜰에 둔 것은 당시 궁전을 방문하는 사람들에게 로마 황제를 계승한 통치자인 메디치 가문의 상징으로 제시하기 위해서였다고 합니다. 또한 메디치 가문이 그들의 지배를 백성을 구원하고 보호하는 성경 속 인물의 지배와 동일한 것으로 상정했음을 보여줍니다.

당시에는 분명했을 이 메시지가 지금은 사라지고 없습니다. 조각상의 위치가 바뀌어서가 아니라 그 정치 선전적인 메시지가 이제는 불필요한 것이 되었기 때문입니다. 우리는 작품의 이와 같은 상이한 맥락과 의미를 라벨과 웹사이트로부터 배울 수 있습니다. 하지만 작품이 본래 전달하고자 의도한 강한 메시지는 더 이상 경험할 수 없습니다. 이 작품들은 그 형식적, 시각적 특징을 통해 우리에게 말을 합니다. 궁극적으로는 시각적, 형식적 특징이 가장 중요합니다. 생각해보면 역사적 중요성보다는 이러한 특징 때문에 작품이 보존되고 감탄의 대상이 되는 것입니다.

마틴 역사적으로 볼 때 메디치 가문이 그들의 궁전에 모아둔 조각이나 고대 유물과 같은 르네상스 시대 컬렉션이 현대 미술관의 조상이었다고 생각합니다.

필립 네, 맞습니다. 컬렉션은 미술관의 필수 요소입니다. 초기의 많은 컬렉션들이 미술관의 최초 핵심 소장품이 되었습니다. 또 다른 유산은 지배적인 통설에 따라 컬렉션을 정리하는 것입니다. 그리고 일반인의 접근입니다. 이 마지막 요소는 15~16세기 피렌체, 특히 로마에서 유물과 동시대 작품들을 모으는 데 있어 중요한 요인으로 작용했습니다. 유물들은 주로 넓은 뜰에 전시되었습니다. 궁전은 탄원 등의 일로 방문하는 사람들이 접근할 수 있는 곳이었습니다. 그곳은 엘리트와 특권층에게 열려 있어 당시로서는 상당한 '공공의' 장소였습니다.

16세기 바티칸에도 '공공의' 장소가 있었습니다. 당시 도나토 브라만테는 벨베데레에 유물을 전시하는 공간을 디자인했습니다. 벨베데레는 바티칸 궁전에 통

도나텔로, 〈다윗〉, 1430~1432년경

도나텔로, 〈성 게오르기우스〉, 1416년경

합되어 있었는데, 그곳에는 〈라오콘Laocöon〉과 동일한 이름의 〈벨베데레의 아폴로Apollo Belvedere〉가 설치되어 있었습니다. 16세기 초에 발견된 이 조각은 인문주의자들과 미술가들, 학식이 뛰어난 사람들이 잘 알고 있는 플리니우스의 서술을 통해 〈라오콘〉 조각임이 밝혀졌습니다. 그리고 의미심장하게도 그것은 뛰어나고 유명한 고대 유물로서 감상되고 평가되었습니다. 푸블리우스 베르길리우스 마로의 작품에 등장하는, 선물을 준 그리스인들에 대해 경고를 해서 벌을 받은 트로이 영웅을 재현하고 있다는 점은 그다음으로 중요했습니다. 작품에 대한 미학적인 고려가 본래의, 또는 추정상의 기능을 능가하는 주요 의미의 이 같은 변화 역시 미술관의 전조입니다.

마틴 맞습니다. 오브제는 미술관에 들어가면 바로 그 의미가 변합니다. 그렇지만 초기 르네상스 시대에는 미술 작품의 배치가 과도적인 경우가 많았습니다. 메디치가는 궁전 뜰에 도나텔로의 〈다윗〉 조각을 두었습니다. 당신이 언급한 정치적인 상징주의 때문이기도 했고, 그 작품이 유명한 작가가 선도적인 양식으로 제작한 훌륭한 작품이기 때문이기도 했습니다. 그 작품은 예술에 조예가 깊은 가문의 취향을 입증하는 고전적인 조각상과 부조들에 둘러싸여 있었습니다.

이 전시실이 바르젤로 미술관과 잘 어울린다고 느껴지는 이유는 홀 안에 있는 모든 것이 15세기의 것이라는 특정한 근거를 가짐에도 한때 메디치 궁전 뜰에 있었던 소장품의 특성을 가지고 있기 때문이라고 생각합니다.

필립 또 다른 요인은 작품들이 줄지어 서 있지 않기 때문입니다. 이곳을 제외하고 다른 곳에서는 우피치 미술관에서처럼 작품들이 모두 정돈되어 줄지어 있었습니다. 하지만 이곳에서는 기분 좋게 뒤섞여 있습니다.

4

장소성
A Sense of Place

필립 미술 작품이 그것이 제작된 도시에 있다는 사실이 중요할까요? 이 질문은 이곳 피렌체뿐만 아니라 파리나 로마, 브뤼헤에 대해서도 제기할 수 있습니다. 오늘 아침 바르젤로 미술관에서 우리가 본 많은 조각들이 본래 도시의 다른 지역에 있었던 것임에도 불구하고 왠지 우리는 피렌체 사람의 눈으로 보고 있는 것 같은 느낌이 들었습니다. 피렌체에서 며칠을 보내면 그 장소의 감각과 아우라, 분위기로 충만해집니다. 이는 특히 미술과 도시의 결합, 즉 기념물의 밀도와 가시성의 수준이 높을 때 더욱 그렇습니다. 이것이 내가 로마와 브뤼헤를 언급한 이유입니다.

마틴 베니스 비엔날레 기간 중에 나는 종종 15세기에 지어진 산 지오베 성당으로 가곤 했습니다. 그곳을 방문하는 사람은 거의 없습니다. 성당은 인적이 드문 카나레지오 운하 끝에 위치해 있는데, 그곳은 의미심장한 장소입니다. 내가 그곳으로 간 이유는 성당 안으로 들어가면 조반니 벨리니가 그린 산 지오베 제단화의 아름답게 조각된 본래 틀을 볼 수 있었기 때문입니다. 제단화는 초기 베네치아 르네상스의 가장 유명한 작품 중 하나로, 그것은 오래전에 베니스 아카데미아 미술관의 컬렉션에 소장되었습니다. 아카데미아 미술관에서는 하루에 수천 명의 관람객이 그 작품 앞을 지나다니는데, 그 모습을 보면 작품이 본래의 맥락과 단절되었다고 느끼지 않을 수 없습니다.

필립 정말로 그렇습니다. 하지만 그 문제와 관련된 다른 요인들도 있습니다. 그런 모든 이동이 불필요하다고 할 수만은 없습니다. 건물의 습기나 화재의 위험, 절도로부터의 안전처럼 작품의 보존과 유지와 관련된 측면도 고려해야 하기 때문입니다. 너무 단정적인 것은 문제의 소지가 있습니다. 또한 오늘날 우리는 루

비콘 강을 건넜습니다. 이전에 비해 한층 더 비종교적인 사고방식을 지닌 대중은 작품을 종교의식적인 오브제보다는 예술로서 평가합니다. 심지어 작품이 여전히 교회 안에 있을 때에도 그렇습니다. 이제는 베니스의 많은 사람들이 미술관에 가듯 교회를 방문합니다. 그들이 교회에서 집어 드는 첫 번째 안내 책자는 기도서나 찬송가가 아닌 미술 작품 안내서일 확률이 무척이나 높습니다.

마틴 만약 당신에게 전 세계 모든 미술관에 대한 독재적인 권한이 주어진다면 현재의 위치에서 옮기고 싶은 작품이 있습니까?

필립 만약 그 작품들이 근처에 있다고 가정한다면 옮기고 싶은 많은 작품들이 있습니다. 하지만 역사의 영고성쇠를 뒤집고 컬렉션을 해체해 오브제들을 아주 멀리 이동시킬 생각은 없습니다. 오브제들은 많은 삶을 가지고 있고, 삶의 모든 순간은 그 나름대로의 중요한 의미를 가지기 때문입니다. 한때 그것들은 목적을 가지고 있었습니다. 그러므로 당신의 순수한 수사적인 질문에 대한 나의 대답은 오직 상상일 수밖에 없습니다. 각종 정치적, 법률적, 현실적인 문제들이 맞물려 있기 때문입니다. 그러므로 나는 순전히 게임을 한다는 생각으로 베니스와 밀라노에서부터 시작하겠습니다. 우선, 아카데미아 미술관과 브레라 미술관에서 다수의 작품을 가져와 그리 멀지 않은 처음 자리로 되돌려놓겠습니다. 그러면 미술관이 있는 도시를 방문한 사람들이 그 작품들을 보고 본래 기능과 문맥에 대해 보다 나은 감각을 얻을 수 있을 겁니다. 하지만 미술관 시대에 있어서 우리가 미술관의 '시선gaze'(프랑스어 '시선regard'의 빈약한 동의어)을 발전시켰다는 점을 반드시 이해할 필요가 있습니다. 현재 우리는 그 시선에 따라 제작자인 미술가를 강조하면서 미술사적, 연대기적 서술, 곧 양식 역사의 한 부분으로서 종교적인 그림들을 봅니다. 그것은 나의 이 시나리오와도 관계되어 있습니다. 만약 제단화를 교회 안으로 다시 들여놓는다면 작품의 건축적 맥락은 어느 정도 회복될 것입니다. 하지만 종교적인 맥락은 크게 되찾지 못할 것입니다. 우리는 예전에 비해 신앙심의 강도가 감소했고, 문맹인 신자들을 위해 성서를 해설해주던 그림의 가치 또한 사라졌기 때문입니다.

마틴 하지만 작품을 보기 위해서는 특별한 여행을 해야 하기 때문에 보다 많은

관심을 기울이게 되겠죠?

필립 물론입니다. 우리는 다시 시간의 문제로 되돌아옵니다. 오브제나 그림은 우리가 그것을 보기 위해 찾아가고, 그것을 위해 특별한 노력을 기울이기 때문에 음미하게 되는 것입니다.

마틴 베첼리오 티치아노의 〈성모승천Assunta〉이 좋은 예입니다. 그림의 구성이 위쪽에 있는 고딕 볼트(아치로 둥그스름하게 만든 천장이나 지붕 - 옮긴이) 곡선을 반영하기 때문입니다. 따라서 〈성모승천〉은 산타 마리아 글로리오사 데이 프라리 성당의 높은 제단 위에서만 충분히 경험될 수 있습니다. 그 작품은 처음부터 제단을 위해 그려졌습니다. 그것이 항상 그곳에 있었다고 느껴지겠지만 그렇지 않습니다.

필립 맞습니다. 〈성모승천〉은 100년 동안이나 프라리 성당에 있지 않았습니다. 그 작품은 19세기 초에 프랑스에 의해 루브르 미술관으로 옮겨질 계획이었습니다. 하지만 나폴레옹 보나파르트가 패배한 이후 비엔나 회의가 열렸고, 오스트리아의 베니스 점령이 끝나자 결국 비엔나에 남게 되었습니다. 1866년에 베니스가 통일 이탈리아에 속하게 되었을 때 작품이 반환되었는데, 프라리 성당이 아닌 아카데미아 미술관으로 보내졌습니다. 그리고 제1차 세계대전 이후에는 프라리 성당의 주제단으로 돌아왔습니다. 미술 작품은 다양한 거주지와 삶을 가질 수 있습니다.

마틴 그러한 작품들은 예배 장소인 교회와 이슬람 사원, 신전에서 미술관으로, 그리고 때로는 다시 본래 장소로 이동합니다. 벨리니의 제단화가 산 지오베 성당으로 돌아간 것을 보고 싶군요.

필립 나도 그렇습니다. 폴 발레리가 일찍이 1923년에 〈미술관들의 문제Le probleme des musees〉에서 한탄한 것처럼 우리는 오브제를 그 어머니인 건축으로부터 도려냈습니다. 전시와 설치가 종종 그것을 복원하려 하지만 많은 제단화들이 여전히 어느 정도 그 의미를 결여하고 있습니다. 본래 제단화란 독립적인 패널이 아니었기 때문입니다. 그 그림과 틀, 주위 환경이 모두 전체 구성의 필수적인 요소입니다. 그림의 원근법과 빛, 바닥의 타일, 인물 배치 등 모든 것이 주

티치아노, 〈성모승천〉, 1516~1518, 산타 마리아 글로리오사 데이 프라리 성당, 베니스

위를 둘러싼 건축과 상호작용하도록 구성된 경우가 무수히 많습니다.

로마의 산 루이지 데이 프렌체시 성당의 콘타렐리 예배당에 있는 미켈란젤로 메리시 다 카라바조의 그림들 역시 마찬가지입니다. 이 세 작품을 비추는 광원을 만드는 방식에 있어서 카라바조는 실제의 빛이 예배당을 통과하는 방식을 염두에 두었습니다.

하지만 제단화를 교회로 되돌려놓는 것은 그저 특별한 재통합에 지나지 않습니다. 한시적인 요소를 영원히 잃어버렸기 때문입니다. 우리는 15~16세기 이탈리아 사람들이 아닙니다. 그래서 그 시기에 북부 이탈리아에서 산다는 것이 어떠했는지 상상조차 할 수 없습니다.

미술관에 대한 문화적 '협정modus vivendi'이 있다는 지적이 많이 있었습니다. 다시 말해 작품에 대한 미술관의 전반적인 접근 방식이 분명히 다르다는 것입니다. 이것이 내가 방금 언급한 미술관의 시선을 발전시켰습니다. 우리 시대에는 이미 그런 시선이 만연해 있어서 우리는 실제로 그런 시각을 미술관이 아닌 공간, 심지어 교회로까지 끌고 갑니다. 티치아노의 걸작 〈성모승천〉과 페사로 제단화를 보기 위해 프라리 성당에 가는 수천 명의 사람들을 예로 들 수 있습니다. 그 사람들은 성찬을 받으려고 가는 것이 아닙니다. 그들은 16세기의 걸작을 보기 위해 그곳으로 갑니다.

마틴 내가 산 지오베 성당에 있는 벨리니의 제단화를 보고 싶다는 것은 사실입니다. 왜냐하면 그곳이 그 그림을 예술 작품으로 감상하고 이해하기 위한 최적의 장소라고 생각하기 때문입니다. 나는 미학적인 관점에서 작품에 대해 생각하고, 교회를 거대한 미술관 전시로 보고 있습니다.

필립 전적으로 동의합니다. 나는 그것이 절대적인 현실이라고 생각합니다. 벨리니의 제단화가 있는 베니스 산 자카리아 성당을 촬영한 토마스 스트루스의 사진에는 제단화 앞에 서 있는 사람들이 있습니다. 그들은 분명 기도하는 사람들이 아니라 본래 의도된 건축적인 환경에서 작품의 실재를 감상하는 사람들입니다.

마틴 우리가 이야기하고 있는 작품들은 현대미술에서 '장소특정적site-specific'이

라고 부르는 작품들에 속합니다. 이는 시스티나 성당의 미켈란젤로, 바티칸 스탄체의 라파엘로 산치오, 만토바에 있는 '신혼의 방Camera degli Sposi'에 그려진 안드레아 만테냐의 작품처럼 다수의 작품으로 구성된 그림 연작의 경우에도 적용됩니다.

필립 그러한 총체성은 다시 만들 수 없습니다. 어쩌면 미래에는 놀랄 만큼 정교한 3차원 디지털 프로그램이 출현해 그것을 재현할 수 있을지도 모릅니다. 하지만 그 무엇도 실제 공간에 둘러싸인 경험의 물리적인 감각을 대체할 수는 없을 것입니다.

마틴 그리고 비교적 최근 작품의 경우를 제외하면 미술관은 결코 그런 곳이 아니었습니다.

필립 그렇습니다. 19세기가 되어서야 오브제들은 비로소 미술관을 염두에 두고 제작되기 시작했습니다. 결과적으로 오늘날 미술관에서 그것들이 존재하는 방식은 거의 분명합니다. 이런 유형의 작품들 중 초기작으로 테오도르 제리코의 〈메두사의 뗏목Raft of the Medusa〉을 들 수 있습니다. 그 거대한 그림은 국가가 작품을 구입해 루브르 미술관에 걸 것이라는 생각으로 공식 살롱전에 출품되었습니다. 따라서 그 작품의 진정한 맥락은 루브르 미술관의 거대한 홀이라 할 수 있습니다.

그 후로 지금까지 미술관에 들어가기를 바라면서, 미술관을 위한 작품을 만들고, 미술관에 작품을 설치하는 미술가들이 존재하게 된 것입니다. 하지만 대부분의 미술관은 결코 그곳을 의도하지 않았던 사물들로 가득합니다. 따라서 현재 미술관을 채우고 있는 내용물은 전혀 다른 맥락이나 종종 다중의 맥락을 지니고 있습니다.

마틴 상당히 많은 사람들, 특히 그중에서도 고고학자들은 오브제들이 가능한 한 만들어졌거나 원래 있었던 장소나 그 근처에서 전시되어야 한다고 말할 것이 분명합니다.

필립 하지만 그것이 고고학적인 장소인 '발견 지점find-spot'과는 다른 경우가 많습니다. 발견 지점은 정보의 탐색, 특히 문서가 없는 선사시대의 자료에 있어서

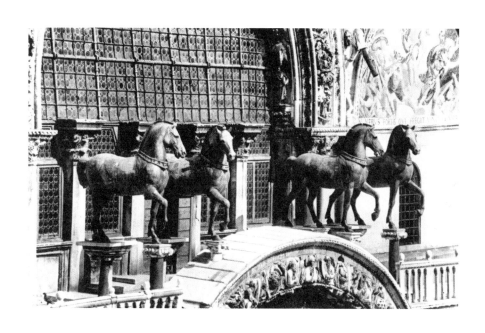

산 마르코 대성당 서쪽 정면의 청동 사두마차, 베니스, 1930년경

필수적입니다. 발견 지점은 사실 오브제의 삶에서 가장 마지막 순간이자 여러 맥락 중 하나입니다. 예를 들어, 매장된 저장물의 경우가 그렇습니다. 이 저장물들은 대개 오브제가 유래한 곳으로부터 먼 곳에서 발견됩니다. 그것은 전쟁이나 이주의 결과입니다.

나는 오래전에 스키타이 전시를 위해 오브제 대여를 협상한 적이 있기 때문에 잘 알고 있습니다. 예를 하나 들어보겠습니다. 베테스펠데 보물의 경우 그것을 흑해 지역의 BC 5세기 스키타이 오브제와 동일한 것으로 판정하게 한 것은 베를린 근처에 있는 발견한 장소에 대한 관찰이 아니라 스키타이 오브제로 알려진 것들, 특히 현재 에르미타주 미술관에 있는 오브제와의 유사성이었습니다. 물론 무덤 매장물의 경우에는 대개 마지막 맥락이 가장 중요하다는 사실을 아무도 부정할 수 없습니다.

의미심장하고도 맥락과 관계있는 또 다른 문제는 산 마르코 대성당의 말들로, 그것이 그저 추억이 될 때까지 한 승리의 맥락에서 다른 승리의 맥락으로 이동한 다양하고 극적인 여정과 관련이 있습니다. 2세기경 로마의 것으로 알려진 이 말들은 만들어진 지 약 200년 뒤에 콘스탄티누스 황제에 의해 콘스탄티노플로 옮겨졌습니다. 그리고 이후로 약 800년 동안이나 히포드롬(로마 시대 전차 경기장 -옮긴이)을 내려다보며 비잔틴 제국의 수도에 의기양양하게 서 있었습니다.

1204년 제4차 십자군 원정이 펼쳐지는 동안 잔학하고도 파괴적인 포위 공격을 펼쳐 콘스탄티노플을 점령한 엔리코 단돌로 총독은 엄청난 양의 고대 청동 유물을 녹여 대포와 주화를 만들었습니다. 당시 운 좋게도 파괴를 피한 극소수의 작품들 중 하나였던 말들은 이후 베니스로 옮겨져 처음에는 산 마르코 대성당의 정면이 아닌 아르세날레 앞에 놓였습니다. 그것은 장차 녹여질 계획이었는데, 그 말들을 본 피렌체 대사가 그것을 녹이는 대신 동방정교회에 대한 로마교회의 승리를 상징하고, 비잔틴에 대한 베니스의 승리를 기념하는 데 사용하자고 설득했습니다.

말들은 산 마르코 대성당의 꼭대기에서 두 번 내려왔습니다. 첫 번째는 의기양양한 행진을 위한 것으로, 1797년의 일입니다. 나폴레옹의 첫 이탈리아 군사작

전과 베네토에서의 승리 이후에 그것들은 파리로 옮겨져 튈르리 궁전 근처 카루셀의 개선문에 설치되었습니다.

1815년 비엔나 회의 때까지 카루셀의 개선문 위에 있던 말들은, 그 후 다시 베니스로 돌아가 산 마르코 대성당 정면에 자리 잡았습니다. 이때 파리에서 나폴레옹의 공식 조각가인 프랑수아 조제프 보지오가 말들을 모사해달라는 의뢰를 받고 1828년에 완성했습니다.

역설적이게도, 원본은 1990년에 산 마르코 대성당에서 두 번째이자 마지막으로 내려와 그 뒤로는 정복의 상징물로서의 삶을 멈추었습니다. 금박과 청동에 녹이 심각하게 발생하자 보존 문제로 실내로 옮겨진 것입니다. 말들은 로마의 조각품이라는 새 역할을 맡았고, 그 대신 복제본이 정면에 있는 원래 자리에 세워졌습니다.

비록 그 결정이 옳은 것이라 할지라도 시각적인 결과만은 유감스럽기 그지없습니다. 지금의 말들은 마치 은박지로 감싼, 주조된 거대한 초콜릿처럼 보이기 때문입니다.

실내로 들어가기 전에 말들은 바다 건너편 메트로폴리탄 미술관에서 개최된 한 전시회의 주인공으로서 또 다른 삶과 정체성을 얻기도 했습니다. 그곳에서는 그것들이 지닌 미술사적 맥락과 베니스의 낭만이 승리와 정복의 의미를 대체했습니다.

마틴 질문을 하나 하겠습니다. 당신은 종종 반환에 반대하는 것으로 알고 있습니다. 그렇다면 왜 산 마르코 대성당의 말들이 파리에서 베니스로 돌려보내진 사실에 대해서는 애석해하지 않습니까? 그것이 그 말들이 지닌 역사의 한 부분을 지워버린 것은 아닐까요?

필립 여기서 핵심 요인은 시간입니다. 이 경우 나는 말들이 베니스 사람들의 자랑거리인 산 마르코 대성당의 주 출입구 위에서 보낸 800년이라는 시간과 비교할 때 파리에서 보낸 15년은 프랑스 문화에 뿌리내리기에 충분한 시간이 아니었다고 생각합니다.

그런데 흥미로운 점은 보지오가 평화의 형상을 나르는 마차를 추가해 사두마차

의 주제를 풍부하게 만들었음에도 불구하고 베니스 모델과 너무나 밀접한 조각을 만드는 것으로 끝났다는 사실입니다. 내가 볼 때 이 때문에 그 작품은 프랑스 신고전주의 조각가의 작품으로서 정체성을 전혀 획득하지 못했습니다. 카루셀의 개선문을 흘깃 쳐다보면 산 마르코 대성당의 말들이 연상됩니다. 보지오의 사두마차의 의미는 고대의 기병 부대 모델의 역사와 분리되기 어렵습니다.

5

두초의 성모

The Case of the Duccio Madonna

피렌체를 떠나 21세기와 가까워질 시간이 되었다. 필립은 그의 삶 대부분을 토스카나 메디치 대공들의 귀족적인 컬렉션이나 바르젤로 미술관 같은 시의 컬렉션과는 다소 거리가 있는 우수한 미술 기관의 수장으로 보냈다. 메트로폴리탄 미술관은 한때 뉴욕 대상인들이 소유했다가 기증한 많은 귀중한 작품들을 보유하고 있다. 그리고 그보다 훨씬 많은 작품들을 교환과 즐거움, 그리고 솔직히 말해 도시의 더 큰 영광을 위해 수집했다. 메트로폴리탄 미술관은 피티 궁전이나 바르젤로 미술관과 비교할 때 큰 규모로 전 세계를 아우르며 성장해왔다. 특정 시대나 지역의 작품을 모으는 대신 이 미술관은 모든 시대와 장소, 매체를 두루 포괄하는 작품들을 보여주는 것을 목표로 한다.

필립과 나는 그의 주 활동 무대였던 곳을 돌아다니며 시간을 보냈다. 명예 관장인 그는 이곳에서 여전히 친숙한 사람이었다. 우리가 문을 통과하자마자 직원들은 "좋은 아침입니다. 필립 씨" 하며 그에게 인사를 건넸다(반면 나중에 방문한 어느 미술관 매표소 사람들에게 그의 메트로폴리탄 미술관 관장 카드는 나의 기자증보다 훨씬 효과가 없었다. 곤혹스러우면서도 재미있는 일이었다).

필립과 함께 메트로폴리탄 미술관을 돌아다니면 마치 스타 배우와 함께 있는 것 같았다. 그날 아침 근래에 개관한 이슬람 미술 전시실에 들어서자 사람들이 그에게 말을 걸어왔다. "필립 씨, 악수를 청해도 될까요?" 그는 1977년부터 2008년까지 31년 동안 미술관 관장직을 맡았다. 위키피디아에 따르면 "세계의 주요 미술관 중에서 가장 오랫동안 재임한 관장"이었다.

하지만 내가 그 사실을 말했을 때 필립은 그답게 정중하게 이의를 제기했다. 1961년부터 2013년까지 52년간 모스크바의 푸시킨 미술관 관장을 역임한 이리

나 안토노바를 간과했음을 지적한 것이다. 전 세계 미술관계에서 필립은 매우 오랜 기간 동안 주요 인사로 자리하고 있다.

미술관 탐험에 있어서 메트로폴리탄 미술관을 출발점으로 삼는 것은 나쁘지 않은 선택이다. 이 미술관은 유럽과 미국에 있는, 컬렉션이 인류의 모든 문화(또는 적어도 떼어내어 보존하고 전시할 수 있는 문화의 상당 부분)를 보여주는 '전 세계적인 미술관'이라 말할 수 있는 대규모 미술 기관들 중 하나이기 때문이다. 여기에 속하는 중요한 미술관으로 에르미타주 미술관, 영국 박물관, 베를린 박물관 섬, 루브르 미술관이 있다. 이 훌륭한 컬렉션들 중 메트로폴리탄 미술관은 가장 포괄적인 곳에 속한다.

유럽 미술 기관들은 모두 특별한 역사적 환경에서 탄생했다. 루브르 미술관의 출발점은 프랑스 부르봉 왕조의 소장품이고, 영국 박물관은 법령에 의해 설립되었다. 19세기 식민 강대국들은 특정 영토를 다스리며 그 지역으로부터 모아들인 엄청난 미술품 컬렉션을 가지게 되었는데, 에르미타주 미술관은 흑해 연안으로부터 모은 훌륭한 스키타이 오브제들을 소장하고 있고, 파리 미술관들은 인도차이나 등지로부터 모은 풍부한 미술품들을 보유하고 있다.

미국의 경우는 독특한 방식으로 컬렉션을 모았다. 미국도 분명 하나의 나라이기는 하지만 그 역사가 유럽과는 뚜렷하게 구분된다. 미국 도시는 합리적인 격자무늬 도로 위에 건설된 반면, 유럽 도시는 유기적으로 형성된 무질서한 패턴을 가지고 있다. 따라서 메트로폴리탄 미술관은 유럽 미술관과는 발전 방식이 확연히 다르다.

필립 유럽에서는 유산으로 물려받은 왕조의 많은 오브제들이나 식민지 건설과 전쟁의 전리품들 중에서 작품을 선정한다는 느낌을 받습니다. 그 토대 위에서 큐레이터들의 구상이 이루어집니다. 그에 비해 미국은 기초에서부터 시작합니다. 톨레도에 있든 미니애폴리스에 있든 미국 미술관들은 그 규모와는 상관없이 백과사전적인 경향을 띱니다. 그들은 아무것도 없는 무無로부터, 약간의 중국 미술 작품이나 중세 시대 작품들을 구입하기 때문입니다.

미국의 미술관들 사이에도 큰 차이점이 있기는 합니다. 하지만 주된 원칙과 작품 컬렉션 기준은 동일합니다. 미국을 여행하다 보면 같은 문명의 혼합물이 전시된 것을 자주 볼 수 있습니다. 진정한 차이를 느끼게 되는 곳은 보스턴, 시카고, 필라델피아, 뉴욕에 있는 규모가 큰 미술관들뿐입니다.

훌륭한 미술관들은 유기체와 같아서 끊임없이 변화하고 확장해나간다. 컬렉션은 늘어나고 새로운 방향으로 이동하며, 드문 경우이기는 하지만 매각되기도 한다. 건물은 개조되고 종종 확장된다. 특히 메트로폴리탄 미술관처럼 포괄적인 성격을 가진 기관은 시간이 흐르면서 전혀 새로운 부서와 관심 분야가 발전하기도 한다. 초기에 메트로폴리탄 미술관을 세운 이들은 자신들이 만든 산물, 즉 무척이나 다양한 문명의 작품들을 대량으로 보유하고, 그중에는 아프리카와 오세아니아 가면과 의상, 악기도 있는 지금의 미술관을 본다면 몹시 놀랄 것이다(1870년에 개관한 이 미술관의 초기 컬렉션은 로마 시대 석관과 약간의 유럽 회화들로 구성되어 있었다).

다른 미술관들처럼 메트로폴리탄 미술관은 관심과 주목을 받을 가치가 있다고 여겨지는 것들로 컬렉션 목록을 꾸준히 확장해왔다. 그리고 그것은 서구 문화가 시공간 차원에서 거리가 먼 오브제들을 그 고유의 가치에 따라 평가하는 법을 배워나가면서 경계를 전체적으로 확장해온 방식을 반영한다.

미술관 방문은 대중의 학습 과정 중 하나이다. 필립에게는 미술관에서 일하는 것 역시 발견과 학습의 과정이었다.

필립 나는 종종 큐레이터들의 도움을 받아 내가 무관심했거나 불쾌감을 느꼈던 오브제들을 마지못해 봄으로써 전에는 보지 못했던 것들을 발견하게 됩니다. 한 가지 예를 들어보겠습니다. 나는 오랫동안 그리스 항아리 전시장에 들어가는 것을 두려워했습니다. 검정색이건 붉은색이건 항아리들은 내게 모두 똑같이 보였기 때문입니다. 미술관은 종종 너무 많은 것을 보여주려다 과실을 범하곤 합니다. 나는 그런 전시실에 들어가면 휙 둘러보고는 서둘러 출구로 향합

니다. 한번은 메트로폴리탄 미술관 큐레이터 조안 메르튼스가 내게 항아리 파편들만 전시된 유리 진열장에 가보라고 했습니다. 그녀는 내게 파편들 중 하나를 종이 위에 그려진 드로잉이라 생각해보라고 말했습니다.

나는 그것을 용기, 즉 3차원의 실용적인 오브제 파편이 아닌 드로잉의 하나로 볼 수도 있다는 사실을 알게 되었습니다. 나는 드로잉 자체에 주목해 선과 구성, 그리고 그것이 얼마나 훌륭한지 살폈습니다. 그리고 표면 장식과 용기의 형태를 함께 볼 수 있을 때 어떤 통찰을 얻었습니다. BC 5~6세기 아티카 도공은 화가만큼이나 중요했습니다. 많은 경우 그들은 화가처럼 항아리에 서명을 했습니다. 나는 이런 복잡한 과정을 통해 마침내 항아리 장식이 어떻게 형태를 뒷받침하고, 두 가지가 얼마나 훌륭하게 기능하는지 볼 수 있게 되었습니다.

제대로 보는 방법, 선입견을 버리는 방법을 배워야 합니다. 나의 경우에 그것은 긴 학습 과정이었습니다. 대부분의 관람객들도 마찬가지일 겁니다. 이것이 내가 미술관을 일종의 오락거리로 만들고 싶어 하는 사람들을 참지 못하는 이유입니다. 미술 감상은 대중문화가 제공하는 즉각적인 만족감과는 전혀 다른 참여 방식을 요구합니다. 그리고 미술관은 관람객들이 그것을 이룰 수 있도록 도와줄 책임이 있습니다.

마틴 예술의 소비자가 얻을 수 있는 가장 큰 기쁨 중 하나는 발견의 즐거움일 겁니다. 지금까지 전혀 반응할 수 없었던 것에서 갑자기 다른 사람들이 보는 것을 발견하게 되는 것 말입니다. 그것은 감수성을 확장하는 과정으로 멋진 경험입니다.

필립 전적으로 동의합니다. 우리 각자는 자신이 좋아하는 한정적인 것들에 끌립니다. 하지만 미술관이 사물을 보존하고 보여주는 데에는 이유가 있습니다. 그 이유를 이해하려는 노력이 필요합니다. 이는 우리가 우산을 현관에 두고 들어오듯 비판력을 버려야 한다는 의미가 아닙니다. 우리는 특정한 사물을 좋아하지 않거나 무관심한 채로 남겨둘 권리도 가지고 있습니다. 그러나 조금의 노력을 기울일 필요는 있습니다.

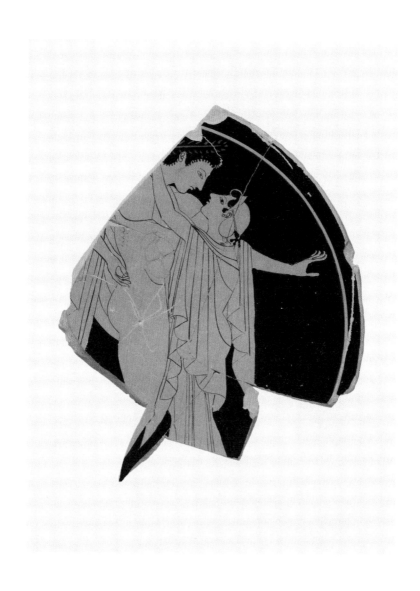

킬릭스(술잔) 파편, 키스 화가(추정), 아르카익기, BC 510~500년경

암포라, 베를린 화가(추정), 후기 아르카익기, BC 490년경

필립은 메트로폴리탄 미술관 전체 역사의 5분의 1에서 4분의 1에 해당하는 기간 동안 미술관을 맡아 운영하며 42년간 직원으로 근무했다. 삶의 상당 부분이 미술관의 전시와 컬렉션에 간직되어 있는 것이다. 우리는 미술관을 돌아다니며 그의 30여 년간의 열정과 업적을 보는 셈이었다. 그리스, 로마 시대의 고전 미술 전시실들은 확장, 재배치되었다. 아프리카와 오세아니아, 고대 아메리카 미술품으로 가득 채워진 전시실과 훌륭한 새 이슬람 미술 전시는 그의 결정에 따른 결과이자 업적이다. 나는 산더미 같은 미술 작품들과 공예품들이 어떻게 이곳으로 오게 되었는지 궁금해졌다.

우리는 마침내 필립이 추진한 가장 유명한 컬렉션이라 할 수 있는 14세기 시에나의 거장 두초 디 부오닌세냐의 작고 정교한 작품 〈성모와 아기 예수Madonna and Child〉 옆에 있는 벤치에 앉았다. 이 그림은 미술관이 구입한 것 중 단일 오브제로는 가장 비싼 작품으로 남아 있다. 나는 그에게 어떻게 이 작품을 구입하게 되었는지 물었다.

필립 나는 관장으로서 두초의 작품이 엄청난 금액만큼의 가치가 있는지 여러 입장에서 고려해야 했습니다. 그중 하나는 학식 있는 미술 애호가 프랑스인 '아마추어'의 입장이었습니다. 이 입장에서는 매력적이고 서정적인 선과 색채의 조화, 손과 발의 절묘한 연출, 신성한 형상의 묘사에서 드러나는 공손함을 표하는 초연함, 인간적인 접촉의 경이로움에 초점을 맞추었습니다. 또한 미술사학자의 입장에서는 두초의 작품이 중세에서 르네상스로의 이행을 나타내는 가장 초기 그림들 중 하나라는 점에 주목했습니다. 이 작품은 결정적인 순간, 즉 종교미술에 있어서 비잔틴 모델에서보다 온화한 인간성으로의 변화를 나타냅니다.

구체적으로 말하자면, 하단부 난간이 그림의 성스러운 세계와 보는 사람의 세속적인 세계를 어떻게 연결하는지 보세요. 이것은 단순히 숨어 있는 세부 그 이상을 의미합니다. 런던에서 이 작품을 살펴보고 있을 때 큐레이터 키이스 크리스티안센이 이 중요한 요소를 관찰했습니다. 그는 이를 통해 두초가 아시시에 있는 성 프란체스코의 삶을 묘사한 지오토의 프레스코화를 본 것이 분명하다

는 결론을 내렸습니다. 지오토의 프레스코화도 난간이 있는 환영적인 틀이 이야기의 장면을 교회의 건축과 연결시키고 있습니다.

당신이 궁금한 것은 이것이겠죠? 4,500만 달러 가까운 돈을 주고 이 작품을 살 것인지 결정해야 했을 때 이 모든 고려 사항들은 큰 의미가 없었습니다. 오히려 나는 미술관 관장이라는 입장에서 볼 필요가 있었습니다. 양적인 평가는 다른 기준들에 바탕을 두어야 합니다. 다른 무엇보다 중요한 것으로 특성과 기교, 기량에 대한 오래된 방식의 개념이 있습니다. 나는 이 작품이 내게 어떤 반향을 일으켰는지, 이것이 나의 행로에서 주의를 끌었는지, 내가 이것으로부터 시선을 떼기를 원치 않았는지 생각했습니다.

내 마음속에서는 상대적인 중요성과 특성에 대한 질문들이 줄곧 나를 몰아붙였습니다. 작품이 아름답고 훌륭하게 그려졌다는 사실만으로는 충분하지 않았습니다. 이 작품은 모든 면에서 아주 중요하고 특출하며 매우 진귀할 필요가 있었습니다. 만약 이 작품과 유사한 다른 작품들이 있다면 그것은 이 작품이 더 낮은 가격에 팔려야 한다는 것을 의미했기 때문이죠.

다음으로는 시에나에 있는 두초의 〈마에스타Maestà〉에서 사라진 프레델라 패널 중 하나가 판매될 경우, 그 패널화의 가격이 어떠해야 하는지 생각해야 했습니다. 성모자상은 과거나 지금이나 그 자체로 자족적이고 독립적이며 종교적인 이미지일 뿐, 더 큰 작품에 부속된 부분이 아닙니다. 이 완전성이 바로 작품의 아름다움과 영향력을 어느 정도 설명해주는 요인입니다. 모든 이야기가 한 점의 그림 안에 담겨 있습니다. 이 점 역시 작품의 가치를 높여주었습니다.

그리고 큐레이터로서 물리적 특징에 관심을 가질 필요가 있었습니다. 이 오브제는 손으로 잡을 수 있고 무게와 두께가 있으며 시간의 변화에 취약합니다. 나는 이 작품을 거의 한 시간 동안 손에 들고서 뒷면을 보고 무게를 느끼고 두께를 가늠해보았는데, 신비롭다고 할 만큼 물리적인 실감을 가지고 있었습니다. 사진을 보거나 거리를 두고 작품을 바라볼 때처럼 이미지에만 얽매이지 않고 틀 아래 깊게 불탄 자국에도 주목했습니다. 봉헌 초에 의해 만들어진 것이 분명한 그 흔적은 이 작품이 실제적으로 종교적인 그림이었음을 확인시켜주었습

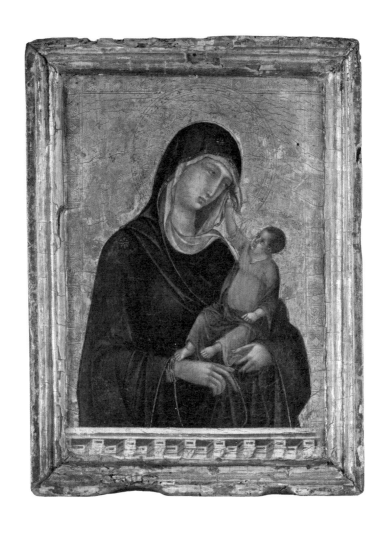

두초 디 부오닌세냐, 〈성모와 아기 예수〉, 1290~1300년경

니다. 보다 면밀한 관찰을 통해 몇 가지 세부 사항들도 추가로 알아냈습니다. 작품이 나무랄 데 없는 상태로 보관되었다는 점도 결코 간과할 수 없었습니다. 이는 14세기에 제작된 금색 바탕의 그림으로는 매운 드문 일입니다. 대부분 작품들은 시간의 흐름에 따라 크게 손상됩니다. 유감스럽게도 복원 전문가들의 손에 있을 때 대개 그런 일들이 일어납니다. 이탈리아 미술을 공부하는 학생이라면 예일 대학교 자브스 컬렉션을 떠올려볼 수 있습니다. 초기 르네상스 회화가 상당수인 그 컬렉션은 현재 전반적으로 손상되어 있습니다. 우리는 또한 이 작품이 두폭제단화의 한쪽 날개처럼 불완전한 작품이 아니라는 점도 확인할 수 있었습니다. 경첩 자국이 없었기 때문입니다. 상단에 있는 구멍은 작품이 갈고리에 걸려 있었다는 단서가 되었습니다.

출처나 소유 이력을 확인하는 문제도 남아 있었습니다. 미술사가에게 그것은 중요한 문제입니다. 종교적인 그림으로 탄생해 알려지지 않은 후원자를 위해 제작된 이 작품은 최종적으로는 두 명의 주요한 유럽 컬렉터에게 소장되었습니다. 19세기 말에 그리고리 스트로가노프 백작이 이 작품을 소장했고, 이후에는 벨기에 자본가 아돌프 스토클렛이 브뤼셀에 있는 자신의 집에 소장했습니다. 그의 집은 '비엔나 공방Wiener Werkstätte'의 대표작이기도 합니다. 또한 이 작품은 1904년에 개최된 시에나파의 대규모 전시에 대여되기도 했습니다. 그 전시는 대단한 찬사를 받았는데, 미술사가 메리 로건(버나드 베렌슨의 아내)은 이 그림이 가장 뛰어난 작품이라고 했습니다.

가격을 추정하는 데 있어서 중요한 요인은 판매 가능한 두초의 다른 작품이 없을 것이라는 판단이었습니다. 이 작품이 미술관 외부에 존재하는 그의 유일한 작품으로 알려져 있었기 때문입니다. 나는 두초의 작품을 가지고 있지 않은 루브르 미술관도 이 작품을 원한다는 사실을 알게 되었습니다. 그래서 재빨리 높은 가격을 제시했습니다.

다소 대담해질 필요가 있었습니다. 내가 일하는 미술관이 두초의 작품을 소유하기를 원한 데에는 이 작품이 14세기 시에나 미술의 발전을 제대로 대표하는 중요한 작품이라는 사실뿐만 아니라 메트로폴리탄 미술관의 위상을 강화할

수 있다는 측면 또한 중요한 동기가 되었습니다.

감각적, 이성적 반응의 쇄도 속에서 나온 이상의 요소들이 모두 합쳐져 중요한 심리적 요인으로 이어졌습니다. 그것은 이런 경우에 결코 과소평가될 수 없는 것으로, 준準리비도적인 흥분을 경험하는 큐레이터/취득자라는 요소입니다(비록 고차원적인 것이기는 하지만 이를 성욕이라고 부를 수도 있을 겁니다). 억누를 수 없는 이기고 싶은 욕구, 욕망의 오브제를 수중에 넣고 싶은 욕구 말입니다. 우리는 인간이기 때문에 그 욕구로부터 벗어날 수 없습니다. 조직은 돌과 유리, 강철로만 이루어지지 않습니다. 그것은 사람들에 의해 운영됩니다. 완벽한 객관성을 유지하고 투사하려는 것은 어리석은 일입니다.

나의 정통한 동료들의 확신으로부터 얻은 자신감과 더불어 모든 고려와 생각, 관찰, 계산, 느낌의 결과로 메트로폴리탄 미술관은 이 14세기의 걸작을 자랑스럽게 선보이고 있습니다. 반면 뛰어난 이탈리아 회화 컬렉션을 가지고 있는 루브르 미술관에는 여전히 두초의 작품이 없습니다. 어쩌면 영원히 없을 수도 있습니다. 그 사실이 나를 슬프게 합니다. 언젠가 훌륭한 두초의 작품이 나타나 루브르 미술관도 소장할 수 있기를 바랍니다.

하지만 그 동정적인 감정도 메트로폴리탄 미술관이 마지막으로 구입할 수 있었던 두초의 〈성모와 아기 예수〉를 차지하는 것을 막지는 못했다. 다시 말해 곤충학자가 특별한 딱정벌레나 나비를 갈망하는 것과 유사한 이유로 이 희귀한 작품은 결국 메트로폴리탄 미술관이 소장하게 되었다. 그것은 미술관 밖에 남아 있는 마지막 작품이었을 것이다.

오브제는 여러 방식으로 미술관으로 들어온다. 사람들이 미술관에 주거나 맡기기도 하며, 회계사들이 세금과 관련된 이유로 그들을 대신해 그런 일을 하기도 한다. 때로는 큐레이터들이 소장자들에게 거절할 수 없는 제안을 하며 기증을 요청한다. 그러나 모든 컬렉션은 과거에 열망하여 구매한 것이든 싸구려 물건들 중에서 무료로 얻은 것이든 간에 현재의 관장과 직원들이 가치 있게 여기지 않게 되거나 전시될 여지가 없는 폐물로서 생을 마감한다. 그것들은 아마도

영원히, 또는 취향의 변화나 새로운 부속 건물이 나타날 때까지는 창고 안에 머물게 될 것이다.

두초 작품의 메트로폴리탄 미술관 입성은 공백을 메운다는 측면에서 전형적이라 할 만하다. 그러나 미술관의 컬렉션을 구성하는 파편들이 이루는 총체성이 무한할 수 있다는 측면에서 그것은 역설적인 결과를 가져오기도 한다. 미술관의 오래된 농담으로 '틈 하나를 메울 때 두 개의 틈을 더 만들게 된다'는 말이 있다. 새로운 오브제의 양편으로 공백이 생겨난다는 의미이다. 어쩌면 메트로폴리탄 미술관은 다음 단계로 두초와 동시대인인 피렌체 사람 치마부에의 작품을 갈망할지도 모르겠다. 하지만 미술관이나 교회에 소장된 작품을 제외하고는 남아 있는 치마부에의 작품이 없다는 것이 문제이다. 2000년, 런던의 내셔널 갤러리가 앞으로도 시장에 나올 가능성이 적은 그의 작품을 마지막으로 소장했기 때문이다.

6

메트로폴리탄 미술관 카페에서
In the Met Café

우리는 메트로폴리탄 미술관 곳곳에 있는 카페들 중 한 곳에서 커피를 마시면서 잠시 쉬었다. 필립은 먹고, 마시고, 사람들과 어울리고, 쇼핑하고, 심지어 음악회를 관람하는 것이 21세기 미술관 경험의 한 부분이라는 사실을 지적했다. 두초의 작품이 메트로폴리탄 미술관으로 오게 된 이야기를 듣고 난 뒤에 나는 필립이 어떻게 이 광범위한 컬렉션의 큐레이터로 일을 하게 되었는지 궁금해졌다.

필립 나는 하버드 대학교에서 미술사를 전공하기로 결심했습니다. 부전공은 러시아어를 했습니다. 언어를 좋아한 덕분에 몇 가지 언어를 배워 말할 수 있게 되었습니다. 러시아 음악과 문학도 좋아합니다. 졸업할 때는 우드로 윌슨 장학금을 받고 뉴욕 대학교 예술대학원에 진학했습니다. 십 대를 보낸 뉴욕으로 돌아가고 싶었습니다. 나는 뉴욕을 좋아합니다. 뉴욕 대학교 예술대학은 최고의 교수진을 갖추고 있었습니다. 특히 프랑스 프리미티브 미술의 세계적인 전문가 찰스 스털링과 함께 공부해보고 싶었습니다. '프리미티브'라는 용어가 초기 프랑스와 플랑드르 회화뿐만 아니라 초기 이탈리아 회화를 가리키는 데에도 사용되고 있다는 사실이 무척이나 흥미로웠습니다. 이는 메트로폴리탄 미술관이 2004년에 구입한 두초의 작품이 이탈리아 프리미티브로 불릴 수도 있었음을 시사합니다.

1963년 어느 날, 메트로폴리탄 미술관 유럽 회화 담당 큐레이터 테드 루소가 초기 네덜란드 회화와 초기 프랑스 회화를 담당할 큐레이터가 필요하다는 결

정을 내리고 찰스 스털링에게 연락해 추천할 사람이 있는지 물었습니다. 스털링은 뉴욕 대학교로 오기 전에 루브르 미술관 회화 담당 큐레이터였기 때문에 학자일 뿐만 아니라 미술관 분야의 사람이기도 했습니다. 나는 루소와 안면이 있었습니다. 어느 날, 그가 내게 연락해서 면접을 보러 오겠느냐고 물었습니다. 나는 그의 사무실에서 아주 다양한 주제들, 곧 그림과 사회 문제, 찰스 스털링과 함께 하고 있는 일에 대해서 긴 대화를 나눴습니다. 그런 다음 그는 전시장으로 가서 그림 몇 점을 함께 보자고 말했습니다. 그는 내게 특정 그림들에 대한 설명을 부탁했고, 그때 나는 아마도 옳은 대답을 했던 것 같습니다. 그가 "특징은 무엇입니까?"라고 물었던 것이 기억납니다. 어려운 질문이라는 생각이 들었습니다. 하지만 형식주의 미술사와 함께 성장한 세대인 나는 작품의 특징에 대한 판단이 자연스럽게 흘러나왔습니다. 그는 내게 미술관 관장인 제임스 로리메르를 만날 것을 제안했고, 얼마 후 나는 메트로폴리탄 미술관에 채용되었습니다.

이 이야기에서 재미있는 것은 미술관에 대한 기존 학계의 태도입니다. 그 태도는 비록 분명하게 표명되지는 않지만 오늘날에도 여전히 존재합니다. 나는 큐레이터직을 맡게 되었다는 통보를 받은 며칠 뒤에 우연히 찰스 스털링과 한 고위 교수가 나누는 대화를 듣게 되었습니다. 내가 메트로폴리탄 미술관으로 가게 되었다고 찰스가 말했을 때 교수의 반응은 이랬습니다. "저런, 낭비로군!" 이것이 모든 것을 말해줍니다. 미술관에 대한 불신은 이해의 부족 때문에 조장되는 것입니다.

마틴 학교와 미술관의 근본적인 차이는 후자의 경우 실제 오브제와 대중, 따라서 종종 큰 액수의 돈을 다룬다는 겁니다.

필립 맞습니다. 동일한 대학원에서 학구적인 미술사가로 성장한 주요 미술관 큐레이터들은 미술관으로 옮길 때 미술을 대하는 방식에 있어서 상당히 큰 변화를 겪게 됩니다. 이론적인 학계 사람들과 달리 그들은 미술 작품을 물리적 특성뿐만 아니라 감식안(귀속과 원본성)으로 판단합니다. 미술관의 아이디어는 전

문 학술지의 판단을 기다리지 않습니다. 그것은 곧장 시험대에 올라가 언론을 포함한 다양한 대중의 열광이나 비난, 보다 나쁜 경우에는 무관심으로 평가됩니다. 큐레이터는 미술 작품을 학문적인 고찰의 원천으로서만이 아니라 작품 자체에 대한 일차적인 증거로 보는 경향이 있습니다. 알렉산더 포프의 양해를 구한다면, 인류가 연구해야 할 것이 사람이라면 미술이 연구해야 할 것은 미술 작품이라 할 수 있습니다. 미술 작품을 구매할 때 큐레이터는 학문적인 연구와는 상당히 다른 렌즈를 통해 그것을 살핍니다. 그들은 필연적으로 가치를 배분해야 합니다. 금전적인 가치뿐만 아니라 미술사적, 미학적 가치까지도 말입니다. 내가 두초의 작품 구매에 대한 이야기를 할 때 강조했듯이 그것은 피할 수는 없는 일입니다.

마틴 우리가 가지고 있는 미술에 대한 이해는 아마도 시장이 없다면 존재할 수 없을 겁니다.

필립 그것은 실로 방대한 주제입니다. 특히 현대미술과 관련해서는 더더욱 그렇습니다. 나는 종종 시장이 어느 범주에 들어가는지, 선도자인지 추종자인지 궁금할 때가 있습니다. 네 가지 요소, 즉 시장과 큐레이터, 비평가, 학계를 한번 생각해보세요. 누가 누구를 따릅니까? 시장은 돈 있는 사람들이 어느 미술 작품을 위해 얼마만큼의 금액을 지불할지 가격의 스펙트럼으로 말해줍니다. 이 수치는 추상적인 개념이 아닙니다. 돈은 돌고 돕니다. 시장은 바로 그 시점에 작품이 가진 상대적인 가치를 알려줍니다. 미술의 여러 범주들은 나름의 방식으로 검토되어야 하기 때문에 그것이 전적으로 절대적인 가치가 될 수는 없습니다. 작품가의 차이, 그 자체가 취향과 돈, 사회에 대해 말해주기는 하지만 그럼에도 앤디 워홀의 작품가를 장-시메옹 샤르댕과 비교하는 것은 말도 안 되는 일입니다.

마틴 미술비평가인 데이비드 실베스터는 미술이라는 게임을 시작하는 데에는 넷이 아니라 다섯 명의 선수가 필요하다고 했습니다.

필립 내가 미술가를 빠뜨렸던가요?

마틴 어떻게 보면 현대미술계에서는 미술가가 가장 영향력 있다고 말할 수 있을

겁니다.

필립 과거에도 때로는 그랬습니다. 곤자가 가문(르네상스 시대부터 18세기 초까지 이탈리아 만토바를 지배한 명문가 - 옮긴이)의 궁정 자문가가 누구였는지 아십니까? 바로 안드레아 만테냐였습니다. 또한 벨라스케스는 펠리페 4세의 컬렉션 담당 큐레이터였습니다.

7

웅장한 컬렉션
Princely Collections

우리는 피렌체에서 미술관의 전신이라 할 수 있는 웅장하고 귀족적인 컬렉션을 보면서 시간을 보냈다. 미켈란젤로를 잇는 후기 르네상스와 바로크 시대 작품으로 구성된 컬렉션은 여러 곳에서 모은 종교적, 세속적인 작품들이 매우 화려하게 전시되어 있어 소장한 사람의 부와 취향을 보여주었다.

필립은 피렌체에서 열린 회의에 참석하고 있었다. 그 회의는 미술관 직원들과 후원자들의 만남의 장이었다. 주최 측은 피티 궁전에 마련된 화려한 저녁 만찬에 나를 초대해주었다. 프로세코(스파클링 와인의 일종 - 옮긴이)를 한 잔 마신 뒤 필립과 나는 계단을 올라 회화 미술관인 팔라티나 미술관으로 향했다.

필립 우리는 본래 군주의 궁전이었던 곳을 방문하고 있습니다. 피티 궁전은 피렌체에서 르네상스, 즉 15세기에 발을 들여놓지 않은 장소 중 하나입니다. 뛰어난 16세기 그림들을 다수 소장하고 있기는 하지만 이 컬렉션은 17세기의 훌륭한 총체라고 할 수 있습니다. 사실 이곳은 미술관학의 화석입니다. 공공 미술관 시대 이전에 생긴, 거의 완벽하게 보존된 귀족적인 미술관입니다.

대공 페르디난도 2세 데 메디치의 통솔 아래 1637년부터 1647년 사이에 궁전 안에 있는 일련의 방들이 그림 전시실로, 즉 메디치가의 컬렉션 중에서 가장 훌륭한 그림들 일부를 포함한 회화 미술관으로 마련되었다. 화가이자 건축가인 피에트로 다 코르토나가 프레스코화와 스투코(건축의 천장이나 벽면, 기둥을 덮어 칠한 화장 도료 - 옮긴이)로 화려하고 연속적인 천장을 만들었다. 팔라티나 미술관에 들어가는 것은 미술에 대한 다른 시각과 먼 과거의 취향으로 거슬러 올라가는

것을 의미한다. 그림은 그 자체가 미술 작품인 동시에 전체 장식 계획에 포함된 구성 요소이다.

필립 나는 이곳처럼 궁전 같은 미술관 외관을 좋아합니다. 훌륭한 대리석 계단과 정교한 조각이 새겨진 석고를 바른 천장, 미술사적인 설명에 대한 집착보다는 건축적인 환경과의 조화에 관심을 기울인, 매우 장식적인 방식에 따라 몇 점의 작품이 위아래로 걸려 있는 비단을 두른 벽을 좋아합니다.

팔라티나 미술관은 많은 걸작을 보유하고 있습니다. 하지만 벽지와 천장, 스투코와 같은 전시의 화려한 환경은 그 자체로 창작품이 된다는 점에서 이러한 유형의 미술관이 가진 문제점이 되기도 합니다. 후자가 전자를 방해할 수 있기 때문입니다. 궁전을 위해 제작된 그림은 훌륭한 환경을 필요로 하지만 작품이 아주 높게 걸릴 때에는 난점이 발생합니다. 이 방에서는 낮은 높이에서 작품을 즐길 수 있지만 시선이 위로 이동할수록 벽에 걸린 작품을 그림으로서 감상할 수 있는 여지가 줄어듭니다. 즉, 작품의 표면과 붓의 필치, 손놀림의 뉘앙스를 감상할 수 없고 단지 이미지로만 볼 수 있을 뿐입니다. 헨리에타 마리아를 그린 저 초상화가 안토니 반 다이크의 서명이 있는 작품인지 아니면 복제품인지 알 수 있나요? 그에 비해 라파엘로의 〈의자에 앉은 성모 마리아Madonna della Sedia〉는 이곳에서도 아주 잘 보입니다. 이 작품은 경첩 위에 놓여 있어서 햇빛의 방향과 강도에 따라 자리를 옮길 수 있습니다. 작품의 표면이 바래는 것을 막기 위한 것이죠. 이 작품은 그만큼 신성합니다.

너무 화려하고 산만하게 장식된 액자는 신경 쓰지 마세요. 내가 정말로 좋아하는 것은 친밀함과 다정한 몸짓, 라파엘로의 이른바 미켈란젤로 양식의 시기에서 유래한 풍부한 형태, 원형의 틀 안에 나선형으로 움직이는 인물을 완벽하게 일치시킨 방식입니다. 인물들은 한 치의 틈도 없이 틀을 채우고 있습니다. 그의 다른 작품들과 달리 이 그림은 풍부하게 채색되어 있습니다. 당신은 내가 부드러운 물감에 애착을 느낀다는 것을 알고 있을 겁니다.

늘 내 주의를 끌면서 조금은 어리둥절했던 것은 작품에 표현된 심리 작용입니

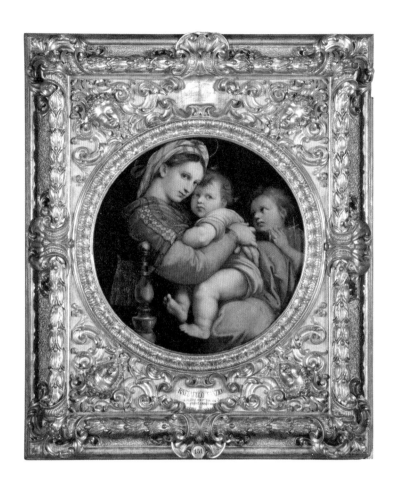

라파엘로, 〈의자에 앉은 성모 마리아〉, 1513~1514

다. 성모 마리아와 아기 예수는 둘 다 기이하게도 우리를 바라보고 있습니다. 마치 둥근 창을 통해 내다보는 듯해서 우리가 침입자인 것 같습니다. 그들은 약간 동요하듯 우리를 의식하고 있습니다. 아기 예수는 어머니에게 꼭 매달려 우리를 겁내고 있습니다. 나의 독해가 틀렸다는 것을 알지만 그래도 1500년대 초에 이 그림을 그린 라파엘로에게 그러한 의도가 전혀 없었으리라고는 생각하지 않습니다. 어쨌든 이것은 순전히 개인적인 생각일 뿐입니다.

마틴 잘못된 해석이라고 생각하지 않습니다. 라파엘로는 미켈란젤로뿐만 아니라 레오나르도 다 빈치로부터도 많이 배웠습니다. 다 빈치는 젊은 여성과 아기의 실물을 보고 연구했습니다. 라파엘로가 만든 이 작품은 내게 자연주의와 종교적인 성상의 혼란스러운 결합으로 비칩니다. 성모는 아름답고 인간적으로 보이기 때문에 요염함과는 거리가 멀게 느껴집니다. 전혀 사실적이지 않은 그녀는 다른 미술 작품에서 가져온 형상을 고전적인 조각처럼 합성한 것 같습니다. 이 작품에 대해서는 좋아한다기보다는 감탄한다고 말해야 할 것 같습니다. 원형에 완벽하게 들어맞게 소용돌이치는 나선을 만들기 위해 팔다리와 머리, 옷주름을 휘감는 놀라운 솜씨가 인상 깊지만, 그럼에도 나는 이 작품을 좋아하기가 너무 어렵습니다.

필립 이 작품은 원형을 거의 넘칠 만큼 가득 채우고 있습니다. 성모의 얼굴은 독특하다기보다는 합성적입니다. 이상화되어 표현되어 있습니다.

마틴 균질화되었다고도 할 수 있습니다. 그것이 루시안 프로이드가 라파엘로를 싫어한 이유입니다. 그의 작품에는 무게나 피부의 질감이 없습니다.

필립 당신이 그런 느낌을 받은 또 다른 이유는 우리에게 라파엘로가 더 이상 신선하지 않기 때문일 겁니다. 그는 16세기에서 19세기에 이르기까지 3세기 동안 모방의 대상으로 혹사당했습니다. 그동안 그의 작품은 〈벨베데레의 아폴로〉와 더불어 미술에서 최고의 업적으로 인정받았습니다. 이 작품들은 나자레파와 라파엘전파가 나타날 때까지 훌륭한 미술을 구성하는 기준이었습니다.

마틴 조슈아 레이놀즈나 요한 빙켈만은 라파엘로를 미켈란젤로나 티치아노보다 높이 평가하며 카라바조보다도 우수하다고 생각했습니다.

확실히 라파엘로는 전통적인 미술에서 재사용된 세월에 소모되어버린 것 같습니다. 성모 주변의 복잡한 액자는 그림을 보는 데 장애물이 됩니다. 화려한 장식 역시 마찬가지입니다. 이곳 전시실은 그 자체가 하나의 예술 작품이자 실내 장식으로 감상되기 쉽습니다. 나는 내가 무척이나 좋아하는 티치아노와 같은 화가들의 그림조차도 가려내려는 노력을 해야 합니다. 내게 있어 피티 궁전은 미술관과 미술 컬렉션에서 자주 일어나는 현상, 즉 환경과 콜라주처럼 거기에 꼭 어울리는 작품 사이에 벌어지는 분투의 좋은 예입니다.

—

몇 달 뒤 우리는 런던에서 만나 웨스트 엔드에 있는 월리스 컬렉션으로 갔다. 이 미술관은 맨체스터 스퀘어 한쪽에 자리 잡고 있는데, 그곳은 조지 왕조 시대에 작위와 부를 갖춘 런던 사람들의 주거지이자 유희 장소인 옥스퍼드 북쪽 거리와 광장 지역에 속해 있어서 세계에서 가장 대담하고 귀족적인 컬렉션 중 하나를 위한 적합한 장소라 할 수 있었다. 피티 궁전에서 웅장한 17세기 컬렉션을 본 우리는 이곳에서 진정한 18세기의 총체와 만났다.

오늘날의 월리스 컬렉션을 만든 프랑스인 하트퍼드 후작 4세는 파리에서 영국계 이탈리아인 어머니에게서 양육되다가 열여섯 살이 되어서야 영국을 방문했다. 유럽에서 가장 부유한 사람 중 한 명이었던 그는 영국에서의 거주를 유지하면서 불로뉴 숲의 바가텔 성과 파리의 아파트에서 살았다.

후작 4세의 취향은 공쿠르 형제와 유사했다. 그는 그 시기의 그림뿐만 아니라 가구, 예술품, 자기, 조각을 아끼지 않고 사들였다. 런던으로 정성껏 옮겨진 그것들은 19세기 파리 사람이 모방한 18세기 프랑스 컬렉션이었다. 그럼에도 불구하고 이 컬렉션은 1789년 프랑스혁명 이전에 존재한 귀족 세계를 가장 훌륭하게 환기하고 있다.

포르티코(기둥으로 받친 지붕이 있는 현관-옮긴이)에 이르러 실내로 발을 들여놓은 필립은 거대한 계단을 응시하며 편안함을 느끼는 듯했다.

필립 나는 뮌헨의 알테 피나코테크와 상트페테르부르크의 신新에르미타주 미술관의 건축가 레오 폰 클렌체의 의견에 동의합니다. 그는 웅장한 미술에는 웅장한 장식이 가장 잘 어울린다고 생각했습니다.

윌리스 컬렉션이 주는 궁전 같은 웅장함은 에르미타주 미술관처럼 대단히 압도적이지는 않았다. 폰 클렌체는 이렇게 말했다. "이 미술관은 황실의 거주지와 하나의 단위를 형성하고, 화려하고 우아하게 장식된 끝없이 이어지는 방들을 드러내도록 디자인되고 장식되어야 한다."
우리는 18세기에 살아남아 19세기 말에 크게 확장된, 런던에서 몇 안 되는 귀족풍의 도시 주택 중 한 곳에 있었다. 화이트 큐브(중성적인 특징을 지닌 미술관의 백색 입방체 공간 - 옮긴이)에 대한 현대의 이상과는 거리가 먼 실내는 화려한 무늬와 강렬한 색채의 프랑스산 실크 벽지로 장식되어 영국적이라기보다는 파리스러운 컬렉션을 위한 적절한 장소였다.

필립 전체가 행복감을 주는 이곳은 "우리가 다른 시대에 있다"고 말합니다.

우리는 프랑수아 부셰의 신화 그림들을 지나 2층으로 올라갔다. 그림 속 부드러운 피부와 크고 아름다운 갈색 눈을 가진 누드는 좌대 역시 호화로운 샤를 드 와일리가 디자인한 반짝이는 청동과 반암 항아리처럼 '앙시앵레짐ancient regime'의 유쾌한 환경의 일부로 보였다(그리고 부셰의 님프들은 항아리 정도의 지능을 지닌 듯 보였다). 위층에서 결이 풍성한 대리석 기둥들의 장막을 통과하니 부셰의 또 다른 작품이 우리를 맞아주었다. 필립은 그 작품에 넋을 잃었다.

필립 이런 종류의 그림들이 풍부한 대리석과 카펫, 금박, 멋진 기둥으로 둘러싸여 있다는 것에서 어떠한 문제점도 발견할 수 없습니다. 귀족적인 성격의 미술은 개방적이고 계급의식이 약한 오늘날 사회에서 사라져가고 있습니다. 하지만 1900년경 이전에는 대부분의 미술이 '높은' 계급의 특권이었습니다.

나는 곧 이의를 제기했다. 17세기 네덜란드 작품처럼 결국 옛 거장의 그림 중 대다수는 부유한 귀족보다는 성공한 시민을 위한 것이 아니었는가? 윌리엄 호가스의 판화 역시 마찬가지이다. 상당수의 종교적인 미술과 건축물은 사회의 모든 계급이 참석하는 예배에서 가난한 사람들을 포함해 모든 사람들이 볼 수 있도록 의도된 것이 아니었는가? 필립은 나의 이의를 일축했다.

필립 로마의 경우 교회의 부가 대리석, 금, 공작석을 통해 그곳을 신의 궁전으로 만들었고, 후원자는 교회, 즉 교황과 추기경이었습니다. 세속적인 후원 역시 화려한 경향이 있었습니다. 후원은 극빈자들로부터 나오지 않았습니다. 다만 일반 시민들의 후원이 간혹 있었습니다. 신교를 믿고, 보다 시민사회화 된 네덜란드 사람들은 특별한 경우입니다. 그러나 거기에도 여전히 교육적, 문화적 구분이 있었습니다. 1900년 이후, 실질적으로 제1차 세계대전 이후에 모든 것이 급격하게 바뀌었습니다.

우리는 장-바티스트 그뢰즈의 작품으로 가득한 방으로 갔다. 월리스 컬렉션은 그의 작품을 거의 20점 가까이 가지고 있었다. 그뢰즈는 프랑스 미술에 있어서 부세보다 이후의 단계를, 표면적으로는 덜 쾌락주의적인 국면을 대표한다.

필립 한 시대에서 또 다른 시대로 넘어갈 때 취향은 극적으로 변합니다. 드니 디드로는 그뢰즈의 작품 모두에 흥분했을 겁니다.

《백과전서Encyclopedie》의 발기인이자 편집장, 저술자일 뿐만 아니라 현대적인 의미의 최초의 미술비평가이기도 한 디드로가 예증하듯이, 18세기 말과 19세기 초의 취향에는 그뢰즈가 장-앙트완 와토보다 훨씬 더 고결하고 뛰어난 미술가였다. 그뢰즈는 즉흥적인 이야기를 하면서 심금을 울렸기 때문이다. 그의 작품이 훈계와 감흥의 결합과 더불어 다시 유행할 것이라고 상상하기는 힘든 일이다.

장-바티스트 그뢰즈, 〈슬픔을 가누지 못하는 미망인〉, 1762~1763

필립 그의 그림이 우리에게는 다소 활기 없고 감상적이며 때로는 무미건조해 보이지만, 그의 초상화가 얼마나 훌륭한지, 그리고 그가 얼마나 뛰어난 소묘 화가였는지 기억해야 합니다(메트로폴리탄 미술관에 있는 그의 앙지비에 백작 초상화를 한번 보세요). 그의 드로잉은 오늘날에도 여전히 인기가 많습니다. 나는 우리가 그의 그림에서 그 가식 없는 에로티시즘을 어느 정도 즐긴다고 생각합니다. 〈슬픔을 가누지 못하는 미망인The Inconsolable Widow〉을 보세요!

노출된 한쪽 가슴, 기교적으로 표현된 흐트러진 차림새와 더불어 그녀는 보는 이를 사로잡는다. 필립이 타원형의 거실에서 화려한 가구를 보고 감상에 잠길 때까지 우리는 계속 걸었다.

필립 장 - 앙리 리즈네르가 만든 이 책상에 앉아서 글을 써보고 싶습니다. 덮개를 뒤로 내리고 안락의자에 앉아 거리낌 없는 호화로움의 시대로 이동해보고 싶습니다. 정치적으로 이것은 큰 문제의 소지가 있는 발언일 겁니다. 18세기였다면 우리가 책상에 앉아 장식을 보며 즐기는 동안 소작농들은 성주의 땅에서 굶주리고 있었을 것이기 때문입니다.

1770년경에 제작된 것으로 추정되는 이 화려한 가구는 프랑스혁명의 발생에 일조한 현기증 날 정도로 호화로운 생활을 보여주는 표상이다. 이 책상은 실용적인 오브제일 뿐만 아니라 조각 작품이자 나무로 만들어진 작은 그림 전시실이기도 하다. 양 측면과 상단은 유쾌한 대상들을 새겨 넣은 이미지로 장식되어 있다. 책상을 만든 재료의 목록은 호화로움과 권력이라는 주제에 대한 짧은 시처럼 들린다. 오크, 착색과 비착색의 호랑가시나무 상감 세공, 호두나무, 흑단, 회양목, 큰단풍나무, 아마란스, 금동, 마호가니, 벨벳, 강철. 이 책상은 루이 16세를 위해 제작된 왕의 책상과 매우 유사하다.
필립은 이후에 벽으로 주의를 돌렸는데, 벽에는 부셰의 또 다른 그림들과 장 - 오노레 프라고나르의 작품들이 걸려 있었다. 부셰의 〈퐁파두르 부인Madame de

Pompadour〉을 잠시 본 뒤에 그는 프라고나르의 그림 앞에 멈춰 섰다. 그를 가장 매혹하는 작품 중 하나인 〈그네The Swing〉가 거기 있었다.

필립 당신은 서열을 따지는 나의 성향을 잘 알고 있을 겁니다. 프라고나르의 이 작품은 부셰의 작품보다 진일보했습니다. … 이 작품은 정말로 유쾌합니다. 신은 공중으로 날아가 옆에 있는 큐피드 조각상을 향하고, 매혹적인 나무는 떠 있듯 가벼워 실제처럼 보이지 않습니다. 마치 연극의 무대장치 같습니다. 하지만 보는 사람은 이 점에 대해 깊이 생각해볼 것도 없이 그저 작품이 제공하는 진정한 즐거움에 빠집니다. 옆에 두고 벗하며 지내는 데 아무런 문제가 없는 그림입니다.

당시에 일기를 쓴 극작가 샤를 콜레에 따르면, 이 작품은 루이 16세의 궁정에 있던 한 남성이 주문한 것으로 그는 정부와의 일화를 그린 그림을 원했다. 그가 접촉한 첫 번째 화가는 도덕적인 이유로 거절했지만 프라고나르는 제안을 기꺼이 받아들였다. 작품의 원제는 '그네의 즐거운 사고'다. 덤불 속에서 비스듬히 누워 있는 작품 속 남성이 왜 그토록 넋을 잃고 있는지를 이해하기 위한 단서는 18세기 여성들이 속옷을 입지 않았다는 데 있다.
서재로 알려진 옆 전시실은 왕비 마리 앙투아네트를 주제로 한 곳으로, 그녀의 가구 다수를 포함하고 있다. 필립은 세계 최고라 할 수 있는 월리스 컬렉션의 18세기 세브르 도자기로 가득한 진열장 앞에서 멈췄다.

필립 굉장하군요! 이것이 내가 세브르 도자기를 좋아하는 이유입니다. 이 도자기를 전시한다면 이렇게 다량으로 하는 것이 가장 좋습니다. 무리 지어 있을 때 생겨나는 그 풍성함과 경외심을 불러일으키는 완벽함은 눈부십니다. 이 도자기는 거대한 식탁을 위한 멋진 장식 그릇이 되면서 그것이 추구했던 일반적인 효과를 보여줍니다. 컬렉터들을 위해 도자기를 나누는 것은 애석한 일입니다. 이것들은 앙상블을 이룹니다.

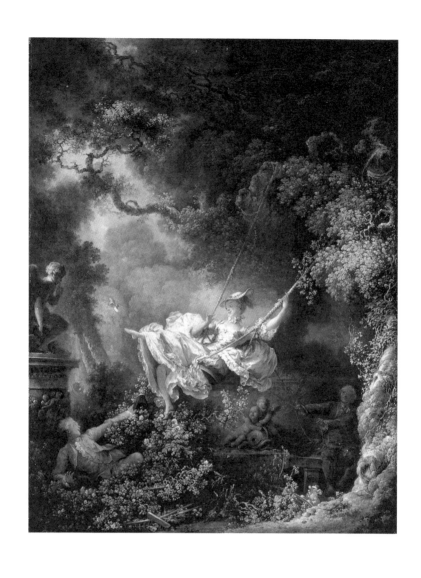

장-오노레 프라고나르, 〈그네〉, 1767

우리는 18세기 초의 대가 앙트완 와토와 그의 모방자들, 니콜라 랑크레와 장-바티스트 파테의 작품이 있는 곳으로 갔다. 그 방에는 1730년대 후반 앙트완-로베르 고드로의 서랍장이 있었는데, 그것은 로코코식 궁정 미니어처나 웅장한 무덤처럼 아마란스와 회양목으로 무늬가 새겨져 금동과 대리석으로 장식되어 있었다.

필립 나는 이처럼 그림과 가구가 통합을 이루는 것을 좋아합니다. 와토와 프라고나르의 그림은 18세기에는 이런 장식 속에 있었을 겁니다. 비록 이곳처럼 지나칠 정도로 화려한 장식은 아니었겠지만 말입니다. 내게 있어 이 방은 일종의 '총체적 예술 작품Gesamtkunstwerk'입니다. 나는 1741년에 제작된 에나멜을 씌운 이 연감마저도 좋아합니다. 부분적으로는 내가 그 시대로 돌아가 그날그날의 성인과 종교 축일의 목록을 보는 것처럼 그 순수한 시대에 매료되기 때문입니다. 나는 미술관이 제공하는 이와 같은 시간개념의 붕괴를 좋아합니다.

여기 숨겨둔 듯한 와토의 작은 그림 〈메즈탱처럼Sous un habit de Mezzetin〉을 보세요. 이 작품은 루브르 미술관에 있는 그의 수작 〈질Gilles〉을 작은 크기로 변형한 빼어난 작품입니다. 와토의 추종자인 랑크레와 파테는 매력적인 화가들이지만 그들의 작품은 와토의 이 작품이나 저쪽에 있는 〈삶의 매력들Les charmes de la vie〉과 같은 신랄함, 즉 정신적인 측면을 전혀 가지고 있지 않습니다.

무대 중앙에서 류트를 공중으로 높이 들고 한쪽 발을 의자 위에 올려놓은 음악가는 랑크레의 작품에서는 찾을 수 없는 긴장감을 가지고 있습니다. 주름진 손과 표현력 넘치는 머리에서 그런 긴장감을 느낄 수 있습니다. 왼쪽에서 악기를 연주하는 젊은 여성이 머리와 몸을 서로 반대 방향으로 돌리고 있는 콘트라포스토 자세를 보세요. 이 그림은 파울로 베로네세나 페테르 파울 루벤스에 비견될 만한 뒤쪽 공간으로 깊숙이 후퇴하는 목가적인 풍경의 배경과 더불어 향수를 띠는 전형적인 와토 스타일을 보여줍니다. 정말로 황홀합니다.

'좋은' 미술과 '훌륭한' 미술의 차이는 필립이 지속적으로 연구해온 주제 중 하나

이다. 이 방의 조화와 와토의 걸작이 보는 사람의 온전한 주목을 요구하는 방식 사이에는 긴장감이 존재한다. 랑크레와 파테의 작품은 고드로의 서랍장만큼이나 이 방의 가구를 구성하는 요소이다. 하지만 와토의 그림은 그것을 한참 능가한다. 그의 작품은 지나가는 고통과 삶의 기쁨에 대한 깊은 명상이다. 옆 전시실은 동쪽 거실로, 17세기 플랑드르 그림으로 가득했다. 필립은 그곳에서 좋은 미술과 훌륭한 미술의 더 현격한 대조를 발견했다.

필립 루벤스의 〈무지개가 있는 풍경The Rainbow Landscape〉은 모든 생명의 활기를 담고 있습니다! 땅의 비옥함을 나타내는 이 작품을 보면 소가 쿵쿵거리는 소리를 들을 수 있을 정도입니다. 나뭇잎이 바스락거리는 소리와 습기를 머금은 고요한 대기, 그 사이로 무지개를 만드는 햇살을 느낄 수 있습니다. 언덕을 바라보는 조망이 저 멀리 푸른빛을 띠는 원경을 향해 얼마나 깊숙이 후퇴하는지 보세요! 왼쪽에 있는 작은 나무숲에 주목하면 그 사이로 지나가는 바람과 투명한 대기, 빛을 느낄 수 있습니다.

이 그림은 사건으로 가득합니다. 건초를 실은 수레, 연못에서 소를 몰아내는 목동, 소들을 향해 꽥꽥 울어대는 오리들, 머리에 항아리를 이고 가는 우유 짜는 여자에게 치근거리는 쇠스랑을 든 남자. 전체적으로 볼 때 웅장하지만 거기에는 자연의 자연스러움이라 부를 수 있는 면모가 담겨 있습니다. 또한 풍경에 대한 서사시적인 시각과 함께 루벤스의 동료인 플랑드르 사람 피터르 브뤼헐의 작품을 연상시키는 세부적인 묘사가 결합되어 있습니다.

마틴 셰익스피어풍의 원숙함이 있다는 점에 동의합니다. 예순 살 무렵 은퇴한 루벤스가 어린 아내와 가족들과 함께 플랑드르의 저택으로 내려가 그린 이 그림은 세상의 충만함과 조화, 행복에 대한 시입니다.

필립 루벤스의 또 다른 수작은 런던의 내셔널 갤러리에 있는 〈이른 아침의 헷 스테인 풍경View of Het Steen in the Early Morning〉입니다. 그 그림은 〈무지개가 있는 풍경〉과 함께 어울릴 수 있는 몇 안 되는 작품입니다. 훌륭한 그림은 종종 다른 그림에 그늘을 드리우기 때문입니다. 여기 야콥 요르단스의 무척이나 훌

장 - 앙트완 와토, 〈삶의 매력들〉, 1718~1719년경

페테르 파울 루벤스, 〈무지개가 있는 풍경〉, 1636년경

륭한 그림 〈풍요의 알레고리An Allegory of Fruitfulness〉가 있습니다. 하지만 루벤스의 작품과 비교해본다면 이 작품은 고차원적인 감수성과는 거리가 멀어 보입니다.

〈무지개가 있는 풍경〉이 맞은편 벽에 걸려 있지 않았다면 나는 요르단스의 작품으로 다가가 그가 얼마나 훌륭한 화가인지 생각했을 겁니다. 그리고 대단히 조각적이고 뛰어나다는 점에 감탄했을 겁니다. 하지만 이곳에서 그의 작품은 전통적인 경향과 가까워 보입니다. 사실 그렇지 않은데도 말입니다.

작품을 전시실에 어떻게 배치하고 병치할 것인지 하는 선택은 작품으로 하여금 끊임없는 대화에 참여하게 합니다.

마틴 경쟁 관계라고 말할 수도 있습니다. 관심받기 위한 경쟁에서 '훌륭한' 작품은 '좋은' 작품의 적수입니다. 한 작품이 다른 작품에 그늘을 드리우는 것은 여러 작품이 한데 모인 데서 비롯되는 불가피한 결과입니다. 이는 월리스 컬렉션 같은 풍부한 컬렉션과는 반대 방향으로 작동하는 과정입니다. 월리스 컬렉션에는 모든 전시실의 회화와 조각, 장식미술이 세심하게 구성되어 총체적인 조화를 이룹니다. 그렇지만 걸작과 만나면 나머지 것들은 무시하고 싶어집니다. 또 다른 요인은 크기입니다. 주목을 받고자 하는 싸움에서 큰 작품은 작은 작품의 적이 될 수 있습니다.

필립 맞습니다. 이곳처럼 큰 그림들, 종종 개념에 있어서 서사시적인 큰 그림들이 있는 전시실의 경우 루벤스의 이 태피스트리를 위한 스케치와 같은 작은 작품에 다가가려는 노력이 필요합니다. 면밀하게 살펴보면 이 작품은 상당히 흥미롭습니다. 그의 스케치 중에서 가장 좋은 작품의 경우 그림을 그리는 속도와 확신에 찬 느낌, 인물의 배치와 움직임의 표현 등에서 창작의 흥분에 휩싸인 작가를 목격하게 됩니다. 요컨대 머리로 상상한 구성은 별 특별한 노력 없이, 그렇지만 열정적이고도 즉각적으로 패널을 향한 시선을 통해 미술가의 붓과 그림으로 생생하게 스며듭니다.

우리는 네덜란드 회화를 주제로 한 전시실들을 둘러보았다. 그곳은 19세기에 증축된 부분으로, 폰 클렌체와는 달리 유명하지 않은 어느 건축가에 의해 두툼하게 지어진 곳이었다. 문제의 건축가는 토마스 앰블러로, 빅토리아 시대의 한 비평가는 "앰블러가 부착한 벽기둥에서처럼 도리아 양식의 앤타블러처(서양 고전 건축에서 기둥으로 지지되는 수평 부분 - 옮긴이)에서 많은 실수를 저지른 사람을 찾을 수 있을지" 궁금하다고 평했다. 하지만 그가 만든 전시실은 의도한 바를 화려하게 성취해냈다.

필립 위에서 빛이 들어오는 이 방에서 우리는 작품이 제작되고 의도된 방식대로 그림들을 보고 있습니다. 토마스 에디슨이 태어나기 전인 18세기 화가들은 실제 일광 속에서 그림을 봤습니다. 우리 눈이 적응할 시간을 허락한다면 이 그림들은 자연광 속에서 서서히 엄청난 깊이감을 얻게 될 것입니다.

미술관에 있는 그림들은 종종 과도한 조명을 받습니다. 일부 색채는 두드러지게 강조되지만, 너무 많은 빛은 색채, 특히 중간톤 색채의 섬세한 변화를 상쇄시킵니다. 그런 빛은 그림을 평평하게 만들고 약화시킵니다. 또한 핀포인트 조명을 받은 그림은 컬러 슬라이드처럼 보입니다.

우리는 장르화와 풍경화를 주제로 한 다음 전시실을 지나갔다. 필립은 피터르 얀스 산레담, 요하네스 페르메이르, 렘브란트 판 레인과 그 외 한두 명의 미술가를 제외하고는 대체로 네덜란드 미술에 흥미를 잃게 된 경우에 대해 이야기하던 중이었다. 그때 갑자기 그의 발걸음이 멈췄다.

필립 이 방에 들어오면서 나는 저 멀리 벽에 걸린 얀 스테인의 〈하프시코드 수업 The Harpsichord Lesson〉을 보고는 건너뛰기로 마음먹었습니다. 헌데, 어찌된 일인지 지금 우리는 이 작품 근처에 와 있습니다. 아주 가까이 다가가자 갑자기 분위기가 살아나기 시작했습니다. 인물들도 활기를 띠며 빛으로부터 모습을 드러냈습니다.

얀 스테인, 〈하프시코드 수업〉, 1660~1669

그림 속 배경의 커튼을 보세요. 17세기에는 종종 그림 앞을 커튼으로 가리곤 했습니다. 숨기기 위해서가 아니라 빛으로부터 보호하기 위해서입니다. 빛은 직물뿐만 아니라 그림에게도 가장 해를 미치는 요인이기 때문입니다.

우리는 월리스 컬렉션 이곳저곳에서 작품들과 시간을 보내며 꾸물거렸다. 필립은 프란스 할스의 〈웃고 있는 기사The Laughing Cavalier〉 앞에서 어깨를 으쓱하더니 이렇게 말했다. "나는 25초가 지나면 행복해지겠지만 이 작품 앞에서 1분을 머무른다고 해서 그만큼 더 행복해지지는 않을 겁니다."
우리는 클로드 로랭의 〈아폴로와 머큐리가 있는 풍경Landscape with Apollo and Mercury〉을 음미했다. 나는 개인적으로 클로드에 대한 애착을 가지고 있다. 그는 존 컨스터블에서 호크니에 이르기까지 많은 미술가들이 좋아하는 작가이다. 하지만 나는 이 작품이 그의 최고 작품이 아니라는 점을 인정해야 했다. 필립은 애국심 넘치는 영국 미술 애호가를 괴롭게 만드는 주장을 펼쳤다.

필립 나는 클로드의 작품을 윌리엄 터너의 작품보다 높이 평가합니다. 그리고 터너에 대한 나의 맹점을 인정합니다. 맹점이라고 말하는 까닭은 내가 감식안을 존중하는 많은 사람들이 그의 작품에 감탄하기 때문입니다. 그래서 터너의 작품은 대개 나를 냉정하게 만듭니다. 하지만 그것이 클로드의 작품이 나를 즐겁게 만들어준다는 의미는 아닙니다. 덧붙이자면 터너가 내셔널 갤러리에서 자신의 그림이 클로드의 그림과 함께 걸려야 한다고 주장함으로써 비교를 자초하지 않았다면 나는 거의 200년이라는 시간차가 있는 이 두 화가를 비교하지 않았을 겁니다. 내가 보기에 그의 주장은 실수였습니다. 나는 클로드의 그림이 종종 정형화되었다고 느끼지만 그럼에도 그렇게 생각합니다. 그는 가끔 그 공식을 넘어섭니다. 그럴 때 우리는 훌륭한 클로드의 작품, 나아가 훌륭한 그림을 보게 됩니다.

필립은 다른 시대의 작품들을 서로 비교하는 것에 반대한다. 하지만 옳든 그

르든 간에 그것은 미술관과 많은 컬렉션이 권장하는 바이다. 르 코르뷔지에의 말을 바꾸어 "미술관은 그 내부에서 비교를 하기 위한 기계이다."라고 말할 수 있을 것이다. 필립이 지적했듯이 터너는 자신을 클로드와 비교 평가했다. 이는 여러 시대의 많은 미술가들이 앞선 세대의 미술가들과 경쟁하려고 한 것과 동일하다. 나는 터너의 그 비교가 어리석은 일이었다는 데 전적으로 동의한다. 두 작가의 작품이 나란히 걸려 있을 때에는 클로드의 작품이 우세하다.

우리는 아래층에 있는 이탈리아 르네상스 작품 가운데 카를로 크리벨리 앞에서 멈췄다.

필립 버나드 베렌슨이 크리벨리에 대해 쓴 글은 정확합니다. 나는 결코 그것을 잊을 수 없습니다. "그의 작품이 가진 선은 부싯돌과 같다."

그다음에는 치마 다 코넬리아노의 〈알렉산드리아의 성 카타리나 St Catherine of Alexandria〉가 나타났다.

필립 나는 치마가 안드레아 만테냐나 조반니 벨리니가 아니라는 점을 알고 있습니다. 확실히 나는 지금도 그의 성모 마리아와 여자 성인의 얼굴을 좋아합니다. 소박하지만 다정하고 감각적입니다. 마음속으로 미소 짓게 만드는 좋은 작품을 편안하고 단순하게 바라보는 것은 평안함을 선사합니다.

우리는 미술을 보면서 그날 오후 시간을 편안하고 즐겁게 보냈다.

8

예술적인 감성 교육

An Artistic *Education Sentimentale*

필립은 1936년 5월 16일, 이곳 파리에서 태어났다. 화가이자 미술비평가였던 그의 아버지 로제 드 몬테벨로는 1951년 아내와 네 명의 아들(필립은 그의 둘째 아들이다)과 함께 뉴욕으로 이주해 그의 미술 프로젝트인 3차원 사진의 형식을 제작했다. 뉴욕과 하버드 대학교에서 공부한 필립은 이후 줄곧 미국에서 지내며 거의 미국 사람이 다 되었다.

하지만 우리가 파리에서 만나 세계 제일의 대규모 백과사전과 같은 미술관인 루브르 미술관을 방문했을 때 핏줄의 중요성은 분명하게 드러났다. 프랑스 미술에 있어서 타의 추종을 불허하는 컬렉션을 보유하고 있는 이 미술관은 프랑스인이자 열렬한 그림 애호가인 필립에게 개인적인 연상으로 가득한 장소였다. 이는 근본적인 사실을 일깨워준다. 미술관에 있는 훌륭한 작품들은 우리를 위해 사전에 선택되지만 우리의 반응은 늘 개별적이어서 기질과 기분, 경험에 따라 굴절된다는 점이다. 우리가 한결같이 좋아하는 것들이 있는가 하면 애정을 잃는 것들도 있다. 또는 어느 날 갑작스러운 경우를 제외하면 정말로 흥미를 느끼지 않는 것들도 있을 수 있다. 루브르 미술관에서의 여정은 필립 그 자신만의 것임이 이내 드러났다.

우리는 볼테르 부두에서 점심 식사를 마친 뒤 센강의 다리를 건너 위압적인 규모를 자랑하는 루브르 미술관을 향해 걸어갔다. 미술관의 긴 부속 건물에 있는 출입구 중 하나인 '사자들의 문Porte des Lions'을 통과하자 곧 건축물을 감싸고 있는 거대한 팔에 안겼다.

루브르 미술관은 수 세기에 걸쳐 확장해온 거대한 석조 건축물이다. 내부 깊은 곳에는 중세의 중심핵이 여전히 살아 있고, 르네상스의 심장부인 카레 궁전

과 우리가 들어온 방향의 맞은편을 향해 있는 위엄 있는 고전적인 얼굴이 간직되어 있다. 하지만 튈르리 정원을 향해 뻗어나가는 몸체 대부분은 19세기의 것이다.

이 미술관은 겉에서 보면 프랑스 르네상스의 재유행 양식으로 지어진 거대한 규모의 석조 건물인 반면, 내부는 미학적으로 다양한 것들이 뒤섞인 혼합물, 예술적으로 아름답거나 중요한 거의 모든 것들을 모아둔 컬렉션이다. 런던의 경우에는 세 곳의 거대한 조직, 곧 영국 박물관, 빅토리아 앤드 알버트 미술관, 내셔널 갤러리에 다소 비이성적인 방식으로 펼쳐져 있는 오브제들이 이곳에서는 논리적인 프랑스의 방식에 따라 한곳에 모여 있다.

〈모나리자〉 주변과 대회랑에는 엄청난 인파가 있었지만 필립과 내가 향한 위층에는 사람들이 거의 없었다. 프랑스 회화의 주요 컬렉션이 있는 그곳은 고요했다. 매년 루브르 미술관을 찾는 900만 명의 관람객 중 오직 소수만이 이 전시실로 향한다. 우리는 느긋하게 그림을 둘러보기 시작했다.

필립에게는 그 그림들이 그저 평범한 것이 아니었다. 그는 미국인이기에 앞서 프랑스인이었다(그리고 나는 그가 여전히 본질적으로는 프랑스인이라고 생각한다). 따라서 그의 관점에서 볼 때 이 작품들은 단순한 그림이 아니라 모국 예술사의 일부분이고, 그의 일대기와도 연결되어 있었다. 전시의 구성은 14세기의 왕 장 르 봉 또는 존 2세의 초상화에서 시작했다.

필립 프랑스 사람은 이 초상화를 미술 작품으로 평가하기 어렵습니다. 내가 다섯 살 때부터 봐온 거의 모든 학교의 역사책이 이 작품을 표지 그림으로 싣고 있었기 때문입니다. 따라서 내게 이 작품은 위대한 왕조가 시작된 출발점을 의미합니다. 물론 이 작품은 뛰어난 그림이기도 합니다.

필립은 전형적인 프랑스 사람이기에 앞서 자신의 삶을 미술 작품 연구와 전시, 소장, 관조에 바친 사람이다. 따라서 이 전시실의 그림들은 그에게 감성 교육에 해당하는 미학적 등가물을 의미한다. 그가 처음에 (프랑스를 포함한) 15~16세기

북부 유럽 회화에 매력을 느꼈던 터라 더더욱 그렇다.

필립 나의 유년 시절, 내가 받은 교육, 미술과의 첫사랑으로 거슬러 올라가는 이 그림들과 관계된 많은 역사가 있습니다. 내 자신을 그것과 분리해서 생각하기란 불가능합니다. 하지만 어느 미술 작품이든 삶의 일부는 행위자인 작품 자체에 있을 뿐만 아니라 그 수용, 즉 나나 당신, 또는 우리 대화의 독자가 그 작품에 끌어들이는 것에도 존재합니다. 이 〈장 르 봉Jean le Bon〉 앞에 서면 분명하게 표현할 수 없는 많은 일들이 마음속으로 밀려옵니다. 이는 이 작품들에 대한 깊은 동감으로, 대부분의 사람들이 공유하지 못하는 것입니다. 매우 은밀하고 개인적인 그것은 다른 사람들 역시 각자 가지고 있는 미술 작품에 대한 자신만의 반응입니다. 우리 같은 미술관 사람들이 종종 구분하기 좋아하는 단정적이고 고압적인 판단은 분명 완화될 필요가 있습니다.

예를 들어, 15세기 제단화 〈파리 의회의 제단 장식화Retable du parlement de Paris〉는 로히어르 판 데르 베이던이나 네덜란드 회화와 매우 밀접한 관련이 있습니다. 그리고 내가 그 작품을 칭찬하는 말을 들은 많은 사람들은 분명 마음속으로 이렇게 생각할 겁니다. "맞아, 하지만 마드리드에 있는 판 데르 베이던의 〈십자가에서 내려지는 그리스도Descent from the Cross〉가 훨씬 더 훌륭하지 않나?" 그들이 모르는 것은 내가 대학원에서 이 거장에 대해 공부했고, 그의 개성 있는 스타일, 즉 그를 판 데르 베이던과 정확하게 구별해주는 요소에 사로잡혔었다는 사실입니다.

따라서 이 전시실에 있는 그림들을 볼 때 나의 반응은 내 대학원 시절의 중요한 순간을 직접적으로 반영합니다. 맞은편 벽에 있는 그림들은 '물랭의 거장'이라 불리던 작가가 그린 뛰어난 작품입니다. 프랑스 중부 소도시 물랭의 대성당에 천사와 함께 있는 영광 속의 성모 마리아를 그린 훌륭한 제단화가 있기 때문에 그런 이름이 붙여졌습니다. 미술사에서 흔히 있듯이 많은 작품들이 물랭의 그림과 유사성을 근거로 그 작가의 작품으로 간주되었습니다. 그래서 그는 '물랭의 거장'으로 알려지게 된 것입니다.

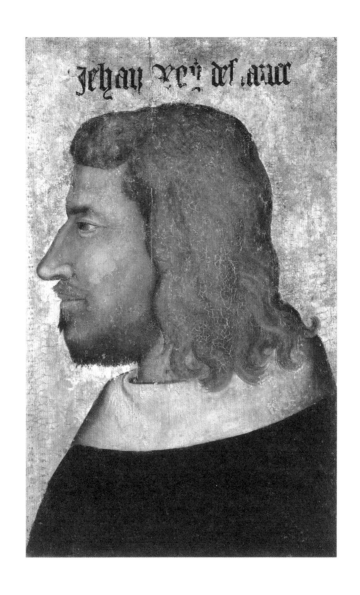

작자 미상, 〈장 르 봉, 프랑스의 왕〉, 1350~1360년경

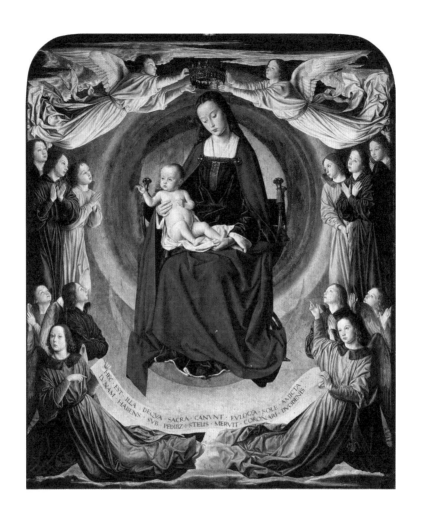

물랭의 거장, 〈천사에 둘러싸인 성모 마리아〉, 물랭의 세폭제단화 중앙 패널, 1498~1499

내가 1962년부터 1963년까지 뉴욕 대학교 예술대학 대학원생으로 있을 때, 찰스 스틸링은 물랭의 거장과 부르고뉴 화파와 네덜란드 화파, 특히 그가 좋아하던 휘호 판 데르 후스의 관계에 대한 일련의 세미나를 열었습니다. 그는 이 훌륭한 화가를 익명으로 남겨둘 수 없다고 말했습니다. 두세 가지 가능성에 천착해 있던 그는 두 번째 세미나에서 장 에라는 화가를 거론할 정도로 확신을 가지고 있었습니다. 하지만 그런 확신을 뒷받침할 만한 준비가 되어 있지는 않았습니다.

당시 우리에게 그 주제와 관련된 문제들을 살피고 글을 쓰는 일이 주어졌습니다. 세미나가 끝날 무렵, 스틸링은 마침내 장 에와 물랭의 거장이 동일인임을 확신한다고 밝혔습니다. 나는 내가 그 연구 과정에 함께했다는 사실이 감격스러웠습니다. 나는 지금도 물랭의 거장, 또는 장 에의 팬입니다. 그것이 찰스 스틸링과의 연구에서 얼마만큼 영향을 받은 결과인지는 모르겠지만 장 에에 관해서라면 나의 '시선'이 그 경험의 연상에 영향을 받았다는 점만은 분명합니다. 내가 이렇게 말하는 것은 나의 이 반응이 '순수하게 미학적인 반응'은 아니라는 점을 밝혀두기 위해서입니다. 그런데 과연 그런 순수한 반응이라는 것이 존재할까요? 나는 이 작품들을 볼 때 이들 작품이 휘호 판 데르 후스에게 빚지고 있다는 사실을 떠올립니다. 대부분의 사람들은 이런 미술사학적인 채무 관계에 대해 고민하지 않습니다. 하지만 나는 휘호의 보다 열정적인 기질이 물랭의 거장의 작품에서 프랑스의 명확성과 품위에 의해 조절되었다고 조심스럽게 말하겠습니다. 품위 있는 우아함이 스테인드글라스 그림을 연상시키는 고풍스러운 간결함과 화면을 가득 채운 구성을 통해 드러나고 있습니다.

그렇게 익명이던 물랭의 거장은 실질적인 명성을 얻기 위한 필수 요건인 이름을 얻었다. 과거, 특히 20세기 전반기의 뛰어난 미술사가들은 서명이 없는 그림을 외관과 스타일에 따라 동일한 미술가의 작품으로 보이는 것들로 묶어 분류하는 데 엄청난 노력을 기울였다. 이들 가상의 미술가들에게 '물랭의 거장'이나 '플레말의 거장' 등과 같은 명칭이 붙여졌다. 버나드 베렌슨은 풍부한 창의력을 발

휘해 추정상의 미술가들을 창안해냈다. 그중 이름이 자아내는 흥미로움과 기발함으로 가장 유명한 작가가 바로 '산드로의 친구'이다. 산드로 보티첼리와 유사하지만 동일인은 아닌 까닭에 그와 같은 명칭이 주어진 것이다.

가상의 미술가가 제작했을 것으로 추정되는 평생의 작품들을 모아 동의를 구한 다음에는 그 거장에게 실질적인 정체가 부여되었다. 알려졌듯이 '산드로의 친구'의 작품으로 간주되었던 그림들은 나중에 필리피노 리피의 작품으로 밝혀졌다. 물랭의 거장의 경우도 이와 동일한 과정을 거쳤다. 하지만 플레말의 거장의 경우에는 그를 로베르 캉팽과 동일시하려는 시도가 가설로만 남아 있을 뿐이다. 로베르 캉팽과 관련된 기록 문서는 있지만 확실한 그림이 없기 때문이다(이 가설은 2009년 프랑크푸르트와 베를린 전시에서 부정되었다).

미술사는 시각 문화 연구로 전환하고자 하는 학자들의 노력에도 불구하고 여전히 위대한 사람들의 이름들로 이루어진 이야기이다. 미술 시장을 포함한 미술계에서 "이름에 무엇이 있는가?"라는 질문에 대한 대답은 "엄청난 액수의 돈"일 것이다. 예를 들어, 다 빈치의 원작과 모작의 차이는 수억까지는 아니라 하더라도 수천만 단위의 액수가 달린 문제이다. 따라서 익명 작가의 작품은 불리하다. 그 작품들이 알려진 작가, 특히 유명한 작가의 것이라 간주된다면 훨씬 더 많은 관심을 받게 될 것이다.

필립 그 문제에 대해서라면 의문의 여지가 없습니다. 그러한 경향은 조르조 바사리로부터 얼마간 영향을 받았습니다. 그가 기록한 미술사는 스타들의 역사입니다. 뛰어난 화가, 조각가, 건축가의 생애를 언급하는 그의 책 제목이 그 점을 말해줍니다.

마틴 스타 시스템은 여전히 미술계에서 작동하고 있습니다. 현대미술과 옛 거장의 작품 시장 모두에서 그렇습니다.

필립 정말로 그렇습니다. 여기 딱 들어맞는 사례가 있습니다. 이 멋진 초상화는 〈와인 잔을 들고 있는 남자Man with a Glass of Wine〉인데, 찰스 스털링은 한동안 이 작품이 포르투갈 리스본에 있는 산 비센테 수도원의 제단화를 그린 화가 누

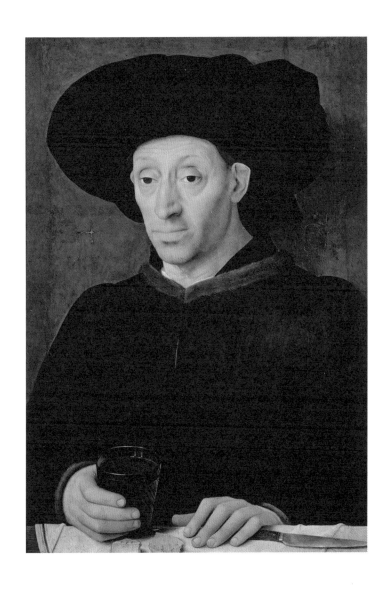

누노 곤살베스(?), 〈와인 잔을 들고 있는 남자〉, 1460

노 곤살베스의 작품일지도 모른다고 생각했습니다. 그리고 이 라벨에도 그의 작품일 것이라고 쓰여 있습니다. 동시에 어느 프랑스 작가의 이름도 물음표와 함께 제시되고 있습니다.

마틴 그렇다면 이 그림은 특정 작가와 연결되지 않을 뿐만 아니라 어느 국가의 작품인지도 분명하게 밝혀지지 않았다는 이야기가 됩니다. 이중 고아인 셈입니다. 이 사실이 우리가 이 작품을 보는 방식에 실질적인 영향을 미칠까요? 결국 곤살베스는 이름, 즉 15세기 후반에 포르투갈에서 활동한 화가의 이름일 뿐입니다. 그것이 우리가 알고 있는 전부입니다.

필립 맞습니다. 비록 그가 우리에게 산 비센테 제단화의 위엄 있는 작품을 남겨주기는 했지만 말입니다. 그 작품을 누가, 어디서 그렸는지를 신경 쓰는 것은 어리석은 일일 수도 있습니다. 하지만 미술에 대해 특정 수준의 교양에 이르게 되면 그때에는 그와 같은 사항들이 중요해집니다. 그 정도가 되면 작가와 제작된 곳을 따지는 것은 단순히 학문적인 활동일 뿐만 아니라 작품을 보고 해석하는 방식에까지 영향을 미칩니다. 예를 들어, 우리는 비교할 만한 다른 작품들이 마음속으로 몰려드는 것을 멈출 수 없습니다. '프랑스의', '포르투갈의'라고 말하는 순간 즉각적으로 그와 관련된 일련의 총체를 만들기 때문입니다. 이러한 미술사학적, 문화적인 고려를 넘어서 부득이 익명으로 남아 있는 작품도 어느 한 시점에 특정 개인이 만든 것임을 기억하는 것은 도움이 됩니다. 이것은 고대, 또는 콜럼버스가 대륙을 발견하기 이전의 아메리카 등지에서 제작된 많은 작품에 적용됩니다. 일련의 관습과 강하게 결속되었을 수도 있는 그 작품들도 결국 한 개인의 예술적 감수성의 산물인 것입니다. 나는 많은 미술관들이 현재 '익명의'라는 명칭 대신 '작자 미상'이라는 문구를 사용하는 것으로 알고 있습니다.

그 뒤 우리는 문을 통과해 15세기로부터 벗어났다.

9

루브르 미술관에서 마음을 잃다

Lost in the Louvre

케네스 클라크는 《문명Civilisation》이라는 책에서 현대의 대중을 '거의 파산한' 낭만주의자들의 상속자로 묘사했다. 이는 필립과 나에게 해당하는 이야기이다. 18세기 후반 교양 있는 유럽인들은 미술을 보는 것에서 고상하고 유익한 경험을 기대하기 시작했다.

19세기 초, 연주회에 간 청중들은 음악을 사교 생활의 즐거운 배경으로 여기기보다는 예배처럼 완전히 몰입한 침묵 속에서 듣기를 원했다. 미술관 관람객들역시 다른 기대를 가지기 시작했다. 독일에서는 미술을 경험하고 배우는 것을인간의 교양, 즉 시적, 도덕적, 정신적 발전의 일부로 여겼다. 비평가 로버트 휴즈가 언급했듯이 같은 이유로 특정 시점에 이르러 "미술관은 위대한 미국 도시의 상징적인 중심으로서 교회를 대체하기 시작했다"(5번가의 거대한 메트로폴리탄 미술관은 이 현상을 증거하는 탁월한 사례라 할 수 있다).

낭만주의 이후로 2세기가 흐른 지금 필립은 낭만주의와 유사한 경험, 즉 미술작품에서 마음을 잃는 경험을 추구하고 있다. 우리가 루브르 미술관을 방문하는 동안 이는 분명해졌다. 그리고 그때, 줄곧 그의 진정한 목적지였음이 분명한곳에 도착했다.

필립 이 전시실에서 나는 한 그림 앞에 멈추고 싶습니다. 이 그림은 내가 베를린에 있는 와토의 〈제르생의 간판L'Enseigne de Gersaint〉과 함께 시대를 막론하고가장 훌륭한 프랑스 그림으로 꼽는 니콜라 푸생의 〈시인의 영감The Inspiration of the Poet〉입니다. 프랑스에서 제작된 작품이라고 이야기할 뻔했지만, 사실 푸생은 이 작품을 이탈리아에서 그렸습니다.

이 그림은 내가 처음 보았을 때 느낀 감정을 거의 변함없이 재현할 수 있는 드문 작품입니다. 사람들은 종종 특별한 작품을 처음 보았을 때의 가슴 조이던 느낌, 그 강한 느낌을 재생하고자 애씁니다. 작품에서 다양한 특성들을 관찰하고 식별하는 법을 배웠음에도 불구하고 나는 이 작품 앞에서는 조금 의기소침해집니다. 내게 스탕달 신드롬(예술 작품 앞에서 느끼는 흥분에서 비롯되는 어지러운 느낌)이라 할 수 있는 느낌을 처음으로 촉발한 요인은 아마도 영원히 파악하기 어려울 듯합니다.

이런 이유로 내게 늘 매력적인 이 작품은 그러나 결코 번쩍하는 번개 같은 인상을 주지는 않습니다. 오히려 그 앞에서는 평온함과 평정, 우아함, 균형감을 느낍니다. 나는 〈시인의 영감〉을 볼 때 지적인 측면과 감정적인 측면의 결합을 의식합니다. 정말로 경이롭습니다.

이 그림 앞에 서면 나는 인간과 인간성을 초월하는 반半영적인 영역에 들어간 듯한 느낌에 빠져듭니다. 뮤즈가 다리를 꼬고 있는 방식, 그녀의 멋진 옷 주름, 아폴로의 팔을 보세요. 의미로 가득 차 있는 것만큼이나 자연스럽습니다. 영감을 받은 듯 날개 달린 푸토가 내미는 월계관을 바라보는 시인. 여기에는 허식이나 명시적인 드라마가 없습니다. 무척이나 숭고한, 잔잔하고 평온하지만 깊이 몰입하게 만드는 효과는 그것을 들여다볼수록 차츰 깊어집니다. 특히 그 풍부한 의미, 이성적인 측면과 형식적인 측면의 완벽한 결합 덕분에 정서적인 효과를 발휘하는 도덕적인 권위를 고려할 때면 더욱 그렇습니다.

나는 필립의 취향에 공감하기 시작했다. 그가 끌린 그림들은 눈을 뗄 수 없는 자연주의와 결합된 고요함과 절제의 특징을 지니고 있었다. 그가 언급한 와토의 작품은 그림을 바라보는 사람들을 그린 그림이었다. 응시의 이미지인 것이다. 푸생의 작품은 지극히 고전적이지만 동시에 자연주의적인 감각을 보여준다.

필립 반대편 벽에 있는 푸생의 〈사도 바울의 환상Vision of St Paul〉과의 비교를 통해 많은 것들이 밝혀집니다. 이 작품은 푸생의 또 다른 시기와 또 다른 방식을

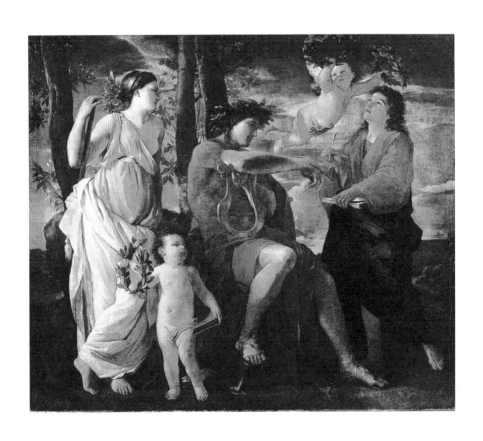

니콜라 푸생, 〈시인의 영감〉, 1629~1630

니콜라 푸생, 〈사도 바울의 환상〉, 1649~1650년경

아주 효과적으로 보여주는 그림이지만 내게는 다소 지나치다 싶을 정도로 대가극처럼 보이기도 합니다. 반면에 〈시인의 영감〉이 가진 균형과 진지함, 내재성은 나를 깊이 감동시킵니다.

이와 같은 그림이나 비슷한 수준의 작품이 여러 점 있을 때, "이 작품은 정말로 세계에서 가장 훌륭한 그림일 거야!"라고 외치고 싶어집니다. 한 작품에 전적으로 마음을 빼앗길 때, 그 밖의 다른 것들은 존재하지 않습니다. 그것은 우리의 전 존재를 뛰어난 업적에 내맡기게 합니다. 내게는 헨트 제단화와 〈시녀들〉이 그렇습니다.

우리는 계속해서 다른 17세기 그림들을 살펴봤다. 그중 어느 것도 푸생의 작품처럼 필립의 감탄을 불러일으키지는 못했다. 가장 근접한 작품이 조르주 드 라투르의 〈참회하는 막달라 마리아The Penitent Magdalene〉였는데, 그는 로렌 공국에서 작업한 카라바조의 추종자로, 로렌 공국은 오늘날 프랑스에 속하지만 당시에는 독립 소국이었다.

필립 조르주 드 라 투르는 보다 전통적인 카라바조의 양식을 넘어서 한층 고요하게 정신적인 것을 향해 나아갈 만큼 충분히 특색 있고 독자적이었습니다. 그역시 페르메이르처럼 비평가와 역사가들의 주목을 받기 전에는 거의 알려지지 않았습니다. 독일의 미술사가 헤르만 보스가 그에 대해 글을 쓴 1915년에 이르러서야 그는 알려지기 시작했습니다. 그전에는 그의 그림을 모두 카라바조파의 작품으로 생각했을 겁니다.

반反종교개혁 시기에 프랑스 동부에는 금욕과 정신성에 대한 요구가 어느 정도 있었을 것으로 봅니다. 라 투르의 작품은 또한 고요함에 대한 그림이기도 합니다. 불꽃을 보세요. 공기의 흐름, 즉 어떠한 움직임이나 소음도 없습니다.

우리는 작가의 의지와 그의 스타일, 방식에 대한 이해를 바탕으로 그림을 판단해야 합니다. 또는 그렇게 하려고 노력해야 합니다. 여기서 만약 메멘토 모리
(죽음을 기억하라'는 뜻의 라틴어로 유한한 삶과 죽음을 의미하는 사물이나 상징을 이른다. - 옮

긴이), 즉 해골을 들고 있는 막달라 마리아의 팔을 떼어다가 라 투르의 동시대인
으로서 전통적인 차원에서는 기량이 더 뛰어났지만 정신성의 측면에서 세밀함이
덜했던 루이 13세의 궁정화가 시몽 부에의 작품에 집어넣는다면 그의 작업실을
불법으로 침입한 사람이 누구인지, 대체 누가 나무로 만든 팔을 그렸는지 질문
하게 될 겁니다. 하지만 이 작품에서 그 점은 전혀 중요하지 않습니다. 그것이
드 라 투르가 자신의 완숙미 안에서 그림을 그린 방식이고, 그 방식은 일관성
있고 모순되지 않습니다. 오히려 그것은 효과적인 표현 도구가 되며, 우리가 그
의 작품에 끌리는 하나의 이유가 됩니다.

마틴 훌륭한 미술가들은 그들의 결함을 잊게 만듭니다. 루시안 프로이드는 자
신의 공간에 그의 오랜 친구 프란시스 베이컨의 그림 〈침대 위의 두 남자Two
Men on a Bed〉를 걸어두었습니다. 그 그림은 베이컨의 뛰어난 작품 중 하나입니
다. "저 다리를 봐요!" 그는 소리치곤 했습니다. "완전히 엉망이죠. 하지만 프란
시스는 매우 뛰어나서 그 모든 것을 잊게 만들었습니다." 그가 말한 두 가지 측
면 모두 사실이었습니다. 베이컨의 작품 속 다리는 가냘프고 연약하게 그려졌
지만 작품의 구상력이 풍부해서 그 점을 알아챌 수 없습니다. 적어도 나는 루
시안이 지적하기 전까지는 알아채지 못했습니다.

훌륭한 미술가들도 종종 '실수'를 합니다. 일례로 티치아노와 카라바조의 작품
은 어색한 드로잉과 혼란스러운 공간으로 가득합니다. 그 작품들을 훌륭하게
만들어주는 것은 보는 사람이 그것에 주목하지 않는다는 사실, 곧 그것이 중요
하지 않다는 사실입니다. 막달라 마리아의 팔처럼 그 '실수'는 그림의 자연스러
운 한 부분으로 보입니다.

우리는 루브르 미술관에 있는 필립의 또 다른 깊은 애착의 대상인 샤르댕의 뛰
어난 작품들을 찾아나섰다. 이 훌륭한 정물화가의 그림은 미술관의 다른 부속
건물에 있었다. 하지만 필립은 허리가 아팠고, 나는 유로스타 열차를 타야 했
다. 그는 오래 걸으면 종종 통증을 느꼈다(하지만 이상하게도 테니스를 칠 때에는 그렇
지 않았다. 그는 테니스를 몇 시간이고 칠 수 있다).

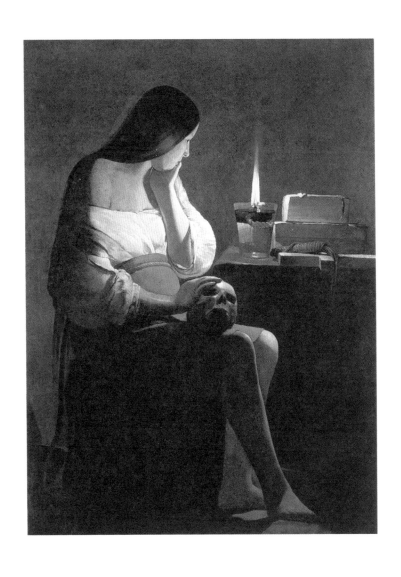

조르주 드 라 투르, 〈참회하는 막달라 마리아〉, 1640~1645년경

필립 이 책의 독자는 신체적으로 다소 장애가 있는 누군가의 의견을 듣고 있다는 사실을 말해두고 싶습니다. 작품에 대한 접근 방식은 어느 정도 다음과 같은 질문, 즉 그가 활기 넘치는지, 방문의 시작인지 끝인지 등에 영향을 받습니다. 당신이 지적했듯이 나는 허리가 좋지 않습니다. 나의 작품에 대한 태도는 허리가 아픈지 아닌지에 따라 달라집니다. 눈은 단지 마음뿐만 아니라 신체의 모든 부분과 연결되어 있기 때문입니다.

이 마지막 언급은 데이비드 호크니의 의견에 대한 보충 설명이다. 호크니는 우리가 카메라와 같은 기계적인 차원이 아닌 심리적인 차원에서 본다고 지적할 것이다. 지각은 우리의 느낌과 관심의 영향을 받는다. 필립은 더 나아가 걸작에 대한 반응이 척추 및 다른 근육의 상태로부터도 영향을 받는다고 강조했다. 대형 미술관은 단순히 피곤하게 만드는 곳이 아니다. 미술관은 특정한 방식으로 지치게 한다. 예를 들면, '미술관 발'이라고 의학적으로 분류될 수 있고, 분류되어야 하는 특정한 통증이 있다.

우리는 특별한 의미에서 루브르 미술관에서 길을 잃고 복잡한 미로 같은 건물에서 출구를 찾아 헤매야 했다. 아래층으로 내려가는 도중에 50명가량의 사람들이 일제히 한 방향으로 휴대폰을 들고 길게 팔을 뻗고 있는 전시실을 지나갔는데, 그 방의 맞은편에 〈밀로의 비너스Venus de Milo〉가 홀로 서 있다는 사실을 알아차리기 전까지 그 광경은 마치 기이한 현대의 종교의식 같았다.

10
군중과 미술의 힘
Crowds and the Power of Art

필립과 나는 미술관에서의 밀회 사이사이에 '스카이프Skype'로 연락했다. 한번은 그가 이른 아침에 뉴욕의 어퍼 이스트 사이드에 있는 그의 아파트에서 가운을 입은 채 커피를 마시고 있을 때 이야기를 나누었다. 그때 나는 케임브리지에 있었는데, 무언가를 보는 데 익숙한 우리 같은 사람들에게 서로의 얼굴을 볼 수 있다는 점은 꽤나 중요했다.

마틴 자서전 《시와 진실Poetry a and Truth》에서 요한 볼프강 폰 괴테는 1768년 드레스덴의 미술관을 처음으로 방문한 경험에 대해 이렇게 회고했습니다.

조바심치며 기다리던 개관 시간이 되어, 나의 감탄은 내 모든 기대를 뛰어넘었다. 전시장 내부가 펼쳐졌다. 훌륭하고 관리가 매우 잘된 전시장, 새롭게 금박을 입힌 액자들, 밀랍 칠이 잘된 쪽모이 세공 바닥, 그곳을 지배하는 깊은 고요함이 장엄하고 독특한 인상을 자아냈다. 교회에 들어갈 때 경험하는 감정과 유사했다. 그리고 그것은 전시된 장식품을 볼 때, 보다 깊어졌다. 그것들은 마치 신전과 같은 예술의 신성한 목적에 바쳐진 장소에 담겨 있는 경배의 오브제들이었다.

괴테는 계몽주의의 후예이자 낭만주의의 선도자였다. 그는 작센의 선제후들이 모은 17세기 회화 전문 컬렉션에 대해 앞선 시기 유럽인들이 교회에서 느꼈을 법한 감정으로 반응했다. 괴테는 미술관을 신전처럼 지어야 한다는 주장이 적절한 의견으로 받아들여지던 시대의 여명기에 살았다.

필립 미술관은 종종 웅장한 신전 같지만 그 사실이 미술관 안에 있는 수많은 오브제들이 (유쾌하지 않은 단어를 사용하자면) 세속화되었다는 역설을 없애지는 못합니다. 미술관에 있는 바로크 시대 제단화들은 한때 로마나 볼로냐 등지의 교회에 있었던 것들입니다. 신자들이 신앙심을 가지도록 독려하고 문맹자들이 이미지를 통해 성서를 '읽을' 수 있도록 하기 위해 만들어진 제단화는 새로운 신전인 미술관에 들어가는 순간 세속화됩니다. 그것은 돌연 신앙 의식의 오브제이기를 멈추고 조각 작품이나 그림이 됩니다. 인도나 중국의 불상이든 이슬람 사원의 미흐라브든 간에 이 사실은 모든 종교적인 작품에 적용됩니다. 반면에 우리가 미술관을 새로운 신전이라고 말한다면 그것은 미술관에서는 적어도 오래된 미술을 새로운 감각의 준※종교적인 경외심을 가지고 접근하기 때문입니다.

마틴 미술관에 종교적인 작품을 두는 것은 그것이 지닌 가장 핵심적인 의미를 제거하는 것이라고 말하는 사람들도 있을 것입니다. 그런 작품은 그림으로 감상하도록 의도되지 않았거나 적어도 그 목적만을 위해 제작된 것이 아니었습니다. 그것은 그 앞에서 기도하고 성직자가 미사를 집전하는 동안 제단에 세워두기 위해 제작되었습니다.

필립 어쨌든 그런 종교적인 의미는 사라질 위기에 처해 있습니다. 현대의 대중은 대체로 더 이상 성경을 읽지 않고 그림이 재현하는 이야기에 대해서도 알지 못합니다. 종교적인 이야기와 교리에 대해 사람들을 재교육하는 데 있어서 미술관의 역할은 아주 큽니다.

교회가 성인과 예수, 성모의 삶과 구약성서의 이야기를 가르치는 데 있어서 점차 벌어지는 간극을 미술관이 메운다고 주장할 수 있을 정도입니다. 대부분의 미술관들은 그림과 조각에 교회에는 없는, 이야기를 간략하게 설명해주는 라벨을 붙여놓았습니다. 교회에서도 성인의 조각을 접할 수 있지만 그가 왜 성인이고, 어떤 일을 했으며, 순교자인지는 들을 수 없습니다. 역설적이게도 이제는 미술관이 비종교적인 종교 교육을 제공합니다.

마틴 하지만 핵심은 그것이 본질적으로 미술을 이해하기 위한 도움으로서 제공되는 비종교적인 것이라는 점입니다.

필립 그것은 보다 광범위한 현상의 일부라고 볼 수 있습니다. 우리가 가지고 있는 엄청난 양의 이미지가 ('미학적'의 반의어인) '비미학화' 되는 시대에 살고 있다는 주장을 뒷받침하는 한 가지 사례가 있습니다.

책 《이미지의 힘The Power of Image》에서 데이비드 프리드버그는 16~17세기 로마에서 곧 처형당할 죄수에게 종교적인 이미지가 그려진 작은 나무판을 어떻게 보여주었는지를 설명합니다. 그 나무판에는 손잡이가 달려 있어서 죄수가 교수대에 오를 때 사제가 죄수 앞에서 그것을 들고 있었습니다. 미술관 안에서는 그 이미지가 영향력을 거의 발휘하지 못합니다. 과거에는 분명히 발휘되었던, 삶의 끝을 향한 사람들을 진정시키는 효과 말입니다. 프리드버그는 오늘날 우리가 너무 이성적이고 미술사와 도상학에 정통해서 냉정해졌다고 주장합니다.

2~3년 전, 런던에서 웨스트민스터 대주교 코맥 머피-오코너 추기경이 내셔널 갤러리에 있는 피에로 델라 프란체스카의 제단화 〈그리스도의 세례Baptism of Christ〉를 웨스트민스터 대성당으로 옮겨야 한다고 요청하는 일이 있었습니다. 그 작품이 본래 종교적인 의도를 담고 있고 신자들의 신앙심을 고무하는 방식으로 경험되어야 하기 때문이라는 이유였습니다. 따라서 작품이 내셔널 갤러리의 세속적인 맥락에서 전시되어서는 안 된다는 것이었습니다. 이것이 바로 비미학화 경향에 대한 주장이 제기되는 오늘날의 사례라 할 수 있습니다.

마틴 그런 관점은 오늘날 유럽에서는 드뭅니다. 바로 그 때문에 추기경의 언급이 뉴스가 된 것입니다. 다른 지역이었다면 그런 주장은 보다 일반적이었을 겁니다.

필립 확실히 서양과 동양의 태도는 대조적입니다. 미술관은 전적으로 서구의 산물입니다. 이 개념은 서구에 의해 '발명'되고 전해질 때까지 어느 곳에서도, 특히 동양에는 존재하지 않았습니다. 중국과 일본, 중동에서 출현하고 있는 미술관들은 모두 서구의 미술관으로부터 영향을 받은 것입니다. 이것은 유럽 중심의 편견이 아니라 사실입니다.

그 한 가지 이유는 동양에서는 숭배와 신앙이 문화의 필수적인 부분으로 남아 있는 정도가 서구보다 한층 더 강하다는 사실입니다. '예술을 위한 예술'은 서구의 개념입니다. 델리에 있는 미술관에서는 초기 촐라 왕국 시대에 제작된 매

우 아름다운 힌두교 신의 조각들 중 일부가 칸막이 기둥에 의해 보는 이로부터 분리되어 있습니다. 조각의 세부를 자세하게 보기 위해 가까이 다가갈 수 있는 거리보다 더 멀리 떨어진 곳에 기둥이 세워져 있습니다. 거기에는 관람객들에게 화환을 가져오거나 향을 피우지 말라고 충고하는 안내판도 있습니다. 다시 말해 '이곳은 신전이 아니라 미술관'이라는 의미입니다.

마틴 정반대로 우피치 미술관, 루브르 미술관, 프라도 미술관과 같은 세계 유수의 미술관에서는 현재 인간성이 대세를 이룹니다. 그래서 루르드와 같은 순례지를 방문하는 것 같습니다.

필립 순례라는 단어는 매우 적절한 용어인 것 같습니다. 큰 차이점이 여행 그 자체에 있지만 말입니다. 과거에는 순례가 대개 예루살렘이나 산티아고 데 콤포스텔라로 가기 위해 강도가 들끓는 길을 통과하는 아주 위험천만하고 어려운 여정을 포함했습니다.

반면 미술관은 그 목적지에 가능한 한 수월하게 도달하게 하기 위해 할 수 있는 모든 일을 다 합니다. 일단 그곳에는 관람객을 기분 좋게 만들어주는 다수의 편의 시설들이 마련되어 있습니다. 미술사가 에른스트 곰브리치는 미술관이 친절함을 통해 미술을 소멸시키는 경향이 있다고 말한 바 있습니다. 물론 그 '친절함'과 편의 시설은 관람객이 미술관 안에 있을 때에만 작동합니다. 우피치 미술관, 이오 밍 페이의 루브르 피라미드나 프라도 미술관을 둘러싼 장시간의 줄서기는 결코 친절하다고 할 수 없습니다.

나는 대부분의 미술관에 줄을 서는 것보다 빠르고 쉽게 들어갈 수 있는 특권이라는 행운을 가지고 있지 않다면 내가 이해하고 있는 미술관 경험의 의미에 대해 확신할 수 없을 겁니다. 미술관 방문을 위한 긍정적인 기대감을 고조하는 분위기를 마련하는 것이 중요하다고 생각합니다. 연주회장에 앉아 프로그램을 읽으면서 빈 좌석과 악보대를 보고 그다음에 오케스트라가 등장하는 등과 같은 과정들이 유익한 준비가 되는 것처럼 말입니다. 그렇지만 추위나 더위, 빗속에서 한 시간을 기다려 입장한 뒤 루브르 미술관에서처럼 수많은 부스와 표지판, 또다시 많은 줄이 있는 혼란스럽고 광활한 공간 때문에 어리둥절해진 자신을

발견하는 것은 결코 내가 말하는 깊이 있고 준※신비적인 경험이 아닙니다.

마틴 최근에 아내 조세핀과 나는 카셀에 있는 고전 거장 회화관을 다녀왔습니다. 그 미술관은 17세기 플랑드르와 네덜란드 회화의 뛰어난 컬렉션을 보유하고 있습니다. 렘브란트와 안토니 반 다이크, 루벤스의 훌륭한 작품들이 있었습니다. 땅에 눈이 쌓인 3월의 추운 평일 아침이기는 했지만, 대부분의 시간 동안 우리는 사실상 그곳에 있는 유일한 관람객이었습니다. 안내원들은 방을 옮겨가며 우리를 따라다녔습니다.

필립 맞습니다. 카셀의 그 미술관과 브라운슈바이크의 헤르조그 안톤 울리히 미술관은 내가 좋아하는 작은 규모의 미술관입니다.

마틴 미술관이 관람객 수를 늘리고자 끊임없이 노력하기 때문에 대부분의 미술관에 사람들이 몰리는 것 아닙니까?

필립 어느 정도는 그렇습니다. 대부분의 미술관에는 타당한 관람객 규모가 있다고 봅니다. 나의 예전 동료들 중 많은 수가 해당 지역의 인구 규모와 통계, 관광객 수준을 고려해 컬렉션의 범위와 깊이, 특성과 같은 해당 기관의 '재방문 유인력'을 냉정하게 측정할 때 도출되는 합당한 관람객 규모가 있다고 생각했습니다. 관람객 수는 전시 프로그램에 따라 약간의 변동은 있을 수 있지만 그 변화는 소폭일 뿐입니다.

마틴 하지만 관람객 수는 많은 곳에서 증가하고 있지 않습니까? 그리고 관람객이 증가하는 것을 관장과 정치인들은 기뻐하지 않습니까?

필립 물론입니다. 이사회와 예산 담당자는 관람객 수를 수입의 동력으로 생각합니다. 그러나 관람객 수가 수용 불가능한 수준으로 치솟은 뉴욕, 파리, 런던 등 주요 도시 중심부에 있는 대규모 미술관이나 마드리드, 피렌체 같은 아주 뛰어난 컬렉션이 있는 미술관을 제외하면 관람객 수는 사실 비교적 안정적입니다. 미술관 세계를 성장 산업처럼 보면 안 됩니다.

단기적인 성공은 거두었지만 장기적인 실패와 계속되는 불명예를 겪고 있는 일부 기관들은 관람객 수를 증대시키고자 온갖 방법을 총동원했습니다. 그중 대부분이 미술 경험에 해로운 것은 아니었다 하더라도 처음부터 분명히 그것과는

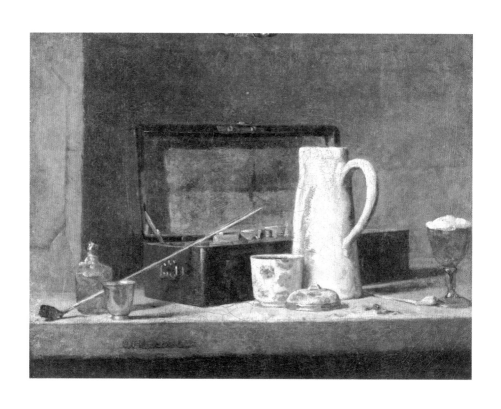

장-시메옹 샤르댕, 〈흡연실〉, 1737년경

거의 관계가 없는 조치들이었습니다. 내가 보기에 대부분의 미술관들이 도달한 꽤 일정하고 타당한 규모의 관람객 수가 있고, 그것이 그다지 크게 변할 것 같지는 않습니다. 언젠가 사람들이 입장하는 문제가 해결된다고 가정한다면(대부분의 미술관들은 1~2개의 출입구만을 가지고 있다), 그 경우 미술관이 현재 인기가 덜한 전시실을 찾아내 관람객들이 보다 고르게 방문하도록 교육하는 방법을 찾는다면 관람객 수는 증가할 것입니다. 우리가 목격했듯이 심지어 여름 절정기의 루브르 미술관에서도 모든 관광객의 체크리스트에 올라 있는 슈퍼스타 작품들을 떠나서 (그 작품들을 보고, 사진도 찍은 다음) 위층으로 올라가면 그림의 기쁨을 전해주는 대가인 샤르댕의 많은 작품을 볼 수 있는 전시실들이 거의 비어 있는 것을 발견하게 됩니다. 그 명성만큼 훌륭한 정물화 〈흡연실La tabagie〉과 같은 뛰어난 작품은 물감의 표면이 마치 실제로 존재하는 것처럼 충만하고 훌륭합니다. 단순한 일상 사물에 대한 그의 표현에는 순전히 '마술 같은' 촉각적인 특성뿐만 아니라 일정 수준의 환영주의도 존재합니다. '마술'이라는 단어는 샤르댕의 작품을 설명하기 위해 디드로가 사용한 표현입니다.

마틴 많은 미술관에 비어 있는 전시실이 있다는 것은 사실입니다. 나는 종종 빅토리아 앤드 알버트 박물관의 위층이 살인 미스터리에 제격이라고 생각해왔습니다. 자기 컬렉션 진열장 사이에는 시체가 몇 시간, 심지어 며칠간 발견되지 않고 누워 있을 수 있을 정도입니다. 하지만 유럽 미술관과 미국 미술관 사이에는 차이점이 있습니다. 유럽 미술관은 대개 국가의, 따라서 정치적인 통제를 받지만 미국 미술관은 보다 자율적입니다.

필립 덧붙여 루브르 미술관과 메트로폴리탄 미술관의 다른 중요한 차이점도 한 가지 언급해야겠습니다. 루브르 미술관은 수백만 명의 관람객들을 맞습니다. 그 사람들 중에는 미술 애호가는 아니지만 에펠탑에서부터 노트르담 대성당, 카타콤(초기 기독교도의 지하 묘지로 로마의 기독교도 박해를 피하는 피난처이자 예배 공간으로 사용되었다. - 옮긴이), 바토 무슈(파리 센강 유람선 - 옮긴이)에 이르기까지 자신의 파리 '필수 방문지' 목록에 그곳이 있기 때문에 오는 사람들도 있습니다. … 메트로폴리탄 미술관에는 가이드의 작은 깃발을 따라 떼 지어 방문해 다른 사람들

의 경험을 망치는 관광객들을 쉬지 않고 쏟아내는 버스들이 없습니다.

마틴 미술관은 설립된 이래로 점점 더 많은 관람객을 바라지 않았나요? 그것이 미술관 DNA의 한 부분 아닐까요? 결론적으로 말해 아무도 보지 않는다면 왜 컬렉션을 공개하겠습니까?

필립 음, 맞습니다. 관람객을 받아들이고 그 수가 늘어나는 과정이 미술관의 역사에 깊이 새겨져 있습니다. 미술관에 내재하는 역설은 그것이 오브제를 모으고 보존하려는 열망에서 태어난 것만큼이나 그것들에 대한 접근을 허용하게 되었다는 것입니다. 루브르 미술관이 대중에게 공개된 1793년 이전의 16세기로 거슬러 올라가면 그 시대에는 고대의 유물을 접근할 수 있도록 만들고자 하는 욕구가 있었습니다. 대부분의 그림이 여전히 종교적이고 특정 신에 대한 봉헌이라는 기능을 가지고 있었던 반면에 고대 유물을 수집하는 것은 허용되었습니다. 오랫동안 보지 못한 과거의 흔적이라는 점을 제외하고는 별 다른 용도가 없었기 때문입니다. 그것이 역사적, 예술적인 본보기로서 수 세기 동안 지침과 영감이 되었습니다.

많은 컬렉션들이 르네상스 시대에 형성되었습니다. 다른 무엇보다도 특히 교회들에 의해 이루어졌습니다. 그리고 컬렉션을 선보이고자 하는 바람이 바로 뒤이어 생겨났습니다. 그래서 교회들은 라테란 궁전 앞에서 캄피톨리오 광장, 카피톨리네 언덕으로 그리스, 로마 시대의 조각들을 옮겨놓은 것입니다. 이는 신앙의 오브제를 탈신성화하는 것으로 미술관에서 일어나는 가장 명시적인 변형 중 하나를 압축적으로 보여줍니다.

나는 지금 지나치게 학자처럼 굴고 싶지는 않습니다. 우리는 편안하게 앉아서 스카이프를 통해 대화를 나누고 있습니다(필립은 작은 엽궐련도 피우고 있었다). 이제 18세기로 건너뛰어서 이야기하겠습니다. 뒤셀도르프, 뮌헨에서부터 드레스덴, 카셀, 브라운슈바이크에 이르기까지 독일의 군주들이 놀라운 컬렉션을 모으고 있을 때, 그들은 비록 매우 특별한 대중에게 한정된 것이기는 하지만 방문을 권장했습니다. 이것이 자신이 계몽되었음을, 그리고 경쟁적인 방식으로 이웃의 군주보다 더 부유하고 교양이 있다는 점을 드러내줄 것이라고 생각했던 것

입니다. 컬렉션 공개는 개인 컬렉션이 대중적인 미술관으로 전환되는 과정을 이끈 핵심적인 요인 중 하나였습니다.

프랑스의 경우 같은 시기 이탈리아나 독일과는 달리 1789년 이전에는 전제군주제 아래 통일국을 이루고 있었고, 따라서 컬렉션은 왕으로부터 조금씩 엿볼 수 있었을 뿐입니다. 그러다가 뤽상부르 궁전에서 최초로 전시가 열렸습니다. 영국의 경우 영국 박물관이 1753년에 설립되긴 했지만 당시에는 실상 쿤스트캄머(유럽의 초기 박물관 형태로 수집과 진열의 공간 - 옮긴이)에 지나지 않았습니다. 그리고 공공미술관으로서의 역사는 19세기에 시작됩니다. 18세기 말에 이르러서야 영국의 시골 저택에 있는 대규모 컬렉션을 구경할 수 있었습니다.

마틴 신사가 출현했다면 모든 사람들의 입장이 허용되었을 겁니다….

필립 모든 사람이라고 해도 여전히 엘리트 계층 소수였고, 종종 초청장과 깨끗한 구두가 필요했습니다. 대부분의 컬렉션이 비가 오면 폐쇄되었습니다. 아마도 아름다운 쪽모이 세공 바닥을 더럽히고 싶지 않았겠죠?

마틴 그렇다면 영국 왕립미술원 연례 전시 같은 사회적인 명성이 있는 특별한 행사를 제외하고는 18~19세기에는 사람들이 거의 없었겠군요. 왕립미술원 연례 전시는 판화나 설명을 통해 컨스터블과 터너의 시대에 사람들로 폭발할 지경이었다고 알고 있습니다.

필립 파리의 살롱전도 있습니다. 그 전시는 루브르 미술관의 살롱 카레에서 개최되었기 때문에 그런 이름이 붙었습니다.

당시에는 시스티나 성당과 같이 지금은 거의 견딜 수 없을 정도로 사람들로 붐비는 장소들이 비어 있었다. 괴테는 1780년대에 시스티나 성당을 방문한 일에 대해 관리인에게 팁을 주고 동행인과 함께 청소부가 사용하는 높고 좁은 회랑을 돌아 미켈란젤로의 프레스코화를 아주 가까운 거리에서 볼 수 있었던 경험을 글로 남겼다. 비평가 로버즈 휴즈는 1960년대에 오토바이를 타고 이탈리아를 돌아다니며 모든 대교회와 대규모 미술관들을 독차지한 일을 회상하기도 했다. 이제는 대중의 성장과 함께 세계적인 차원의 관광이 거의 모든 곳에서 이

루어지기 때문에 그런 시절은 돌이킬 수 없을 것이다.

필립 내가 방금 전 말한 것처럼 미술관은 관광산업이 고안해낸 여행 일정표의 목적지가 되었습니다. 나의 선임자인 메트로폴리탄 미술관 전 관장 톰 호빙은 6분 여정의 루브르 미술관 방문에 대해 글을 쓴 적이 있습니다. 관광객들은 루브르 미술관으로 들어가 미켈란젤로의 〈노예들Slaves〉에서 〈사모트라케의 니케 Victory of Samothrace〉를 거쳐 〈모나리자〉까지 질주한 다음 밖으로 나와서 개선문으로 간다는 것입니다.

마틴 사람들은 고상한 체하며 그런 획일화된 관광을 하는 관람객들이 행진하듯 지나치며 가치 있는 경험을 하지 못한다고 생각할 겁니다. 하지만 그들이 대표적인 표본이든 아니든 간에 전 세계의 점점 더 많은 사람들이 미술에 보다 많은 관심을 가지고 있고, 그것은 불가피하게 미술관에 압력을 가할 것입니다.

필립 물론 거기에 대해 반대 주장을 펼치기는 어렵습니다. 그리고 그런 현상은 긍정적으로 봐야 합니다. 문제는 세계 인구가 수십 억이고, 미술관은 상대적으로 제한된 수 이상의 사람들을 수용할 수 없다는 점입니다. 그것은 부분적으로는 면적의 문제입니다. 전적으로 디지털화 되지 않는 이상 훨씬 더 큰 건물과 공간을 필요로 하게 될 것입니다. 작품의 크기 역시 중요합니다. 작은 조각품이나 카메오(조개껍데기 같은 것에 양각으로 조각한 장신구 - 옮긴이), 그림 등 많은 경우 작품은 크기가 작습니다. 내가 얀 반 에이크의 작은 패널화 앞에 섰을 때 동시에 몇 사람이 그 작품을 함께 볼 수 있겠습니까?

마틴 상트페테르부르크의 에르미타주 미술관을 방문했을 때 다 빈치의 〈베누아의 성모Benois Madonna〉 앞에 여행단의 긴 행렬이 있었습니다. 나는 그 작품을 보기 위해 가이드의 등 뒤에 있는 좁은 공간을 비집고 들어가야 했습니다. 그림과 가까운 곳에 있었지만 작품에 집중하기가 어려웠습니다.

필립 작품을 수박 겉 핥기 식으로 보게 된다는 것이 그 결과입니다. 그림의 세계 안으로 충분히 빠져들어 여러 다양한 의미층들을 가려내려면 적어도 몇 분의 시간이 필요합니다. 그런데 그 몇 분은 미술관에서 영원과 같은 시간입니다. 한

작품 앞에서 5~6초간 서 있어서는 표면을 훑지도 못합니다.

시각예술이 공연예술이나 문학과 다른 불가피한 사실은 그것이 전체적으로 경험될 수 있다는 점입니다. 즉 시간의 흐름 속에서 연속적으로 받아들이는 것이 아니라 대상을 한눈에 받아들이게 됩니다. 나는 루트비히 판 베토벤의 4중주 〈라주모프스키Razumovsky〉 중 한 곡을 바로크 제단화를 흘긋 보는 것과 같이 들을 수 없습니다. 그저 기쁜 마음으로 자리에 앉아 잇달아 연주되는 네 악장을 들어야만 합니다. 그러나 티치아노의 작품을 볼 때는 한눈에 그것이 성모 마리아의 승천인지, 초상화인지, 마르시아스의 가죽을 벗기는 아폴론인지하는 표면적인 요소들을 받아들일 수 있다는 것이 바로 함정입니다(이것은 함정입니다). 그 경우 나는 정말로 얼마나 본 것일까요? 내 뒤에 있는 다른 사람에게 밀리기 전까지 10~15초를 보낸다면 나는 실상 그 작품을 그 이상은 보지 못한 것입니다.

이것은 거대 도시 중심부에 있는 대규모 미술관과 관련 있는 문제입니다. 그리고 그것이 바로 당신이 카셀에서 그토록 멋진 시간을 보낸 이유이기도 합니다. 규모가 작은 이탈리아 소도시가 붐비지 않는 것과 같은 경우라고 할 수 있습니다. 유감스럽게도 가장 뛰어난 미술 작품 중 다수가 세계의 가장 유명하고 번잡한 미술관에 소장되어 있고, 따라서 적절한 관람의 측면에서 볼 때 최악의 조건에 놓여 있습니다.

나는 그것이 미술관에 내재하는 많은 역설 가운데 하나라고 생각합니다. 훌륭한 미술 작품이 다수의 사람들에게 접근 가능해졌습니다(우리는 이 점에 대해 박수를 보낼 수 있을 뿐이다). 하지만 미술 작품과 관람객 사이에 이루어지는 마법과 같은 개인적이고 고요한 대화는 그 작품을 보고자 하는 많은 사람들의 열망과 영원한 갈등상태에 놓이게 됩니다. 내가 나의 미술관 동료들에게 '더 많은 관람객 수에 대한 열망'을 말했을 수도 있지만 그것은 이런 차원의 문제가 아닙니다. 그것은 이런 글을 위한 것이 아니라 실제로 일어날 필요가 있는 일을 위한 논의를 열어줍니다. 그러나 나는 아직 답을 구하지 못했습니다.

11

프라도 미술관의 천국과 지옥
Heaven and Hell in the Prado

몇 달 뒤 우리는 유럽에서 가장 풍부한 또 다른 회화 컬렉션이 있는 마드리드 프라도 미술관에서 만났다. 필립은 예상 밖으로 안토넬로 다 메시나의 〈천사의 부축을 받는 죽은 그리스도The Dead Christ Supported by an Angel〉부터 찾았다.

필립 이 작은 종교 패널화에 담긴 슬픔과 고통의 묘사는 정말이지 놀랍습니다. 이 작품은 사실 예수의 수난에 대한 묵상입니다. 예수의 머리에서 인간을 구원하기 위해 그가 베푸는 죽음을 느낄 수 있습니다. 천사의 날개와 머리카락, 눈물의 연출에서 훌륭한 서예와도 같은 세부 묘사에 어떻게 경탄하지 않을 수 있겠습니까? 정확한 묘사는 플랑드르 회화의 경향을 띠는 반면 예수의 고전적인 형상은 이탈리아와 고대 미술의 경향을 띱니다. 해골과 죽은 나무들이 흩뿌려진 황량한 전경에 떨어지는 투병한 빛과 구원을 암시하는 듯한 가까운 거리에 있는 초록잎으로 덮인 나무들, 그리고 그 너머의 시칠리아보다는 베네토와 가까워 보이는 메시나에 어떻게 경탄하지 않을 수 있겠습니까? 하지만 안토넬로는 베네치아 화풍도 보여주었습니다.
나는 근처에 있는 프라 안젤리코의 〈수태고지The Annunciation〉도 매우 좋아합니다.
마틴 그 그림을 특별히 좋아하는 이유는 무엇입니까?
필립 그것이 프라 안젤리코의 최고의 작품이어서가 아닙니다. 내가 피렌체에 있는 우피치 미술관이나 산 마르코 수도원에 있었다면 선택했을 베아토 안젤리코(프라 안젤리코의 또 다른 명칭 -옮긴이)의 다른 작품들도 있습니다. 하지만 우리는 그곳이 아닌 여기에 있습니다. 이 작품은 초기 작품으로 원근법 같은 회화적인 장

안토넬로 다 메시나, 〈천사의 부축을 받는 죽은 그리스도〉, 1475~1476

프라 안젤리코, 〈수태고지〉, 1425~1428

치를 모두 완벽하게 해결하지는 못했지만 여기에는 나를 매혹하는 정직함, 소박하다고 할 수 있는 그림에 대한 솔직함이 있습니다. 선명한 색조와 서정성, 우아함과 더불어 인간의 타락과 구원을 모두 환기하는 뛰어난 이중 처리도 넋을 잃게 만듭니다. 정교하고 세심하게 표현한 갖가지 무늬의 태피스트리 같은 아름다운 자연을 배경으로 에덴동산으로부터 달아나는 아담과 이브는 타락을 표현합니다. 오른편 수태고지 장면에서 로지아(한쪽 면 이상의 벽이 없는 트여 있는 방이나 복도 - 옮긴이)에는 성육신의 신비를 통한 구원의 약속이 존재합니다. 천사 가브리엘과 성경 읽기를 방해받은 다소 경계하는 듯하나 순응적인 성모 마리아에게는 (우리가 이렇게 말해도 될지 모르겠지만) 천사 같은 면모가 존재합니다. 그리고 훼손되는 경우가 많은 제단화의 프레델라 패널화들도 모두 제자리에 있습니다. 패널화는 성모의 삶 중에서 기쁜 장면들을 담고 있는데 각각은 매력적으로 이야기를 묘사한 독립적인 이미지입니다.

마틴 존 러스킨의 시대 이래로 미켈란젤로의 근육질 투포환 선수나 카라바조의 거리의 부랑아가 아니라 금발의, 날개가 있고 파스텔톤의 옷을 입은 형상이 우리의 천사에 대한 개념이 되었습니다.

필립 무엇보다 내가 이 〈수태고지〉에 줄곧 끌리는 이유는 이 그림이 나를 기분 좋게 만들어주기 때문입니다. 이 작품에는 평화롭고 복잡하지 않은 무언가가 있습니다. 미술이 인간을 구원해준다고 믿지는 않지만 이 작품을 보면 나는 기분이 좋아집니다.

마틴 우리는 그림의 시각적인 특성, 곧 붓질, 화면 위 물감의 힘찬 필치에 대한 이야기에서 그 정서적 특징에 대한 논의로 옮겨왔습니다. 그리고 그 특징들이 당신에게 어떤 느낌을 전달해주는지 이야기하고 있습니다. 그것은 종종 언급되지 않는, 특히 전통을 중시하는 미술사가들이 결코 언급하지 않는 미술이 할 수 있는 일입니다. 느낌에 대해 이야기하는 것은 비학문적인 것으로 보일 테니까요.

필립 맞습니다. 전 세계 미술관에 방문하는 수천만 명의 관람객들 중에서 미술사가들이나 미술사를 교육받은 사람들의 수가 얼마나 될까요? 대다수의 사람들이 미술 작품 앞에서 반응하고 '느낍니다'. 또는 느끼지 않습니다. 여기에 있

는 알브레히트 뒤러의 두 작품에 대해 생각해봅시다. 당신을 향해 뒤돌아서서 이보다 더 잘생긴 아담이나 사랑스러운 이브를 본 적이 있는지 묻는 것을 왜 부끄러워해야 합니까? 물론 나는 뒤러가 〈벨베데레의 아폴로〉와 같은 작품들을 보았다는 점도 지적할 수 있습니다. 하지만 나는 아담의 얼굴에 드러나는 다정한 표정과 벌거벗은 몸을 가리기 위해 무화과 나뭇잎이 아닌 사과 나뭇가지를 두 손가락으로 들고 있는 방식을 즐기는 것이 좋습니다. 뒤러는 고전 미술의 영향을 받은 인물에 매력적인 관능을 부여했습니다. 그리고 나는 어여쁜 뉘른베르크 아가씨 같은 얼굴을 한, 비너스처럼 표현된 이브를 좋아합니다. 여기에는 그 어떤 미술사도 없습니다. 그저 나 자신의 매우 개인적인 반응만이 있습니다. **마틴** 이브는 상당히 독일인처럼 보입니다. 그녀가 맥주를 대접하는 것을 그려볼 수 있을 정도입니다. 우리는 비극적인 고통과 상실에 대한 그림에서 솔직히 말해 성적 매력이 있는 인물에 대한 이야기로 옮아왔습니다.

전시실 몇 곳을 지나치자 우리는 공포와 마주쳤다. 시각적인 음미와 붓질, 크림 같은 물감의 채색, 선명한 색조와 색채로부터 얻는 즐거움은 우리가 미술사에서 가장 으스스한 그림 중 하나인 이 작품 앞에 서자 초조하고 불안하게 변했다. 그 작품은 바로 피터르 브뤼헐의 〈죽음의 승리The Triumph of Death〉이다.

필립 이 작품은 세부 묘사로 가득합니다. 여기에는 죽은 아기를 먹는 개가 있고, 죽음의 형상이 사람의 목을 길게 베고 있기도 합니다. 그림의 물감층은 유혹적이지만 흠칫 놀라지 않을 수 없습니다.
사실 나는 이 그림을 오래 보고 있을 수 없습니다. 브뤼헐은 순수한 공포와 극심한 고통, 고문을 매우 성공적으로 표현했습니다. 배경의 으스러진 가련한 시체들처럼 당신이 바퀴에 매달려 몸이 부서지는 것을 상상할 수 있습니까? 두드려 맞은 다음에 바퀴 위에 눕혀집니다. 눈을 쪼아 먹는 새들을 견디면서 죽을 때까지 며칠을 기다립니다. 해골로 가득 찬 마차를 보면 나치의 강제수용소를 생각하지 않을 수 없습니다. 이 그림에는 무언가가 있습니다. 이 작품의 탁월함

알브레히트 뒤러, 〈아담과 이브〉, 1507

피터르 브뤼헐, 〈죽음의 승리〉, 1562년경

을 설명해주는 한 요인인 섬뜩하고 냉철한 리얼리즘과 보편성에는 중요한 무언가가 있습니다. 비록 그것이 다소 시대착오적인 반응을 보이게끔 만들지만 우리는 우리의 시대에 속해 있고 그 짐을 결코 떨쳐낼 수 없습니다. 내게 이 그림처럼 작용하는 또 다른 그림이 있습니다. 아마도 훨씬 더 강렬하다 할 수 있는데, 그 작품은 브뤼헤에 있는 헤라르트 다비드의 〈시삼네스의 가죽 벗기기 Flaying of Sisamnes〉입니다. 사형집행인이 부패한 페르시아인 재판관에게 형언하기 힘든 고통을 가하는 기계적인 방식은 참기가 힘듭니다….

마틴 동의합니다. 나도 같은 생각을 했습니다. 하지만 이것은 우리의 시선이 역사에 의해 바뀌었음을 보여주는 완벽한 예입니다. 1900년에 프라도 미술관을 돌아다닌 사람은 우리와 동일한 연상을 하지 않았을 겁니다. 반면에 16세기 중반 플랑드르 관람자라면 아마도 즉각적으로 저지대 국가(유럽 북해 연안의 벨기에, 네덜란드, 룩셈부르크로 이루어진 지역 - 옮긴이)의 신교도들을 공포에 떨게 하고 그들을 몰살시키기 위해서 펠리페 2세가 보낸 암살단을 떠올렸을 겁니다. 브뤼헐이 이 그림을 그리던 바로 그때 그의 고국은 내학살과 부당한 사형 신고, 여론 조작용 재판을 겪고 있었습니다. 그것은 우리가 20세기 중반 전체주의 국가, 오늘날에도 여전히 존재하는 잔인한 정권과 연관 짓는 공포이기도 합니다.

12

히에로니무스 보스와 타인들과 함께
미술을 보는 지옥

Hieronymus Bosch and the Hell of Looking at Art with other People

우리는 초기 네덜란드 회화의 환상적 이미지의 거장인 히에로니무스 보스의 가장 뛰어난 작품 대다수가 있는 전시실로 갔다. 그곳은 초현실주의자뿐만 아니라 필립의 관심을 끌만한 계획된 공간이었다.

필립 이 전시실을 좀 보세요! 우리는 그야말로 보스의 걸작들에 둘러싸여 있습니다.

하지만 이 시각적 향연의 즐거움을 완전한 것으로 만드는 데에는 장애물이 있었다. 말 그대로 장애물이었다. 프라도 미술관은 이 전시실의 작품 중 유명한 한 작품 앞에 간접적인 찬사로 작은 장애물을 세워두었다.

필립 지금 우리처럼 〈쾌락의 정원The Garden of Earthly Delights〉 앞에, 즉 이 그림 앞에 있는 약 8피트 길이의 장애물 뒤에 서면 더 이상 그림을 보지 못합니다. 내가 여러 번 말했듯이 작품은 그저 이미지가 되어버립니다. 이 작품 앞에는 한 무리의 사람들이 모여 있습니다. 오직 이 작품 앞에만 있을 뿐 나머지 다른 작품 앞에는 모여 있지 않습니다.

이 그림은 사건들로 활기가 넘치고 뛰어난 세부 묘사로 가득하며 회화적인 방식으로 훌륭하게 그려졌습니다. 하지만 작품으로부터 멀리 떨어져 있기 때문에 그 모든 것들을 볼 수 없습니다. 〈모나리자〉만큼 상황이 나쁜 것은 아닙니다만, 내 의견으로는 〈모나리자〉는 어쨌든 볼 수 없기 때문에 미술관이 그것을 치운다 해도 아무런 영향이 없을 것입니다. 그런데 왜 모험을 감수하겠습니까? 그

히에로니무스 보스, 〈쾌락의 정원〉, 1500~1505년경

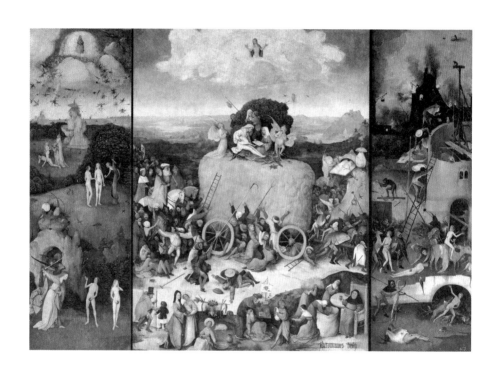

히에로니무스 보스, 〈건초 수레〉, 1516년경

작품은 두꺼운 유리 뒤편에 있고, 늘 100여 명의 관람객이 모여 있습니다. 그 그림을 볼 수 있는 방법은 없습니다.

최상의 흑백사진이 실려 있는 1940~1950년대 책 중에서 한 권을 들고 안락의자에 앉는 편이 더 나을 겁니다. 아니면 매우 정밀한 새로운 웹사이트들을 보는 것이 나을 겁니다. 이런 환경 속에서 보스의 실제 작품을 보려고 노력하기보다 이제는 그런 것들에 의지하는 편이 훨씬 만족스러울 겁니다.

〈쾌락의 정원〉은 이때 10여 명 정도의 관람객만을 앞에 두고 있었다. 하지만 그 작은 규모의 군중과 조심스러운 장애물은 우리가 선호하는 그림을 차분하게 천천히 보는 것을 방해하기에 충분했다. 바로 여기에 필립과 내가 이전에 경험한 미술관 현상이 존재했다. 즉 작품이 유명해질수록 보기는 더 어려워진다. 필립이 뒤이어 지적했듯이 그림이나 조각의 어떤 측면은 원작 앞에서만 제대로 감상할 수 있다.

필립 보스가 그림을 어떻게 그렸는지를 보기 위해 〈건초 수레Haywain〉를 살펴보겠습니다. 이 작품에는 비교적 가까이 다가갈 수 있기 때문입니다. 구름을 봅시다. 그 탁월한 크림 같은 특성이 어떻게 표현되었는지 살펴봅시다. 고개를 앞으로 숙여보세요. 그럼 〈쾌락의 정원〉 앞에 섰을 때 볼 수 있는 것을 보게 됩니다. 이 그림은 뛰어난 감수성과 상상력, 매우 예리한 지성을 지닌 사람이 생각해낸 것입니다. 좋지만 아무 생각이 없는 그림이란 존재하지 않습니다. 좋은 그림은 모두 정신 작용에서 비롯됩니다.

따라서 이 그림의 특성은 복제될 수 없다. 어떤 프린트 기계나 사진, 컴퓨터, LED 스크린으로도 그것을 복제할 수 없을 것이다.

그 이유는 모든 복제가 색채의 유사성에 기대고 있기 때문이다. 그러나 물감은 반투명성, 두께, 반사도 등의 물리적, 화학적 특성을 가지고 있다. 그것은 어떤 복제도 다가갈 수 없는 부분이다. 본떠 그린 모작인 경우에는 상당 부분 담아

낼 수도 있겠지만, 그래도 여전히 필립이 이야기하고 있는 종류의 흔적들, 곧 바이올리니스트나 피아니스트의 리듬감과 손길과 같은 개인적인 손의 자취와 섬세한 붓질은 결여된다.

따라서 이상적인 조건하에서 원작은 비할 수 없는 경험을 제공한다. 그러나 그 조건이 보는 사람에게나 작품에게나 모두 적합해야 한다는 것이 문제이다. 다시 말해 작품이 접근 가능하면서 쉽게 볼 수 있어야 한다. 각종 언어로 말하는 여행 가이드들의 설명을 들으며 주위 사람을 밀치는 이들에 둘러싸여서는 안 된다. 또한 올바른 상태, 즉 피곤하거나 산만한 상태가 아니어야 하며 충분한 시간을 가지고 집중할 준비가 되어 있어야 한다. 필립이 지적하듯이 이는 사실 우리가 프라도 미술관이나 루브르 미술관, 시스티나 성당, 내셔널 갤러리에 있을 때 충분히 가지지 못하는 조건들이다. 이 모든 이유로 복제가 우리에게 값비싸고 모방이 어려운 원본보다 훨씬 더 깊은 경험을 줄 수 있을지도 모른다.

필립 이상적인 감상 조건이 불충분할 때, 다시 말해 원본의 복제 불가능한 아우라가 위태로울 때 오늘날에는 특히 확대된 비율에서도 전혀 손실이 없는, 정밀한 차원에서 원본으로서는 불가능한 상당 부분을 제공해줄 수 있는 고해상도 복제본이 있다는 사실을 인정하지 않을 수 없습니다. 편하게 앉아 있을 때 이 문제에 대해 다시 이야기하기로 합시다.

마틴 대부분 원본보다는 책이나 태블릿 PC, 휴대 전화, 노트북 컴퓨터에서 미술 작품의 사진을 보는 데 훨씬 더 많은 시간을 보내는 것이 21세기 예술 생활의 현실입니다. 그리고 이제는 원본 앞에서는 불가능한 세밀한 수준에서 그림을 볼 수 있는 기술적인 도구들도 존재합니다. 원본 앞에서라면 확대경이 필요할 테고, 그러면 경보기가 울릴 수도 있습니다.

필립 그렇게 확대해서 보는 기능 중 상당수가 무척 매력적이고 유익하다고 생각합니다. 나는 때로 프라도 미술관의 온라인 갤러리나 반 에이크의 헨트 제단화를 보기 위해 게티 아이리스(J. 폴 게티 미술관 온라인 매거진 사이트 - 옮긴이)에서 아주 크게 확대된 세부 묘사를 보면서 큰 즐거움을 얻는 것에 죄책감마저 느꼈습니

다. 나는 몇 시간이고 그것을 볼 수 있고 허리도 아프지 않을 테지만 그것은 실제로 작품 앞에 서는 것과는 전혀 다른 경험입니다.

나는 또한 비엔나에 있는 브뤼헐의 작품 〈갈보리 언덕으로 가는 길The Way to Calvary〉을 다룬 마이클 깁슨의 책 《방앗간과 십자가The Mill and the Cross》를 보고 작품에 있으리라고는 상상도 하지 못했던 먼 원경에 있는 놀랍도록 명확한 아주 작은 인물들을 발견하면서 대단히 즐거웠습니다. 육안으로 그것을 (실제로 조금이라도) 볼 수 있는지 여부는 확인할 수 없었습니다. 나는 볼 수 없을 것이라고 생각합니다. 어떤 경우든 작가가 상상하거나 의도하지 않은 방식으로 보는 것입니다. 하지만 이것이 문제가 됩니까? 결국 그것은 많은 작품 관리자들이 돋보기나 현미경의 도움을 받아 그림을 보는 방식일 따름입니다.

사진이나 다른 이미지가 원작보다 더 낫거나 나쁜, 또는 원작과는 다른 경험을 우리에게 제공하는지 여부는 흥미로운 문제이다.

발터 베냐민은 1936년에 쓴 유명한 글 〈기술 복제 시대의 예술 작품The Work of Art in the Age of Mechanical Reproduction〉에서 사진을 비롯한 그 밖의 다른 방식의 예술 작품 복제가 우리가 작품을 보는 조건을 바꾸었다는 주장을 펼쳤다. 원본은 베냐민이 '아우라'라고 부른 것을 가지고 있다. 하지만 그의 관점에서 아우라는 그 작품의 역사와 '제의적인' 것이라고 부르는 것의 문제였다. 이 '아우라'의 영향력은 예술 작품이 웹사이트나 블로그, 책, 잡지를 통해 수천 가지로 구현되는 현대 세계에서 사라질 위험에 처해 있다.

한편 미술계에는 사진에 의지하는 것이 나쁜 관행이라고 말하는 사람들도 많다. 훌륭한 미술사가 엘빈 파노프스키가 그의 《초기 네덜란드 회화Early Netherlandish Painting》(1953)에서 그랬던 것처럼 사진에 의존하는 미술사가들은 실수할 수 있다. 파노프스키는 대서양을 사이에 두고 자신이 다루는 그림이 있는 곳의 반대편인 미국에서 글을 썼다. 따라서 그는 사진에 의존할 수밖에 없었다. 그 결과, 멜키오르 브뢰델람의 〈수태고지The Annunciation〉의 해석에서와 같은 유감스러운 실수가 발생했다. 성모 마리아가 들고 있는 것은 자주색 털실

이 아니라 갈색 초였고, 따라서 고심하여 만든 이론은 완전히 실패하고 말았다. 미술 거래에 대한 속설처럼 사진상으로 좋아 보이는 작품이 실제로는 형편없는 작품일 수도 있다.

필립 고해상도 사진으로 세부 사항을 보는 것은 그림을 다른 방식으로 보게 합니다. 실제 대상을 앞에 두고 있을 때 눈이 볼 수 있는 한계를 넘어서 그 이상으로 확대하지 않는 경우에도 그렇습니다(눈은 줌 렌즈를 가지고 있지 않다). 그리고 브뤼헐의 〈갈보리 언덕으로 가는 길〉처럼 많은 형상이 등장하고 많은 일들이 벌어지는 작품의 경우(비엔나의 한 웹사이트에 따르면 500명 이상이 등장한다) 아주 묘하게도 초기의 소장자들은 현대 기술이 오늘날 우리에게 보여주는 것만큼이나 많은 것들을 볼 수 있었습니다. 내가 이 이야기를 하는 것은 루돌프 2세의 컬렉션에서 황제가 날마다 (칸막이 없이!) 그림 가까이에 눈을 두고 작가가 예리하게 관찰한 일상의 세부 표현들을 하나씩 새롭게 발견해나가는 것을 즐겼을 수도 있기 때문입니다. 브뤼헐은 결코 정확한 몸짓과 자세를 놓치지 않았습니다. 중략적이지만 순차적인 방식을 통한 이 같은 누적적인 작품 감상 경험은 어떻게 보면 그 작품이 우리가 몇 번이고 미술관을 다시 찾게 하는 걸작이라고 인정하는 것과 같습니다.

이는 오늘날 유행하는 방식과는 정반대입니다. 집에서 핸드폰을 보거나 단순히 '내가 여기에 있었다'는 사실을 보여주기 위해 핸드폰 카메라를 작품을 향해 겨누고는 자리를 뜨는 방식 말입니다. … 어쩌면 우리는 삶의 속도가 매우 달랐던 앞선 시기의 관습으로 돌아가 종종 작은 노트에 스케치를 하던 이들의 주의력과 집중력을 되찾아야 할 겁니다. 당시에 교양 있는 사람들은 대부분 그리는 법을 배웠습니다. 자신이 보고 있는 것을 기록하는 행위는 집중력을 향상시킵니다. 나는 이 주제에 관해 학생들에게 종종 괴테의 말을 인용합니다. "내가 그리지 않은 것은 내가 보지 않은 것이다."

마틴 훌륭한 작품의 경우 보다 오래 바라볼수록 더 많은 것을 보게 된다는 것은 사실입니다. 그리고 바라볼 때마다 새로운 것들을 보게 됩니다. 벨기에의 미

술가 뤽 뛰망은 정말로 좋은 그림은 암기가 불가능하다고 말했습니다. 이 그림과 같은 작품은 결코 고갈되지 않습니다. 물론 당신이 그림의 확대에 대해서 말한 것은 옳습니다. 세부 묘사를 찍은 사진은 미술을 단편적으로 보는 자연스러운 방식이 되었습니다. 책 디자이너들은 아주 작은 세부 묘사를 확대해 작품 전체의 이미지와 함께 우표 크기로 복제하기를 좋아합니다.

필립 그것은 1940년대 후반에 나온, 전체 작품 없이 세부 삽화만 실은 스키라 출판사의 작은 책보다 낫습니다.

마틴 하지만 모든 복제에는 문제가 있습니다. 많은 면에서 실제 대상과 물리적으로 다르기 때문입니다. 헨트 제단화는 빛나는 화면이 아닙니다. 그것은 또한 화가가 광택이 있는 종이에 잉크로 그린 작품도 아닙니다. 유화는 캔버스 표면 위에 놓인 일련의 화학적 층들로 대개 두껍고 반투명합니다. 전시실에서 유화를 본다면 특정한 시각적 즐거움을 지닌 단단한 조각적 오브제로 볼 수 있습니다.

필립 그것은 메트로폴리탄 미술관에 있는 누조의 작품처럼 손으로 잡을 수 있는 것입니다. 하지만 이런 이상적인, 작품과의 개인적이고도 물리적인 접촉은 널리 공유될 수 없습니다. 회화는 미술관에서의 엄격하고 고정적이며 불편한 감상에 크게 저항하는 미술의 한 범주입니다. 다른 매체들은 그러한 경향이 훨씬 덜합니다. 미술관 연구실 탁자에 앉아서 덮개 안에 있는 드로잉을 하나씩 만져보는 일은 액자로 씌워져 전시실 벽에 고정된 채 늘어서 있는 드로잉을 보는 것과 비교할 수 없습니다. 이것이 내가 늘 난간을 설치하는 것을 좋아한 이유입니다. 그 난간은 영국 박물관이 처음 시도했고, 일부 미술관에서 이따금씩 따르고 있는 관행이라 알고 있습니다. 전시실에 허리 높이의 난간을 설치함으로써 관람객이 그 위에 팔꿈치를 기댄 채 편안하게 몸을 앞으로 숙이고 드로잉을 볼 수 있습니다.

우리는 부득이하게 촉각적인 경험을 요하는 많은 작품들을 보게 됩니다. 메달과 작은 명판, 작은 조각상, 그 외의 많은 작은 오브제들은 손으로 잡고 어루만지며 돌려보는 등의 행위를 요청합니다. 경비가 뒤돌아 있을 때 광택이 감도

는 대리석 조각을 향해 손을 뻗고자 하는 욕망에 저항할 수 있는 관람객이 얼마나 될까요?

시피온 보르게즈 주교가 지안 로렌초 베르니니의 〈아폴로와 다프네Apollo and Daphne〉를 지나칠 때마다 거의 매번 그 독특한 질감을 느끼고자 작품을 향해 손을 뻗었다는 이야기를 들어봤을 겁니다. 그보다 몇 세대 뒤의 인물인 폴린 보나파르트 보르게즈의 남편 카밀로 보르게즈 왕자에 대해 알려진 바에 따르면, 나는 카밀로의 손이 폴린보다는 안토니오 카노바가 만든 비너스로 분한 폴린을 묘사한 대리석 조각을 어루만지는 데 더 많은 시간을 보냈을 것이라 확신합니다.

마틴 그다음으로 색채의 문제가 있습니다. 최근에 이야기를 나눈 한 작가는 흑백 도판이 컬러 도판처럼 작품을 형편없이 왜곡하지는 않는다고 했습니다. 복제 이미지에서 색은 항상 틀립니다. 그리고 크기의 경우 그 왜곡이 훨씬 더 분명합니다. 크기는 그림의 효과에 있어 늘 중요한 요소입니다. 폴 세잔이 지적했듯이 1킬로그램의 파란색은 작은 반점보다 더 푸릅니다. 당연히 질감은 복제된 이미지에서 변하기 마련입니다. 따라서 사진은 조직적으로 전 방면에서 작가의 의도를 뒤엎습니다.

필립 흑백과 컬러 도판에 대한 논쟁이 있습니다. 전자를 선호하기는 하지만 그것은 결함이 있습니다. 두 가지 모두 작품을 왜곡합니다. 흑백 도판은 빨간색을 과장하고 노란색을 희미하게 만든다는 비난을 받을 일은 없겠지만, 작품을 밝고 어두운 명암으로 축소하고 색채의 개념을 모조리 제거합니다. 나는 색을 복제하는 경우가 보다 분명한 과실을 범한다는 점을 인정합니다. 모르는 사람에게는 그 위장이 보다 강렬하게 작용하기 때문입니다. 그 사람은 아마도 작품의 실제 상태를 보고 있다고 생각할 것입니다. 하지만 흑백 도판을 보는 경우에는 그것이 작품의 실제가 아니라는 점을 인식하게 됩니다.

13

티치아노와 벨라스케스
Titian and Velázquez

우리는 위층으로 올라가 중앙 전시실을 따라 걸었다. 그곳은 루브르 미술관의 대회랑처럼 길고 넓지는 않았지만 그와 유사한 형태로 걸작들이 가득했다. 그 공간을 거닐면서 벽에 걸린 그림들을 비교하고 대조하는 것은 전형적인 18~19세기 회화 미술관의 경험이다.

필립 우리 미술관 시대의 시선이 낳은 한 가지 결과는 작품들을 비교하며 보는 법을 학습했다는 점입니다. 나는 이렇게 한 미술가가 같은 주제를 변주한 작품들이 나란히 있을 때 늘 가던 길을 멈춥니다. 여기에는 그리스도의 매장을 다룬 티치아노의 작품이 두 점 있습니다. 이 경우에 각 작품을 전적으로 독립적인 것으로 보기는 불가능하다고 생각합니다. 어쨌든 두 작품 모두와 관계를 맺으며 차이점을 찾는 것에 끌리게 됩니다. 첫 번째 작품은 1559년 작으로, 비교적 작가의 후기 작품에 속하지만 다른 작품보다는 앞선 시기에 제작된 것으로 완결성이 있습니다.

그리스도의 몸은 무게감과 실재감을 가지고 있으며 매우 뛰어난 고전 조각상과 유사합니다. 죽음 때문에 늘어진 부드러운 피부는 흐릿한 빛 속에 빛나고 있습니다. 이 장면의 모든 것, 즉 석관과 천, 팔다리, 얼굴은 빛과 화법에 의해 조화로운 전체 속으로 완벽하게 통합됩니다.

두 번째 작품을 보겠습니다. 이 그림은 1570년경 작품으로 훨씬 나중에 제작되었습니다. 미완성이고 상태가 썩 좋지는 않습니다. 구성은 거의 동일하지만 붓의 필치와 드로잉이 보다 느슨하고 분위기가 다릅니다. 더 침울합니다. 앞의 작품에서는 니고데모인 듯한 오른쪽 인물이 진한 빨간색 옷을 입고 있지만, 여

티치아노, 〈그리스도의 매장〉, 1559

티치아노, 〈그리스도의 매장〉, 1572

기서는 무늬가 있는 흐릿한 갈색 옷을 입고 있습니다. 이 〈그리스도의 매장The Entombment of Christ〉은 막달라 마리아의 슬픔이 보다 격렬하게 표현되어 있기 때문에 과장되어 보이고 오페라 같은 성격을 띱니다. 예수는 고전적인 의미에서 보면 어쩐지 그 기품이 덜하고 죽었다는 사실이 보다 분명하게 드러나면서 더욱 시체 같아 보입니다. 나중에 제작된 이 작품에서 보다 대규모로 공방의 참여가 이루어졌다는 사실에 대한 많은 기록이 있지만, 나는 여기서 작품들의 각기 다른 정서적 효과에 초점을 맞추고 싶습니다.

마틴 우리 앞에 놓인 두 작품은 비교적인 감식안과 미술사에 대한 연습 문제이면서 동시에 훌륭한 미술가가 그의 접근 방식을 살짝만 바꾸어도 결과물인 작품이 얼마나 달라질 수 있는지에 대한 가르침이기도 합니다. 미술관이 존재하기 전에는 이러한 비교는 오직 작가의 작업실에서만 할 수 있었습니다. 다른 어느 곳에서 동일한 작품의 두 가지 버전을 볼 수 있었겠습니까?

펠리페 2세가 이 두 점의 〈그리스도의 매장〉을 소장했을 때 동일한 작가의 동일한 주제를 다룬 유사한 작품을 소장하고자 하는 컬렉터는 이례적이었을 것이다. 그는 이 그림들을 우연히 얻게 되었던 것 같다. 앞서 제작된 그림은 그를 위해 제작되어, 1559년에 원숙미 넘치는 에로틱한 두 점의 신화 그림 〈디아나와 칼리스토Diana and Callisto〉, 〈디아나와 악타이온Diana and Actaeon〉과 함께 마드리드로 보내졌다.

두 번째 〈그리스도의 매장〉은 한동안 티치아노의 작업실에 있었던 것으로 보인다. 바사리는 1566년에 이미 이 작품을 그의 작업실에서 봤다. 분명한 것은 이 작품이 안토니오 페레즈라는 사람의 컬렉션에 속해 있다가 1585년에 그가 죽은 뒤 왕에게 건네졌다는 사실이다. 왕은 티치아노의 유사한 두 작품이 나란히 걸려 있는 것을 원치 않았던 것 같다.

이제는 책과 웹사이트, 사진 복제를 통해 이렇게 비교하며 보는 방식이 보편화되었지만, 21세기라 해도 이와 같이 작품 두 점을 눈앞에 두고 나란히 보려면 훌륭한 미술관에 가야 한다.

이 화가를 고용한 펠리페 2세와 그의 아버지 카를 5세 덕분에 프라도 미술관은 티치아노의 고향인 베니스의 어느 교회나 컬렉션보다 그의 작품을 풍부하게 갖추게 되었다.

우리는 전시실을 따라 몇 걸음 더 걷다가 티치아노의 또 다른 말년 걸작인 〈성 마가레트St Margaret〉 앞에서 걸음을 멈췄다. 이 작품은 성인과 용 뒤편의 배경에 명멸하는 멋진 석호 풍경을 담고 있다.

필립 이 그림은 그 자유로움 때문에 경탄하게 되는 터너와 같은 19세기 화가들의 작품과 같은 맥락에 있다고 볼 수 있습니다. 심지어 터너도 석호가 있는 베니스의 풍경을 그린 이런 방식에는 근접하지 못했습니다. 마치 불타는 듯합니다! 붓의 필치를 볼 때 이 작품은 어느 시기의 어느 작품 못지않게 자유롭습니다.

티치아노는 터너보다는 컨스터블과 훨씬 더 관계가 깊다고 할 수 있다. 알다시피 컨스터블은 티치아노를 존경했다. 앞선 세대의 화가들, 곧 루벤스, 클로드 로랭, 푸생, 티치아노에 대한 미술 강의를 했던 그는 특히 그가 결코 보지 못한 작품인 제단화 〈순교자 성 베드로의 죽음The Death of St Peter Martyr〉을 강조하며 티치아노의 작품에 대해 감동적인 찬사를 보냈다. 이 제단화는 산 조반니 에 파올로 교회에 있었다(이 작품은 19세기에 화재로 소실되었기 때문에 사실 우리도 볼 수 없다. 심지어 사진 촬영도 되어 있지 않다).

어떻게 보면 컨스터블은 미술관 시대의 시선을 가지고 있었다. 그는 자신의 그림을 역사적으로, 그리고 비교의 관점에서 생각했다. 하지만 그에게는 문제점도 있었다. 실제 미술관 시대의 여명기에 살았던 그는 영국을 벗어난 적이 없었다. 영국 최초의 공공 미술관인 덜위치 미술관이 개관했을 때 컨스터블은 이미 중년이었다. 따라서 그가 티치아노의 그림을 원작으로 보았을 기회는 많지 않았을 것이다.

아마도 그가 원작으로 볼 수 있었을 것으로 추정되는 티치아노의 뛰어난 작품은 〈악타이온의 죽음The Death of Actaeon〉으로, 당시 런던의 개인 소장품이었다.

디에고 벨라스케스, 〈브레다의 항복〉, 1635

이 작품은 티치아노의 가장 자유로운 작품 중 하나이다. 추상화가인 내 친구는 미완성작인 이 그림의 몇몇 부분이 마치 캔버스를 향해 물감을 던진 듯하다고 감탄했다. 그리고 컨스터블의 후기 작품은 그 거친 특성에 있어서 잭슨 폴록을 연상시킨다.

나에게 티치아노는 적어도 특정 분위기에 있어서 모든 화가들 중에서 가장 뛰어나다. 하지만 필립에게는 그렇지 않았다. 그는 자신이 최고로 꼽는 벨라스케스의 작품들을 보고 싶어 했다. 프라도 미술관이 티치아노의 작품을 특별히 잘 갖추었다고 한다면, 벨라스케스의 작품은 거의 독점하고 있다고 할 수 있다. 런던의 내셔널 갤러리, 비엔나의 미술사 박물관, 뉴욕의 메트로폴리탄 미술관 등 다른 미술관들도 그의 작품을 상당수 가지고 있지만 벨라스케스의 작품을 보려면 마드리드에 와야 한다. 그는 그의 작업 이력의 대부분을 스페인 왕의 궁정화가로 보냈기 때문이다.

우리는 벨라스케스가 그린 몇 점의 경이로운 그림들 중 하나를 보았다. 필립이 말했듯 이 작품을 보면 현존하는 가장 뛰어난 그림이라는 생각을 하게 된다. 그 작품은 바로 〈브레다의 항복The Surrender of Breda〉이다.

필립 〈브레다의 항복〉을 원작으로 볼 때 이해하게 되는 것은 크기입니다. 이것은 어떤 책을 통해서도 알 수 없습니다. 작품 속 인물들은 실물 크기보다 조금 더 큽니다. 이 작품은 서술적인 미술의 위대한 기념비 중 하나입니다. 다른 사람들처럼 나는 매우 훌륭하게 표현된 한 귀족에 대한 다른 귀족의, 즉 패자에 대한 승자의 자비로운 몸짓에 완전히 압도당합니다. 이 모두는 뒤편의 옅은 파란색 군복을 입은 군인들을 비추는 빛을 배경으로 도드라집니다. 그다음으로 그림 속을 돌아다니며 뒷모습으로 포착한 거대한 말을 포함해 그림의 상당 부분에서 드러나는 대담함을 보기 시작합니다. 많은 인물들이 뒷모습을 보여주고 있고, 아마도 자화상인 듯한 오른쪽 끝의 인물과 왼쪽 끝의 인물은 그들의 시선을 통해 보는 사람을 사로잡습니다. 이 모든 장치들은 우리를 적극적인 참여자로, 또는 적어도 수동적인 구경꾼 이상으로 만듭니다. 그리고 세심하게 배열된

창들이 있습니다. 이것은 이 그림이 초기 논평자들과 떨어질 수 없는 요소입니다. 사실 이 작품은 오랫동안 〈창들Las Lances〉이라는 제목으로 알려졌습니다. 벨라스케스에 대해서는 이야기하기가 매우 어렵습니다. 그는 나의 말문을 막아 버립니다. 왜냐하면 그는 기적, 즉 물감을 살아 있는 것으로, '진실'로 전환시키는 기적의 화가이기 때문입니다. 1650년 로마 판테온에서 개최된 전시를 방문한 어떤 사람이 벨라스케스가 그린 후안 데 파레하의 초상화를 보고 이렇게 외쳤습니다. "이것 봐, 이것은 살아 있어!" 그 초상화는 현재 메트로폴리탄 미술관에 있습니다.

우리는 한참 동안 작품에 빠져 〈브레다의 항복〉 앞에 서 있었다.

필립 벨라스케스는 렘브란트처럼 그림을 그리는 것을 좋아했던 것이 분명합니다. 이것이 바로 그가 왜 생애 말년에 왕에게 복무하기 위해 기본적으로 그림 그리기를 그만두었는지 이해하기 어려운 이유입니다. 그 업적을 인정받아 그는 산티아고 기사단에 가입되었습니다.
마틴 그것은 벨라스케스에 대한 핵심적인 사실입니다. 그는 훌륭한 화가였고, 그의 감수성은 이 컬렉션 안에서 형성되었습니다.
필립 그렇습니다. 그는 왕의 조언자로서 컬렉션을 형성하는 데 도움을 주었습니다.

벨라스케스는 미술가로서 상당히 특이한 경력을 가지고 있다. 그는 말하자면 미술관 큐레이터의 선조이다. 그는 스페인 왕실의 컬렉션을 늘리고 그것을 왕의 궁전에 자리 잡게 하는 데 상당한 시간을 보냈다. 미술사가 조나단 브라운은 이 주제에 대해 흥미로운 글을 쓰기도 했다. 어떻게 보면 벨라스케스는 미술관 시대의 시선을 가진 최초의 미술가들 중 하나였다고 볼 수 있다. 그는 자신의 삶을, 또는 삶의 상당 부분을 우리가 프라도 미술관에서 돌아다니며 보고 있는 바로 이 컬렉션에 쏟아부었다. 화가로서 그는 세비야에서 그를 가르친 이류 지방 미술가만큼이나 이곳에서 볼 수 있었던 그림들, 특히 티치아노와 렘브

란트의 작품들로부터 가르침을 받았다.

달리 말해 벨라스케스는 수 세기에 걸친 화가들의 대화에 참여했던 셈이다. 그는 자신보다 앞서 살았던 대가들의 작품을 보고 배웠다. 프란시스코 고야는 그보다 100년 뒤에 스페인 왕의 화가가 되었는데, 그는 벨라스케스의 작품으로 둘러싸여 있었다. 벨라스케스는 또한 에두아르 마네가 19세기 중반 프라도 미술관을 방문했을 때 그에게도 엄청난 영향을 미쳤다. 따라서 이 컬렉션으로부터 배운 서양 미술의 중요한 화가들의 연결고리가 만들어진다. 사실 그중 두 사람의 경우에는 이 컬렉션 속에서 생활했다. 이때는 마네가 내 마음속에 자리하고 있었다. 마드리드에 오기 직전에 런던의 왕립미술원에서 대규모로 열린 마네의 초상화 전시를 보고 글을 썼기 때문이다. 그 전시 도록에는 마네가 1860년대에 마드리드를 방문했을 때 보았던 스페인 회화에 대한 그의 반응을 알려주는 편지에서 발췌한 생생한 인용문이 실려 있었다. 그러므로 나는 프라도 미술관을 어느 정도는 마네의 눈을 통해 본 셈이다.

14
시녀들
Las Meninas

조금 더 걸어가니 벨라스케스의 〈시녀들〉이 나타났다. 이 작품은 필립이 종종 꼽아보기 좋아하는 지금까지 제작된 그림들 중 가장 훌륭한 작품의 후보작이다. 분명 사소하고 스쳐가는 한 순간, 즉 왕과 왕비가 모델 작업을 중단시킨 순간의 묘사가 미술의 불가사의인 외관과 실재의 핵심 속으로 파고드는 듯했다. 작가 마이클 제이콥스는 미술사 수업에서 들은 그림에 대한 뛰어난 언급을 즐겨 인용했다. "아무 일도 일어나지 않는다. 하지만 모든 일들이 일어나고 있는 중이다." 이 작품은 사진으로 자주 봤다 하더라도 원작 앞에 설 때면 언제나 훨씬 더 강렬하게 느껴지고, 왠지 다르게 보이는 훌륭한 작품들 중 하나이다.

필립 복제 인간처럼 미술 작품의 동일한 복제가 가능하다 해도 그 복제는 그것이 기대고 있는 원작을 결코 대체할 수 없을 겁니다. 왜냐하면 복제본은 핵심 요소인 원본성을 결여할 것이기 때문입니다. 예를 하나 들어보겠습니다. 이 완벽한 걸작에 대한 모든 역사적, 미술사적 자료들을 제처놓고 이곳 프라도 미술관에서 〈시녀들〉 앞에 서면 관람자는 작품의 순수한 아름다움에 대한 이해와 함께 자기 앞에 있는 그림이 벨라스케스가 그린 작품이라는, 즉 작가가 창조적인 천재성의 폭발하는 힘을 발휘해 물감을 기적과 같은 박진성으로 변형한 바로 그 작품이라는 확고한 믿음과 확신, 절대적인 신뢰로부터 큰 흥분을 얻게 됩니다. 그 흥분은 또한 이 오브제가 다른 것이 아닌, 즉 미술관 벽에 걸린 그의 다른 작품이나 사이버 미술관의 복제품이 아닌 펠리페 4세가 약 350년 전에 감탄하며 그 앞에 섰던 바로 그 오브제라는 사실에 대한 전적인 믿음으로부터도 생겨납니다. 미술관은 결코 원본성의 마법을 포기할 수 없습니다. 대중이 언

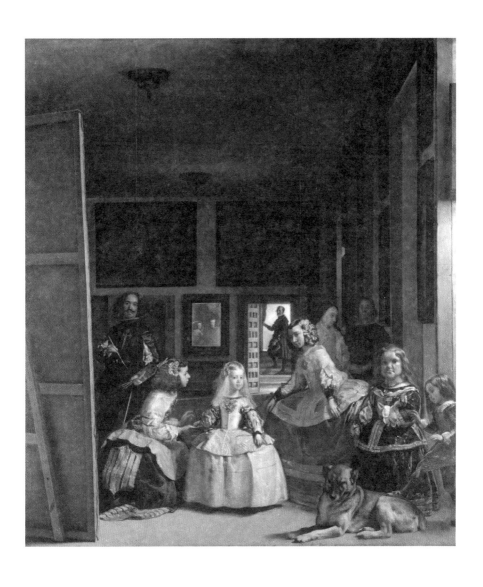

디에고 벨라스케스, 〈시녀들〉, 1656

디에고 벨라스케스, 〈어릿광대 세바스티안 데 모라〉, 1646년경

제나 그것을 요구할 것이기 때문입니다.

복제에 대해 한마디만 더 하겠습니다. 미래 세대에는 컴퓨터 화면이 대단히 매력적이어서 기술이 완벽한 복제본의 창조를 가능하게 만들어준다면 사람들은 원본과 복제를 더 이상 구분하지 않을 것이라고, 또는 그 구분에 신경 쓰지 않을 것이라고 예측해왔습니다. 나는 그럴 것이라고 생각합니다.

하지만 이러한 짐작보다 좀 더 나은 추측을 해볼 수도 있습니다. 마이크로소프트사의 창업자 빌 게이츠는 가장 기술 지향적인 사람에게 있어서도 원본과 복제본의 구분이 얼마나 명확할 수 있는지 명백한 증거를 보여주었습니다. 그는 단돈 몇 달러면 다 빈치의 '레스터 사본Leicester Codex'의 훌륭한 복사본을 가질 수 있었을 겁니다. 하지만 1994년 세계의 미술 작품을 담은 거대한 디지털 기록 보관소 '코비스'를 만들려고 하던 때 그는 원본을 구입하기 위해 3,000만 달러를 썼습니다. 이것은 매우 분명한 사례입니다.

필립과 나는 전시실 몇 곳을 지나가다가 궁정의 난쟁이들과 어릿광대들을 그린 벨라스케스의 초상화가 있는 굉장한 방에 들어섰다. 우리는 세바스티안 데 모라를 그린 작품부터 보기 시작했다. 필립의 감격은 몇 분 전 〈브레다의 항복〉 앞에 서 있었을 때보다 훨씬 더 격렬했다.

필립 이 인물이 지닌 인간성, 위엄을 보세요! 결함도 있습니다. 잘못된 위치에 물감을 채색한 가장 밝은 부분을 보세요. 사람은 이렇게 할 수 없습니다. 벨라스케스는 신이었습니다. 세바스티안 데 모라는 우리를 향해, 그리고 우리 너머로 시선을 고정시키며 저기에 있습니다. 그는 지금 350년 전처럼 살아 있는 상태로 우리의 공간 안에 존재합니다. 그렇다 해도 결국 이것은 그림입니다. 캔버스 위에 채색된 유화물감이지만 포토리얼리즘(1960년대 후반에 등장한 미술의 한 경향으로 사진과 같은 극도의 사실주의적 묘사의 특징을 보여준다. -옮긴이)의 그림은 분명 아닙니다. 그래서 작품 속 그의 얼굴과 생각, 영혼을 바라보면서 동시에 물감의 표면을 바라보게 됩니다. 물감의 표면을 말입니다! 그것이 이 멋진 그림에 들어 있는 또

디에고 벨라스케스, 〈어릿광대 파블로 데 바야돌리드〉, 1635년경

다른 즐거움입니다.

그리고 저기에 어릿광대 파블로 데 바야돌리드가 양감을 지닌 채 공간 속에 서 있습니다. 그런데 바닥은 어디에 있고 벽은 어디에 있습니까?

벨라스케스는 어떠한 구분도 없이 용케 공간을 그렸다. 그리고 그것은 마네에게 영향을 미쳤다. 마네는 1865년 9월 1일, 바로 이 그림 앞에 서 있었다. 그는 그날 친구이자 후원자인 테오도르 뒤레와 함께 프라도 미술관을 방문했다. 이 그림은 벨라스케스의 다른 그림과 고야의 〈1808년 5월 3일Third of May 1808〉과 더불어 그에게 특히 강력한 영향을 미친 그림들 중 하나이다.

마네는 마드리드에 머무는 동안 동료 화가인 앙리 팡탱-라투르에게 쓴 편지에서 벨라스케스가 '최고의 대가'라고 주장했다. 그리고 이렇게 덧붙였다. "이렇게 훌륭한 그의 전작 가운데에서 가장 특별한 작품이자 아마도 이제까지 그려진 것 중 가장 특별한 그림은, 펠리페 4세 시대의 유명한 배우를 그린 초상화라고 도록에 설명된 그림이라 할 수 있습니다." (그는 바로 이 그림을 말한 것이다.) "배경은 사라지고 그 사람을 둘러싼 공기만이 있을 뿐입니다. 그는 온통 검은색이지만 살아 있는 듯합니다."

마네 역시 미술관 시대의 시선을 가지고 있었고, 프라도 미술관 방문을 통해 많은 것을 배웠다(실상 어느 정도 화가로서 성장했다). 그로부터 1세기 반이 지난 현재 우리는 일정 부분 그의 눈을 통해 벨라스케스의 작품을 보고 있다. 그의 반응과 그 반응이 낳은 그림이 우리의 시선 안에 자리잡고 있었다.

15

고야 : 외도
Goya : An Excursion

다음 날 우리는 프라도 미술관으로 돌아오기 전에 회화 애호가들의 성지순례지 중 규모가 작은 한 곳을 방문하기로 했다. 그곳은 산 안토니오 데 라 플로리다 성당으로 마드리드 중심부의 동쪽에 위치한 18세기 후반에 지어진 소규모 건축물이다. 하지만 이곳 방문의 핵심은 건축물이 아니라 1798년 고야가 6개월 넘게 걸려 완성한 프레스코화로 완전히 뒤덮인 천장과 돔에 있었다. 따라서 예배당 내부는 단일한 고야의 작품과 다름없다. 현대미술 용어로 말하자면 장소 특정적 설치 작품인 셈이다. 우리는 안으로 걸음을 옮겼다. 머리 위로 고야가 만든 시각 세계가 펼쳐졌다.

필립 이것은 전체가 하나의 작품을 이룹니다. 모든 것이 이해하기 쉽고 가까이 있습니다. 고야는 거대한 교회나 대단히 많은 주제에 대해 생각할 필요가 없었습니다. 그래서 작품이 대단히 응집력 있고, 작가의 흔적이 도처에서 드러납니다. 이 작품은 건축적이지만 친밀함을 느낄 수 있는 규모입니다.

마틴 중앙의 작은 돔에 파도바의 성 안토니오가 일으킨 기적에 대한 묘사가 있습니다. 고야는 돔의 아랫부분에 나무 난간이 있는 환영적인 울타리를 그렸습니다.

필립 나는 이 작품의 통일성이 마음에 듭니다. 작품이 이루고 있는 캐노피(건축에서 제단 등의 윗부분을 덮는 덮개 - 옮긴이)를 말하는 겁니다. 천장의 트롱프뢰유는 건물과 같은 유형으로 그려져 있습니다. 고야는 많은 천장 장식의 전통에 따라 프레스코화의 장면을 건축의 한 부분처럼 그렸습니다. 그 효과는 우리가 거대한 바로크 성당에서 약 200피트 위를 올려다보고 있는 것이 아니라는 점에서 오히

프란시스코 고야, 〈성 안토니오의 기적〉, 산 안토니오 데 라 플로리다 성당, 1798

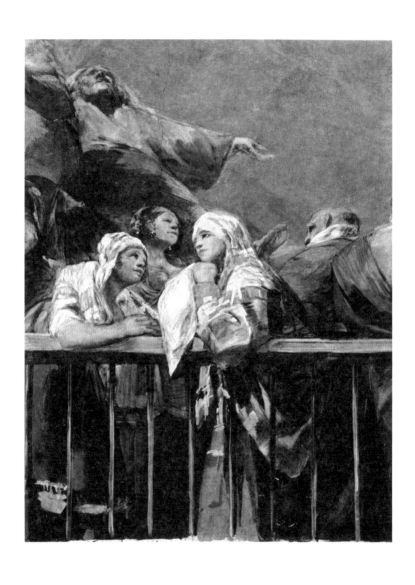

프란시스코 고야, 〈성 안토니오의 기적〉(세부), 산 안토니오 데 라 플로리다 성당, 1798

려 더 인상적입니다. 돔의 발코니에서 내려다보는 다양하고 평범한 사람들의 모습이 아주 뛰어납니다.

성인과 그가 일으킨 기적은 작은 돔의 아랫부분에 빙 둘러선 소용돌이치는 군중 속에서 거의 세부 묘사처럼 드러난다. 성 안토니오가 헐벗은 남자를 죽은 사람들 가운데서 일으켜 세우고 있다. 혼잡한 군중, 곧 고야의 다른 그림에 등장하는 마하(고야 시대에 마드리드의 번화가에 등장한 세련된 옷차림의 여성을 이름 - 옮긴이)와 유사한 아름다운 젊은 여성들과 위험하게 난간으로 기어오르는 아이들, 그리고 흰 수염이 난 나이 든 사람들이 그들을 에워싸고 있다. 그들은 그 마을의 대표적인 사람들이다. 바로 200년 전 이곳 밖으로 나가면 만났을 법한 사람들 말이다.

이 작품의 진정한 주제는 성인과 그 기적이라기보다는 그것을 지켜보는 사람들이다. 그림 속 18세기 마드리드 사람들은 현대의 구경꾼인 우리와 같은 관중이다. 사실 이날 아침 이 성당에는 필립과 나만 있었기 때문에 그들의 수가 훨씬 더 많았다.

필립 돔 주위의 애프스(한 건물 또는 방에 딸린 반원형의 내부 공간 - 옮긴이)와 스판드렐(건축에서 아치와 상부의 수평재로 둘러싸이는 삼각형 모양의 공간 - 옮긴이)에 있는 천사들은 그다지 성스러워 보이지 않습니다. 이들은 고야가 주변 사람들에게서 포착한 멋진 젊은 여성의 이미지입니다. 왕비 마리아 루이사의 시녀들과 흡사해 보입니다. 또는 파리 어느 번화가에 있는 사람들을 애프스 천장으로 옮겨 온 것 같습니다. 여기 있는 의자에 앉아 이 무리 저 무리의 사람들을 보다가 애프스 저쪽 편에 있는 다채로운 옷을 입은 세 명의 젊은 여자 천사들에 주목하는 일은 대단히 멋진 경험입니다.

마틴 내가 보기에 그 천사들은 천사로 분장한 채 무대 위에 있는 것 같습니다. 사실 모든 요소에 일부러 연극적으로 과장한 측면이 있습니다. 이 작품은 아마도 서구 미술 역사에서 가장 마지막으로 제작된 대규모 종교 프레스코화일 것

입니다. 고야도 이 점을 어느 정도 알고 있었을 겁니다.

필립 고야는 이 프레스코화를 18세기 말에 그렸는데, 당시는 프랑스혁명이 일어나 현대 세계가 시작되던 무렵입니다. 대규모 건축적인 회화 역사에 있어서 하나의 장이 더 있습니다. 외젠 들라크루아가 그린 파리의 생 쉴피스 성당 벽화가 그것입니다. 그는 야곱과 천사를 위엄 있게 묘사했습니다. 그리고 루브르 미술관 아폴론 회랑의 웅장한 천장화도 있습니다.

고야가 이 그림을 그렸을 때 그의 무덤이 성당 안에 안치될 것이 예정되어 있었다. 1798년, 그는 오십 대 초반이었지만 전혀 듣지 못했다. 고야는 망명 중이던 1828년에 보르도에서 죽었고, 그의 시신은 스페인으로 보내져 이 성당에 묻혔다.

마틴 이 작품에서 고야는 조반니 바티스타 티에폴로보다 기법적인 측면에서 훨씬 더 느슨하고 자유롭습니다. 이 프레스코화는 매우 신선하고 생생해 보입니다. 마치 얼마 전에 그려진 듯합니다. 아마도 이 그림들은 세척 과정을 거쳤을 겁니다.

필립 맞습니다. 몇 차례의 복원 작업이 있었습니다. 이 프레스코화는 예전에 수해를 입었습니다. 우리가 보는 어느 정도 오래된 작품들은 모두 변형되어서 복원 과정을 거쳤습니다. 슬프게도 세계의 미술 유산은 다른 사물들과 마찬가지로 불가피한 물질의 퇴화 작용에 대한 면역력이 없습니다.

16

루벤스와 티에폴로, 다시 고야
Rubens, Tiepolo, Goya Again

프라도 미술관으로 돌아온 우리는 또 다른 전시실들을 부지런히 다녔다. 이 미술관은 5~6명의 대가, 곧 루벤스, 티치아노, 벨라스케스, 엘 그레코, 고야, 보스의 작품을 상세히 볼 수 있다는 점에서 고유의 명성을 얻고 있다. 벨라스케스와 보스, 티치아노의 작품에 상당한 시간을 보낸 우리는 이제 루벤스가 주제인 전시실로 향했다.

필립 프라도 미술관에서 만끽하게 되는 것은 펠리페 2세와 펠리페 4세의 취향입니다. 우리는 주로 왕실의 컬렉션을 보고 있습니다. 이것이 프라도 미술관이 응집력이 있다고 느끼는 이유입니다. 이 왕들은 다른 무엇보다 티치아노와 루벤스가 묘사한 여성의 아름다움을 좋아했습니다. 〈삼미신The Three Graces〉의 인물들은 어느 여신이든 용납할 수 있을 만큼 세속적입니다. 살과 피로 이루어진 그들은 모두 루벤스가 그린 드넓은 풍경 속에서 삶에 바치는 찬양의 춤을 추고 있습니다. 배경에는 그 광경을 쳐다보는 사슴이 있습니다.

나는 풍만한 누드의 윤기가 흐르는 젖빛 피부, 피부의 진주 같은 광택, 엄지손가락이 왼쪽 여신의 살을 파고드는 방식을 좋아합니다. 그리고 카리스마가 넘치면서도 다정한 여신들의 표정도 좋아합니다. 이 여신들의 풍부한 형태는 매우 자연스럽고도 호의적으로 제시되고 있습니다. 그런데 이 세 명은 모두 루벤스의 두 아내 엘렌 푸르망, 이사벨라 브란트와 유사해 보입니다. 이 작품은 여성의 아름다움과 사랑, 풍부함에 대해, 그리고 그것을 물감으로 훌륭하고 감각적으로 전환한 것에 대해 보내는 찬가입니다.

마틴 그렇습니다. 당신은 마치 루벤스가 개인적으로 좋아했던 것을 우리에게 말

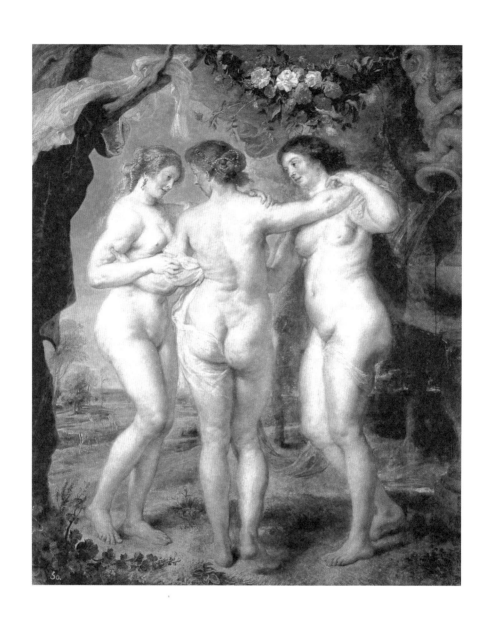

페테르 파울 루벤스, 〈삼미신〉, 1630~1635

해주고 있는 것 같군요. 구성은 고풍스럽지만 세 명의 여성은 자연주의적이고 뚜렷한 플랑드르 미술의 특징을 띱니다. 하지만 이제는 그들의 풍만한 육체가 작품을 감상하는 데 장애물이 됩니다. 루벤스는 패션쇼에 깡마른 모델을 세우는 시대를 위해 그림을 그린 것이 아니니까요.

필립 그의 눈에는 풍만한 사람들이 아름다워 보였을 겁니다. 작품 속 여성들은 고전 조각과 티치아노의 작품에서 유래했습니다. 그렇지만 대부분은 실물을 보고 그렸습니다.

마틴 루벤스는 성과 속, 물질과 정신을 동일한 열정과 열의를 가지고 다루었습니다. 앤트워프의 성 야고보 교회에 있는 루벤스의 무덤 위 제단화를 본 적이 있습니까? 그 제단화가 바로 이 그림과 같이 감동적입니다. 성인들과 함께 있는 성모자를 그린 그림으로, 함께 있는 무리 중에는 가슴을 노출한 풍만한 막달라 마리아와 나이가 지긋한 강의 신 같은 성 제롬, 그리고 그의 어린 아들의 초상화처럼 통통한 수많은 아이들이 있습니다. 작품에 그의 세계, 곧 그가 좋아한 모든 것을 함께 모아놓은 듯합니다.

그가 티치아노와 다른 선조들로부터 많은 것들을 배운 반면, 이후의 화가들은 그의 작품 세계의 일부분으로부터 배움을 얻어 평생에 걸쳐 발전시켜나갔습니다. 와토와 반 다이크, 프라고나르, 들라크루아, 피에르-오귀스트 르누아르, 이들은 모두 루벤스 작품에서 일부분을 흡수해 발전시켰습니다. 루벤스는 회화의 성찬을 차렸고, 그로부터 많은 화가들이 한 조각씩 가져간 것입니다.

필립 옆 전시실에 있는 〈사랑의 정원The Garden of Love〉에서 중경의 난간 위 장면을 보면 와토가 어디에서 유래했는지 정확히 알 수 있습니다. 17세기 중반까지 저지대 국가에 속했던 발랑시엔에서 출생한 점을 들어 와토를 플랑드르 사람이라 볼 수도 있습니다. 와토라면 이 그림을 새로운 방식, 〈키테라 섬으로의 순례 Embarquement pour Cythère〉의 '우아한 연회fête galante'화(야외에서 남녀가 함께 어우러지는 우아한 사교 모임을 주제로 한 그림-옮긴이)의 방식으로 다시 그렸을 것입니다. 이 작품들은 조르조네의 꿈을 꾸는 듯한 시적인 전원 풍경화와 티치아노의 마시고 떠들어대는 〈안드로스인들의 주신제The Bacchanal of the Andrians〉를 연상시킵

니다. 티치아노의 작품은 몇 개의 전시실을 지나면 볼 수 있습니다.

마틴 〈사랑의 정원〉은 그림의 향연입니다. 루벤스가 무척 좋아했던 매우 생동감 넘치는 매너리즘 건축과 와토의 작품에서도 볼 수 있는 상당히 비조각적인 유형의 조각으로 가득합니다.

필립 분수의 조각은 그 주변에서 다정히 포옹하는 인물들만큼이나 생생합니다. 많은 일들이 일어나고 있어 다소 산만하지만 〈사랑의 정원〉은 대단히 만족감을 주는 작품으로 웅장하기까지 합니다. 이것은 고도의 예술적 기교뿐만 아니라 다양한 세밀함으로 가득한 거장의 절묘한 솜씨를 보여줍니다. 오른쪽 붉은색 옷을 입은 남성이 루벤스 부인의 흰 드레스에 반사되는 것을 보세요. 이 전시실은 루벤스의 작품으로 가득 채워져 있습니다. 그의 낙관주의와 삶의 기쁨을 보여주는 즐겁고 화려하며 풍부한 그림들의 보고라 할 수 있습니다.

마틴 그의 스타일이 친숙하기 때문에, 그리고 수 세기에 걸쳐 무수히 모방되었기 때문에 루벤스가 대단히 독창적인 미술가라는 사실이 간과되기 쉽습니다. 사실 그의 작품은 대단히, 그리고 때로는 기묘할 정도로 상상력이 넘칩니다.

필립 분명한 사실입니다. 루벤스가 얼마만큼 풍만한 육체를 선호했는지는 이곳 프라도 미술관에서 분명히 확인할 수 있습니다. 티치아노의 1550년 작품 〈아담과 이브Adam and Eve〉와 1629년에 루벤스가 이를 모사한 작품이 나란히 걸려 있기 때문입니다. 루벤스는 원작의 구성을 존중해 거의 충실하게 따랐습니다. 프랑스 소설가 레몽 라디게의 논평을 인용해보겠습니다. 그의 논평은 이 작품을 완벽하고 간결하게 말해줍니다. "진정한 미술가는 독특한 목소리로부터 태어나고 결코 그것을 흉내 낼 수 없다. 그러므로 그는 자신의 독창성을 증명하기 위해 복제하기만 하면 된다." 하지만 비엔나의 리히텐슈타인 미술관 컬렉션에 있는 루벤스의 1637년경 작품 〈성모승천Assumption of the Virgin〉처럼 독창적이면서도 다양한 원천으로부터 영감을 이끌어낼 수도 있습니다. 그 작품은 베니스 프라리 성당에 있는 티치아노의 1516년 작품 〈성모승천〉에서 큰 영향을 받았습니다. 이 〈성모승천〉에 대해서는 다른 곳에서 이야기를 나눈 적이 있습니다. 누군가는 큐레이터로서 두 작품을 한데 모아 전시하고 싶을 겁니다. 그것은 매우 타

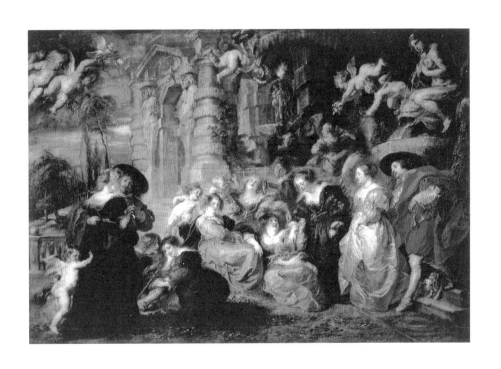

페테르 파울 루벤스, 〈사랑의 정원〉, 1633년경

당한 구상입니다. 하지만 작품의 크기와 무게, 대여 가능성 문제가 그러한 계획을 불가능하게 만들 것이 거의 확실해 보입니다.

루벤스의 작품은 약 17×12피트 크기로 무척 거대하기 때문에 말아서 운반할 수 없습니다. 심지어 메트로폴리탄 미술관의 경우에도 리히텐슈타인공국 왕자들의 컬렉션 중 걸작을 선보이는 1985년 전시 때 건물 안으로 가지고 들어오기가 버거웠습니다. 이후에 그 작품은 파두츠의 동화에 나올 것 같은 성에 보관되었다가 지금은 비엔나에 있습니다. 베니스의 프라리 성당에 있는 티치아노의 〈성모승천〉은 훨씬 더 거대합니다. 22×12피트 크기의 그 그림은 패널 위에 그려진 작품이라 몹시 무겁습니다. 훌륭한 수사들이 작품을 빌려줄지, 또는 19세기와 20세기 초의 대단히 충격적인 이동 이후에 그 작품이 다시 자리를 옮길 수 있을지도 알 수 없습니다. 〈성모승천〉은 성당에서 그만큼 핵심적입니다. 그림과 건축이 하나를 이룹니다. 이 두 대형 제단화의 병치는 가까운 미래에 대한 파워포인트 발표에서나 이루어질 수 있을 것 같습니다.

마틴 티치아노의 〈그리스도의 매장〉처럼 미술관이 수월하게 할 수 있는 비교도 있습니다. 다른 종류의 비교는 2011~2012년의 몇 달 동안 내셔널 갤러리에서 볼 수 있었던 다 빈치의 〈동굴의 성모Virgin of the Rocks〉 런던 버전과 파리 버전의 병치로, 일생의 단 한 번뿐인 한시적인 전시에서 이루어졌습니다. 하지만 논리적으로 불가능한 경우들도 있습니다.

베니스와 메트로폴리탄 미술관에서 지암바티스타 티에폴로의 전시가 있었습니다. 전시는 아주 훌륭했지만 티에폴로를 제대로 다루지는 못했습니다. 그의 걸작 중 대부분이 베니스와 뷔르츠부르크, 그리고 이곳 마드리드의 벽과 천장의 회반죽 위에 고정되어 있기 때문입니다. 상상의 박물관의 가상 세계와 책, 컴퓨터 화면 말고는 불가능한 전시들이 있습니다. 티에폴로가 대단히 뛰어난 솜씨로 그린 뷔르츠부르크 궁전의 계단부 천장 그림을 옮길 방법은 없습니다.

필립 … 아, 그 웅장한 계단, 놀라운 환영의 천장 말이군요! 맞습니다. 스쿠올라 디 산 로코에 다녀온 다음에는 틴토레토의 전시에 대해 생각해볼 수도 있을 겁니다. 그곳의 벽과 천장은 구석구석 모두 틴토레토의 그림으로 덮여 있습니다.

대부분이 거대하고 강렬해서 산 로코는 틴토레토의 '시스티나 천장'이라 불렸습니다. 그의 작품은 보는 사람을 완전히 뒤덮습니다. 그런 경험은 결코 복제될수 없습니다. 미래에는 놀랄 만큼 정교한 3차원 HD 디지털 장비가 그런 종류의 환경을 제시하거나 산 로코의 여러 작품들이 극장의 환경 속에서 투사될지도 모릅니다. 하지만 그런 기술이 산 로코에서 틴토레토의 작품에 둘러싸여 압도당하는 경험을 대체할 수 있을지는 의문입니다.

고야의 많은 작품이 있는 전시실로 가는 도중에 지암바티스타 티에폴로와 그의재능 있는 아들이자 제자인 지안도메니코 티에폴로의 제단화와 스케치로 가득한 방에 들렀다. 필립은 지안도메니코 티에폴로의 〈갈보리 언덕으로 가는 길에쓰러진 그리스도Christ's Fall on the Way to Calvary〉 앞에서 걸음을 멈췄다.

필립 미술관에서 방금 우리가 한 것처럼 단순히 문을 통과함으로써 16세기에서18세기로 선너갈 수 있을 때 비교를 막기는 어렵습니다. 그것이 역사적으로 의미가 없다 해도 말입니다. 우리는 티치아노의 1560년경 작품 〈갈보리 언덕으로가는 길의 그리스도Christ on the Way to Calvary〉를 보았습니다. 그 작품은 예수와시몬 베드로, 그리고 이들과 동등한 세 번째 주인공인 크고 무거운 십자가로 화면을 가득 채우며 사건 그 자체에 주목함으로써 예수의 고통에 대해 우리의 반응을 불러일으킵니다. 티에폴로의 작품과 동일한 주제를 그린 티치아노의 작품이 가진 주요한 차이점 중 하나는, 보는 사람이 예수의 인내와 고통에 반응한다는 것을 확신했다는 점입니다. 그는 사건 자체에 집중했습니다. 티에폴로의 작품에서는 총체적인 연출, 곧 화가의 연출과 기교가 비애감만큼이나 중요합니다. 지안도메니코는 이 주제의 연극적 측면에 보다 많은 관심이 있었습니다. 그는 우리로 하여금 터번과 양단, 그리고 그리스도가 깔고 누운 선명한 파란색 천까지도 주목하도록 이끕니다. 이 지점에서 얼마간 유용한 결론을 도출해냄으로써이 임의적인 비교 연습을 정당화해보겠습니다. 최근에 카라바조와 제자들의 전시가 많이 개최되었습니다. 나는 카라바조의 우수함과 지속적인 영향력을 설명

티치아노, 〈갈보리 언덕으로 가는 길의 그리스도〉, 1560년경

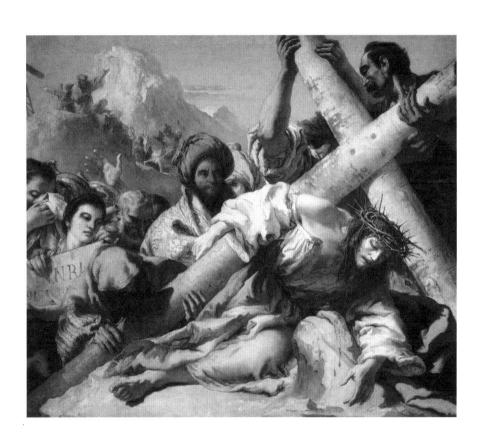

지안도메니코 티에폴로, 〈갈보리 언덕으로 가는 길에 쓰러진 그리스도〉, 1772

해주는 요인들을 곰곰이 생각하다가 훌륭한 미술가들은 태도를 정한다는 점이 핵심이라는 결론에 도달했습니다. 그들은 주제에 대해 생각해본 다음에 결정을 내리고 '선입관'을 가지고 대개 주제와 방식 중 가장 중요한 측면을 선택해 거기에 집중하고 전념합니다. 그것이 카라바조와 카라바조파(그의 추종자들)의 주요한 차이점입니다. 태도가 정당성을 주장합니다. 카라바조의 추종자들 중에서 가장 뛰어난 작가들의 작품에는 눈을 황홀하게 만드는 요소들이 많습니다. 하지만 기억에 각인될 이미지, 존재를 뒤흔들고 변화시켜서 결코 잊을 수 없는 그림은 결국 카라바조의 작품입니다. 가장 뛰어난 추종자들의 경우 그 방식과 개성에 대한 대략적인 인상만이 남을 뿐입니다(내가 감탄하며 작품 자체를 즐기는 추종자들이 다수 있습니다). 하지만 그들의 작품 중 정말로 기억할 만한 것은 많지 않습니다. 이 비교가 밝혀주는 또 다른 점은 아주 간단히 말해 미술관에서 미술을 보는 내 자신의, 아마도 내 고유의 방식일 겁니다. 나는 상대적인 판단을 내리고 비교하는 것을 좋아합니다. 심지어 사과와 오렌지 사이에서도 말이죠. 모두 내 탓mea culpa입니다.

마틴 필립, 나는 당신이 비교를 한다고 해서 자신을 크게 비난해야 한다고 생각하지 않습니다. 티치아노와 지안도메니코 티에폴로의 비교는 우리가 앞에서 고야의 예배당에서 나눈 이야기, 즉 미술가나 후원자가 신앙심을 얼마나 가지고 있었는지와는 별개로 종교적인 감정이 18~19세기 유럽 미술에서 어떻게 소진되어가는지를 정확히 보여줍니다. 그리고 카라바조와 그의 추종자들의 비교는 미술이 비교적인 평가라는 점을 강조합니다. 우리는 카라바조에 관심을 가지고 있습니다. 그의 작품이 무척이나 강렬하기 때문입니다. 에른스트 곰브리치가 일전에 내게 학문적 주제로서의 미술사는 평가에 의존한다고 말했습니다. 다시 말해 좋은 작품과 그보다 좋지 못한 작품을 구별함으로써만 '미술'을 정의 내릴 수 있습니다.

우리는 고야의 그림을 보기 위해 계속 걸어갔다. 벨라스케스처럼 고야는 이곳에서만 제대로 볼 수 있는 미술가이다. 물론 다른 곳에도 고야의 걸작들이 얼마

간 있다. 프랑스 남부 소도시 카스트르에 있는 그림 한 점을 보기 위해 루시안 프로이드는 그곳을 찾아가기도 했다. 하지만 기본적으로 고야의 평생의 작품은 마드리드, 그것도 주로 프라도 미술관에 있다. 우리는 그의 유명한, 그리고 거의 유일한 누드화 〈옷을 벗은 마하The Naked Maja〉 앞에서 잠시 멈췄다.

마틴 벗은 몸을 수월하게 다룬 루벤스와 비교할 때, 고야는 그 주제에 관심이 있었을지는 모르지만 능숙함은 훨씬 덜한 듯합니다. 그가 그린 여성의 머리는 몸과 따로 놀고 매우 기이한 형상을 보여줍니다.

필립 고야의 모델 자체도 다소 불편한 자세의 나체였던 것 같습니다. 아니면 누드일까?(나체naked는 옷을 벗은 자연 상태의 육체를, 누드nude는 재구성된 균형 잡힌 육체를 의미한다. - 옮긴이). 하지만 고야는 장-오귀스트-도미니크 앵그르처럼 해부학적 정확성이 떨어지는 의도적인 왜곡을 통해 보다 매력적인 결과에 도달합니다. 뛰어난 소묘 화가인 앵그르는 루브르 미술관에 있는 〈오달리스크Odalisque〉에서 지나치게 큰 엉덩이와 겨드랑이 아래로 끼워 넣은 가슴을 통해 이 점을 가장 효과적으로 보여줍니다. 무엇보다 고야가 가슴의 연출에서 해부학적으로 보다 정확했다면 작품 속 여성은 덜 신비롭고 덜 인상적이었을 겁니다. 풍성하게 늘어진 흰색 실크 쿠션과 피부의 섬세한 색조와 같은 다른 많은 부분들 역시 매우 아름답습니다. 고야의 이 자유로운 표현이 이 그림을 또 다른 수준으로 높여줍니다. 동일한 자세의 동일한 여성을 다루고 있지만 〈옷을 입은 마하The Clothed Maja〉는 '나체'에 대한 우리의 시선에 관음증의 특징을 부여합니다.

마틴 그녀의 기이함이 그녀를 보다 인상적으로 만듭니다. 그녀는 해부학적인 관점에서 볼 때 정확하지는 않지만 그럼에도 불구하고 더 사실적으로 보입니다.

필립 근처에 있는 초상화 〈친촌 백작 부인The Countess of Chinchón〉을 그냥 지나칠 수는 없습니다. 이 초상화는 고야의 작품에서 단순함과 직접성이 매우 매력적으로 드러나는 작품입니다. 백작 부인은 불분명한 공간의 빈 의자에 앉아 있을 뿐이지만 대단한 실재감을 가집니다. 보닛 밖으로 머리카락이 흩날려 흐트러진 머리는 매혹적입니다. 조금은 정신이 나간 듯하게 보이지만 말입니다. 고야는

프란시스코 고야, 〈옷을 벗은 마하〉, 1797~1800

프란시스코 고야, 〈친촌 백작 부인〉, 1800

보는 사람이 요구할 법한 백작 부인에 대한 모든 정보들을 화면에 담았습니다. 어떻게 보면 이것은 카라바조에 대한 나의 주장으로 되돌아가게 합니다. 훌륭한 미술가의 결정 또는 초점 말입니다. 이 작품이 그 완벽한 예입니다. 마음을 사로잡는, 심지어 넋을 빼놓는 이 작품의 특징은 대부분 백작 부인이 모델이었을 때 거기에 분명히 존재했던 것들 중 고야가 취사선택한 것에서 기인합니다. 가구와 화려한 장식의 벽, 커튼은 그에게는 관계없는 요소들이었던 겁니다.

마틴 우리는 고야가 〈어릿광대 파블로 데 바야돌리드The Jester Pablo de Valladolid〉와 같은 벨라스케스의 작품으로부터 무엇을 배웠는지 정확히 볼 수 있습니다. 궁정화가였던 고야는 이 미술관이 소장한 앞선 시기의 작품들 대다수로 둘러싸여 작업했습니다. 그러므로 그는 마네가 나중에 그와 벨라스케스의 작품을 열심히 본 것처럼 벨라스케스의 작품을 오랫동안 열심히 보았을 겁니다.

필립 한 가지 이야기를 덧붙이자면, 내가 이 그림을 처음 본 것은 백작 부인 상속인의 거실에서 차를 마실 때였습니다. 오랫동안 이 초상화가 걸려 있었을 것 같은 방이었습니다.

마틴 작품을 경험하는 방식에 있어서 이곳과 크게 다른 점이 있었습니까? 이 전시실보다 그 거실에서 보다 효과적이었습니까?

필립 비교가 불가능했습니다. 가족이 가지고 있는 다른 작품들도 있었지만 이 작품은 영예로운 장소에 있었고 모든 사람들의 주목을 받았습니다. 집 안의 환경을 고려할 때 이 그림은 또한 더 크고 인상적으로 보일 뿐만 아니라 그 매력이 훨씬 더 지속적이었습니다. 거실에 앉아 차를 마시면서 초상화의 모든 뉘앙스를 흡수하고 아무런 죄책감 없이 마음껏 유혹당하도록 허락할 수 있는 그 긴 시간이 온전히 내 것인 듯했습니다. 대단히 유혹적인 그림이었습니다!

마틴 마네는 미술관이 사람들이 그린 그림으로부터 에너지를 앗아간다고 생각했습니다. 그는 비평가 앙토넹 프루스트에게 같은 이야기를 했습니다. "미술관은 항상 나를 절망하게 만듭니다. 그 안에 들어가서 그림들이 얼마나 불행해 보이는지를 확인할 때 나는 매우 우울해집니다. 관람객과 안내원들은 모두 서성거립니다. … 초상화는 활기를 띠고 있지 않습니다." 그럼에도 불구하고 그는 프

프란시스코 고야, 〈1808년 5월 3일〉, 1814

라도 미술관을 방문했을 때 몹시 흥분했습니다.

마침내 우리는 정치적 폭력과 죽음을 다룬 고야의 인상 깊은 작품 두 점이 있는 전시실에 이르렀다. 그 작품은 〈1808년 5월 2일The Second of May 1808〉과 〈1808년 5월 3일The Third of May 1808〉이다. 특히 후자는 경건한 죽음에 대한 종교적인 묵상이라는 전통을 마무리 짓고 새로운 전통을 시작하는 듯하다. 그것은 전쟁과 혁명의 잔학한 행위에 대한 세속적인 이미지를 보여준다.

필립 〈1808년 5월 3일〉은 분명 파블로 피카소가 〈게르니카Guernica〉를 그릴 때 주목했던 작품입니다.

마틴 이 작품은 세속적인 순교이며, 고야의 종교색이 뚜렷한 어느 그림보다도 훨씬 강렬하고 깊이 있게 느껴집니다. 고야의 작품에서는 역동적인 극적인 사건과 신비한 사건의 느낌이 아주 강하게 풍기는데, 이상하게도 그가 성경의 이야기나 성인, 제단화를 그리지 않은 경우에만 느껴집니다. 이쪽에 있는 〈죽은 칠면조A Dead Turkey〉에서 그가 이 정물을 그리스도의 매장으로 이해했다는 점이 드러납니다.

필립 그 칠면조는 스스로 몸을 일으키려는 듯합니다.

필립이 〈1808년 5월 3일〉을 조용히 보는 동안 우리의 대화는 중단되었다.

필립 이 그림은 가능한 모든 기대에 부응하는 작품입니다. 모든 미술 작품 중에서 가장 감동적이고 강렬한 작품에 속합니다. 어떠한 제약도 없습니다. 흥건하게 흐르는 피, 곧 총살될 사람들의 두려움에 차 있지만 저항하는 표정, 그리고 당신이 지적한 것처럼 십자가에 매달린 예수를 연상시키는 중앙의 팔 벌린 인물을 통해 분명하게 드러나는 세속적인 순교가 있습니다. 당신이 간파한 것처럼 내게는 그 앞에서 아무 말도 하지 않고 그저 그 안으로 빨려드는, 또한 흡수하기를 원하는 그림들이 많이 있습니다.

17

로테르담 : 미술관과 불만
Rotterdam : Museums and their Discontents

미술관에서의 만남은 기회주의적이면서도 충동적이었다. 우리는 우리가 볼 수 있었던 것과 보고 싶었던 것을 보았다. 그러므로 몇 달 뒤에 네덜란드에 갔더라면 틀림없이 우리는 암스테르담에 있는 국립미술관의 〈야경Night Watch〉 앞에 서 있었을 것이다. 그런데 우리가 암스테르담에 있었을 때 국립미술관은 대규모 보수 작업 중이었다. 필립은 훌륭한 네덜란드 회화와의 관계를 다시 새롭게 해 보려는 강렬한 충동을 가지고 있었다. 그래서 우리는 남쪽의 로테르담으로 차를 몰아 보이만스 반 뵈닝겐 미술관으로 향했다.

거리는 그다지 멀지 않았다. 아침 식사 시간에 암스테르담을 떠났는데 미술관 개관 시간 30분 전에 도착했다. 부두 근처에서 커피를 마시는 동안 필립은 지리가 시각에 영향을 미치는 방식, 보다 정확히 말해 현재 있는 곳이 보고 싶은 것에 영향을 미치는 방식에 대해 곰곰이 생각했다.

필립 이 아침, 미술관 건물 안으로 들어가 살로몬 판 라위스달이나 프란스 할스의 작품을 본다면 내가 피렌체에서 질문한 것처럼 우리가 뉴욕의 5번가나 런던의 트라팔가르 광장에 있을 때와는 다르게 보일까요? 과연 네덜란드 특유의 분위기가 우리를 조종해서 작품을 보는 방식을 변화시킬까요?

마틴 당신이 나와 같은 특정한 기질을 가지고 있다면 네덜란드에서는 특별히 네덜란드 그림들을 보고 싶어질 겁니다. 왜냐하면 그 작품들이 장소의 특성과 어울리기 때문입니다. 우피치 미술관에서라면 그 그림들에 크게 개방적이지 않을 겁니다. 또한 미술관 자체가 우리가 작품을 보는 조건을 바꾸기도 합니다. 미술 책, TV 다큐멘터리, 그리고 최근의 전문적인 웹사이트 역시 마찬가지입니다.

작품이 벽에 걸려 있는 순서는 우리가 작품에 반응하는 방식에 영향을 미칩니다.

필립 사실 큐레이터는 여러 가지 선택권을 가지고 있습니다. 18세기 이전에는 작품의 배치가 (대칭, 유사한 크기 등의) 장식적인 구분이나 (색채와 분위기 등의) 미학적인 구분을 따랐습니다. 18세기에는 그 배치가 (연대와 유파에 따른) 보다 학술적이거나 (주제나 역할에 따른) 주제 중심적으로 바뀌었습니다. 비엔나의 미술사 박물관은 미술사가 소장품을 체계화하도록 한 최초의 미술관 중 하나입니다. 그때가 18세기 말이었습니다. 그 미술사가는 크리스티안 폰 메셀로, 그는 그보다 앞서 우피치 미술관의 소장품을 연대와 유파에 따라 배치한 루이지 란지를 본받았습니다. 루이지 란지는 또한 최초의 소장품 도록들 중 하나를 만들었습니다.

알코올중독자였던 소설가 맬컴 라우리는 자전적 소설 《화산 아래서Under the Volcano》에서, 술집은 이른 아침 햇살을 받으며 비어 있을 때가 가장 아름답다고 말했다. 미술 중독자에게는 미술관이 그럴 것이다. 미술관은 막 문을 열었거나 문을 닫으려 할 때가 가장 매력적인데, 고요하고 사람들이 없기 때문이다. 떠들썩한 네덜란드 학생들 무리를 제외한다면 미술관에는 우리 둘뿐이었다. 필립이 17세기 네덜란드 화가 피터르 얀스 산레담의 그림 앞에 멈출 때까지 우리는 잠시 전시장을 돌아다녔다. 그 앞에서 그는 이야기하고 감탄하고 조용히 바라보면서 아주 오랫동안 머물렀다.

필립 정말로 시적입니다! 메트로폴리탄 미술관이 이 작가의 그림을 소장하고 있지 않다는 사실을 알고 있습니까? 관장으로 일한 31년 동안 산레담의 작품을 찾아다녔지만 언제나 너무 비싸거나 좋지 않았습니다. 나는 평범하거나 대표적인 작품으로 그를 보여주기 싫었습니다. 그의 훌륭한 작품을 원했습니다. 여기 그의 작품 두 점이 나란히 있습니다. 〈위트레흐트의 산타 마리아 교회가 있는 마리아 광장The Mariaplaats with Mariakerk in Utrecht〉과 〈위트레흐트의 성 요한 교회의 실내The Interior of the St Janskerk at Utrecht〉입니다. 나는 이 두 작품을

하루 종일 들여다볼 수 있습니다. 작품 안에는 시각적인 재현뿐만 아니라 정신이 담긴 온전한 세계가 있습니다. 실외 장면에는 날갯짓하는 새들이 없습니다. 개들과 시민들의 존재는 삶보다는 크기에 대한 암시로 보입니다. 나는 이 작품을 17세기 네덜란드에 대한 사회적인 연구로 보지 않습니다. 찰나와 움직임에 대한 감각은 오직 하늘에서만 나타납니다. 사람들이 서서 이야기를 나누고 있지만 움직임이 없습니다. 심지어 개들조차 움직이지 않습니다. 지루한 부분이라고는 전혀 없습니다. 평범한 하늘조차 흥미롭습니다. 작가는 대상을 시각화하는 행위뿐만 아니라 물감을 채색하고 가장 섬세한 수준의 조화로움으로부터 풍부함을 창출하는 행위를 즐기는 사람이라는 느낌이 듭니다. 그리고 이 후자의 행위가 작품의 풍부함을 배가시킵니다. 역설적으로 이 작품에는 매우 흥미진진한 측면이 존재합니다. 다른 작품 〈위트레흐트의 성 요한 교회의 실내〉는 단색으로 보일 수도 있습니다. 하지만 사실은 그렇지 않습니다. 이 작품은 색채, 곧 흰색에 대한 그림으로 그것의 풍부함과 한 색조에서 다른 색조로의 변화, 물감의 실감 문제를 다룹니다. 교회에 대한 매우 정확한 묘사이지만 지형도 같지는 않습니다. 오히려 그보다는 비어 있음에 대한 묘사입니다. 작가는 고요함과 공간의 화가입니다. 나는 이 작품을 보면서 재스퍼 존스의 〈하얀 국기White Flag〉를 떠올립니다. 그의 작품은 전적으로 표면에 주목함으로써 그것은 더 이상 국기가 아닙니다. 국기는 작품을 위한 구실일 뿐입니다. 이 작품에서 나는 교회의 실내를 보고 있다는 인식에서 아름답게 그려진 그림의 표면에 대한 응시로 재빠르게 전환합니다. 따라서 어떻게 보면 이 작품은 매우 현대적인 그림입니다. 이것은 검정색처럼 천 가지의 각기 다른 흰색이 존재한다는 점을 실증합니다. 작품을 보면서 제한된 색채로 추상의 기하학적 세계를 만든 피트 몬드리안을 이해하게 됩니다. 몬드리안 역시 네덜란드 사람이었습니다. 나는 이 그림에 물리적으로 끌리기 때문에 약 1.5피트 정도 앞에 서 있어야 합니다. 그림이 책이나 인터넷에서 보는 것처럼 단순한 이미지로 되기 전에, 그것을 보는 올바른 거리와 잘못된 거리가 있습니다. 이는 핵심적인 요소입니다. 대부분의 사람들은 작품으로부터 너무 멀리 떨어져 있습니다. 그렇게 되면 그림의 물리적인 실재, 오브제로서

위 : 피터르 얀스 산레담, 〈위트레흐트의 산타 마리아 교회가 있는 마리아 광장〉, 1662
아래 : 피터르 얀스 산레담, 〈위트레흐트의 성 요한 교회의 실내〉, 1650년경

의 특징, 나아가 물감의 표면, 구성의 창작을 넘어선 작가의 개입 등에 대한 모든 감각을 잃게 됩니다. 산레담의 이 작품은 내가 그 앞에서 떠나고 싶지 않은 그림입니다. 이 작품 앞에서는 아주 오랜 시간을 보낸 뒤에 비로소 다른 작품으로 옮겨갈 수 있습니다. 그 뒤에 다시 〈위트레흐트의 산타 마리아 교회가 있는 마리아 광장〉으로 돌아와 빨간색과 파란색 부분들을 주목해서 볼 겁니다. 황토색 부분의 변화를 보세요. 왼쪽 측면의 벽에는 얼마나 다양한 황토색과 연어빛, 황록색의 색조가 있습니까? 내가 말했듯이 단색조에 가까워 보이지만 이 작품은 그야말로 색이 주제입니다. '한 가지' 색 안에서 세심하게 선택한 제한된 색조의 범위가 얼마나 감동적일 수 있는지 알 수 있습니다.

배경에 한쪽 다리를 올리고 있는 당나귀가 보입니까? 막 앞으로 발걸음을 떼려는 순간이지만 멈춰 있고 고정된 듯합니다. 얼마 뒤에 바뀌리라고 느껴지는 것은 구름만이 유일합니다. 아마 시계도 움직일 테지만 이는 이성적인 판단일 뿐, 시각적으로 느낄 수 있는 것은 구름의 움직임뿐입니다.

마틴 당신이 관장일 때 이 작품이 미술 시장에 나왔다면 구입했을까요?

필립 필요한 돈을 모았거나 모을 수 있었다면 분명히 구입했을 겁니다.

마틴 나는 산레담이 건축물을 관찰하기 위해 카메라 옵스큐라('어두운 방'을 뜻하는 라틴어. 암실의 한쪽 벽에 작은 구멍을 뚫어 반대편 벽에 있는 대상의 상이 거꾸로 맺히게 만든 장치로 사진술의 전신이다. - 옮긴이)를 사용했을 수도 있다고 생각합니다. 이 작품들은 1650~1660년대에 제작되었습니다. 페르메이르가 〈델프트 풍경View of Delft〉처럼 렌즈의 도움을 받아 대상을 관찰한 것이 거의 확실한 그림들을 그린 무렵입니다. 더욱이 마리아 광장을 그린 이 작품과 같은 도시 풍경화는 몇 십 년 뒤에 베니스 풍경화가들의 경우처럼 카메라 옵스큐라의 사용이 매우 보편화된 장르가 되었습니다.

필립 하지만 100명의 네덜란드 화가들에게 카메라 옵스큐라를 준다고 해도 그중 한 명만이 산레담처럼 그릴 것입니다.

마틴 20세기 많은 화가들이 자료의 원천으로 사진을 사용했지만 단 한 점의 프란시스 베이컨, 단 한 점의 게르하르트 리히터의 작품이 있을 뿐입니다. 그것은

취향과 재능, 감수성의 문제입니다. 산레담은 대중에게 인기 있는 스타 화가는 아니지만 무척 훌륭한 화가입니다. 스타 미술가들은 상대적으로 그 수가 적고, 그들의 가장 뛰어난 작품은 관람객 수를 통해 쉽게 알아낼 수 있습니다.

필립 스타 미술가들의 스타 작품은 극소수입니다. 많은 미술 작품이 빠지게 만드는 이기적인 기분인 타인과 함께 나누고 싶지 않은 욕심 속에서 산레담과 같은 화가가 대중에게 발견되지 않기를 바랄 수도 있습니다. 반면에 산레담의 전시회를 개최한다면 어떤 관람객들은 깊은 감동을 받을 수도 있습니다. 그러니 어떻게 그런 작품을 내놓기 아까워할 수 있겠습니까? 훌륭한 화가들 모두가 스타 미술가는 아닙니다. 푸생과 와토, 샤르댕, 프라 필리포 리피, 비토레 카르파치오, 도나텔로는 카라바조나 반 고흐, 피카소가 지닌 성적 흥미나 인기를 끄는 매력을 가지고 있지 않습니다. 이것은 미술가의 삶에 대해 알려지는 것이 그 미술가의 스타라는 지위에 얼마만큼 영향을 미치는지에 대한 질문을 제기합니다. 그리고 왜 카라바조는 그토록 긴 시간 동안 무시되다가 비교적 최근에 이르러 명성을 얻게 되었는지에 대한 물음도 생겨납니다.

스타의 지위는 검토가 필요한 또 다른 문제를 제기합니다. 그것은 바로 변화하는 기준입니다. 오늘의 스타는 내일의 스타가 아닐 수도 있습니다. 〈벨베데레의 아폴로〉를 보세요. 19세기 초까지 그 작품은 인간이 창조한 것 중에서 가장 고결한 표현으로 추앙받았습니다. 다른 모든 작품들이 그 작품과의 비교를 통해 평가되었습니다. 그런데 갑자기 그 작품은 부자연스럽고 시대에 뒤떨어진 것으로 버림받았습니다. 런던에 등장한 엘긴 마블 또는 파르테논 마블(영국인 엘긴이 아테네의 파르테논 신전에서 떼어 간 대리석 조각과 건축물의 일부로 영국 정부가 이를 구입하여 영국 박물관에 소장하고 있다. - 옮긴이)이 가장 주요한 원인이었습니다.

산레담 이후 이 미술관의 훌륭한 네덜란드 회화 컬렉션 중 어느 작품도 필립을 크게 끌어당기지 못했다. 이곳저곳에서 발걸음을 멈추고 렘브란트의 작품을 즐기긴 했지만 사실 렘브란트는 그다지 필립의 취향에 맞는 화가가 아니었다.

필립 렘브란트는 물감을 좋아했고 물감을 다루는 것을 즐겼습니다. 그리고 그 사실을 보는 사람이 알아봐주기를 바랐다는 것을 느낄 수 있습니다. 벨라스케스 역시 물감을 좋아했습니다. 그는 마술사처럼 미지의 장소로부터 작품 속 인물들, 그 설득력 있는 물리적 존재들을 나타나게 만들었습니다. 렘브란트의 경우 나는 때때로 그가 너무 렘브란트풍으로 그렸다는 점을 발견합니다. (그런데 우리가 왜 여기서 멈춘 거죠?) 다시 말해 그는 우리로 하여금 두꺼운 물감층에 주목하게 합니다. 물론 우리가 보는 것이 그의 원작일 경우에 말입니다.

마틴 나는 렘브란트가 그의 탁월한 붓놀림을 돋보이게 만드는 점이 마음에 듭니다. 하지만 논쟁을 벌이지는 않을 겁니다. 잘 알다시피 취향과 같은 문제에 대해서는 논쟁이 성립하지 않기 때문입니다.

어떤 말도 필립으로 하여금 렘브란트가 아들 티투스의 형상을 빚어낸 부드럽고 두꺼운 물감 덩어리에 대해서 나와 동일하게 느끼도록 만들지는 못할 것이다. 다음으로 우리기 멈춰 선 곳은 헤르쿨레스 세헤르스의 〈집들이 있는 강 계곡River Valley with a Group of Houses〉 앞이었다. 페르메이르의 작품보다 기이하고 상상력이 풍부한 세헤르스의 작품은 남아 있는 수가 훨씬 더 적다.

필립 보기에 따라서 세헤르스는 산레담과 정반대라 할 수 있습니다. 그의 작품은 풍부하고 극적입니다. 지형도적인 이 작품은 물감의 처리와 투명성에 대한 지대한 관심을 반영합니다.

하지만 고백하건대 지난 50년 동안 나는 대체로 네덜란드 풍경화에 대한 관심을 서서히 잃어왔습니다. 가끔씩 나의 옛 흥분이 되살아나기도 하지만 정서적인 감상에 대한 감각을 되찾기 위해 그 앞에서 부단히 '일해야' 하는 그림들이 점점 더 많아집니다. 나는 그 작품들에 집중해야 한다고 느낍니다. 내가 한때 첫눈에 반했고, 다시 그 감각을 되살리려고 노력하는 것이 가치가 있기 때문입니다.

나는 미술에 대한 나의 의도적인 접근을 '일'이라는 단어로 표현합니다. 이것은 컬렉션을 여흥의 한 형태로 홍보함으로써 관람객 수를 증가시키려 하고, 예술과

일상의 경험이 동일함을 암시하기 위해 특별한 노력을 기울이는 미술관의 포퓰리즘적인 메시지에 익숙한 사람들에게는 이상하게 보일 수도 있습니다. 그런 미술관은 웅장한 것을 통해 관람객들을 겁먹게 만들기를 원하지 않습니다. 그리고 무엇보다 다른 어딘가에 우리 자신의 것보다 더 높은 감성이 존재할 수도 있다는 암시를 주도면밀하게 피합니다.

이를 통해 얼마나 많은 실망감을 낳았을지 한번 상상해보세요. 관람객들은 미술관 안에 있는 것들 중 상당수가 어렵다는 사실을 발견하게 됩니다. 미술 작품에 그저 가벼운 눈길을 보내기만 하면 황홀한 경험을 얻을 수 있다는 기대감에 이끌려 온 사람들이 경험한 죄책감은 얼마나 될까요? 나는 미술이 어렵고 주의 깊은 감상과 몰입을 요구한다는 사실을 알도록 만드는 것이 어려운 설득 작업이라는 것을 인정합니다. 하지만 미술관은 어떻게든 직원의 태도와 분위기, 전시 연출을 통해서 작품을 기꺼이 예리하게 보고자 한다면 큰 보람을 안겨주는 경험이 관람객을 기다리고 있다는 메시지를 전달해야 합니다. 또한 자신의 비밀을 재빨리 넘겨주는 작품은 매우 드물고, 대부분의 작품은 손짓해 부르지 않기 때문에 관람객이 작품에 접근해 시간을 보내야 한다는 점도 함께 알려주어야 한다고 생각합니다. 샤요 궁전의 정면에는 폴 발레리의 말이 새겨져 있습니다. 대략적으로 번역해보면 이렇습니다. "작품이 무덤이 될지 보물이 될지는 관람객에게 달려 있다…." 우리는 리하르트 바그너의 〈니벨룽의 반지Der Ring des Nibelungen〉를 30분으로 압축할 수 없다는 것을 알고 있습니다. 하지만 미술 작품은 짧은 순간에 눈을 통해 한꺼번에 받아들일 수 있기 때문에 그것이 우리에게 속기로 이야기해주리라 기대하는 것 같습니다. 미술은 노력을 필요로 합니다. 만약 그 세계에 동화되거나 동화되고자 한다면 미술 작품은 해독되고 이해되어야 합니다.

필립은 로테르담에서 첫사랑을 다시 찾지 못했다. 아마도 매우 유사한 그림들이 너무 많기 때문일 것이다. 이는 종종 네덜란드 미술 컬렉션에서 장애물이 된다. 그 그림들은 본래 개인의 집에 걸어둘 목적으로 정물화, 풍경화, 교회 실내화, 꽃 그림, 장르화처럼 다양하고도 분명한 유형으로 다량 제작되었다. 미술관의 경우

이런 작품들을 보여주는 전시실이 몇 곳만 있어도 너무 과도해지기 십상이다.

필립 이쪽 벽에 일렬로 늘어서 있는 빌럼 판 더 펠더의 바다 풍경화 세 작품을 보세요. 네덜란드 시민의 집에 걸려 있었다면 이 작품들을 더 즐길 수 있었을 겁니다. 미술관에서는 한 작품에서 다른 작품으로 순서대로 진행해 가야 한다고 느껴집니다. 이는 자연스러운 행동이 아닙니다. 당신이 영국에서 적절하게 지적한 것처럼 작품을 걸어놓는 방식은 비교적인 판단을 유도합니다. 이는 미술관의 장점이면서 단점이기도 합니다. 이 그림들은 나란히 보여주려는 의도에서 제작된 것이 아닙니다. 1869년에 라 그르누이에르(수영장 겸 수상 카페 - 옮긴이)에서 나란히 앉아 그림을 그린 클로드 모네와 르누아르의 경우와는 다릅니다. 분명 그 두 작품은 짝을 이루거나 모네의 〈포플러 나무Poplars〉처럼 연작은 아니지만, 모든 점에서 함께 보는 것이 타당합니다. 판 더 펠더의 이 작품들은 개별적으로, 대체로 각기 다른 시기에 그려졌습니다. 하지만 여기에서는 서로 가까이 걸려 있기 때문에 우리는 이 작품들을 연속적인 것으로 보도록 강요받습니다. 헌데, 마지막으로 그림 한 점만을 본 것이 언제입니까? 물론 나는 그림들이 한때는 개별적으로 전시되었다고 말하는 것이 아닙니다. 미술 작품은 항상 어떤 식으로든지 상호 간의 교류 속에 놓여 있었습니다. 로마의 궁전에 설치된 작품들을 보세요. 콜로나 궁전이든 도리아 팜필리 궁전이든 전체의 장식 계획 안에 그림들이 바싹 붙어 있는 것을 볼 수 있습니다. 그러한 설치 방식이 대개 무작위적이었던 것은 종종 크기나 색채, 규모 외에 다른 이론적 근거가 없었기 때문입니다. 정통한 서술이 드러나거나 그러한 서술을 내세우지 않습니다. 그렇지만 그것이 반드시 나쁘다고 할 수는 없습니다.

오늘날 우리는 그림을 다르게 봅니다. 우리는 전시에서 무작위적인 다양성이 아니라 미술사학적으로 구축된 발전사의 측면에서 특색을 추구합니다. 말했듯이 이러한 미술사적인 기술은 18세기 후반부터 적용되기 시작했습니다.

우리는 초기 플랑드르 회화가 있는 전시실로 갔다. 그곳에는 피터르 브뤼헐의 〈바벨탑The Tower of Babel〉의 한 버전이 있었다. 이 작품의 또 다른 버전은 비엔

피터르 브뤼헐, 〈바벨탑〉, 1565년경

나의 미술사 박물관에 있다. 24×30인치 크기의 이 작은 그림은 하나의 세계를 오롯이 담고 있다. 작품 속에는 미완성의 거대한 다층 건축물이 솟아 있는데 로마의 콜로세움을 상상으로 확장한 것처럼 보인다(브뤼헐은 작품을 그리기 10년 전에 이탈리아를 방문했고 콜로세움을 보았다). 건축물을 감싸고 있는 나선형 경사로에는 아주 작게 그려진 일꾼들과 발판, 기중기, 회반죽과 돌 더미가 있다. 구름이 상층부를 감싸고 있고 그 아래에는 배가 오가는 항구가 자리 잡고 있다. 반대편에는 농장과 나무, 들판의 풍요로운 전원 지대가 수평선 근처의 바다를 향해 펼쳐져 있다.

필립 산레담의 작품에서처럼 나는 탑 뒤의 먼 곳을 들여다보는 것이 즐겁습니다. 몇 마일 정도나 될까요? 나는 공간을 좋아합니다.

마틴 이 그림은 마술과 같은 솜씨를 보여줍니다. 아주 작은 면적 안에 많은 것들이 압축되어 있습니다. 그것을 자세히 들여다보면 그 세계가 보는 사람의 마음 속으로까지 펼쳐집니다. 이미지를 투사하기 위해서가 아니라 표면을 확대하기 위해서 렌즈를 사용해 작품을 그렸을 수도 있겠다는 생각이 듭니다. 확실히 이 그림을 즐기려면 돋보기가 필요합니다. 아주 가까이에서 보는 것이 필수적입니다.

필립 작품에 가까이 다가가면 그림은 상대적으로 커지고 매우 세밀한 관찰이 이루어져 풍부한 소인국 세계가 펼쳐집니다. 16세기 플랑드르 회화인 이 작품은 단순한 일화적인 우연 그 이상을 의미합니다….

마틴 큰 그림은 상당히 단순할 수 있습니다. 먼 거리에서 보도록 의도되었다면 말입니다. 마크 로스코나 바넷 뉴먼의 작품을 생각해보세요. 이 작품은 가로 길이가 3피트도 되지 않는 공간에 가득 찬 대우주입니다. 여기에는 오랫동안 머물며 보게 하려는 의도가 담겨 있습니다. 그림의 대부분이 미니어처의 비율 이하로 그려서 인물들의 크기가 작은 점만 합니다. 고층에 있는 일부 건축 장비는 거미줄처럼 보이지만 작품은 아주 또렷한 이미지를 보여줍니다. 방의 반대쪽에서도 탑을 볼 수 있을 정도입니다….

필립 … 풍경 속에 내려앉으려는 두 마리의 작은 새도 볼 수 있습니다.

18

마우리트하위스 미술관의 스타 찾기
Star-Spotting at the Mauritshuis

보이만스 반 뵈닝겐 미술관을 떠나기 전에 우리는 모든 전시실을 둘러보았다. 브뤼헐의 작품이 미니어처에 대한 호감으로 이끌었기 때문인지 우리가 시간을 보낸 다른 그림 역시 작았다. 15세기 네덜란드 화가 헤르트헨 토트 신트 얀스가 그린 작은 성모자 그림은 〈바벨탑〉보다 더 작았다.

이 작품은 가로가 8인치가 조금 넘고 세로가 10.5인치 정도 되는, 아이패드 화면보다 조금 더 큰 패널 위에 그려졌다. 작품에 붙은 라벨에 따르면 이 그림은 한때 두폭제단화의 오른쪽 패널을 이루고 있었고, 십자가 책형을 보여주는 왼쪽 패널은 현재 에든버러에 있다. 작품의 주제는 늘 상상하기 어렵고 특히 시각화하기 어려운, 알리기에리 단테의 《신곡La Divina Commedia》 천국편에서 언급한 천국에서 가장 높은 계급을 다루고 있다. 그림은 실체가 없는 존재인 천사로 가득한 어두운 하늘의 이미지를 보여준다. 희미하게 드러나는 천사들은 연주를 하고 있다. 중앙에는 성모 마리아와 아기 예수가 빛을 발하고 있다.

필립 성모 마리아는 초승달 위의 왕좌에 앉아 있습니다. 초승달 밑에는 살금살금 기어가는 도마뱀 또는 용이 있습니다. 아마도 죄의 극복을 상징할 것입니다. 놀라운 일들이 벌어지고 있습니다. 이쪽 천사는 트럼펫을, 저쪽 천사는 바순같이 생긴 악기를 불고 있습니다. 천사들은 모두 악기를 연주하고 있습니다.

이 작품은 기도를 하거나 적어도 그 앞에 머물기 위한 개인의 봉헌화입니다. 시간이 흐르면서 그림을 향한 주요한 매개인 기도와 함께 수많은 예배를 드리게 될 테고, 그와 동시에 서서히 그림 안에 묘사된 모든 것들을 발견하게 될 것입니다. 작가가 매우 숙련되어 있고 시적인 본성을 타고났기 때문에 보는 사람은

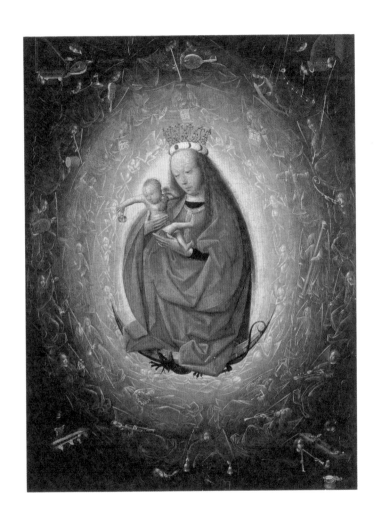

헤르트헨 토트 신트 얀스, 〈성모 마리아에 대한 찬양〉, 1490~1495

신앙심이 지극하다 해도 무의식적으로라도 미학적인 반응을 보였을 것입니다. 여기서 훌륭한 미술의 특성 중 하나를 발견할 수 있습니다. 그것은 '기능'해야 한다는 것입니다. 형식적인 예술적 개념과 목적이 이 작품처럼 봉헌의 목적을 완벽하게 설명해야만 합니다. 그런 작품에서 성상은 미술과 완전히 통합됩니다. 다시 말해, 봉헌의 이미지가 미술로서 성공을 거두고 있기 때문에 그다음 단계에서 종교적인 경험으로서 깊은 감동을 주는 것입니다. 신에 대한 상상력 없고 서투르며 무미건조한 표현은 보는 사람들을 경건함으로 이끌어주지 못할 것입니다.

마틴 이 작품은 본래 교회와 같은 공공장소가 아니라 소유한 사람이 매일 바라보며 자신의 신앙을 집중하는 데 사용하기 위해 제작된 다분히 개인적인 이미지라는 의도를 담고 있습니다. 우리가 이 그림의 작가에 대해 아는 것은 거의 없습니다. 그가 죽은 지 1세기가 지난 1604년에 첫 전기가 쓰였는데, 그 책은 그가 하를렘에서 살았다는 것 이상은 알려주지 않습니다. 그는 대략 '성 요한 기사단의 어린 헤라르트'라는 뜻을 지닌 이름으로만 남아 있습니다. 그것은 그저 익명보다 조금 나은 처지일 뿐입니다. 하지만 그의 남아 있는 작품에서 뚜렷하게 변별되는 감성이 드러납니다. 그 수가 12점도 채 안 되지만 말입니다.

필립 맞습니다. 아마도 늘 그런 이유로 그의 작품을 찾았던 것 같습니다. 또렷한 타원형 얼굴과 몹시 경직된 얼굴에는 무언가가 있습니다. 마치 다색 조각을 연상시킵니다. 다리를 자연스럽게 차는 인형 같은 아이에게는 천진난만한 특징이 있습니다. 동시에 내세의 환영이 희미한 유령 같은, 음악을 연주하는 천사들이 살고 있는 눈부시게 밝은 빛으로부터 극적으로 등장합니다. 이 작품은 많은 매력을 가지고 있습니다. 참으로 순수한 그림입니다!

우리는 잠시 쉬며 점심 식사를 했다. 델프트의 시장 광장에서 치즈 팬케이크와 맥주로 네덜란드식 음식을 푸짐하게 먹었다. 그리고 차를 몰아 북쪽으로 몇 마일 떨어진 헤이그의 중심부로 갔다. 세계에서 가장 충실한 소규모 미술관 중 하나가 그곳에 있었다. 마우리트하위스 왕립미술관은 도시 중심의 호숫가에 자리

잡은 매력적인 17세기 건물로, 이 미술관은 네덜란드 왕실 회화관을 포함하고 있다.

그런데 필립은 미술관 안으로 들어가기도 전에 반감을 표했다. 정면에 걸린 커다란 현수막에 세계에서 가장 유명한 작품 중 하나인 페르메이르의 〈진주 귀걸이를 한 소녀Girl with a Pearl Earring〉의 이미지가 있었기 때문이다. 현관 홀로 가서 표를 구입할 때에도 그의 기분은 좀처럼 나아지지 않았다. 거기서 우리는 또다시 최근 30년 동안 두 편의 소설과 한 편의 영화, 한 편의 연극의 주제가 된, 이 미술관에서 가장 유명한 작품을 보여주는 대형 컬러 포스터들과 맞닥뜨렸다.

필립 이제는 실제 작품을 보고 싶지 않습니다. 저기 있는 것들이 내게서 작품을 엉망으로 만들어놓았기 때문입니다. 나는 저 작품의 이미지를 미술관에 들어오면서 10번이나 봤습니다. 이런 일은 작품을 우스꽝스럽게 만들 뿐입니다. 포스터들을 모두 떼어내야 합니다! 저런 포스터는 시카고, 베를린 등 이 작품이 없는 곳에나 있어야 합니다. 이렇게 미술관 출입구에 눈을 괴롭히는 거대한 이미지를 두는 것을 용납할 수 없습니다! 대체 왜 이런 방식으로 작품을 손상시키고 효과를 쇠잔하게 만드는 겁니까? 이것은 경험의 생생함과 놀라움, 발견의 요소를 말살합니다. 이 그림에 대한 나의 반응은 '아, 저기 그녀가 있네'라고 말하는 것이 전부일 겁니다. 그리고 아마 다시는 눈길을 주지 않을 겁니다.

우리는 미술관 계단을 올라갔다. 영국인의 눈에는 이 미술관의 건축 양식이 크리스토퍼 렌 경의 작품과 유사해 보였다. 그는 이러한 유형의 네덜란드 건축 양식으로부터 영향을 받았다. 전시실은 규모가 작았다. 16~17세기에 있었던 미술 감상에 적합한 두 가지 유형의 공간 중 하나인 캐비닛(골동품, 예술 작품, 고문서, 유물 등을 모아 전시해놓은 작은 공간을 이른다. 다른 유형의 전시 공간으로는 캐비닛보다 크고 넓은 홀을 의미하는 '갤러리'가 있다.-옮긴이)에 속했다. (비록 그림들이 지금 이 미술관에서처럼 간격을 두고 일렬로 배치되기보다는 바닥에서 천장까지 가득 차 있기는 했지만) 캐비닛은 보다 작은 오브제들을 전시하고 감상하기 위한 아늑한 장소이다.

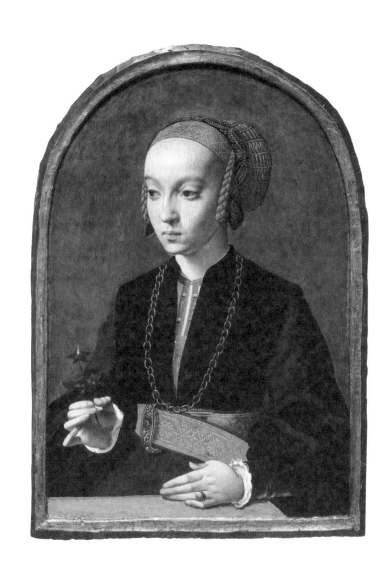

바르톨로모이스 브루인, 〈엘리자베스 벨링하우젠의 초상〉, 1538~1539년경

필립은 다시 한 번 작은 작품에 관심을 보였다. 진열장에 평평하게 놓여 있는 작품의 작가는 산레담이나 헤르트헨 토트 신트 얀스보다도 알려지지 않은 바르톨로모이스 브루인이었다. 필립은 그의 작품 〈엘리자베스 벨링하우젠의 초상 Portrait of Elisabeth Bellinghausen〉에 완전히 매료되었다.

필립 이 작품은 환상적입니다. 움푹 들어간 눈과 한없이 높은 이마, 생기 넘치는 입을 보세요…. 이상하게도 이 여성은 밀랍으로 만든 형상 같습니다. 살처럼, 실제 형상처럼 보이지 않습니다. 설화석고로 만든 이집트 반신상 같아 보입니다. 나는 이 여성을 집으로 데려가 같이 살고 싶지만 함께 자고 싶지는 않습니다. 그저 바라보기만 하고 싶습니다. 이 작품은 나름대로 〈진주 귀걸이를 한 소녀〉처럼 훌륭한 그림입니다. 물론 이것은 과장입니다. 페르메이르의 작품을 실제로 보지 않은 것 때문에 여전히 짜증이 나 있기 때문입니다. 하지만 오늘 나는 분명히 페르메이르의 작품보다는 이 작품에 보다 많은 시간을 보낼 겁니다. 작품 속 여성은 포스터로 도배되지 않았기 때문입니다. 브루인의 이 작품은 훨씬 더 많이 알려져야 합니다. 그러나 작품 속 여성의 스타로서 지위는 반박의 여지가 없는 페르메이르의 걸작과의 유사성으로 그 빛을 잃어버렸습니다.

이 여성이 정말로 '진주 귀걸이를 한 소녀'만큼 마음을 끄는지 여부는 흥미로운 질문이다. 이는 말하기 어렵다. 후자가 너무 잘 알려져 있기 때문에 객관적으로 평가하는 것이 어렵기 때문이다. 하지만 분명한 것은 200년 전에는 페르메이르의 이름이 바르톨로모이스 브루인처럼 애호가들에게 낯설었다는 사실이다. 19세기에 페르메이르의 명성이 높아진 것은 미술사적인 명성의 예측 불가능성을 보여주는 완벽한 예이다.

페르메이르는 생전에 명성이 높은 미술가였지만 사후 1세기를 지나면서 거의 잊혔다가 19세기에 다시 회복되기 시작했다. 그리고 19세기 말에 이르러 오늘날의 위치, 곧 지금까지 존재한 가장 특별하고 신비로우며 마술적인 화가 중 한 사람으로 확고하게 자리 잡았다.

마우리트하위스 미술관에서 페르메이르의 두 작품 〈진주 귀걸이를 한 소녀〉와 〈델프트 풍경〉이 걸려 있는 전시실에 들어섰을 때 필립은 먼저 산레담의 작품 2~3점을 본 다음에야 중앙에 있는 그림으로 주의를 돌렸다. 어쨌든, 페르메이르의 그림은 그 명성에 부응했다.

필립 〈델프트 풍경〉을 처음 본 사람들은 이 그림이 사람이 그린 것이 아니라고 느꼈을 겁니다. 이 작품은 하늘과 도시, 물 그리고 빛과 공기를 손에 만져질 듯한 놀라운 표현을 통해 보여줍니다. 이는 지극히 이성적입니다.

미술관 감상 경험을 묘사한 문학 작품의 주제로 잘 알려진 이 그림은 1921년 파리의 죄드폼 미술관에서 개최된 대규모 네덜란드 미술 전시에 포함되어 있었다. 20년 전에 이 작품을 본 소설가 마르셀 프루스트는 그림을 다시 보기 위해 평소처럼 아침에 잠자리에 드는 대신 오전 9시 15분에 미술평론가 친구와 함께 전시를 보러 갔다.
프루스트는 어지럽고 힘이 없는 몸으로 그림 앞에 섰다(이때로부터 18개월도 지나지 않은 1922년 11월에 그는 사망했다). 그리고 그날의 경험은 그의 대작 《잃어버린 시간을 찾아서À la recherche du temps perdu》 후반부 일화의 토대가 되었다. 소설 속 평론가 베르고트는 그림 앞에서 현기증을 경험하며 죽는다. 그의 마지막 시선은 "경사진 지붕이 있는 노란 벽의 작은 부분"에 고정되어 있었다. 그것이 중국 미술의 걸작이 가진 자족적인 아름다움을 지니고 있다고 느낀 베르고트는 그가 글을 쓰는 방식이 그와 같았어야 한다고 생각했다. 그는 "노란 벽의 작은 부분"이라는 문구를 반복하며 숨을 거둔다.

필립 분명 이 부분이 프루스트의 아름다운 구절에서 언급된 그 노란색 부분일 겁니다. 그늘 진 앞쪽의 수문과 함께 햇빛을 받고 있습니다. 우리는 지금 알맞은 거리에서 작품을 보고 있기 때문에 여기에서 더 멀리 떨어지면 보이지 않는 빛의 작은 반짝거림도 볼 수 있습니다. 상상을 통해 다리 밑에 있는 작은 배를

요하네스 페르메이르, 〈델프트 풍경〉, 1660~1661년경

고요한 물을 향해 천천히 움직여나갈 수 있습니다. 앞에 있는 여성들은 마치 크림 거품을 입고 있는 듯합니다.

하지만 이처럼 인기 있고 매우 풍요로우며 복잡하고 한없이 매혹적인 그림의 문제점은 그 앞에서 원하는 만큼, 있어야 될 만큼 머무르면 죄책감을 느끼게 된다는 것입니다. 이 작품을 보고 싶어 하는 다른 누군가에게 방해가 된다는 죄책감 말입니다. 그래서 실망하며 자리를 옮깁니다. 이 그림 앞에서 프루스트나 베르고트 같은 경험을 하는 것은 이제 더 이상 불가능합니다(그런 경험이 이른바 스탕달 신드롬입니다). 이 작품은 무척이나 잘 알려져 있기 때문에 많은 사람들이 찾는 그림입니다. 어느 누가 기절해서 홀로 죽을 만큼의 시간을 가질 수 있겠습니까?

19

이것을 어디에 두겠습니까?

Where Do You Put It?

필립 미술사는 범주화, 즉 대상을 구별하고 분류해 특정 질서 안에 편입시킨 다음 연구하고 해석하려는 서구의 충동을 반영합니다.

우리는 볼테르 부두의 루브르 미술관을 조망하는 전망 좋은 식당에서 점심 식사를 하는 중이었다. 아스파라거스와 마요네즈를 먹으면서 나눈 대화의 주제는 모든 미술관과 컬렉터가 직면하는 근본적인 질문인 소유하고 있는 다양한 작품들을 어떻게 배열할 것인가 하는 문제였다.

필립 심지어 내 아파트에 있는 몇 안 되는 오브제들도 나는 그중 일부나마 어떻게든 체계적으로 정리해놓았습니다. 사이드 테이블이나 벽난로 위 선반에 있는 물건들을 말하는 것이 아닙니다. 고대 중국의 청동 미술품과 한나라의 도기들은 한 선반에, 이슬람 미술품은 다른 선반에, 고대 그리스와 이집트의 값싼 물건들은 또 다른 선반에 놓여 있습니다. 옛 거장의 드로잉은 다른 공간의 벽에 걸려 있습니다. 하지만 이제는 아이들이 자라서 집이 좁아졌기 때문에 내가 가진 것들 중 좋은 것은 대부분 메트로폴리탄 미술관에 기증했습니다.

마틴 당신은 "값싼 물건들"이라는 표현을 사용했습니다. 그것들은 미술이 아니라는 뜻입니까?

필립 아닙니다. 그 물건들은 미술관이 "연구 컬렉션 자료"라고 부르는 유형의 대수롭지 않은 오브제들일 뿐입니다. 미술을 정의하는 것은 다른 것입니다. 탁자 위에 있는 이 얇고 평평한 유리 용기를 예로 들어보겠습니다. 식당은 이것을 담뱃재를 담는 용기로 이 자리에 두었습니다. 이것은 재떨이입니다. 만약 내가 이것을

미술관의 장식미술 전시실 진열장 안에 넣어둔다면 그것은 더 이상 재떨이, 즉 실용적인 오브제가 아닙니다. 현재 미술관에 있는 매우 많은 사물들에 대해서 이와 같은 주장을 펼칠 수 있습니다. 유용하고 치명적인 무기에서 아름다운 형태와 훌륭한 솜씨를 보여주는 미학적인 금속품으로 전환된 무기 및 갑옷 전시실에 있는 칼과 같이 명백히 실용적인 오브제들에만 국한되는 이야기가 아닙니다.

1980년대에 아프리카 미술을 전시한 '미술/공예품'전은 이와 같은 의미의 맥락의 변화/의미의 변화 현상을 유희적이면서도 진지하게 활용한 경우입니다. 이 전시에서는 콩고 잔테 지역의 촘촘한 어망이 별도의 진열장에 아프리카 가면과 함께 놓여 있었습니다. 미술관이라는 환경 속에 매우 깊이 뿌리내리고 있는 기대감을 따르는 대부분의 관람객들은 그 맥락 속에서 어망의 존재를 문제 삼지 않고 예술로서 그것을 바라봤다는 것이 문제의 핵심입니다.

그 어망은 아름답기도 했습니다. 큐레이터는 그것이 미술 작품이 아니라는 점을 지적하면서 동시에 이 사실에 관심을 가지도록 만들었습니다. 사실 모든 미술 컬렉션은 어느 단계에서 재분류된 오브제들로 가득합니다. 미술관에 있는 대부분의 오브제들은 결코 그곳에 있도록 계획된 것들이 아닙니다. 또한 많은 수가 예술이라는 단어를 들어본 적도 없는 사람들이 만든 것입니다. 이 점에 있어서 개인과 공공 컬렉션은 거의 동일합니다. 원래 전혀 다른 목적에 사용하고자 했던 사물들로 가득합니다. 재떨이는 담배를 비벼 끄기 위해 만들어진 것이지, 장식미술품으로 감상하기 위해 만들어진 것이 아닙니다.

개인 컬렉션은 소유한 사람의 취향이나 변덕과 조화를 이루는 오브제라는 점 외에는 다른 공통점을 가지고 있을 필요가 없습니다. 내 경우에 '컬렉션'이라고 불릴 수 있는 것들은 내 아내와 내가 우연히 모았는데 좋아서 간직한 오브제들의 총합에 지나지 않습니다.

마틴 언젠가 루시안 프로이드는 이렇게 말했습니다. "결국 어떤 것도 다른 것과 어울리지 않습니다. 사물들을 합치는 것은 당신 자신의 취향입니다." 나는 그의 말에 동의합니다. 수집 가능한 다양한 오브제들을 분류하는 정해진 방법은 없습니다. 물론 한 가지 방식은 같은 유형의 사물들을 모으는 것입니다. 부채나

오래된 시계를 줄지어 세우는 것이죠. 아니면 14세기 이탈리아 회화나 19세기 일본 공예품처럼 특정 시대나 장소에 집중할 수도 있습니다.

또 다른 유형의 컬렉션은 지리적으로나 연대기적으로 전혀 공통점이 없어 보이는 요소들을 함께 뒤섞는 것입니다. 초현실주의 시인 앙드레 브르통은 마르셀 뒤샹, 막스 에른스트와 같은 자신의 친구 및 동시대인들의 여러 작품들뿐만 아니라 오세아니아와 북아메리카 태평양 연안 북서부 부족 미술을 포함해 이질적인 오브제들을 모았습니다. 그 모든 것을 함께 묶어준 것은 분명 브르통의 생각과 감성이었습니다.

얼마 전 데미언 허스트는 이렇게 말했다. "수집은 해변 어딘가로 밀려온 물건들과 같습니다. 그리고 그 어딘가는 바로 당신입니다. 나중에 당신이 죽을 때 그것들은 모두 다시 쓸려 갑니다." 따라서 컬렉션이란 개인의 환상의 표현이다. 어떤 면에서는 그 자체가 예술 작품이기는 하지만 수집은 또한 개인이나 기관 모두에 있어서 충동이다.

뛰어난 화가 하워드 호지킨은 다수의 인도 회화를 모으고 있다. 그는 수집에 대해 솔직하게 이야기한다. "그것이 서로 다른 것들을 결합하는 창조적인 행위라는 점은 어느 정도 사실입니다. 훌륭한 컬렉션은 분명 그 자체의 고유한 특징을 가지고 있습니다. 하지만 그것은 축적물입니다. 그런 병에 걸리는 불운을 겪는 누구에게나 일어날 수 있는 일인 것입니다." 그가 주장하듯이 수집은 일종의 쇼핑이다. 하지만 그것은 또한 나름의 삶을 지닌다. 그에 따르면 일단 컬렉터의 마음에 컬렉션 '구상'이 형성되면 그들은 사물을 '열정뿐만 아니라 필요에 의해 구입한다. 호지킨은 이것이 가장 위험한 것이지만 동시에 가슴과 다른 '하등한 기관'들뿐만 아니라 머리도 포함하는 수집의 가장 창조적인 국면이라고 생각한다.

컬렉션의 '구상'은 수많은 방식으로 규정할 수 있다. 그리고 일단 그것을 정확하게 찾아내면 컬렉터는, 적어도 한 유형의 컬렉터는 그 범위 안에 포함되는 사물이나 그 범위 안에서 가능한 가장 높은 수준의 사물을 많이 모으고 싶어 한다. 또는 그 범주 안에서 가장 광범위한 사물을 모으고 싶을 수도 있다. 그래서 이

를 테면 코담배갑이 얼마나 다양한지 보여줄 수도 있다.

달리 말해 수집은 무엇보다도 세련된 다양한 분류 방식 또는 과학자들이 말하는 '분류학'이라 할 수 있다. 사물에 라벨을 붙이는 것은 미술관의 주요 활동 중 하나이다. 어떻게 보면 미술관은 정교한 분류를 행하는 기관이다. 메트로폴리탄 미술관처럼 규모가 큰 미술관에는 여러 부서가 있고, 개인 컬렉터들과 상당히 유사하게 활동하는 전문 큐레이터들이 그 부서를 운영한다. 대형 미술관들은 최고의 표본과 더불어 악기든 옛 거장의 회화든 간에 그 기관이 다루는 대상에 있어서 가장 광범위한 표본을 모으고자 한다. 그리고 그 표본들을 확보하면 잘 관리하고 최선의 방식으로 전시하는 것을 목표로 삼는다.

세상의 사물들은 무수한 방식으로 분류될 수 있다. 무엇이 특별히 아름답고 중요한지에 대해 (그러한 사물들을 사고팔고 거기에 관심을 가지고 글을 쓰는 사람들의 집단을 의미하는) 우리의 생각은 끊임없이 변한다. 그 결과는 분류가 어려운 사물, 즉 일반적인 분류 방식에 잘 맞지 않는 곤란한 사물들이 언제나 존재한다는 것이다.

필립 미술관의 분류 체계는 변화를 쉽게 허용할 정도로 탄력적이지 않습니다. 그리고 그것이 늘 이성적인 경계를 가지고 있는 것도 아닙니다. 그것은 행정적, 물리적, 건축적인 범주입니다.

최근에 한 아트페어에 다녀왔습니다. 거기에서 나는 인상적인 표석들을 보았는데, 묘지에서 나온 것이 분명했습니다. 이전에는 본 적이 없는 그것은 인도네시아의 옛 아체 왕국의 것으로 17~18세기 부족 미술과 이슬람 미술이 혼합된 디자인을 보여주었습니다.

나는 그것이 그 지역의 창조력이 담긴 엄청난 힘을 가진 진정한 미술 작품이라 생각합니다. 하지만 내가 아직도 메트로폴리탄 미술관 관장이고 그것들을 소장하고 싶다면 "어느 큐레이터를 접촉해야 하고 그것들은 어느 부서에 맡겨야 할까?" 자문했을 것입니다. 비잔틴 미술 담당 큐레이터에게 가야 할까요? 그것은 기독교에 속한 것이 아닙니다. 그렇다면 이슬람 미술 담당 큐레이터에게 가야 할까요? 그들은 이제야 새롭고 보다 대중적인 범주들을 받아들이기 시작한

묘석, 17~18세기, 인도네시아

이중의 두폭제단화 이콘 펜던트, 18세기 초, 에티오피아

이슬람 사원이나 궁정 미술의 틀에는 맞지 않는다고 주장할지도 모릅니다. 그것도 아니면 아프리카, 오세아니아, 아메리카 부족 미술 담당 큐레이터에게 가야 할까요? 어떻게 해야 할까요? 대규모 미술관이라 해도 인간의 창조물 모두를 다룰 수 있는 직원을 두고 있지는 않습니다. 때문에 많은 미술 작품이 기존 범주의 틈사이로 빠져나가 활발하게 수집되지 못하거나 별도의 범주 밖의 공간에서 전시됩니다. 메트로폴리탄 미술관의 유럽인 이주 자료나 유라시아 대초원 지대의 유목 미술, 또는 대부분의 중앙아시아 미술처럼 말입니다.

마틴 때로 미술관은 새롭고 다양한 오브제들을 위한 공간을 마련하면서 세계 미술에 대한 분류를 다시 정리하기도 합니다. "이것을 어디에 둘까?"라는 질문은 훨씬 더 깊은 문제를 수반합니다. 호모사피엔스가 지금까지 만든 잡다한 모든 것들 중에서 정말로 중요한 것이 무엇인지에 대한 질문이 바로 그것입니다. 인간 문화의 역사에서 가장 중요한 부분은 무엇일까요? 로마 제정 시대, 중국 당나라 시대, 고대 이집트와 같은 제국 시대의 중심지로부터 종종 흘러나오는 독특한 양식의 성체성을 지닌 작품일까요? 아니면 한 문화가 다른 문화로 스머드는 과도적인 지역의 사물들에 대해서도 동일한 관심이 있을까요?

필립 내 휴대폰에 저장된 이 이미지를 보세요. 비잔틴 세계의 주변부였던 에티오피아에서 1700년경에 제작된 작은 두폭제단화입니다. 이것은 최근까지도 부차적이고 소박하며 진지한 미술관에 소장될 가치가 없다고 여겨졌을 법한 종류의 작품입니다. 이 두폭제단화는 15년 전쯤에 구매 제안을 받았고, 나는 "아주 좋긴 하지만 컬렉션 중에서 어느 부분에 들어갈 수 있을까요? 이것은 분명 고급 예술은 아니잖아요?"라고 말했습니다. 나는 그것을 받아들이기가 어려웠습니다. 내 말은 분명 고고학자 오스텐 헨리 레이어드가 메소포타미아에서 런던으로 되돌려 보낸 아시리아의 라마수(날개 달린 황소 - 옮긴이)와 사자 사냥 부조에 대해 보여준 19세기 아시리아 학자 헨리 롤린슨의 반응처럼 들렸을 겁니다(그는 설형문자를 해독하는 데 있어 핵심적인 인물이었다). 롤린슨은 그것을 예술로 보기를 거부했습니다. 그에게 있어 기준은 엘긴 마블이었습니다.

에티오피아의 두폭제단화와 관련해서 나의 기준은 비잔틴 제국의 궁정 미술이

었을 겁니다. 하지만 큐레이터들은 이 두폭제단화를 그 자체로 접근해야 한다고 주장하면서 나를 열심히 설득했습니다. 그것이 변방 지역의 비잔틴 미술의 중요한 지류를 상징하고, 독특한 지방 고유의 양식을 보여준다는 것이 이유였습니다. 나는 이 작품의 구입을 지지했고 마침내 구입했습니다. 내가 가지고 있던 또 다른 문제에 대해 고심하면서 우리는 이후에 더 많은 에티오피아 오브제들을 구입했습니다. 그 문제란 이 두폭제단화 하나만으로는 의미가 잘 통하지 않는다는 것이었습니다. 그것이 어느 범주에도 쉽사리 귀속되지 않았기 때문입니다. 하지만 임계치의 오브제들을 소장하자 그것들은 궁정 전통 중심의 미술사가 간과했던 세계의 다른 지역들에 대해 많은 것을 이야기해주는 응집력 있는 무리를 이루게 되었습니다.

에티오피아 작품들은 그 자체의 가치에 의거해서 그 부류 중에서 가장 뛰어나다는 점을 인정해야 합니다. 하지만 이것은 그 '부류'가 분류 체계 중에서 어디에 적합한가 하는 질문을 제기합니다. 아마도 내 세대가 배운 분류 체계는 보다 포용적이고 다원적인 접근법을 지지하는 경향에 따라 폐기되었거나 폐기되고 있을 겁니다. 사실을 말한다면 나는 그 에티오피아 미술품과 같은 대상을 가능한 한 새로운 눈으로 보는 법을 배웠고, 콘스탄티노플의 왕실 미술보다 더 단조로운 그것이 어떻게 현대의 감수성에 호소력을 가질 수 있는지를 깨달았습니다. 그것들이 어느 범주에서 보여야 하는지와 관련해서는 여러 점이 있기 때문에 일부는 비잔틴 전시실에, 일부는 아프리카 미술과 함께 전시되고 있어 흥미로운 변증법이 적용되고 있습니다.

따라서 핸드폰 속 이미지는 적어도 현재로서는 이중의 정체성을 가지고 있기에 비잔틴 미술이기도 하면서 아프리카 미술이기도 했다. 하지만 현대 서구 미술관 개념을 정립하는 데 가장 큰 역할을 한 18세기 전문가들과 사상가들에게는 이 중 어느 범주도 아무런 의미가 없었을 것이라는 점을 지적하는 것은 의미가 있다. '비잔틴'은 역사가 에드워드 기번이 《로마제국 쇠망사Decline and Fall of the Roman Empire》에서 연대순으로 기록한 시대와 대략적으로 동일하다.

고대 그리스와 로마의 업적에 대한 깊은 존경심을 가지고 있는 사람들에게는 기독교 세계인 콘스탄티노플과 그 영향권의 산물이 그저 타락일 뿐이었다. 그것은 찬탄의 대상이 아니라 결함, 즉 가치 있게 여기고 모방해온 모든 것으로부터의 슬픈 쇠퇴였다. 비잔틴 미술에 대한 취향은 19세기 후반이 되어서야 나타났고, 그것을 다루는 부서는 몇몇 훌륭한 미술관에서도 아직 신생 분과에 불과하다. 반면 '아프리카 미술'은 현재 메트로폴리탄 미술관, 영국 박물관과 같은 대규모 기관에서 중요한 위치를 점하고 있는데, 기번의 시대에는 그 용어 자체가 모순으로 들렸을 것이다. '찬탄을 받고 가치 있게 여겨지는' 집합에 속하는 오브제의 양은 수 세기 동안 점진적으로 꾸준히 확장되어왔다.

그 과정의 출발점은 고대 그리스와 로마에 있었다. 고대 알렉산드리아 학자들은 오늘날 우리가 말하듯 고전으로 간주되는 문학 작품의 '목록'을 규정했다. 이와 유사하게 지금의 터키 에게 해 연안에 있었던 페르가몬 왕국의 통치자들은 현대 미술관의 조상이라 할 수 있는 것을 만들었다. 그들은 궁전과 아테나 신전 성소의 서고에 많은 그림과 조각들을 모아놓았다. 원작과 함께 걸작을 복제한 모작도 있었는데, 그리스 미술의 발전 과정을 설명해주는 이것은 델포이에 있었던 것과 같은 신전의 보물 창고에서 발전한 것이다. 창고에는 종교적인 이유로 바쳐진 조각과 그림 및 기타 미술 작품들이 보관되어 있었는데, 그 작품들은 고대 그리스와 로마 관광객들의 찬탄을 받는 인기 있는 구경거리가 되었다.

카리스토스의 안티고노스(BC 3세기)처럼 페르가몬의 서고에 애착을 느낀 학자들은 개별 작가들에 대한 연구 논문을 썼다. 그리고 이를 함께 엮은 책《페르가몬 목록Canon of Pergamum》을 만들었다. 하지만 이 책은 오래전에 사라졌다. BC 138년에 로마가 이 왕국을 장악했을 때 로마인들은 미술의 역사에서 누가, 그리고 무엇이 중요한지에 대한 책의 일련의 평가들을 받아들였다. 이것이 로마 컬렉터들을 위한 취향에 대한 안내서를 낳았고, 플리니우스의 예술에 대한 글의 토대가 되었다.

15~16세기에는 이탈리아 전문가들이 플리니우스의 관점을 의심할 여지가 없는 지식으로 받아들여 오래전에 사라진 작품에 대한 그의 설명에 주목해 〈라오콘〉

카츠카르(돌 십자가), 12세기, 아르메니아

을 깊이 숭배했다. 〈라오콘〉은 기준이 된 목록에 포함된 작품으로 1506년 로마의 포도밭에서 발굴되어 놀랍게도 실제로 볼 수 있게 되었다. 라파엘로나 미켈란젤로 같은 보다 현대적인 미술가들은 그 목록과 잘 어우러졌다. 이 과정은 르네상스 이후 유럽에서 지속되었고, 19세기 중반과 20세기에 이르면 아시리아, 중국, 일본, 마야처럼 르네상스 시대 이탈리아 사람들이나 고대 페르가몬 사람들에게는 전혀 알려지지 않았던 각종 문화권의 작품들도 목록 안에 포함되었다. 비유적으로 표현하자면 이 과정은 아직도 진행되고 있으며 점점 더 많은 오브제들이 신전의 성소 안으로 옮겨지고 있다.

필립 아르메니아에는 카츠카르라고 불리는 아름다운 묘비가 있는데, 그 묘비들은 이념 전쟁 중인 아제르바이잔의 아르메니아 지역에서 조직적으로 파괴되고 있습니다. 현재 메트로폴리탄 미술관에서는 묘비 하나를 전시하고 있죠. 이 인상적인 표석 일부라도 보존하고자 하는 노력으로 기독교 미술 역사에서 이것을 위한 자리 하나를 만들어주었습니다. 정확히 말해 이 표식은 비잔틴 미술이 아닙니다. 아르메니아 교회는 독립적이기 때문입니다. 그렇지만 서구의 교회보다는 비잔틴 미술에 보다 가깝습니다.

이 조각된 돌은 메트로폴리탄 미술관에 특별히 대여된 덕분에 현대판 페르가몬의 아테나 성소 안으로 들어가게 되었습니다. 그것은 보존되고 보호받으며 적어도 목록에 오를 수 있는 후보가 되었습니다. 많은 미술관들이 고대 신전을 흉내 낸 포르티코를 자랑하는 것은 우연이 아닙니다. 영국 박물관, 베를린의 구舊박물관, 메트로폴리탄 미술관이 그 예입니다.

현대의 미술관은 보물, 즉 우리가 가치 있게 여기는 오브제들로 가득합니다. 고대의 신전이 그랬듯이 말입니다. 또한 미술관과 개인 컬렉션에는 신전과 이슬람 사원, 교회 및 그와 유사한 종교적인 성소에서 발견된 오브제들이 많이 있습니다.

20

파리의 우림 탐험
Exploring the Rainforests of Paris

파리에서 만난 우리는 어느 날 아침 기메 박물관(정식 명칭은 국립 기메 동양 미술 박물관)에 가기로 했다. 이 박물관은 도심부 서쪽 16구의 레나 광장에 위치해 있다. 동양 문명에 대한 프랑스식 관조를 보여주는 기념물인 이 박물관은 파리 미술관 건축의 주요 양식이라 할 수 있는 매우 고전적인 외관을 보여준다. 우리는 안으로 들어가 표를 구입한 뒤 고요하고 정돈된 전시실 안으로 걸어갔다.

필립 이곳은 기메 씨와 함께 시작된 미술관입니다. 열성적인 컬렉터였던 그는 미술 컬렉터는 아니었습니다. 그의 목표는 컬렉션을 통해 동양 종교의 역사를 밝히는 데 있었습니다.

에밀 에티엔느 기메는 전형적인 19세기 인물이었던 것 같다. 그는 바쁜 기업가였지만 시간을 내어 많은 곳을 여행했다. 1865년에는 이집트를, 1876~1877년에는 미국, 일본, 중국, 인도를 포함해 세계를 일주했다. 무엇보다 그는 고대 로마의 종교적 감성에 따른 이집트 여신의 식민화와 같은 시간과 장소에 따른 신의 변화에 관심이 있었다. 그는 자신이 모은 자료들을 위한 박물관을 리옹에 짓기 시작했으나 곧 마음을 바꾸어 프랑스 정부에 기증했다.

필립 (물론 전문적인 미술관을 제외하고) 미국의 대부분 주요 미술관들과 달리 루브르 미술관은 백과전서에서 유래했지만 실제로 백과사전적이지는 않습니다.
루브르 미술관은 계몽주의 시대에 형성된 노선에 따라 세워졌습니다. 당시 미술의 역사는 그리스, 로마에서 시작해 자크-루이 다비드와 그의 동시대인들의 신

고전주의로 대표되는, 당시로서는 현대적인 시대를 향한 지중해/유럽 문화의 '진보'의 흐름을 추구했습니다. 하지만 이 발전사는 핵심적인 시기를 빠뜨리고 있었습니다. 미술관의 책임자는 지배적인 기준을 따랐기 때문에 중세 미술 같은 것은 포함되지 않았습니다. 중세 미술은 이후에 낭만주의 세계관 덕분에 회복되었습니다. 동아시아 미술은 주류와 뚜렷하게 구분되는 지엽적이고 작은 파편과 같은 것으로, 루브르 미술관에 들어온 뒤 기메가 죽고 그의 컬렉션이 공공 미술관이 되었을 때 기메 박물관으로 이전되었습니다. 비난하는 말은 아니지만, 루브르 미술관 설립자들의 생각 속에 동아시아 미술은 존재하지 않았습니다. 그래서 파리에서 (남아시아 이슬람 미술을 제외한) 아시아 미술은 기메 박물관에서 끝났습니다.

기메 박물관은 설립자의 컬렉션을 보유하는 것 외에 구입이나 기증을 통해 다른 많은 컬렉션들을 재편성하고 있습니다. 의미심장하게도, 이 박물관은 많은 발굴 자료, 특히 아프가니스탄의 발굴물을 보여줍니다. 그리고 식민지 시대 캄보디아로부터 수탈한 것도 상당수 있습니다.

예를 들어, 우리가 서 있는 이 크메르 홀은 캄보디아를 제외하면 가장 큰 규모의 크메르 제국과 전 크메르 시대 미술 컬렉션을 보유하고 있습니다. 이는 라이덴에서 가장 뛰어난 인도네시아 미술 컬렉션을 발견하는 것과 같은 이치입니다. 인도네시아가 네덜란드의 식민지였기 때문이죠. 그렇습니다. 유럽의 많은 미술관은 식민지의 노획물을 가지고 있습니다. 이곳에서 그 노획물들이 전시되고 있기 때문에 전시품에는 정복의 노획물임을 폭로하는 흔적이 있습니다. 이 조각상들을 보세요. 거의 모두 발이 절단되어 있습니다. 19세기 말과 20세기 초에 앙코르와 그 주변 지역의 많은 신전들에서 말 그대로 잘라낸 것입니다.

식민지 시대 캄보디아 약탈이 이 대규모 컬렉션을 낳았지만 역설적이게도 그 결과 그 문명에 대해 처음으로 진지한 연구가 이루어졌습니다. 소급해서 적용하는 죄책감에 빠지는 것을 좋아하는 이 시대에 학문과 지식의 측면에서 보상이 있었다는 점을 기억할 필요가 있습니다. 오늘날 소중한 유산으로, 그리고 반환 요구에서 국가의 '재산'으로 강력하게 주장되는 대상이 실은 과거에 본국조차 알

지 못했거나 적어도 무관심했던 것들입니다.

객관성이 부족하기 쉬운 논의에서 핵심 질문은 앙코르의 사례처럼 문명은 파국적인 사건 이후에 쇠퇴하거나 그저 사라져버리는지의 여부일 겁니다. 왜 크메르인들은 건설하는 데 그토록 많은 인력과 기술, 시간을 들인 거대한 기념물을 거의 돌보지 않거나 빨리 잊어버렸을까요? 앙코르를 만든 문명은 일반인들의 것이었을까요, 아니면 그저 통치자와 성직자, 관리들만의 것이었을까요? 무엇이 프랑스로 하여금 캄보디아의 '유산'에 대해 그 지역민보다 더 많은 관심을 갖도록 만들었을까요? 서구인들과 지역민들은 어떤 기준과 가치에 따라 신전과 이미지를 평가했을까요? 현재 캄보디아 학자들과 큐레이터들은 서구 학자들의 연구를 그저 답습하고 있을까요, 아니면 자신들의 역사와의 관계 속에서 힌두교-불교 이미지와 기념물 연구에 대한 고유한 가치 체계와 접근법을 발전시켰을까요? 힌두교 신들이 더 이상 캄보디아 사람들에게 중요하지 않다면 그들은 왜 그것을 국가의 '유산'과 '미술 작품'으로 보존해야 하는 것일까요? 국가의 유산과 미술 작품은 서구에서 유래한 개념입니다. 나는 이 분야의 전문가는 아니지만 이런 질문이 제기되어야 한다는 점을 제시할 만큼은 알고 있다고 생각합니다.

계단의 기저부에는 앙코르의 프레아 칸 사원에서 가져온 나가(인도 신화에 등장하는 반半 신격의 뱀-옮긴이) 난간이 있었는데, 그것은 12세기에 제작된 매우 놀라운 형상을 보여주었다. 거대한 뱀의 굵은 몸통에는 7개의 머리가 솟아 있고, 각 머리에는 돌기와 깃털이 달려 있었다. 시중을 드는 사람들이 무척 겸손하게 들고 있는 이 동물은 사람의 키보다 훨씬 높이 일어서 있었다.

필립 이 특이한 조각은 1870년대 이래로 프랑스에 있었습니다. 사원을 집어삼킬 듯 뒤덮고 있던 밀림에서 발견한 첫 발굴물의 일부였습니다. 이 돌조각은 컸지만 파리로 쉽게 운송되었습니다. 수십 년 뒤 종합 사원을 뒤덮고 있던 덩굴식물들이 거의 제거되자 이 경이로운 오브제의 맥락이 사라짐으로써 어떻게 그 사원에 거의 생태적이라 할 만큼의 공백이 생겼는지 명확해졌습니다.

캄보디아 앙코르 프레아 칸 사원의 나가 난간, 12세기 말~13세기 초

밀수된 오브제들의 경우 책임의 문제는 복잡합니다. 이것은 캄보디아뿐만 아니라 대부분의 '출처 국가들'에도 적용됩니다. 해당 국가의 공직에 있는 사람들이 가담한 '범죄'는 오브제가 그곳을 떠나기 전에 이미 저질러졌습니다. 이것이 그밖의 다른 사람들의 변명이 되어줄까요? 그렇지 않습니다. 법적, 윤리적, 도덕적, 문화적, 역사적 문제를 계속해서 혼동하고 결합할 때에만 그렇습니다.

다른 측면에서 나는 기념물들이 그리스, 로마에서처럼 지상 위에 있을 뿐만 아니라 도시 조직의 일부분이면서 글로 남아 있는 경우와 그것들이 대부분 매장되었거나 눈앞에 보이지 않고 알려지지 않았거나 거의 잊혔을 경우에 우리와 지역 주민이 고대의 유산을 어떻게 다르게 보는지도 종종 궁금했습니다.

마틴 그와 같은 재발견의 특성에 대해서는 논의되어왔습니다. 앙코르 사원이 실질적으로 방치되고 잡초로 뒤덮였다는 주장을 반박하는 사람들도 있습니다. 식민국이 예술 작품을 대규모로 제거한 것은 종종 절도로 간주됩니다. 일본인 관광객들과 함께 영국 박물관에 간 적이 있습니다. 그들 중 한 명이 영국은 이 모든 것을 다른 지역으로부터 가져올 만큼 강력한 나라였음이 분명하다며 깊은 생각에 잠겨 말했습니다.

분명 그 의견은 반박의 여지가 없는 것이었습니다. 캄보디아에서 파리로 건너온 대규모의 조각이 프랑스 식민주의의 표현이듯이 베닌 브론즈(15세기 베닌 왕국에서 제작된 청동 부조상으로 영국이 아프리카에서 약탈하였다. - 옮긴이)를 나이지리아에서 블룸즈베리(영국 박물관이 있는 지역 - 옮긴이)로 이송해 온 것은 영국이 가진 힘의 표현이었습니다.

하지만 우리 앞에 있는 이 크메르 조각들은 여기에 있는 10세기 코커 양식의 브라마(힌두교 최고의 신 - 옮긴이)상처럼 건축적인 환경뿐만 아니라 그것을 만든 사회와 밀접하게 결부된 의미로부터도 단절되어 있습니다. 기메 박물관에서 이 조각들은 차분하고 단순한 환경 속에서 전시됩니다. 각각은 별도의 좌대 위에 놓여 개별적인 미적 감상을 위해 간격을 두고 배치되어 있습니다. 그 효과는 아름답지만 크메르 사원의 화려한 풍성함과는 거리가 멉니다. 마치 알베르토 자코메티의 작품들이 늘어서 있는 것 같습니다.

필립 우선 당신이 언급한 밀접하게 결부된 의미는 먼 과거의 것이라는 점을 말하고 싶습니다. 크메르 사원과 그들의 신은 오늘날 캄보디아에 살고 있는 사람들의 삶에서 오래전에 그 역할을 멈췄습니다. … 반면 그 오브제들을 일종의 화이트 큐브 안에 넣는 것이 본래 맥락으로부터의 단절을 강조한다는 당신의 지적은 옳습니다. 하지만 세심하게 선택한 돌로 만든 좌대와 아주 밝게 채색된 벽을 갖추고 있는 이 세련된 중립성 속에서 역설적으로 이 환경은 새로운 맥락을 제공합니다. 이처럼 심미적인 인공물로서 제시하는 것은 결코 중립적이지 않은 방식으로 오브제 자체에 주의를 집중시킵니다.

메트로폴리탄 미술관이 크메르 안뜰을 계획했을 때 기메 박물관으로부터 영향을 받았습니다. 미술관이 서로 참조한다는 것은 분명한 사실입니다. 우리는 기메 박물관이 작품을 멋지게 설치했다고 생각해 그와 유사하게 만들고자 노력했습니다. 함께 무리를 이루고 있는 여러 사원의 조각들은 분명 걸작입니다. 하지만 솔직히 말해 이 조각들은 파리에 있든 뉴욕에 있든 본래의 맥락상 의미를 전혀 갖고 있지 않습니다. 각각의 조각은 고립되어 있고, 다른 종합 사원으로부터 가져온 다른 신들과 함께 매우 말끔한 좌대 위에서 침묵에 잠겨 있습니다. 형식적, 미학적 특성이 종교적, 문화적 의미를 능가하는 이 현상이 미술관, 적어도 지난 시대의 미술관이 그 조각들을 평가하는 방식입니다. 끔찍하지만 나 역시 그 조각들을 접했을 때 가장 먼저 본 것이 그 신비로운 형태, 표현력과 같은 것들이었습니다. 학문적인 관심이 있는 보다 젊은 독자들을 믿고 이야기하는 겁니다.

본래의 맥락으로부터의 이탈에 대해 나는 그것이 수천 년 동안 지속되어왔다고 생각합니다. 로마 사람들은 그들이 감탄한 그리스의 종교적인 조각상을 도시를 장식하거나 풍성하게 만들기 위한 오브제로 전환했습니다. 우리는 고딕 교회에서 유래한 조각상을 그 미학적인 특징을 근거로 전시합니다.

이 조각들은 13세기 캄보디아 사람들에게 필립과 내게 미치는 영향과는 상당히 다른, 보다 깊은 영향을 미쳤을 것이다. 그들은 나가를 태평양 해안가에 살았던

캄보디아 프라삿 오 담방의 브라마, 925~950년경

뱀 인간 종족이자 자신들의 조상이라고 생각했다. 그들에 따르면 나가 왕의 딸이 인도의 왕자와 결혼해 그 후손으로부터 캄보디아 사람들이 유래했다고 한다. 홀수의 머리를 지닌 나가는 남성의 힘을 상징한다.

잠시 후 우리는 크메르 홀 옆에 있는 전시실로 갔다. 필립은 머리가 없는 아름다운 형상 앞에서 멈췄다. 라벨에 따르면 이 작품은 인도 우타르 프라데시의 마투라에서 제작된 5세기 초중반의 굽타 시대 불상의 토르소로 분홍색 사암으로 조각된 것이었다.

필립 나는 평온하고 고요한 작품을 보다 좋아하는 경향이 있습니다. 움직임을 멈춘 것이나 이 형상처럼 전적으로 고요하고 정지된 것을 좋아합니다.

필립의 관심을 끈 이 아시아 조각은 실제로 그가 푸생이나 산레담의 작품에서 좋아하는 특징, 곧 평온함과 절제를 얼마간 갖고 있었다.

필립 또한 내게 매우 흥미로운 점은 이 굽타 시대의 조각이 특정 문화권의 미술이 지닌 형식적 특성이 다른 지역의 다른 문화권 사람들에게 공명을 얻을 수 있는 방식을 입증한다는 사실입니다. 예를 들어, 오베르뉴의 로마네스크 양식 조각 역시 이처럼 주름 표현에서 반복적인 패턴을 보여줍니다. 이러한 패턴의 반복에는 보편적인 측면이 있습니다. 사람들이 서로 접촉했든 하지 않았든 간에 모든 사람들에게 있어 대개 사람과 자연이 모델이 되기 때문입니다. 반복되는 선이 모래언덕에서 발견되는 곳도 있지만 바다의 파도에서 찾아볼 수 있는 곳도 있습니다. 어디에 있든지 우리는 그런 선으로 둘러싸여 있습니다. 우리는 기본적인 기하학적 형태와 함께 살아가고 있기 때문입니다. 많은 문화에서 반복되는 주름은 하나의 양식으로 간주되었을 것이라는 점도 언급할 필요가 있습니다.

마틴 이 조각은 부르고뉴 베즐레 성당의 정문 위에 있는 로마네스크 양식의 예수상을 연상시키기도 합니다.

필립 그것은 대단히 양식적이지요! 우리 주위에 있는 부서진 조각들로 다시 돌

인도 우타르 프라데시 마투라의 불상 토르소, 굽타 시대, 5세기

아오면 오른쪽 팔이 부러졌다거나 머리와 만다라의 반가량이 부서졌다는 사실이 나는 전혀 괴롭지 않습니다. 1960년대에 이 조각들을 처음 봤을 때 나는 그런 생각조차 들지 않았습니다. 마르쿠스 툴리우스 키케로는 이렇게 말했습니다. "아, 시대여! 아, 풍속이여!" 그때에는 그 상태가 곧 작품의 특징이었습니다. 나는 그것을 인정하고 당연한 것으로 생각합니다.

나는 내가 이 토르소를 모기를 쫓아내며 볼 필요 없이 파리에서 미학적인 가치가 있는 순수한 작품으로 독자적으로 즐길 수 있는 점을 감사하게 생각합니다. 하지만 지금 나는 이것이 한때 불교 사원에서 담당했을 역할에 대해 더욱더 의식하고 있습니다. 세계는 변하고 우리도 변합니다. 우리의 의식은 언제나 현재의 사고방식에 따라 변합니다.

—

차분하고 현대적인 실내의 19세기 건축물인 기메 박물관에서 나와 우리는 센강을 건너 보다 최신의, 매우 색다른 곳으로 갔다. 케브랑리 박물관은 파리의 주요 미술관들 중에서 가장 최근에 문을 연 곳이다. 2006년에 개관한 이곳은 프랑수아 미테랑의 뒤를 이어 프랑스 대통령이 된 자크 시라크가 아끼는 사업이었다. 보유하고 있는 컬렉션은 이전에 아프리카 오세아니아 국립 예술박물관과 인류 박물관에 소장되어 있던 것들로 새로운 것은 아니다. 이곳은 필립이 재빨리 지적했듯이 여러 가지 이유로 이름을 붙이기가 상당히 어려운 것들을 주제로 한, 많은 비용을 들여 만든 대규모의 새 기관이다. 사실 그는 이 기관 전체를 잘못된 분류, 박물관학의 정리 오류의 사례로 보았다.

필립 이곳은 한때 '원시예술' 또는 '최초의 예술'로 불렸던 것에 전적으로 초점을 맞춘 세계 최초의 박물관 중 하나입니다. 최초의 예술이라는 명칭은 토착 예술이나 '부족 미술' 등의 다른 명칭들과 다르지 않습니다. 경매 회사는 지금도 '부족 미술'이라는 명칭을 사용할 겁니다. '원시'라는 용어는 기억이 강력하게 작

용하는 구전 전통에 토대를 두고 있는 여러 지역에서 문자가 없는 사람들이 만든 예술에 적용되어왔습니다. 하지만 그렇다면 2,000년 된 마야와 올메크의 돌 조각이 19세기, 20세기 오세아니아의 수피화(나무껍질에 그린 그림 - 옮긴이) 옆에 있는 것은 어떤 의미가 있는 걸까요? 이 메소아메리카 문명에는 석조 건축물과 함께 매우 중요하게도 문자가 있었습니다. 사실 사하라 사막 이남의 아프리카와 오세아니아, 그리고 콜럼버스가 대륙을 발견하기 이전의 북아메리카 원주민 미술 및 기타의 것들을 하나의 범주로 결합한 것은 이전에 민족지학적 컬렉션들에 속한 오브제들이 한꺼번에 박물관 안으로 들어왔기 때문입니다. 당시 박물관은 이미 구조적으로 거의 완전하게 구축되어 있었습니다. 그래서 무엇보다 편의주의로 인해 이 문화들을 함께 전시하게 된 것입니다. 이것은 '아프리카와 오세아니아, 아메리카 미술'이라는 분과를 만들기 위한 변칙을 해결해주지 못합니다. 그것은 그저 '원시'라는 용어를 폐지하는 방식, 그것도 무의미하고 혼란스러운 방식일 따름입니다.

마틴 우리의 안내 책자에는 '비서구 미술'이라는 용어를 사용하고 있군요. 그렇다면 극동 지역과 인도, 동남아시아 및 다른 몇몇 장소들을 제외한 채 비서구 미술을 이야기해야 하는 셈입니다.

필립 모든 명칭에는 결함이 있습니다. 예를 들어, '아프리카, 오세아니아, 아메리카 미술'이라 불리는 영역은 연방 양식의 가구, 파라오 같은 조각상들, 알모라비드 왕조의 코란을 포함하지 않습니다. 이것이 진짜 문제이지 않습니까? 또는 보다 근본적으로 말해 그것을 어떻게 재단해 정의하든 간에 '아메리카 미술'은 제외되지 않았습니까? 아메리카에는 다양한 문명이 있었습니다. 그것은 아주 다른 것이었습니다.

마틴 골치 아픈 문제로군요.

필립 실상 이 모든 것들은 우리가 사용하는 명칭이 아닌 '원시'라는 용어가 포함하도록 의도된 대상이 문제라는 점을 지적합니다. 오세아니아와 사하라 사막 이남의 아프리카와 메소아메리카, 북아메리카 원주민을 하나로 묶는 것은 문제가 있습니다. 민족지학처럼 서로 무관한 문화들에서 유래된 이질적인 자료들을

한데 엮는 것은 특히 제국주의적-식민주의적 개념입니다. 그 뒤에 모더니즘 미술가들과 비서구, 산업화 이전의 문화에 대한 그들의 매료에서 자극을 받은 서구인들이 상당히 이성적으로 이 문화들도 박물관 안에 자리 잡도록 해야겠다고 결정한 것입니다.

하지만 그 미학적 가치를 인정하는 것이 '이상한 연관성을 갖는 것들', 곧 서로의 존재를 알지 못했던 사람들이 여러 가지 이유로 만든 다양한 오브제들을 병치한 문제를 해결해주지는 못합니다. 그들의 기념물과 조각상들, 많은 비석, 도시, BC 2000년으로 거슬러 올라가는 연대, 읽고 쓰는 능력(대개 유럽인 정복자들에 의해 파괴되었다)을 염두에 두고 올메크와 마야로 다시 돌아오면 내가 볼 때 그들의 문화는 성격상 이집트와 보다 가깝습니다. 그들은 코트디부아르의 나무조각가들과 접촉이 없었듯이 이집트인들과도 접촉이 없었습니다. 따라서 이곳의 전시는 원하는 대로 부르면 됩니다. 명칭은 중요한 문제가 아닙니다. 명칭 문제가 고민된다면, 그것은 허구에 명칭을 부여할 수 없기 때문입니다. 21세기에 이러한 허구가 공식적으로 대통령의 지원을 받으며 수도에 유명 건축가기 지은, 세간의 이목을 끄는 박물관을 통해 이렇게 공공연하게 영구화되어야 했다는 것이 나는 놀랍습니다. 내가 관장으로 있을 때 메트로폴리탄 미술관도 그 컬렉션의 명칭을 바꾸었습니다. 하지만 이와 동일한 다양한 문화들을 '무리 짓는 것'은 아니었다는 점을 밝혀두어야겠습니다. 그 다양한 문화들은 계속해서 인접한 공간에서 전시되고 있습니다. 거기에는 많은 현실적, 제도적 및 여타의 이유들이 있었습니다. 그리고 지금도 그 이유들은 여전히 존재합니다. 그러나 언젠가 이 문화들은 메트로폴리탄 미술관뿐만 아니라 모든 곳에서 적절하게 소개되어야 할 겁니다.

케브랑리 박물관은 언어적인 측면에서 어떤 컬렉션을 갖고 있는지에 대해 말을 상당히 아끼는 반면에 건축적으로는 매우 명확하게 드러낸다. 하지만 곡선 포르티코의 고전적인 기둥이 있는 19세기 유럽 양식을 통해 '박물관'임을 분명하게 보여주는 기메 박물관과는 상당히 다르다. 케브랑리 박물관은 부분적으로 무성한 식물로 구성된 얼굴을 세상에 보여준다. 이 박물관의 가장 특이한 매력 중

하나는 센강의 남만 지구를 따라 이어지는 주요 도로를 향하고 있는 '녹색 벽'이다. 그 전면이 살아 있는 식물로 구성되어 있다.

박물관에 가려면 먼저 정원을 통과해야 하는데, 정원 자체는 파리의 쾌적함을 향상시켜주는 장소가 된다. 하지만 필립은 이 박물관을 디자인한 스타 건축가 장 누벨이 만든 계획에 전적으로 수긍하지는 않았다.

필립 건물 자체는 흥미롭고 매력적인 구조입니다….

그는 인정하긴 했지만….

필립 박물관 안으로 들어가기도 전에 장 누벨은 우리를 도시적인 파리에서 우림으로 데리고 갑니다. 이것은 또 다른 세계와 대륙으로의 타당하고 자연스러운 이동일까요, 아니면 또다시 신식민주의적인 고정관념일까요? 유리에 그려진 식물은 열대 식물을 환기합니다. 우리는 파리가 아닌 열대에 있다고 느끼게 됩니다. 이 박물관의 모든 오브제들이 이와 같은 열대의 환경에서 유래되었다는 듯한 인상을 풍깁니다.

우리는 표를 구입하고 안으로 들어갔다. 실제 전시로 향하는 길은 꽤 긴 여정임이 드러나기 시작했다. 나선형의 경사로를 따라 올라가는 길은 마치 콩코 강이나 아마존 강을 거슬러 올라가 열대 대륙의 중심부로 향하는 듯한 여행을 상징했다. 우리가 그 둘레를 따라가며 걸어온 중앙의 원통 안에는 온갖 종류의 사물들이 어둠에 싸여서 희미하게 보였다. 북, 창, 가면, 조각품, 직물이 거기에 있었다.

필립 박물관 전시실에 도달할 때까지 발걸음을 세어봅시다.

우리는 한동안 계속 걸었다. 경사로의 마지막 모퉁이를 돌자 홀에 도착했다. 전

시 중인 오브제를 비추는 빛이 곳곳에 배치된 어두침침한 곳이었다.

필립 여기 나선형 길의 꼭대기에서 갑자기 말리 중부의 도곤족 형상이 나타납니다!

마틴 굉장합니다.

필립 무척이나 놀라운 조각들입니다. 이것들을 순전히 미학적인 방식으로 보고자 한다면 이 방식은 성공적입니다. 하지만 조금은 디즈니화한 요소도 있습니다. 그렇지 않나요? 우리는 빛이 전혀 없는 어둠 속에 있습니다. 나무로 뒤덮여서 어두운 곳도 있지만 많은 전시 구역에 풍부한 일광이 넘쳐흐릅니다. 그런데 빛을 반사하는 붉은 돌바닥과 함께 박물관 안의 모든 표면이 반짝거립니다. 어두움과 결합된 반짝거림은 열대에서의 실제 경험과는 정반대입니다. 혹시 내가 카리브해 말고는 열대에 더 가까이 가보지 못했기 때문에 이렇게 생각하는 것일까요?

마틴 이곳은 미로입니다. 혼란스러움을 암시합니다. 우리는 포스트모던 건축가의 상상의 숲에서 길을 잃었습니다.

필립 나는 이곳이 싫습니다.

21

영국 박물관의 사자 사냥
Hunting Lions at the British Museum

화가 프랑크 아우어바흐는 언젠가 런던 이외의 다른 곳에 가고 싶어지려면 걸작에 대한 지독한 탐욕을 가지고 있어야 할 것이라고 말했다. 우리는 런던에서 방문할 곳을 선택하기가 어려웠다. 사실 여기서 서술한 장소보다 더 많은 곳들을 다녔다. 빅토리아 앤드 알버트 미술관에서 필립은 중세의 상아 세공품 앞에서 가던 길을 멈췄다. 왕립미술원과 존 손 경 박물관에도 갔다. 우리가 내셔널 갤러리를 방문지에 넣지 않았다면 그것은 시간이 촉박했기 때문일 것이다.

그러나 필립의 첫 목적지는 그에게 가장 소중한 작품 중 일부가 있는 영국 박물관이었다. 그것은 프랑스나 스페인 작품이 아닌 고대 중동 지역의 작품이었다. 우리는 아침나절 동안 대중정에 있었다. 그곳은 영국 박물관의 중심부로 세계의 문화와 역사로 향하기 전의 대기실 역할을 했다. 한쪽에는 아프리카 문화가, 다른 쪽에는 고대 이집트, 반대쪽에는 고대 아메리카, 이쪽에는 수메르와 인도, 태평양 문화가 있었다. 위층에는 선사시대 유럽과 중국, 일본의 오브제들이 끝없이 펼쳐져 있었다. 하지만 이런 선택안들과 마주했을 때 필립은 무엇을 먼저 볼 것인지에 있어서 분명했다.

필립 영국 박물관에 올 때마다 아시리아의 사자 사냥 부조를 가장 먼저 봅니다.
마틴 왜죠?
필립 나의 최선의, 가장 정직한 대답으로 블레즈 파르칼이 쓴 《팡세Pensees》의 한 구절을 인용하겠습니다. "마음은 이성이 설명하지 못하는 이성을 갖고 있다." 따라서 마틴, 말로 설명하기는 어렵지만 내가 말하지 않는 것은 그것이 위대한 문명의 가장 뛰어난 업적 가운데 하나이기 때문입니다. 그것은 너무나 비인간적

입니다. 그렇다면, 파르테논 마블은 왜 그렇지 않은 걸까요? 그리고 사자 사냥 부조는 왜 그런 것일까요? 사자 사냥 부조와 근처의 다른 아시리아 부조를 보면 그 답을 알게 될 겁니다.

그래서 우리는 대중정에서 나와 으르렁거리는 거대한 암사자 앞에 멈춰 섰다. 8 피트가 넘는 크기로 거대한 돌을 조각해 만든 조각상은 고대 아시리아인들에게 칼후로 알려진 지역인 니므루드에 있는 여신 이슈타르에게 바쳐진 신전 앞을 지키고 있었다.

필립 이 거대하고 위협적인 수호 사자상이 만들어졌을 때 니므루드 주민들은 분명 이 돌 안에 강력한 영혼이 깃들어 있다고 확신했을 겁니다. 이 사자상은 신전 근처에 접근하는 사람들에게 극도의 두려움을 불러일으켰을 겁니다.

조각상은 약 3,000년 전 아시리아 통치자 아슈르나시르팔 2세의 통치 기간(BC 883~859)에 제작된 것으로 지금도 위협적이었다. 그것은 무자비한 권력의 상징처럼 보였다.

필립 이것은 단순히 권력의 표현이 아니라 표명이자 구현입니다. 정신과 권력이 살아 있는 힘으로서 돌에 깊이 새겨져 있습니다.

짐승의 몸은 설형문자로 덮여 있었다. 이는 여신 이슈타르에게 바치는 기도로 그 뒤에는 아슈르나시르팔 2세의 위업이 새겨져 있었다.

필립 여기에 새겨진 문자는 핵심적인 부분입니다. 글을 몰랐던 많은 고대 아시리아인들도 이 문자를 보면서 암사자가 중요한 메시지를 전달한다는 것을 이해했을 겁니다. 이 조각을 통해 통치자/신은 말하고 있습니다.
"잘 들어라…"라고 포효하듯 외칩니다.

이라크 북쪽 니므루드(고대의 칼후)의 거대한 사자상, 신아시리아 시대, BC 883~859년경

아슈르나시르팔 2세의 북서 궁전의 날개 달린 사람 머리의 거대한 황소상, 신아시리아 시대, BC 865~860

우리는 훨씬 더 큰 두 마리의 수호 짐승 사이로 계속 걸어갔다. 라마수로 알려진 이 짐승은 사람의 머리에 수염과 날개가 있으며, CS 루이스의 《나니아 연대기The Chronicles of Narnia》나 《해리 포터Harry Potter》에 등장하는 짐승들과 유사해 보였다. 이 신기한 동물은 런던에 도착한 1850년 이래로 영국의 국민적 상상력에 강력한 영향을 미쳤다. 그러므로 그것은 그다지 놀라운 일이 아니었다. 각기 약 30톤 정도 되는 돌조각은 무게 때문에 운반이 어려워 150여 년 동안 같은 자리에 머물고 있었다.

필립 2,000년 동안 묻혀 있던 이 돌조각이 발굴되었을 때 지역 주민들은 불안해하고 두려워했습니다. 그들은 조각들이 악령일 것이라고 확신했을 겁니다.

당시 근동 지역의 고고학은 고대에 대한 관심보다는 성경의 주요 사건을 다시 찾아내 사실임을 보여주려는 열망이 강했습니다. 1840년대에 영국인 오스텐 헨리 레이어드가 니므루드를 우연히 발견하고 프랑스인 폴-에밀 보타가 코르사바드를 발견했을 때, 성서 속의 장소들이 실제로 존재했다는 점이 밝혀져 크게 기뻐했습니다.

조각들이 루브르 미술관과 영국 박물관에 도착했을 때에는 오로지 역사적 기록으로서 환영받았습니다. 내가 앞에서 살짝 언급했듯이 영국 박물관의 큐레이터들은 이것을 미술이 아니라 미숙한 솜씨의 골동품이라고 생각했습니다. 고대 유물이 모든 미술을 판단하는 척도였습니다. 게다가 이 아시리아 조각이 도착한 시기가 엘긴/파르테논 마블이 미술계를 발칵 뒤집어놓은 지 20년 정도 되는 무렵이었습니다. 그때까지 그리스 미술은 대개 로마 시대의 복제품을 통해 평가되었습니다.

영국 박물관의 평면도는 당시 메소포타미아로 알려진 지역으로부터 이 조각상들이 도착했을 때의 놀라움을 지금도 보여주고 있다. 로버트 스머크 경이 신고전주의 디자인으로 지은 영국 박물관이 개관했을 때 어느 누구도 아시리아 미술의 존재를 짐작하지 못했다. 이 박물관은 고대 이집트에서 시작해 그리스에서

절정을 이루며 이를 추종하는 로마로 이어지는 미술의 발전 과정을 보여주는 컬렉션을 소장하고자 했다.

레이어드가 발굴한 아시리아 조각이 도착했을 때에는 이를 위한 공간을 어딘가에 끼워 넣어야 했다. 대부분의 작품들은 지금도 넓은 이집트 전시실과 그리스 전시실 사이의 좁은 공간에 놓여 있다.

라마수는 발라와트 문으로 이어지는 아치의 양 측면에 자리 잡고 있는데, 발라와트 문은 니므루드의 북동쪽에 위치한 작은 도시에서 발견된 세 쌍의 문 중 한 쌍으로 아슈르나시르팔 2세의 아들인 샬마네세르 3세의 통치 기간에 제작된 것이다. 기록에 따르면 향기가 좋은 삼나무로 만든 문을 돌구멍에 끼워진 삼나무 원기둥에 달아 개폐했다고 한다. 그 위에 8개의 청동 띠가 놓여 있는데, 각각의 띠에는 수많은 장면이 돋을새김과 상감기법으로 새겨져 있다. 현재 터키 동쪽에 있는 티그리스강의 원천을 향해 북쪽으로 원정을 가는 왕이 보이고, 다른 청동 띠에는 티레와 시돈의 지배 도시로부터 공물을 받고 시리아의 한 도시를 공격하는 샬마네세르가 묘사되어 있다.

필립 이 문은 우리의 눈앞에 무용담 전체를 펼쳐놓습니다. 주의를 기울여 자세히 살펴보면 우리는 약 2,500년 전의 시간으로 거슬러 올라갑니다. 그냥 하는 말이 아닙니다. 우리는 정말로 블룸즈베리와 21세기로부터, 심지어 우리 자신으로부터도 벗어납니다. 우리는 살아 움직이는 위대한 문명을 향한 관조에 완전히 몰입해 현재의 시간을 벗어나 과거 속에 떠다닙니다. 이것이 훌륭한 미술이 발휘하는 효과입니다. 이것이 바로 이 경험을 맛본 많은 사람들이 종종 거기에 다시 몰입하는 이유입니다.

여기에는 대단히 풍부한 이야기가 있습니다. 전쟁과 사냥, 공물, 전사들, 마차가 등장하는 수많은 장면들이 있어서 지나치다가 멈추고 그저 흘깃 보기만 해도 이 장면들의 목록을 만드는 것보다 더 많은 것들을 보게 될 겁니다. 그래서 이번만은 이것이 제한된 공간에 설치되어 있다는 점을 고맙게 생각합니다. 이 부조에는 가까이 다가갈 수밖에 없습니다. 그 생생하고 무한히 매력적인 이야기들에

아시리아 샬마네세르 3세가 제작한 문의 청동 띠, BC 853년경, 고대 이라크 아시리아 발라와트
위의 장면은 티그리스 강의 원천을 발견하는 왕을, 아래의 장면은 제물로 바쳐진 황소와 숫양을 보여준다.

무심해지려면 완전히 무감각해야 할 것입니다.

문제는 영국 박물관이나 루브르 미술관, 메트로폴리탄 미술관은 그저 둘러만 보는 데에도 일생이 모자란다는 사실이다. 필립과 내가 발라와트 문을 오랫동안 살펴보았음에도 불구하고 우리는 그것에 마땅히 들여야 할 만큼의 시간을 할애하지 못했다. 우리에게는 다른 목표가 있었다. 필립에게는 옆 전시실의 니네베 석부조가 더 중요했다. 우리는 필립이 가장 좋아하는 아슈르바니팔 왕(BC 668~627)이 사자를 사냥하는 장면의 부조부터 보기 시작했다.

필립 이 사자 사냥 부조, 특히 부조 전체를 메우고 있는 고통 속의, 상처를 입고 죽어가는 사자들은 내게 미술의 절정을 의미합니다. 이것은 화면을 가득 채워 성 세바스찬의 순교를 그린 유럽의 회화를 연상시킵니다. 이렇게 말하면 파르테논 신전의 숭고한 조각과는 멀찌감치 떨어져 신성을 모독하는 것으로 들릴 수도 있겠지만 나는 따지지 않고 말하는 겁니다.

사자로 향하기 전에 이 부조를 잠시 보세요. 이것이 이 주제의 연속 장면에서 중심적입니다. 이 사람이 왕입니다. 그는 자신감에 차서 마치 신처럼 우뚝 서 있습니다. 왼팔로는 돌격하는 사자를 물리치고 오른팔로는 자신의 칼을 앞으로 찔러 사자의 가슴을 관통시키며 의기양양해 합니다. 왕은 냉정하고 무적입니다. 반면 사자는 흥분해서 그 살인자를 향해 마지막으로 필사적인 도약을 해보지만 헛수고일 뿐입니다. 이것은 불공평한 싸움입니다. 이 부조들은 왕을 찬미하기 위한 것이기 때문에 이렇게 만들어져야만 했습니다.

이 위풍당당한 사자 세 마리를 보세요. 품위가 넘치고 애처롭습니다. 앞으로 성큼성큼 걷고 있는 이 첫 번째 사자는 화살을 맞아 머리가 처지기 시작하고 입에서는 피가 흘러나옵니다. 왼쪽 앞발이 축 늘어져 있습니다. 대단한 관찰력입니다! 이 사자는 화살을 맞아 쓰러져 있습니다. 입에서 피가 마구 쏟아지는데도 머리를 세우려고 안간힘을 쓰고 있습니다. 사자는 기진맥진해서 괴로움에 넋이 나간 듯합니다.

이제 부조 중에서 가장 뛰어난 부분을 보세요. 죽어가고 있는 암사자를 묘사하고 있습니다. 이 작품에 대해 주체할 수 없는 열광을 표현하는 사람이 나만은 아닐 겁니다. 이것은 모든 미술 중에서 가장 기억에 남는 작품 중 하나이기 때문입니다. 고통으로 놀라고 약해진 사자의 으르렁거리는 소리가 들리는 듯합니다. 몸통 아랫부분을 보면 척추에 맞은 화살로 이미 마비된, 아래로 질질 끌리는 뒷다리가 축 처진 채 기운이 없습니다.

이 짐승들은 동정 어린 시선뿐만 아니라 날카롭고 정확한 시선으로 관찰되어, 각각의 상황에 따른 고통이 저마다 놀라울 정도의 개별성을 띠며 표현되고 있습니다. 하지만 사자들은 결코 자연주의적으로 표현되지 않았습니다. 그 본질적인 특성, 특히 근육조직은 매우 표현력이 풍부한 선적, 추상적인 형태 언어로 기호화되어 있습니다. 이는 사람이나 동물의 가장 두드러진 특징에 대한 매우 정교하고 단순화된 표현 방식입니다. 이것이 오히려 감정적으로 더 비통하게 만드는 것 같습니다.

이 부조는 (파르테논 마블처럼) 한때 밝게 채색되었습니다. 나는 이 점에 대해 고민하지 않습니다. 나는 BC 1000년에 살고 있지 않습니다. 나는 지금의 시대를 살고 있습니다. 나는 이 부조들이 시간이라는 험난한 수술실에서 되돌릴 수 없게 변형된 채 우리에게 전해졌다는 것을 압니다. 이 부조의 경우 수천 톤의 돌무더기 아래에서 수천 년 동안 묻혀 있었습니다. 우리는 현재 돌 색을 띠는 부조를 받아들여야 하는 상황에 놓여 있습니다. 나는 이 돌 색 상태의 부조를 좋아합니다. 나는 베토벤의 초기 작품을 들을 때 포르테피아노를 열망하지 않는 것처럼 색을 바라지 않습니다. 나는 현대의 피아노, 곧 내가 속한 시대의 악기가 가진 음색을 좋아합니다.

마틴 이 부조의 역설은 묘사하는 주제가 종종 살해와 잔악한 행위라는 점입니다. 이 부조들은 궁전의 벽에 설치되었습니다. 일부는 내실, 즉 왕의 거주 구역에 설치되어 이것을 보며 왕은 자신의 영예를 즐길 수 있었습니다. 사자의 죽음은 아시리아 구경꾼들에게 세계에 대한 신성한 질서의 도입을 의미했을 것입니다. 하지만 그 희생자, 곧 동물 또는 죽음을 당하거나 고문을 받거나 투옥된 적군에

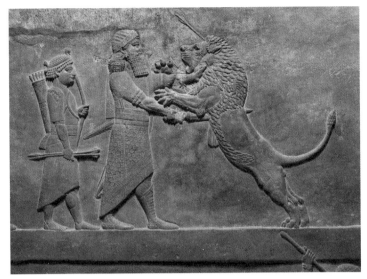

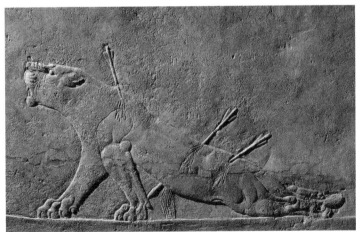

니네베에 있는 아슈르바니팔의 북쪽 궁전 부조

위 : 칼로 사자를 죽이는 왕, 신아시리아 시대, BC 645~635
아래 : 죽어가는 암사자, 아시리아 시대, BC 660

대해 동정심을 느끼지 않을 수 없습니다(적군들 중 일부는 거대한 사람의 얼굴을 한 황소를 운반해야 했다).

필립 그렇지만 나는 그것이 이 작품이 공식적으로 요구하는 반응이라고 생각하지는 않습니다. 사자 사냥은 다른 무엇보다도 왕의 통치를 찬미하는 권력에 대한 표현이었습니다. 나는 맹종을 강요받는 아슈르바니팔 백성의 입장에는 공감하지 않지만 당신의 의견에는 동의합니다. 동시에 이 작품들은 개인 미술가들의 창작물입니다. 오늘날 많은 사냥꾼들이 놀이 삼아 하듯이 그들이 사자들을 관찰하며 어느 정도 공감하지 않았다고 믿기는 어렵습니다.

이집트 미술처럼 사람들의 머리는 항상 측면을 향하고 있다. 몸의 다른 부분이 정면이나 뒤를 향하고 있는 경우에도 그렇다. 특히 왕의 묘사는 실제와는 거리가 매우 멀다. 그는 표준화된 방식으로 표현된, 의식적인 존재이고 신성한 왕이다. 아시리아 사람들이 이에 대해 보여야 하는 적절한 반응은 '광채', '경이로움', '기쁨'과 같은 단어를 사용한 설형문자에서 설명된다. 이것이 신성한 존재에 대한 경험에 대해 보여야 하는 올바른 감정이었다. 하지만 이 아시리아 미술의 전통 안에는 엄청난 양의 관찰, 특히 동물과 자연 세계에 대한 관찰이 담길 여지가 있었다. 죽은 사자의 발이 털썩 주저앉고 그 머리가 축 늘어진 방식이 이를 정확히 보여준다.

필립 왕은 성스럽고 사전에 정해진 특정한 방식으로 표현되어야 했습니다. 하지만 사자와 같은 동물들은 훨씬 더 자유롭게 다루어질 수 있었습니다.

필립이 소크라테스가 태어나기 약 200년 전에 살았던 통치자들의 업적을 보여주는, 석고나 설화석고에 새겨진 이 고대의 '연재만화'를 조용히 들여다보며 즐기는 동안 우리의 대화는 잠시 중단되었다.
전시장 끝에 이른 우리 앞으로 미술관의, 그리고 미술사의 교차로가 나타났다. 영국 박물관에서 가장 큰 이집트 조각들을 전시한 길고 거대한 전시장들 중 하

나가 우리 앞에 있었는데, 파라오 람세스 2세의 거대한 화강암 조각이 그 위로 높이 솟아 있었다(이 조각은 퍼시 셸리의 시 〈오지만디어스Ozymandias〉에 영감을 주었다). 왼쪽 전시실에는 고대 그리스의 뛰어난 작품들 중에서 가장 유명한 또는 악명 높은, 아테네 파르테논 신전에서 가져온 조각들이 있었다.

마틴 이집트 전시실로 갈까요? 아니면 그리스 전시실을 갈까요? 아시리아 전시실로 되돌아갈까요?

필립 아시리아 미술의 회랑을 따라 걷다가 갑자기 고전 세계로 발을 들여놓으면 어리둥절해질 것 같습니다. 나는 아직 아시리아 부조로부터 벗어나지 못했습니다. 결정하기가 어렵군요. 내 눈은 이 거대한 파라오 조각상과 누워 있는 저 그리스 사자, 훌륭한 석비에 끌리지만 무릎과 허리가 아프네요. 시각 에너지와 지각 에너지는 몸이 지치면 요동칩니다.

파르테논 마블을 보려면 우리는 하루를 이곳에서 시작해 많은 깃들을 오랫동안 본 다음에 다음 날 아침에 다시 와서 또 다르게 보아야 했을 것이다. 시간은 이미 12시 50분이었고, 우리는 점심을 먹어야 하는지에 대해 생각하고 있었다.

22

대중정에서의 점심 식사

Lunch in the Great Court

영국 박물관의 대중정에 있는 카페로 가는 도중에 필립은 BC 3세기의 거대한 그리스 대리석 사자상 앞에서 잠시 멈췄다.

필립 이 거대한 공간에는 이것 말고도 다른 대형 조각들이 놓여 있습니다. 여기에는 이집트의 오벨리스크와 중국의 수호상이 있습니다. 그리고 상점을 관통하는 좋은 위치에서 보면 상점 옆에 실물 크기의 로마 기마상이 있습니다. 나는 이것들이 왜 이곳에 있는지 압니다. 공간을 한정 짓고, 규모를 제공하고, 저쪽 전시장에 있는 작품들을 환기하기 위해서입니다. 미술관은 모두 이와 같은 일을 합니다. 메트로폴리탄 미술관도 중앙 홀에 아주 큰 조각상들을 설치해놓았습니다. 하지만 영국 박물관의 이 거대한 개방 공간에서 이것은 어떻게 보면 오브제와 기념물을 허비하는, 즉 이것들을 그저 표지물이나 기념품으로 만들고 만다는 사실을 알아야 합니다. 이는 미술관의 결점입니다.

필립이 이 책의 제목을 《미술관 : 불완전한 구조》로 정하려고 한 이유를 보여주는 또 다른 예라고 생각한다.
우리는 대중정에 있는 카페에 도착해 테이블에 앉아 음료수와 샌드위치를 먹으며 그날 아침 우리가 본 것들을 곱씹어보았다.

마틴 미술사와 감상의 과정 전체가 어쩌면 창조력 넘치는 오해가 아닐까 하는 생각이 듭니다. 우리는 아주 오랜 과거의 이미지를 보면서 그 속에서 우리가 이해할 수 있는 것을 발견합니다. 죽어가는 사자에게서 발견하는 비애감은 그것

을 만든 사람이나 최초의 관람자가 보았던 내용과는 전혀 다를 수도 있습니다.

필립 아마도 그럴 겁니다. 더욱이 그것들은 미술 작품으로 구상된 것이 아닙니다. 따라서 의도의 문제가 발생합니다.

마틴 그렇다면 우리는 그 고대 돌조각을 보면서 무엇에 반응하는 것일까요?

필립 분명 그 사자 사냥 부조는 돌을 조각한다는 순수한 공예의 관점에서 볼 때 매우 재능 있는 장인들이 만든 것입니다. 그리고 그 연작을 계획한 우두머리 장인은 날카로운 디자인 감각과 세련된 예술적 감각을 가진, 상당히 지적인 사람이었을 겁니다. 확실히 우리보다 수준이 높았을 겁니다. 그것이 우리가 미술관을 찾는 이유가 아닐까요? 뛰어난 미술 작품을 관조하며 우리를 고양시키고 우리의 세계를 향상시키려는 것이 아닐까요? 나는 미술관을 대중과 '관계 맺고자' 보다 낮은 수준에서 공통분모를 찾으려는 이들과는 반대로 위대함과 조우하는 것이 우리를 약화시키지 않는다고 말하겠습니다. 괴테가 현재 뮌헨의 글립토테크에 있는 론다니니의 헬레니즘 양식 메두사 머리에 경탄하며 "이런 작품이 만들어질 수 있었다는 점을 아는 것만으로도 과거의 나보다 두 배로 성장하게 됩니다"라고 말했을 때 그는 바로 이 점을 지적한 겁니다.

마틴 고고학자는 사자를 죽이는 장면의 부조가 아시리아 통치자의 왕권의 표현이고, 따라서 잡아먹히는 기독교도의 광경이 콜로세움의 관중들에게 즐거움을 준 것처럼 사자의 고통과 죽음에 대한 생생한 표현은 본래의 관람자들에게 즐거움을 주었을 것이라고 말할 겁니다. 우리는 사실이 무엇인지 알지 못합니다. 이는 종종 있는 일입니다. 예를 들어, 파르테논 마블과 같은 그리스 미술의 경우도 마찬가지입니다.

필립 그렇습니다. 우리는 페리클레스의 시대가 아니라 그로부터 2,500년이 지난 시대에 살고 있습니다. 시대가 다르고 우리도 다릅니다. 그리고 그 오브제도 물리적 외관과 의미에 있어서 달라집니다. 다시 아시리아 부조로 돌아가면 오늘날 그것들은 더 이상 다색 화법을 간직하고 있지 않으며 일부는 부서졌습니다. 그리고 이제는 특정 통치자를 찬양하기 위한 것이 아니라 역사적이고 예술적인 기념물로서 존재합니다. 우리가 BC 1000년 아시리아 사람의 머릿속으

로 들어갈 수 없는 것처럼 앞선 시기에 존재한 어떤 맥락도 되살릴 수는 없습니다. 먼 시대나 다른 문화의 오브제를 그 고유의 방식으로 보아야 한다고 쓴 글을 종종 읽습니다. 그런 주장은 우리가 그 방식을 이해하고 있다고 생각합니다. 하지만 실제로 그렇지 않은 경우가 아주 많습니다. 그렇더라도 우리는 그 작품을 감상할 수 있습니다. 다만 우리가 적용하는 것은 우리 자신의 기준과 예술에 대한 개념이고 이는 아마도 해당 오브제의 본래 목적이나 기능과는 다른 것이라는 점을 인식할 필요가 있습니다.

마틴 '맥락'이라는 단어가 우리가 미술관에서 나눈 이야기들의 상당 부분에서 가장 중요한 주제였던 것 같습니다. 고대 유물에 대해 이야기하고 있는 중이니 고고학적인 맥락, 이전에 당신이 발견 지점이라고 불렀던 것에 대해서 조금 더 말해주시겠습니까?

필립 이전에 말했듯이 발견 지점은 한 오브제의 마지막 맥락을 의미합니다. 그것을 보호하는 것은 중요하지만, 그렇다고 그것이 이야기 전체를 말해주지는 않습니다.

우리는 발견 지점의 맥락 없이 이전에 땅에서 발굴되어 지금은 대개 미술관에 보관되어 있는 충분한 양의 오브제들과의 관계를 바탕으로 한 오브제에 대해 많은 속성들을 귀속시킬 수 있습니다. 예를 들어, 그리스의 항아리는 그것이 출토된 특정 무덤에 대한 정보를 더 이상 알려주지 않을 겁니다. 하지만 상당히 확실한 연대와 특성은 묘사된 주제에 대한 정확한 해석처럼 추정이 가능합니다. 법적인 문제에 휘말리지 않는다 해도 이 문제는 매우 복잡합니다. 예를 들어, 시장에서 상아 약시(여성의 아름다움을 관장하는 인도의 신 - 옮긴이)상을 제안받는다면, 비교를 통해 1세기로 그 연대를 추정하고 그것이 아프가니스탄이나 인도 서부에서 발견되었을 것이라 추측할 겁니다. 시대 추정은 99퍼센트 맞을 겁니다. 하지만 내가 말하고 있는 것은 동양이 아니라 폼페이에서 발견된 독특한 조각입니다. 만약 그것이 한밤중에 몰래 훔친 것이라면 서양의 지중해 나라들과 동양 사이의 활발한 교역에 대한 중요한 증거를 없앤 것과 같습니다. 따라서 그 탈취 행위를 비난해야 합니다. 그러나 나는 '본래의 맥락'이라는 복잡한 문제를 언급

하고 있는 중이었습니다. 상당히 다른 예를 들어보겠습니다.

19세기 프랑스가 이란의 수사라는 고고학적인 장소에서 발견한 맥락이란 무엇일까요? 수사라는 발견 지점일까요? 그것이 사실 그 발굴물들의 고고학적인 맥락입니다. 하지만 현재 루브르 미술관에 있는 그 기념물은 아카드 사람의 주요한 승리를 기념하는 나람신 왕의 석비와 세계에서 가장 오래된 법전인 함무라비 법전입니다. 이것들이 이란의 수사가 아니라 바빌론, 그러니까 오늘날의 이라크에서 만들어졌다는 사실을 알게 되면 맥락의 문제가 흥미로워집니다. 그것은 BC 12세기에 이란의 침략군이 전리품으로 가져온 것입니다.

그렇다면 그것들의 본래 맥락은 무엇일까요? 그것이 만들어진 곳이자 대표하는 문명의 장소인 바빌론일까요, 아니면 정복자들의 도시이자 약 3,000년 동안 매장되어 있던 수사일까요? 물론 답은 둘 다입니다. 다른 많은 오브제들처럼 그것들 역시 다양한 역사를 가지고 있기 때문입니다. 그리고 미술관이 그 오브제들의 가장 논리적인 현대적 맥락이라는 것도 거의 틀림없는 사실입니다. 미술관에서 이 두 가지 고대의 맥락은 전시와 라벨을 통해 되살려질 수도 있고, 오브제의 역사 중에서 큐레이터가 어느 순간을 강조하기를 원하는지에 따라 바뀔 수도 있습니다.

마틴 그렇다면 때때로 완벽하고 옳은 맥락이란 없다는 것이 결론인 것 같군요. 만약 나람신의 전승비와 함무라비 법전이 다시 이라크 남부나 이란의 미술관으로 돌려보내진다면, 그것은 다른 문맥을 갖게 될 것이고 따라서 의미도 조금 변할 겁니다.

그 경우 그것들은 고대의 엘람과 메디아, 페르시아로부터 발전한 살아 있는 문화로 둘러싸인 환경 안에 있게 될 것이고, 그 환경이 그것들에게 의미를 부여해 줄 겁니다. 피렌체에서 우리가 만들어진 곳에서 대상을 보는 것이 풍부한 경험이라고 말했듯이 말입니다.

필립 나는 이 경우가 그런 사례라고 생각하지 않습니다. 이 조각들이 오늘날 이슬람 문명의 지역사회와 어떠한 관계도 맺고 있지 않다는 점을 제외하더라도 프랑스 고고학자들이 땅속 깊은 곳에서 파내기 전까지 이 조각들은 그 존재

아카드 왕 나람신의 전승비, 아카드 시대, BC 2250년경

바빌론 왕 함무라비 법전, BC 1792~1750년경

가 알려져 있지 않았기 때문입니다. 피렌체에서는 우리가 15세기의 사람은 아니라 해도 여전히 그 예술적, 문화적, 종교적 전통의 연속체 속에서 살고 있습니다. 하지만 수사의 기념물은 그렇지 않습니다. 그것들은 오래전에 잃어버린 문명의 흔적입니다. 또한 '엘람, 메디아…'는 역사책에 나오는 명칭이고 경험할 수 있는 것이 아닌 반면에 피렌체의 빛과 풍경, 식물은 잘 경험할 수 있습니다.

마틴 최근에 나는 처음으로 펠로폰네소스 반도의 올림피아에 다녀왔습니다. 유적을 본 다음에 수백 야드를 걸어 그곳에서 출토된 조각을 보여주는 작지만 훌륭한 미술관에 갔습니다. 아주 멋진 방문이었습니다. 올림피아는 18세기 한 영국인에 의해 재발견되었습니다. 발굴 작업은 1829년 프랑스에 의해 시작되었지만 대부분의 발굴은 19세기 후반과 (제2차 세계대전 기간을 포함한) 20세기 독일의 고고학자들에 의해 이루어졌습니다. 나는 그 발굴 작업이 제우스 신전과 프락시텔레스의 헤르메스 조각을 제거하지 않았다는 사실에 기뻤습니다.

만약 그 조각들이 런던이나 파리, 독일로 운반되었다면 (아마 쉽게 운송될 수 있었을 테지만) 그것들은 특별한 장소, 곧 크로노스 언덕과의 관계를 잃게 되었을 겁니다. 근처에 흐르는 알페이오스 강은 제우스 신전의 페디먼트(건물 입구 위쪽과 지붕 사이에 위치한 삼각형의 벽으로 고대 그리스 신전 건축의 두드러진 특징이다.-옮긴이)에 몸을 비스듬히 기댄 남성 누드로 상징되고 있습니다.

물론 그 조각들이 베를린의 박물관에서 전시된다면 또 다른 맥락을 얻게 될 겁니다. 예를 들어, 그 조각들을 이후에 제작된 페르가몬의 그리스 조각과 나란히 볼 수도 있을 겁니다. 하지만 잃는 것도 많을 것입니다.

필립 19세기 초 이래로 뮌헨의 글립토테크에 있는 아이기나 대리석 조각(아이기나 섬의 아파이아 신전에 있던 조각-옮긴이)도 같은 경우입니다. 그리고 다른 많은 작품들 역시 마찬가지입니다. 나는 우리가 역사를 다시 써서는 안 되고, 긴 시간이 흐른 뒤에는 또 다른 맥락에 속한 그 작품의 삶이 자체의 역사에 있어서 타당하고 의미 있는 한 층을 이루게 될 것이라고 생각합니다. 파올로 베로네세의 〈가나의 혼인 잔치Marriage at Cana〉는 1815년 비엔나 회의가 끝나고 베니스로 돌아가지 못했습니다. 이후로 그 작품은 루브르 미술관의 주요 작품이 되었고,

특히 들라크루아를 비롯한 많은 미술가들이 미술관에 걸려 있는 그 작품을 보면서 그림을 배웠습니다.

23

파편들
Fragments

우리는 대화의 출발점이었던 파편의 문제로 다시 돌아왔다. 필립은 내가 메트로폴리탄 미술관의 노란색 벽옥 입술이 있는 이집트 전시실 옆방에서 서둘러 지나치려고 했던 한 전시물 앞에서 멈춰 섰다. 거기에는 작은 돌조각들이 가득했다.

필립 이 매력 없는 진열장 앞에 서서 안을 들여다볼까요? 이것은 그냥 지나쳐버리기가 아주 쉽습니다. 그러면 우리는 매우 특별한, 아주 수수하고 실상 겉보기에는 하찮아 보이는 돌조각들을 놓치게 될 겁니다. 이 작은 석회암 조각들은 오스트라카라고 불리는 것입니다(이 단어는 '추방하다ostracize'라는 단어와 동일한 버린 사물이라는 뜻의 어원에서 유래했다).

이 부서진 돌조각은 고대 이집트 미술가들의 스케치북이었습니다. 조각가가 모형을 제작하거나, 이 참새가 보여주듯이 이미지에 바탕을 둔 상형문자를 연습하거나, 아주 생생하고 즉흥적인 이 사자 사냥처럼 단순히 손을 풀기 위해 재빨리 스케치를 그리는 데 사용되었습니다. 이 오스트라카는 시간에 저항하는 기념물을 제작하는 이집트 조각가들도 현대미술가의 드로잉처럼 자유롭고 개인적인 스케치를 남겼다는 사실을 보여줍니다. 이것들을 가만히 들여다보면 이집트 대가가 자신을 위한 그림을 그리고 있을 때 우리가 그의 팔꿈치 곁에 서 있는 것 같은 기분이 듭니다. 마치 고대 유물의 이야기를 엿듣게 되는 것 같습니다.

우리의 책은 훌륭한 작품들을 앞에 두고 나누었던 대화와 생각, 반응, 말, 침묵

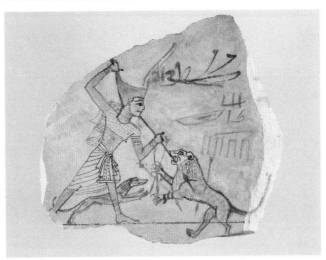

위 : 참새 스케치, 신왕조 시대, BC 1479~1458년경, 상이집트 테베
아래 : 사자를 찌르는 파라오, 신왕조 시대, BC 1186~1070, 상이집트 테베

의 파편들로 이루어져 있다. 이제 이 책을 이 수수한 오브제들에게 넘기려고 한다. 이들이 우리를 수천 년 전의 느낌과 생각, 에너지가 펼쳐졌던 순간으로 데려가줄 것이다.

수록 작품 목록

List of Illustrations

단위는 cm, 세로×가로의 순서

2 두초 디 부오닌세냐Duccio di Buoninsegna의
〈성모와 아기 예수Madonna and Child〉를 들고 있는 필립
드 몬테벨로(2004.442), 메트로폴리탄 미술관Metropolitan
Museum of Art

7 왕비 얼굴의 파편, 신왕국New Kingdom 시대, 아마르나
Amarna 시대, 제18왕조, 아크나톤Akhenaten 통치기, BC
1353~1336년경, 이집트 중부, 엘 아마르나(아케트아톤
Akhetaton)으로 추정, 노란색 벽옥, 13×12.5×12.5,
메트로폴리탄 미술관, 구입, Edward S. Harkness 기증,
1926(26.7.1396). 사진 브루스 화이트Bruce White,
이미지 메트로폴리탄 미술관

11 봉헌자 우타Uta상의 세부, 성 베드로와 성 바울
나움부르크 대성당Naumburg Cathedral of St Peter and St
Paul, 앙드레 말로의《침묵의 소리》(Gallimard, 파리, 1951),
ⒸBildarchiv Foto Marburg

15 마사초Masaccio와 필리피노 리피Filippino Lippi,
〈테오필루스 아들의 부활과 옥좌에 앉은 성 베드로
Raising of the Son of Theophilus and St Peter Enthroned〉
세부(오른쪽), 1425~1427, 1481~1485년경, '프레스코'
브란카치 예배당Brancacci Chapel, 산타 마리아 델 카르미
네Santa Maria del Carmine 성당, 피렌체

18 카를로 마수피니Carlo Marsuppini(1399~453)의 무덤,
피렌체 공화국 법관, 데지데리오 다 세티냐노Desiderio
da Settignano 제작, 대리석, 1453년경, 산타 크로체 성당
Basilica of Santa Croce, 피렌체. Universal Images Group/
Superstock

21a 지오토 디 본도네Giotto di Bondone, 〈성 프란체스코의
장례식Funeral of St Francis〉, 1320년대, 프레스코, 바르디
예배당Bardi Chapel, 산타 크로체, 피렌체

21b 지오토 디 본도네, 〈사도 요한의 승천Ascension of St
John the Evangelist〉, 1320년대, 프레스코, 페루치 예배당
Peruzzi Chapel, 산타 크로체, 피렌체

22 타데오 가디Taddeo Gaddi, 〈성모의 일생The Life of the

Virgin〉을 보여주는 바론첼리 예배당Baroncelli Chapel의
동쪽 벽, 1328~1330년경, 프레스코, 산타 크로체, 피렌체

23 지오토 디 본도네, 바론첼리 다폭제단화, 1334년경,
나무에 템페라, 185×323, 산타 크로체, 피렌체.
사진 Scala, 피렌체/Fondo Edifici di Culto-Min.dell'Interno

28 도나텔로Donatello, 〈성 막달라 마리아St Mary
Magdalene〉, 1457년경, 나무, 높이 188, 두오모 미술관
Museo dell'Opera del Duomo, 피렌체

33 아레조Arezzo의 키메라Chimera, BC 400~350, 청동,
78.5×129, 고고학 박물관Museo Archeologico Nazionale,
피렌체. 사진 DeAgostini/SuperStock

37 벤베누토 첼리니Benvenuto Cellini, 〈페르세우스
Perseus〉, 1545~1554, 청동, 높이 320, 로지아 데이 란치
Loggia dei Lanzi, 피렌체. 사진 Scala, 피렌체- courtesy the
Ministero Beni e Art. Culturali

38 로렌초 기베르티Lorenzo Ghiberti, 천국의 문Gates of
Paradise, 1425~1452, 사진 1970, 세례당Baptistery, 피렌체.
사진 Scala, 피렌체

43 도나텔로Donatello, 〈다윗David〉, 1430~1432년경,
청동, 높이 158, 바르젤로 국립미술관Museo Nazionale del
Bargello, 피렌체. 사진 Scala, 피렌체-courtesy the Ministero
Beni e Art. Culturali

44 도나텔로, 〈성 게오르기우스St George〉, 1416년경,
대리석, 높이 214, 바르젤로 국립미술관, 피렌체

49 티치아노 베첼리오Tiziano Vecellio, 〈성모승천Assunta〉,
1516~1518, 산타 마리아 글로리오사 데이 프라리 성당
Church of Santa Maria Gloriosa dei Frari, 베니스,
사진 Scala, 피렌체

52 산 마르코 대성당의 청동 사두마차, 베니스,
1930년경의 사진. 사진 akg-images

60 테라코타 킬릭스kylix(술잔) 파편, 키스 화가
Kiss Painter(추정), 아르카익Archaic기, BC 510~500년경,

그리스 아테네 붉은색 형상, 전체 15.3×12.2,
메트로폴리탄 미술관, Rogers Fund, 1907 (07.286.50).
이미지 메트로폴리탄 미술관

61 키타라kithara를 연주하며 노래 부르는 젊은이,
테라코타 암포라amphora(단지)의 전면, 베를린 화가
Berlin Painter(추정), 후기 아르카익기, BC 490년경,
그리스 아테네 붉은색 형상, 높이 41.5,
메트로폴리탄 미술관, Fletcher Fund, 1956(56.171.38).
이미지 메트로폴리탄 미술관

64 두초 디 부오닌세냐Duccio di Buoninsegna,
〈성모와 아기 예수Madonna and Child〉, 1290~1300년경,
나무에 템페라와 금, 액자 포함 크기 27.9×21;
그림 크기 23.8×16.5, 메트로폴리탄 미술관, 구입,
Rogers Fund, Walter and Leonore Annenberg and The
Annenberg Foundation Gift, Lila Acheson Wallace Gift,
Annette de la Renta Gift, Harris Brisbane Dick, Fletcher,
Louis v. Bell, and Dodge Funds, Joseph Pulitzer Bequest,
several members of The Chairman's Council Gifts, Elaine L.
Rosenberg and Stephenson Family Foundation Gifts, 2003,
Benefit Fund, 및 여러 기부자들의 기증 및 기부,
2004 (2004.442). 이미지 메트로폴리탄 미술관

74 라파엘로 산치오Raffaello Sanzio, 〈의자에 앉은
성모 마리아Madonna della Sedia〉, 1513~1514, 패널에 유채,
71×71, 팔라티나 미술관Galleria Palatina(피티 궁전
Palazzo Pitti), 피렌체. 사진 Scala, 피렌체-courtesy the
Ministero Beni e Art. Culturali

79 장-바티스트 그리즈Jean-Baptiste Greuze,
〈슬픔을 가누지 못하는 미망인The Inconsolable Widow〉,
1762~1763, 캔버스에 유채, 40×32, 월리스 컬렉션
The Wallace Collection, 런던

82 장-오노레 프라고나르Jean-Honoré Fragonard,
〈그네The Swing〉, 1767, 캔버스에 유채, 81×64.2,
월리스 컬렉션, 런던

85 장-앙투안 와토Jean-Antoine Watteau,
〈삶의 매력들Les charmes de la vie〉, 1718~1719년경,
캔버스에 유채, 67.3×92.5, 월리스 컬렉션, 런던

86 페테르 파울 루벤스Peter Paul Rubens, 〈무지개가
있는 풍경The Rainbow Landscape〉, 1636년경,
오크 패널에 유채, 135.6×235, 월리스 컬렉션, 런던

89 얀 스테인Jan Steen, 〈하프시코드 수업The Harpsichord
Lesson〉, 1660~1669, 오크 패널에 유채, 37.4×48.4,
월리스 컬렉션, 런던

95 작자 미상, 〈장 르 봉, 프랑스의 왕Jean le Bon,
King of France〉 1350~1360년경, 패널에 유채,
60×44.5, 루브르 미술관Musée du Louvre, 파리

96 물랭의 거장Master of Moulins, 〈천사에 둘러싸인
성모 마리아The Madonna Surrounded by Angels〉,
물랭의 세폭제단화 중앙 패널, 1498~1499, 패널,
157×283, 노트르담 성당Notre-Dame Cathedral,
물랭Moulins, 프랑스.
사진 DeAgostini Pictire Library/Scala, 피렌체

99 누노 곤살베스Nuno Gonçalves,
〈와인 잔을 들고 있는 남자Man with a Glass of Wine〉,
1460, 패널에 유채, 63×43, 루브르 미술관, 파리

103 니콜라 푸생Nicolas Poussin, 〈시인의 영감
The Inspiration of the Poet〉, 1629~1630년경,
캔버스에 유채, 182.5×213, 루브르 미술관, 파리

104 니콜라 푸생, 〈사도 바울의 환상Vision of St Paul〉,
1649~1650년경, 캔버스에 유채, 148×120,
루브르 미술관, 파리

107 조르주 드 라 투르Georges de La Tour, 〈참회하는
막달라 마리아The Penitent Magdalene〉, 1640~1645년경,
캔버스에 유채, 128×94, 루브르 미술관, 파리

114 장-시메옹 샤르댕Jean-Siméon Chardin, 〈흡연실
(파이프와 물병) La tabagie(Pipes et vases à boire)〉,
1737년경, 캔버스에 유채, 32×42, 루브르 미술관, 파리

121 안토넬로 다 메시나Antonello da Messina,
〈천사의 부축을 받는 죽은 그리스도The Dead Christ
Supported by an Angel〉, 1475~1476, 패널에 유채와
템페라, 74×51, 프라도 미술관Museo del Prado, 마드리드

122 프라 안젤리코Fra Angelico, 〈수태고지The
Annunciation〉, 1425~1428, 나무 패널에 금과 템페라,
194×194, 프라도 미술관, 마드리드

125 알브레히트 뒤러Albrecht Dürer, 〈아담과 이브
Adam and Eve〉, 1507, 패널에 유채, 두 개의 패널,
각 209×81, 프라도 미술관, 마드리드

126 피터르 브뤼헐Pieter Bruegel the Elder,
〈죽음의 승리The Triumph of Death〉, 1562년경,
패널에 유채, 117×162, 프라도 미술관, 마드리드

129 히에로니무스 보스Hieronymus Bosch, 〈쾌락의 정원
The Garden of Earthly Delights〉, 1500~1505년경,
패널에 유채, 220×389, 프라도 미술관, 마드리드

130 히에로니무스 보스, 〈건초 수레Haywain〉, 1516년경,
패널에 유채, 135×190, 프라도 미술관, 미드리드

138 티치아노 베첼리오, 〈그리스도의 매장
The Entombment of Christ〉, 1559, 캔버스에 유채,
136×174.5, 프라도 미술관, 마드리드

139 티치아노 베첼리오, 〈그리스도의 매장〉, 1572,
캔버스에 유채, 130×168, 프라도 미술관, 마드리드

142 디에고 벨라스케스Diego Velázquez,
〈브레다의 항복The Surrender of Breda〉, 1635,
캔버스에 유채, 307×367, 프라도 미술관, 마드리드

147 디에고 벨라스케스, 〈시녀들Las Meninas〉 또는
〈펠리페 4세 가족The Family of Felipe IV〉, 1656년경,
캔버스에 유채, 318×276, 프라도 미술관, 마드리드

148 디에고 벨라스케스, 〈어릿광대 세바스티안 데 모라
The Jester Sebastian de Morra〉, 1646년경, 캔버스에 유채,
106.5×82.5, 프라도 미술관, 마드리드

150 디에고 벨라스케스, 〈어릿광대 파블로 데
바야돌리드The Jester Pablo de Valladolid〉, 1635년경,
캔버스에 유채, 209×123, 프라도 미술관, 마드리드

153 프란시스코 고야Francisco Goya,
〈성 안토니오의 기적The Miracle of St Anthony〉, 1798,
프레스코, 성 안토니오 데 라 플로리다 성당
Ermita de San Antonio de la Florida, 마드리드

154 프란시스코 고야, 〈성 안토니오의 기적〉(세부), 1798,
프레스코, 성 안토니오 데 라 플로리다 성당, 마드리드

158 페테르 파울 루벤스, 〈삼미신The Three Graces〉,
1630~1635, 나무 패널에 유채, 220.5×182, 프라도 미술관,
마드리드

161 페테르 파울 루벤스,
〈사랑의 정원The Garden of Love〉, 1633년경,

캔버스에 유채, 199×286, 프라도 미술관, 마드리드
164 티치아노 베첼리오, 〈갈보리 언덕으로 가는 길의
그리스도Christ on the Way to Calvary〉, 1560년경,
캔버스에 유채, 98×116, 프라도 미술관, 마드리드

165 지안도메니코 티에폴로Giandomenico Tiepolo,
〈갈보리 언덕으로 가는 길에 쓰러진 그리스도
Christ's Fall on the Way to Calvary〉, 1772, 캔버스에 유채,
124.3×145, 프라도 미술관, 마드리드

168 프란시스코 고야, 〈옷을 벗은 마하The Naked Maja〉,
1797~1800, 캔버스에 유채, 98×191, 프라도 미술관,
마드리드

169 프란시스코 고야, 〈친촌 백작 부인The Countess of
Chinchón〉, 1800, 캔버스에 유채, 216×144, 프라도 미술관,
마드리드

171 프란시스코 고야, 〈1808년 5월 3일The Third of May
1808〉, 1814, 캔버스에 유채, 268×347, 프라도 미술관,
마드리드

176a 피터르 얀스 산레담Pieter Jansz. Saenredam,
〈위트레흐트의 산타 마리아 교회가 있는 마리아 핑강
The Mariaplaats with Mariakerk in Utrecht〉, 1662,
패널에 유채, 109.5×139.5, 보이만스 반 뵈닝겐 미술관
Museum Boijmans van Beuningen, 로테르담

176b 피터르 얀스 산레담, 〈위트레흐트의 성 요한 교회의
실내The Interior of the St Janskerk at Utrecht〉, 1650년경,
패널에 유채, 66×85, D.G. van Beuningen, A.J.M.
Goudriaan, F.W.Koenigs 기증 1930, 보이만스 반 뵈닝겐
미술관, 로테르담

182 피터르 브뤼헐, 〈바벨탑The Tower of Babel〉, 1565년경,
패널에 유채, 59.9×74.6, D.G. van Beuningen의
컬렉션과 함께 소장, 1958, 보이만스 반 뵈닝겐 미술관,
로테르담

185 헤르트헨 토트 신트 얀스Geertgen tot Sint Jans,
〈성모 마리아에 대한 찬양The Glorification of the Virgin〉,
1490~1495, 패널에 유채, 24.5×20.5, 액자 포함 크기
50×43×9, D.G. van Beuningen의 컬렉션과 함께 소장,
1958, 보이만스 반 뵈닝겐 미술관, 로테르담

188 바르톨로모이스 브루인Bartholomäus Bruyn the Elder,
〈엘리자베스 벨링하우젠의 초상Portrait of Elisabeth
Bellinghausen〉, 1538~1539년경, 패널에 유채, 34.5×24,

마우리트하위스 왕립미술관Royal Picture Gallery
Mauritshuis, 헤이그

191 요하네스 페르메이르Johannes Vermeer,
〈델프트 풍경View of Delft〉, 1660~1661년경,
캔버스에 유채, 96.5×115.7, 마우리트하위스 왕립
미술관, 헤이그

197 인도네시아 묘석, 17~18세기, 쿠타 라자Kuta Radja
(옛 아체Aceh 왕국의 영토, 수마트라 북쪽), 사암,
높이 114. 사진 기메 박물관Musée Guimet, 파리, Inv.
No. M.G.1835I, Dépôt du Musée de l'Homme, 1930.
사진 R.&S. Michaud/akg-images

198 이중의 두폭제단화 이콘 펜던트, 18세기 초,
암하라Amhara족, 에티오피아 중앙 및 북부 고원,
나무, 템페라 안료, 줄, 9.5×7, 메트로폴리탄 미술관,
Rogers Fund, 1997(1997.81.1). 이미지 메트로폴리탄
미술관

202 카츠카르khatchkar(돌 십자가), 아르메니아,
12세기, 현무암, 전체 182.9×98.4×22.9, 아르메니아
역사박물관History Museum of Armenia으로부터의
특별 대여(L.2008.11). 이미지 메트로폴리탄 미술관

207 캄보디아 앙코르 프레아 칸Preah Khan 사원의
나가Naga 난간, 루이 드라포르트Louis Delaporte의
탐사에서 발굴, 1873, 바이욘Bayon 양식
(12세기 말~13세기 초), 사암, 기메 박물관, 파리.
사진 Jean-Pierre Dalbéra

210 캄보디아 프라삿 오 담방Prasat O Dambang
(바탐방Battambang 지역)의 브라마Brahma,
925~950년경, 코케르Kho Ker 양식(925-950),
사암, 1,470×970, 기메 박물관, 파리

212 인도 우타르 프라데시Uttar Pradesh
마투라Mathura의 불상 토르소, 5세기 초중반경,
굽타 시대(320-600), 분홍색 사암, 1,420×540×270,
기메 박물관, 파리. 사진 Vassil

220 이라크 북쪽 니므루드Nimrud(고대의 칼후Kalhu)의
거대한 사자상, 신아시리아Neo-Assyrian 시대, BC
883~859년경 석고, 259×224, 영국 박물관 신탁위원회The
Trustees of British Museum, 런던

221 아슈르나시르팔 2세Ashurnasirpal II의 북서 궁전
North-West Palace의 날개 달린 사람 머리의 거대한

황소상, 신아시리아 시대, BC 865~860, 석고, 309×315,
영국 박물관 신탁위원회, 런던

224 청동 부조 장식 띠가 있는 샬마네세르 3세
Shalmaneser III의 나무 문, 아시리아Assyrian 시대,
BC 853년경, 고대 이라크 아시리아 발라와트, 청동.
Werner Forman Archive/영국 박물관, 런던

227a 아슈르바니팔Ashurbanipal의 북쪽 궁전North Palace
벽 부조, 신아시리아 시대, BC 645~635, 석고, 1,651×
1,143. 영국 박물관 신탁위원회, 런던

227b 니네베Nineveh의 죽어가는 암사자, BC 660,
아슈르바니팔의 북쪽 궁전 설화석고 벽 부조, 니네베,
아시리아 시대, 16.5×30, 영국 박물관, 런던

234 아카드Akkad 왕 나람신Naram-Sin의 전승비,
아카드 시대, BC 2250년경, 뾰족한 석회암, 200×150,
루브르 미술관, 파리

235 함무라비 법전Code of Hammurabi,
BC 1792~1750년경, 섬록암, 높이 201, 루브르 미술관,
파리

239a 도편 위의 참새 스케치, 이집트 테베Thebes
디르 엘 바흐리Deir el-Bahri의 하트셉수트 굴Hatshepsut
Hole(투트모세 3세Thutmose III 장제전의 동쪽의
패인 부분) 신왕조 시대, 제18대 왕조, 하트셉수트와
투트모세 3세의 공동통치기, BC 1479~1458년경,
박물관 발굴, 1922~1923, 발굴물을 분배하여 소장,
1923, 석회암과 채색, 6.6×10.6×2.4, 메트로폴리탄
미술관, Rogers Fund, 1923(23.3.7).
이미지 메트로폴리탄 미술관

239b 도편 위의 사자를 찌르는 파라오 스케치,
신왕조 시대, 라메시드Ramesside 시대 제20대 왕조,
BC 1186~1070년경, 이집트 테베 왕가의 계곡
Valley of the Kings, 투탕카멘Tutankhamun 무덤(KV62),
카나본 경Lord Carnarvon과 하워드 카터Howard Carter의
발굴, 1920, 발굴물을 분배받아 카나본 경 소장,
카나본 컬렉션, 1920~1926, 석회암과 잉크, 14×12.5×
1.5, 메트로폴리탄 미술관, 구입, Edward S. Harkness Gift,
1926(26.7.1453). 이미지 메트로폴리탄 미술관

244

찾아보기
INDEX

이탤릭으로 표기한 숫자는 도판 수록 페이지임

거대한 조각상: 사자상(BC 883~859년경) 219, 220;
　날개 달린 사람 머리의 황소상(BC 865~860) 221
게르하르트 리히터(1932~) 177
그리고리 스트로가노프 백작 65
나가 난간(12세기 말~13세기 초) 206, 207
나람신 전승비(BC 2250년경) 233, 234
나폴레옹 1세 48, 54
누노 곤살베스(?)(활동 1450~1471) 100;
　〈와인 잔을 들고 있는 남자〉(1460) 99
뉴욕 12, 56, 58, 68, 92, 109, 113, 143, 173, 209;
　메트로폴리탄 미술관 6, 8, 9, 12, 17, 27, 29, 54, 56, 57,
　58, 59, 62, 65, 66, 67, 68, 69, 78, 101, 115, 118, 135,
　143, 144, 162, 174, 193, 196, 199, 201, 203, 209, 215,
　225, 230, 238
니네베 225
니느루드 219, 222, 223
니콜라 랑크레(1690~1743) 81, 83
니콜라 푸생(1594~1665) 101, 102, 105, 141, 178, 211;
　〈시인의 영감〉(1629~1630) 101, 102, 103; 105;
　〈사도 바울의 환상〉(1649~1650년경) 102, 104
데미언 허스트(1965~) 10, 195;
　〈나는 내 남은 삶을 모든 곳에서 모든 이와 함께
　보내고 싶다. 일대일로, 언제나, 영원히, 지금〉(1991) 10
데이비드 실베스터 70
데이비드 프리드버그 111
데이비드 호크니(1937~) 26, 27, 34, 88, 108
데지데리오 다 세티냐노(1430?~1464) 17;
　카를로 마수피니의 무덤(1453년경) 17, 18
도나텔로(1386?~1466) 17, 27, 29, 30, 32, 39, 41, 42, 45,
　178;〈다윗〉(1430~1432) 41, 42, 43, 45;
　〈유디트와 홀로페르네스〉(1460) 42;〈성 게오르기우스〉
　(1416년경) 39, 41, 44;〈성 막달라 마리아〉(1457년경)
　27, 28, 29, 30
도메니코 기를란다요(1449~1494) 24
두초 디 부오닌세냐(1255?~1318?) 62, 63, 65, 66, 67, 68,
　70, 135;〈성모와 아기 예수〉(1290~1300년경) 64;
　〈마에스타〉(1308~1311) 63
드니 디드로 77, 115
드레스덴 116
디에고 벨라스케스(1599~1660) 9, 70, 143, 144, 145, 146,

149, 151, 157, 166, 170, 179;〈시녀들〉(1656) 9, 105, 146,
147;〈어릿광대 파블로 데 바야돌리드〉(1635년경) 150,
170;〈어릿광대 세바스티안 데 모라〉(1646년경) 148;
〈브레다의 항복〉(1635) 142, 143, 144, 149
〈라오콘〉(BC 1세기) 45, 203
라파엘로 산치오(라파엘)(1483~1520) 51, 72, 73, 75, 203;
　〈의자에 앉은 성모 마리아〉(1513~1514) 74
런던 62, 67, 75, 76, 83, 93, 111, 113, 141, 143, 145, 173,
　178, 199, 218, 222, 236; 영국 박물관 57, 93, 117, 135,
　178, 201, 203, 208, 218, 222, 225, 229, 230;
　덜위치 미술관 141; 내셔널 갤러리 67, 83, 88, 93, 111,
　132, 143, 162, 218; 왕립미술원 34, 117, 145, 218;
　존 손 경 박물관 218; 빅토리아 앤드 알버트 미술관
　93, 115, 218; 월리스 컬렉션 75, 76, 77, 80, 84, 88
레몽 라디게 160
레오 폰 클렌체(1784~1864) 76, 87
레오나르도 다 빈치(1452~1519) 36, 73, 98, 118, 149, 162;
　〈베누아의 성모〉(1478년경) 118; 레스터 사본 149;
　〈모나리자〉(1503~1506) 6, 93, 118, 128
렘브란트 판 레인(1606~1669) 87, 113, 144, 145, 178, 179;
　〈야경〉(1642) 173
로렌초 기베르티(1378~1455) 26, 30, 39, 41; 천국의 문
　(1425~1452) 38
로마 32, 34, 40, 42, 46, 50, 53, 54, 58, 62, 77, 110, 111,
　115, 116, 144, 181, 183, 199, 200, 201, 203, 204, 208,
　209, 222, 223, 230; 산 루이지 데이 프란체시 성당의
　콘타렐리 예배당 50; 바티칸 항목 참조
로버트 스머크 경(1780~1867) 222
로버트 휴즈 101, 117
로베르 캉팽(1375?~1444) 98
로테르담 173, 180; 보이만스 반 뵈닝겐 미술관 173, 184
로히어르 판 데르 베이던(1399?~1464) 94;
　〈십자가에서 내려지는 그리스도〉(1435년경) 94
론다니니의 메두사 231
루돌프 2세(신성로마제국 황제) 134
루시안 프로이드(1922~2011) 8, 73, 106, 167, 194
루이 13세 106
루이 16세 78, 80
루이지 란치 174
뒤뷔망(1958~) 135
리스본의 산 비센테 수도원 제단화 98
마드리드 94, 113, 120, 140, 143, 145, 151, 152, 155, 162,

167; 프라도 미술관 112, 120, 127, 128, 132, 141, 143, 144, 145, 146, 151, 152, 157, 160, 167, 170; 산 안토니오 데 라 플로리다 성당 152

마르셀 프루스트 27, 190, 192

마사초(1401~1428) 14, 16;〈테오필루스 아들의 부활과 옥좌에 앉은 성 베드로〉(1425~1427) 15

마솔리노 다 파니칼레(1383?~1447?) 14

마이클 깁슨 133

마이클 제이콥스 146

마크 로스코(1903~1970) 183

마투라 211

만토바의 신혼의 방 51

맬컴 라우리 174

메디치: 코시모 32, 42 가족 42, 45, 56, 73; 페르디난도 2세 73; 줄리아노 36; '일 마그니피코' 항목 참조

메리 로건(이후의 메리 베렌슨) 65

멜키오르 브뢰델람(1355?~1411?) 133;〈수태고지〉(1393~1399) 133

모스크바의 푸시킨 미술관 56

묘석(17~18세기) 197

물랭의 거장(활동 1480?~1504) 94, 97, 98; 〈천사에 둘러싸인 성모 마리아〉(1498~1499) 96; '장 에' 항목 참조

뮌헨 76, 116, 231, 236; 알테 피나코테크 76; 글립토테크 231, 236

미켈란젤로 메리시 다 카라바조(1571~1610) 50, 73, 105, 106, 123, 163, 166, 170, 178

미켈란젤로(부오나로티)(1475~1564) 16, 17, 36, 39, 40, 50, 51, 71, 72, 73, 117, 118, 123, 203;〈브루투스〉(1539~1540) 36;〈다비드〉(1501~1504) 36, 39; 피티 톤도(1504~1505) 36;〈노예들〉(1513년경) 118

밀라노의 브레라 미술관 47

〈밀로의 비너스〉(BC 150년경) 108

바넷 뉴먼(1905~1970) 183

바르톨로모이스 브루인(1493~1555) 189; 〈엘리자베스 벨링하우젠의 초상〉(1538~1539년경) 188

바티칸: 벨베데레; 시스티나 성당; 스탄체; '벨베데레의 아폴로' 항목 참조

발라와트 문(BC 858~824) 223, 224, 225

발터 베냐민 133

버나드 베렌슨 65, 90, 97

베니스 46, 47, 48, 50, 53, 54, 55, 141, 160, 162, 177, 236; 아카데미아 미술관 46, 47, 48; 산 지오베 성당 46, 48, 50; 산 자카리아 성당 50; 프라리 성당 48, 50, 160, 162; 산 마르코 대성당의 말들(2세기) 52, 53, 54, 55

베르길리우스 45

베르나르도 디 반디노 바론첼리 36

베를린 12, 27, 53, 57, 98, 101, 187, 203, 236; 구 박물관 203

베를린 화가의 암포라(BC 490년경) 61

벤베누토 첼리니(1500~1571) 32, 40;〈페르세우스〉(1545~1554) 36, 37

〈벨베데레의 아폴로〉(120~140년경) 45, 73, 124, 178

불상 토르소(5세기) 212

뷔르츠부르크 궁전 162

브라마(925~950년경) 210

브라운슈바이크 113, 116

비엔나 12, 25, 48, 133, 134, 162; 비엔나 회의 48, 54, 236; 미술사 박물관 143, 174, 181; 리히텐슈타인 미술관 160

비잔티움: 콘스탄티노플 항목 참조

비토레 카르파치오(1460?~1526?) 178

빌럼 판 더 펠더(1633~1707) 181

〈사모트라케의 니케〉(BC 220~185년경) 118

산드로 보티첼리(1444/5~1510) 31, 98

산드로의 친구 98

살로몬 판 라위스달(1602?~1670) 173

살바도르 달리(1904~1989) 6, 8

상트페테르부르크 12, 76; 에르미타주 미술관 53, 57, 76, 118

샤를 드 브로스 40

샤를 드 와일리(1730~1798) 76

샤를 콜레 80

샬마네세르 3세 223

시몽 부에(1590~1649) 106

시카고 58, 187

아돌프 스토클렛 65

아레조의 키메라(BC 400~350) 32, 33, 34

아슈르나시르팔 2세 219, 223

안드레아 델 베로키오(1435~1488) 41

안드레아 만테냐(1431~1506) 51, 70, 90

안토넬로 다 메시나(1430?~1479) 120;〈천사의 부축을 받는 죽은 그리스도〉(1475~1476) 120, 121

안토니 반 다이크(1675~1725) 72, 113, 159

안토니오 카노바(1757~1822) 136

안토니오 페레즈 140

알로이스 리글 25

알베르토 자코메티(1901~1966) 208

알브레히트 뒤러(1471~1528) 124;〈아담과 이브〉(1507) 125

암스테르담 국립미술관 173

앙드레 말로 10

앙드레 브르통 195

앙코르 205, 206, 208; 프레아 칸 사원 207

앙토냉 프루스트 170

앙트완-로베르 고드로(1682?~1746) 81, 83

야콥 요르단스(1593~1678) 83, 84; 〈풍요의 알레고리〉(1620~1629) 84

얀 반 에이크(1390?~1441) 118; 헨트 제단화(1432) 132

얀 스테인(1626~1679) 87;〈하프시코드 수업〉(1660~1669)

87, *89*
에두아르 마네(1832~1883) 145, 151, 170
에른스트 곰브리치 112, 166
에밀 에티엔느 기메 204, 205
엔리코 단돌로 총독 53
엘 그레코(1541~1614) 157
엘긴 마블(BC 447~432) 178, 199
엘빈 파노프스키 133
예일대학교의 자브스 컬렉션 65
오스텐 헨리 레이어드 199, 222
오스트라카 238
외젠 들라크루아(1798~1863) 156, 159, 237
요하네스 페르메이르(1632~1675) 87, 105, 177, 179, 187,
 189, 190;〈진주 귀걸이를 한 소녀〉(1665년경) 187, *188,*
 189, 190;〈델프트 풍경〉(1660~1661년경) 177, 190, *191*
요한 볼프강 폰 괴테 109, 117, 134, 231
요한 빙켈만 73
우타상 11
이집트 여왕(BC 1353?~1336?) *7*
이콘 펜던트(18세기 초) *198*
일 마그니피코 31
자크-루이 다비드(1748~1825) 204
잠볼로냐(1529 1608) 36, 40;〈머큐리〉(1580년경) 36
장 누벨 216
〈장 르 봉, 프랑스의 왕〉(1350~1360년경) 94, *95*
장-바티스트 그뢰즈(1725~1805) 77;
 〈슬픔을 가누지 못하는 미망인〉(1762~1763) *79*
장-바티스트 파테(1695~1736) 81, 83
장-시메옹 샤르댕(1699~1779) 70, 106, 115;
 〈흡연실〉(1737년경) *114*, 115
장-앙리 리즈네르(1734~1806) 78
장-앙트완 와토(1684~1721) 77, 81 83 101 102 159 160
 178 ;〈키테라 섬으로의 순례〉(1717) 159;〈질〉
 (1718~1719) 81;〈제르생의 간판〉(1720) 101;
 〈삶의 매력들〉(1718˜1719년경) 81, *85*;〈메즈탱처럼〉
 (1717~1719년경) 81
장 에(활동 1480?~1504?) 97
장-오귀스트-도미니크 앵그르(1780~1867) 167;
 〈오달리스크〉(1814) 167
장-오노레 프라고나르(1732~1806) 78, 80, 81, 159;
 〈그네〉(1727) *82*
재스퍼 존스(1930~) 175;〈하얀 국기〉(1955) 175
제임스 로리메르 69
조나단 브라운 144
조르조 바사리 16, 98, 140
조르조네(1477~1510) 159
조르주 드 라 투르(1593~1652) 105, 106;
 〈참회하는 막달라 마리아〉(1640~1645) *107*

조반니 바티스타 티에폴로(1696~1770) 156
조반니 벨리니(1430?~1516) 46, 90; 산 지오베 제단화
 (1487년경) 46, 48, 50
조슈아 레이놀즈 경(1723~1792) 73
조안 메르튼스 59
조지프 말로드 윌리엄 터너(1775~1851) 88, 90, 117, 141
존 러스킨 123
존 컨스터블(1776~1837) 88, 117, 141, 143
존 파이퍼(1903~1992) 25
지안도메니코 티에폴로(1727~1804) 163, 166;〈갈보리
 언덕으로 가는 중 쓰러진 그리스도〉(1772) *165*
지안로렌초 베르니니(1598~1680) 136;
 〈아폴로와 다프네〉(1622~25) 136
지오토 디 본도네(1267?~1337) 17, 19, 20, 24, 25, 62, 63;
 제단화(바론첼리 예배당)(1334년경) 20, *23*; 24, 25, 36;
 〈사도 요한의 승천〉(1320년대) *21*;
 〈성 프란체스코의 장례식〉(1320년대) 21
찰스 스털링 68, 69, 97, 98
치마 다 코넬리아노(1459?~1517) 90;
 〈알렉산드리아의 성 카타리나〉(1502년경) 90
치마부에(1240?~1302) 26, 67; 십자가상Crucifix
 (1265년경) 26
카를 5세(신성로마제국 황제) 141
카를로 마수파니 1/
카를로 크리벨리(1435?~1495?) 90
카셀 113, 116, 119; 고전 거장 회화관 113
카츠카르(12세기) *202*
케네스 클라크 101
코르사바드 222
콘스탄티노플 53, 200, 201
크리스토퍼 렌 경(1632~1723) 187
크리스티안 폰 메셸 174
클로드 로랭(1604~1682) 88, 141;
 〈아폴로와 머큐리가 있는 풍경〉(1660) 88
클로드 모네(1840~1926) 181,〈포플러 나무〉 연작(1891)
 181
키스 화가의 킬릭스(BC 510~500년경) *60*
키이스 크리스티안센 62
타데오 가디(1300?~1366?) 20, 24;
 〈성모의 일생〉(1328~1338년경) 20, *22*, 24
테드 루소 68, 69
테오도르 뒤레 151
테오도르 제리코(1791~1824) 51;
 〈메두사의 뗏목〉(1819) 51
토마스 스트루스(1954~) 50
토마스 앰블러 87
톰 호빙 118
티치아노 베첼리오(1485?~1576) 48, 50, 73, 75, 106, 119,

137, 140, 141, 143, 144, 157, 159, 160, 162, 163, 166;
〈아담과 이브〉(1550) 160;〈성모승천〉(1516~1518) 48,
49, 50, 160, 162;〈안드로스인들의 주신제〉(1523~1526)
159;〈갈보리 언덕으로 가는 길의 그리스도〉
(1560년경) 163, 164; 페사로 제단화(1519~1526) 50;
〈성 마가렛〉(1554~1558) 141;〈악타이온의 죽음〉
(1559~1575년경) 141;〈순교자 성 베드로의 죽음〉
(1530) 141;〈그리스도의 매장〉(1559) 138, 140, 162;
〈그리스도의 매장〉(1572) 139, 140, 162
틴토레토(1518~1594) 162, 163
파르테논 마블; '엘긴 마블' 항목 참조
파리 12, 46, 54, 55, 57, 75, 76, 92, 113, 115, 117, 155, 156,
204, 205, 206, 208, 209, 213, 216, 236; 죄드폼 미술관
190; 루브르 미술관 17, 48, 51, 57, 65, 66, 68, 81, 92, 93,
101, 106, 108, 112, 115, 116, 117, 118, 132, 137, 156,
167, 193, 204, 205, 222, 225, 233, 236; 인류 박물관 213;
캐브랑리 박물관 213, 215; 기메 박물관 204, 205, 208,
209, 213, 215; 아프리카 오세아니아 국립 예술박물관;
클뤼니 중세 박물관 12
〈파리 의회의 제단 장식화〉(1450년경) 94
파블로 피카소(1881~1973) 172, 178;〈게르니카〉
(1937) 172
파울로 베로네세(1528~1588) 81, 236
〈가나의 혼인 잔치〉(1563) 236
페르가몬 201, 203, 236
페테르 파울 루벤스(1577~1640) 81, 83, 84 113, 141,157,
159, 160, 162, 167;〈성모승천〉(1637년경) 160;〈사랑의
정원〉(1633년경) 159, 160, 161;〈무지개가 있는 풍경〉
(1636년경) 83, 84, 86;〈삼미신〉(1630~1635)157, 158;
〈이른 아침의 헷 스테인 풍경〉(1636년경) 83
펠리페 2세 127, 140, 141, 157
펠리페 4세 70, 146, 151, 157
폴 발레리 48, 180
폴 세잔(1839~1906) 136
폴린 보나파르트 보르게즈 136
폴-에밀 보타 222
폼페이 232
프라 안젤리코(1395?~1455) 120;
〈수태고지〉(1425~1428) 122, 123
프라 필리포 리피(1406?~1469) 178
프란스 할스(1581?~1666) 88, 173;
〈웃고 있는 기사〉(1624) 88
프란시스 베이컨(1909~1992) 106, 177;
〈침대 위의 두 남자〉 106
프란시스코 고야(1746~1828) 145, 151, 152, 155, 156, 157,
163, 166, 167, 170, 172;〈죽은 칠면조〉(1808~1812) 172;
〈옷을 입은 마하〉(1800~1805년경) 167;〈친촌 백작 부인〉
(1800) 167, 169;〈성 안토니오의 기적〉(1798) 153, 154;

〈옷을 벗은 마하〉(1797~1800) 167, 168;〈1808년 5월
2일〉(1814) 172;〈1808년 5월 3일〉(1814) 151, 171, 172
프랑수아 부셰(1703~1770) 76, 77, 78, 80;
〈퐁파두르 부인〉(1759) 78
프랑수아 조제프 보지오(1768~1845) 54, 55
프랑크 아우어바흐(1931~) 218
플레말의 거장(활동 1420?~1440?) 97, 98
플리니우스 45, 201
피렌체 14, 16 17, 26, 27, 30, 35, 36, 39, 41, 42, 46, 56, 67,
71, 113, 120, 173, 233, 236; 고고학 박물관 30, 31;
세례당 27, 29, 30, 39; 바르디 예배당 17, 19, 20;
바르젤로 국립미술관 32, 35, 36, 39, 40, 41, 46, 56;
바론첼리 예배당 20; 브란카치 예배당 14, 16, 25;
두오모 미술관 27, 30; 메디치 궁전 42, 45; 피티 궁전 35,
56, 71, 75; 베키오 궁전 32, 39; 페루치 예배당 17, 19, 20;
산타 크로체 성당 16, 17, 19, 24, 36; 우피치 미술관 30,
45, 112, 120, 173, 174
피에로 델라 프란체스카(1415?~1492) 111;
〈그리스도의 세례〉(1450년대) 111
피에르-오귀스트 르누아르(1841~1919) 159, 181
피에트로 다 코르토나(1596~1669) 71
피터르 브뤼헐(1525?~1569) 83, 124, 127, 133, 134, 181,
183, 184;〈바벨탑〉(1565년경) 181, 182; 184;
〈죽음의 승리〉(1562년경) 124, 126;
〈갈보리 언덕으로 가는 길〉(1564) 133, 134
피터르 얀스 산레담(1597~1665) 87, 174, 177, 178, 179,
183, 189, 190, 211;〈위트레흐트의 성 요한 교회의 실내〉
(1650년경) 174, 175, 176;〈위트레흐트의 산타 마리아
교회가 있는 마리아 광장〉(1662) 176, 177
필리포 브루넬레스키(1377~1446) 17
필리피노 리피(1457?~1504) 14, 98;〈테오필루스 아들의
부활과 옥좌에 앉은 성 베드로〉(1481~1485년경) 15
하워드 호지킨(1932~) 195
함무라비 법전(BC 1792~1750) 235
해럴드 액턴 경 29
헤라르트 다비드(1460?~1523) 127;
〈시삼네스의 가죽 벗기기〉(1498) 127
헤르만 보스 105
헤르쿨레스 세헤르스(1589?~1638?) 179;
〈집들이 있는 강 계곡〉(1625) 179
헤르트헨 토트 신트 얀스(1460?~1490?) 184, 189;
〈성모 마리아에 대한 찬양〉(1490~1495) 185
헤이그 186; 마우리트하위스 왕립미술관 187, 190
헨리 롤린슨 199
휘호 판 데르 후스(1440?~1482) 97
히에로니무스 보스(1450?~1516) 128, 131, 157;
〈쾌락의 정원〉(1500~1505년경) 128, 129; 131;
〈건초 수레〉(1516년경) 130, 131